ENVIRONMENTAL ART of GERRY JOE WEISE

by Albert L. Sandberg, Chloe Mae Anders, and Ludovic Gibsson

*"The laws of the universe,
will always govern the laws of art."*

Gerry Joe Weise

Environmental Art of Gerry Joe Weise.
By Albert L. Sandberg, Chloe Mae Anders,
and Ludovic Gibsson.
ISBN: 9781098802776
All rights reserved.
First published in 2019.
Earthworks Australia, USA.
Copyright © 2019 Gerry Joe Weise.
Copyright © 2019 Earthworks Australia, USA.
All photographs and cover, Gerry Joe Weise Archives.

Chapters

page 004 01. Introduction to the Environment, by Albert L. Sandberg
page 005 02. Interview with Gerry Joe Weise, by Ludovic Gibsson
page 008 03. The Contemporaneity of Gerry Joe Weise, by Chloe Mae Anders
page 012 04. Illustrations, Sand Drawings
page 046 05. Illustrations, Pigments on Earth
page 098 06. Illustrations, Black Gum Trees & Sun Frames
page 124 07. Illustrations, In Situ
page 138 08. Illustrations, Pencil Drawings
page 176 09. Illustrations, Poetry (English & French)
page 228 10. The Early Years in France 1987-1991, by Albert L. Sandberg
page 230 11. Illustrations, The Early Years in France (English & French)
page 364 12. Curriculum Vitae, Bibliography, Credits

Further elaboration texts by Albert L. Sandberg
page 259 11a. Gerry Weise's art studios & Jean-Marie Le Sidaner
page 295 11b. 1989 Ardennes Poetry Festival
page 343 11c. Land Art in 1989
page 353 11d. Gerry Weise, Magazine Cover Story
page 358 11e. 1991 and 1992 in Reims

Chapters 4 to 9, Pages 12-227:
The illustrations in the first part of this book, use the concepts and shared themes of:
The predicament of an individual, nature, nomadic behavior, physics, philosophy, psychology, relativism, the ephemeral, Environmental Art, Land Art, Earth Art, earthworks, and time.

Chapter 11, Pages 230-363:
The illustrations of the second part of this book, are based upon the early works of the 1980s:
Cultures of the world, mythology, migration and diaspora, society, the cosmos, Neo-Expressionism, Abstract Expressionism, Art Informel, Installation Art, In Situ, and Performance Art.

Nota bene: *All concepts and themes are not segregated, and several are united at any given time, in any given decade, concerning Gerry Joe Weise's artistic output.*

1. Introduction to the Environment
by Albert L. Sandberg.

Gerry Joe Weise was born in 1959, on April 23rd in Sydney, Australia. He is an award winning visual artist, who has lived and worked in Australia, France, Germany, Switzerland and the United States. He has exhibited in over 80 solo and group exhibitions across the globe. He is a professional photographer and an accomplished video-maker, all for the sole purpose to further his artwork, which he has exhibited since 1980. He is also a musician, and has performed professionally at musical concerts since 1976. He is best known for the following categories: Environmental Art, Earth Art, Land Art, Installation Art, and "In Situ". His drawings, paintings, sculptures and photography; can be found in many galleries, museums, cultural centers, private and public collections, around the world.

Weise often uses natural materials such as earth, sand, mineral, stone, vegetation, and pigments. Choosing to situate his work among inspiring landscapes, he transforms the way we behold and view a land site. Causing us to pay more attention to minute detail, of certain forms and perspectives that make up an environment. His aim is to be in total harmony, and serve as a compliment to the natural surroundings. Never disrupting, but forever paying tribute to this green blue planet. Weise's artwork outside, in forests, at beaches, among rocky shores, or on green grass, often fall subject to the cycle of seasons. The tides, wind, rain, sunlight, and decay, all serve to transform and erode his work. Ephemeral Art has captivated him for a very long time, as he finds it is another way of gauging time, from past to present to the future. Some of his tidal works with Sand Drawings disappear within less than 12 hours, but that does not stop the production of photography and printing. There are also the preliminary sketches and drawings before the act of creating an installation outdoors. For most of his themes and concepts, there is a body of work capturing the before, during, and after process. Weise's Environmental Art is never as fragile as we might expect. He has said his artwork can be summed up as, "expressionistic earthworks on land environments".

Environmental Art branched out from Land Art during the late 1960s. Both are parallel movements that question the power and authority of museums, art institutions and galleries. Historically in the past, museums and galleries have always controlled the production, exhibitions, and sale of artworks. By creating Environmental Art at outdoor locations, in sympathy with nature while blending in with surrounding landscapes, can only lead to unique and surprising results. The artist removes the power from art dealers and the general art market. The emphasis is (always) on the process of creation, and the artist's concept. The artworks are often ephemeral (but not always), and an immediate audience is not necessary, as most artists prefer to work alone with and in nature. A one-on-one harmony and artistic experience. What survives is documentation, mainly photography of the site. Maps, videos and other media can be added too, as the Environmental artist becomes an archivist for the created outdoor installation.

2. Interview with Gerry Joe Weise
by Ludovic Gibsson.

Conceptual Authenticity.

Environmental Art is not an easy article to write about. As one must experience this type of art, first hand and in a special environment where the installation takes place (whether outdoors or inside). I have often wondered what may cross the mind of a Land artist, creating on a chosen spot, building artistic desires, which raise many questions as to the authenticity of the project?

The spectator will always question the artwork, hoping to find the meaning. But as Gerry Joe Weise has pointed out in past interviews: "the meaning of an individual work is insignificant, as it is only the artist's concept, that is important".

There you have it! The artist's concept, is the authenticity! Not the other way around, where money often dictates the opposite in today's bustling art world. Weise also went on to state: "that there are two art worlds colliding simultaneously, both vibrating at different speeds, while occupying the same space in time. One money orientated, the other of conceptual authenticity". He doesn't find this situation negative, but all part of our Alter-modern existence. The positive factor in both cases being that they are in the majority of occasions, in opposition against today's hyper-normalization.

Now these are heavy remarks, making it very hard for us to grasp this reality, as we live right through it, in our postmodern times. But there are legions of people that share these same opinions, and documentaries are starting to be spun on these delicate subjects.

Meanwhile I sit before one of Weise's "Ground Paintings", as I write on my laptop, pondering as to why he sprinkled those powder pigments of pure intensity, across that somber dark earth in a circular form. I can not help myself to contemplate his "conceptual authenticity", using expressionism through installation, in the midst of the ephemeral in what we call Land Art.

Interview.

Ludovic Gibsson: What is essential or the most vital to you in art?

Gerry Joe Weise: I will always consider art as a musical concept, and I play music as an idea to convey art. I splash paints to create musical notes, while I tune to the universe.

LG: What is the essence behind your "Ground Paintings"?

GJW: Since the late 1980s a way for drawing on a large scale, has been to create Ground Paintings with pure pigments on earth. The spectators are made to walk around a huge circular shape of natural black earth. Vivid powder pigments are poured to form lines representing symbols and shapes, set up on the floor as a topographical painting. In France, they call this type of Land Art, "In Situ". The transformations of Ground Paintings after their execution, undergo imperceptible changes just like in nature. The actions of the ephemeral take place, as sometimes a gentle breeze may cause some powder pigments to sprinkle further across the installation. Other times, the dark earth may change in shade to a lighter tone, as the earth's humidity dries out. Towards the end of the exhibition, a scattering of grass sprouts may appear to grow.

LG: How do you use the ephemeral in your artwork?

GJW: Well basically, my indoor Ground Painting installations last as long as the exhibitions for several weeks. Whereas the outdoor Sand Drawing installations on coastal beaches, are washed away when the next tide comes ashore that same day. Both are documented and photographed. I adhere to the thought that Ephemeral Art is an artwork that only occurs once, and for a short period of time.

LG: What is the preliminary sketch work that goes on before the execution of the ephemeral?

GJW: I base it on a mathematical observation of nature, sketched on paper in a topographical design. Then I draw with a rake on sand, or I pour vivid pigments on earth, just like as one would use a crayon on paper. So I have to have the image implanted in my mind, and to know where I am walking to, for the next line to be drawn. My skills are summoned to translate the micro mental image to the macro drawing; a large scale series of lines, circles, spirals, etc.

LG: How important is Installation Art to you?

GJW: I have been exhibiting Installation Art since the mid 1980s in Europe, the USA and Australia. The public enjoys my installations, especially when I am using psycho-geography. Both for the Land artist and the spectator, psycho-geography is connected with the mind and mental processes, whereby a geographical site has effects on our bearings, leading to an awareness of our position relative to our surroundings. A three-way information exchange between the artist, the location, and the viewer.

LG: You have been voted 3rd best in Land Arts Info Magazine, can you please discuss this rating and how it has affected your career?

GJW: That was a European art magazine, voted by the public for the Top Artists Charts, a few years ago. That vote was for my Ground Paintings "In Situ" with pure pigments on earth installations, that I exhibited at different galleries and museums across Europe, since the late 1980s to present day. It has helped me to gain considerable notoriety for my Ground Paintings.

LG: Explain how you go about using symbols in your artwork?

GJW: I become a pattern seeker, when I seek a parallel relationship of a structural correspondence between two comparable entities or variables. Nature does not share these consequences with humankind and we are left to our own fate, with our conscience and soul to work out these predicaments. This is our dilemma, we forever being in a state of uncertainty, when we have a choice between equally favorable options. Nature has the forces that produce and control all the phenomena of the material world. Animals have instinct. We have a conscience with ethical and moral principles that govern our actions and thoughts, often leading to the wrong choices in life. Learning from our mistakes, we become better from it; only to fall prey once again around the next corner, to our next choice. Although on the contrary, seeking patterns, has been a benefit to the survival of the human race. Ever since we stood up in the African flat area of grassy plains, and spotted the camouflaged patterns of our predators, helping us to flee or take action. It helped us to identify the Solstice. The summer solstice is the longest day of the year, the winter solstice is the shortest, the two moments in the year when the Sun's apparent path is farthest north or south from the Earth's equator. We distinguish the seasons, so as to sow the seeds and harvest crops, while we practice cultivating the land and raising animal stock. Our existence owes to the dependence of pattern evaluation, evolution took our brains to extremes, turning us into the intellectuals we are today.

LG: In conclusion, how would you describe your art?

GJW: My art is connected to nature and the environment. It is always about: the line. More specifically: how to draw a line in nature? Drawing is more important to me, than how Land Art is usually perceived as sculpture. This has been my way of thinking ever since I had my first exhibition in Munich, Germany, in 1982. I had been experimenting with drawings on paper in a photo-realist style, detailed by realistic pencil depictions of portraits. These portraits had lines and irregular surface areas likened to landscapes. Just to set the record straight, I was 22 years old when I had my first important exhibition.

Photo: Gerry Joe Weise, Ground Painting, nature-friendly pigments, Prémontré Forest, France, 2013.

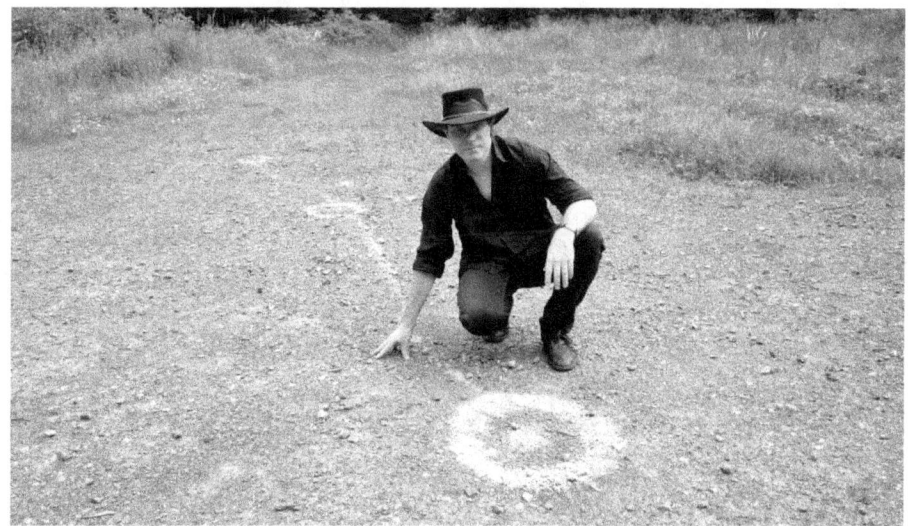

3. The Contemporaneity of Gerry Joe Weise
by Chloe Mae Anders.

"Imagination will often carry us to worlds that never were, but without it we go nowhere." Carl Sagan.

Gerry Joe Weise's Alter-Modern Manifesto for the Land artist, encompasses the idea to occupy the cultural fractures of the world. Mixing and matching different cultures, melting down and fusing opposite civilizations across the globe, creating a new environment and place with his Environmental Art installations. By breaching nationalism he has set out to be a global citizen, while passing over cultural standards, he has often disrupted the local way and style of portraying. He translates cultures into different forms, into new arrangements, into unique symbols and representations. Symbols from different nomadic cultures, are often linked together to fashion the new. Rejecting all mass popularity, he creates the unique. These are concepts he has been working with since the early 1980s, when he left his hometown Sydney, in the suburb of Glebe, Australia, and moved to Germany at the tender age of 20 years old. Where else could one find the mixed balance of tradition and modernity needed? But on the European continent, to inspire the contemporaneity of Gerry Joe Weise's artworks and installations.

He has stated, "I compare cultural fractures of the world, to earthquakes of time and tradition". As the future evolves from the present, we redefine the conflicting frontier between modernity and the past.

Weise's gigantic drawings are called Sand Drawings; raked lines on beach sand, creating unique symbols often depicting the cosmos or physics. Even more immense are the Black Charcoal Lines, he employed across coastal landscapes; a continuous black carbon line, traced along the grass or earth, always slightly crooked, curbed, never a straight line, but only a suggestion of being straight. These line installations are always on the colossal scale, as Weise believes that the size helps the art form, to be in sync with the surrounding environment.

There is a historical long belief that, objectively we could denounce there is no wrong or right. Truth is defined by the popular subjective view of a civilization, which then defines their culture. The definition of truth to the individual and morality, are subjectively and socially transmitted by the culture in question. This is called relativism. Gerry Joe Weise wants to manipulate relativism, as part of his Alter-Modern Manifesto for the Land artist. By using non-fiction documentary, navigating through time and history, then proceeding with fiction to help forge new unique and original pathways, to a better Environmental Art.

While engaging in nomadic reflection, Weise has discovered the myriad number of socially transmitted behavior patterns, for the arts, music, institutions, beliefs, and philosophical thought, concerning many different countries. The cultural truths, that differ from one civilization to another. The truth, which has so many different variations, as dictated by society and wealth.

Hence the reason why in reflection, he has come to the conclusion that, "nature has many truths, while each society imposes their only one subjective truth". He also goes further to claim that, "nature loves diversity, while society abhors it".

Gerry Joe Weise is a modern man with the contemporaneity and the ambiguity of the alter-modern, a world citizen on a global scale. Undefined by one culture or one race. He is a visual artist concerned with the human predicament, dealing with development and globalization, affected by world trade and communication technologies. Which has littered the human race with mass movements and migrations.

He is a Land artist, and he is a true nomad. He claims, "without freedom of thought from everyday stress and worries, one can not appreciate nature to its fullest degree". This thought, has Weise seeking to investigate human nature within mother nature. The relationship of beings among vegetation, mineral, air and water. He is a firm believer that we are not different from our surroundings, that we are made from the same star stuff, the same as what went into making everything else on our planet Earth. This notion has made him become more immediate and active, with attention drawn to ecological issues, as well as the natural process which underpins every aspect of life.

Artistic production has never been the same, ever since Land artists have taken the right to exhibit artworks differently. Taking art away from the sterile white neutral exhibition room, to the out open doors of marvelous landscapes. In line with this process and belief, since the new millennium Weise rarely works in an artist's studio, preferring to create among landscapes that offer many variations and sublime locations.

Photo: Gerry Joe Weise, Eccentric Ovals, nature-friendly pigment, Macauleys Headland, Australia, 2015.

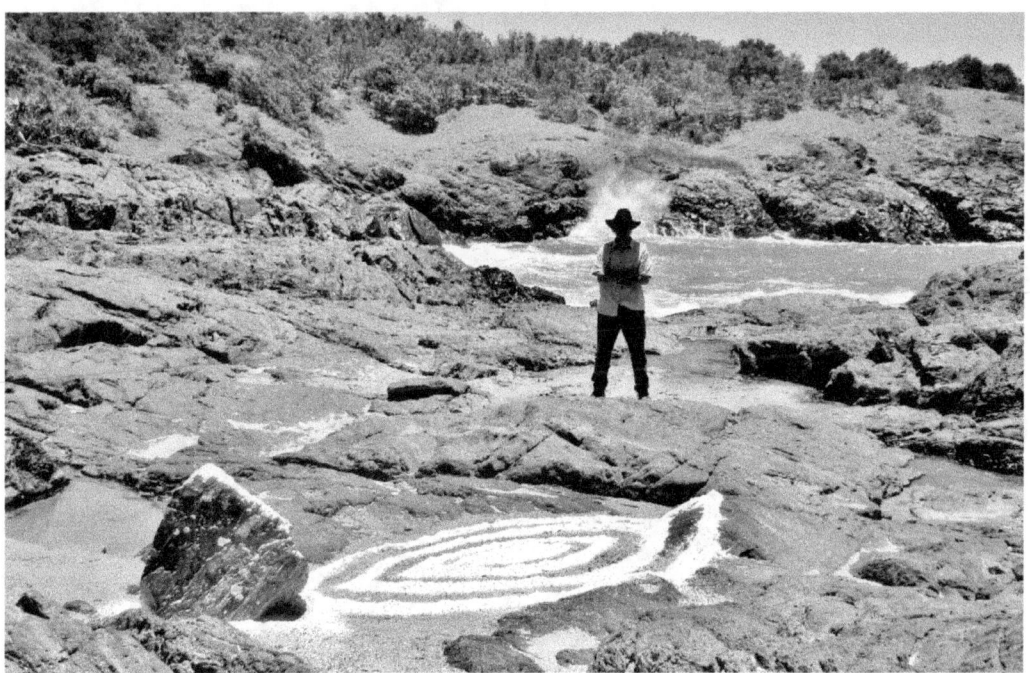

Alter-modern Manifesto
for the Land artist
by Gerry Joe Weise

1. Occupy the cultural fractures of the world.
2. Breach nationalism.
3. Pass over cultural standards, translate cultures into different forms.
4. Link imposing symbols from different nomadic cultures.
5. Reject all mass popularity.
6. Mix tradition with modernity.
7. Manipulate relativism.
8. Use documentary and non-fiction, navigate history.
9. Use fiction, create original paths.
10. Engage in nomadic reflection.

Gerry Joe Weise working on a Ground Painting,
Water Ring symbols in the middle of the woods,
nature-friendly pure pigments,
Prémontré Forest,
France, 2013.

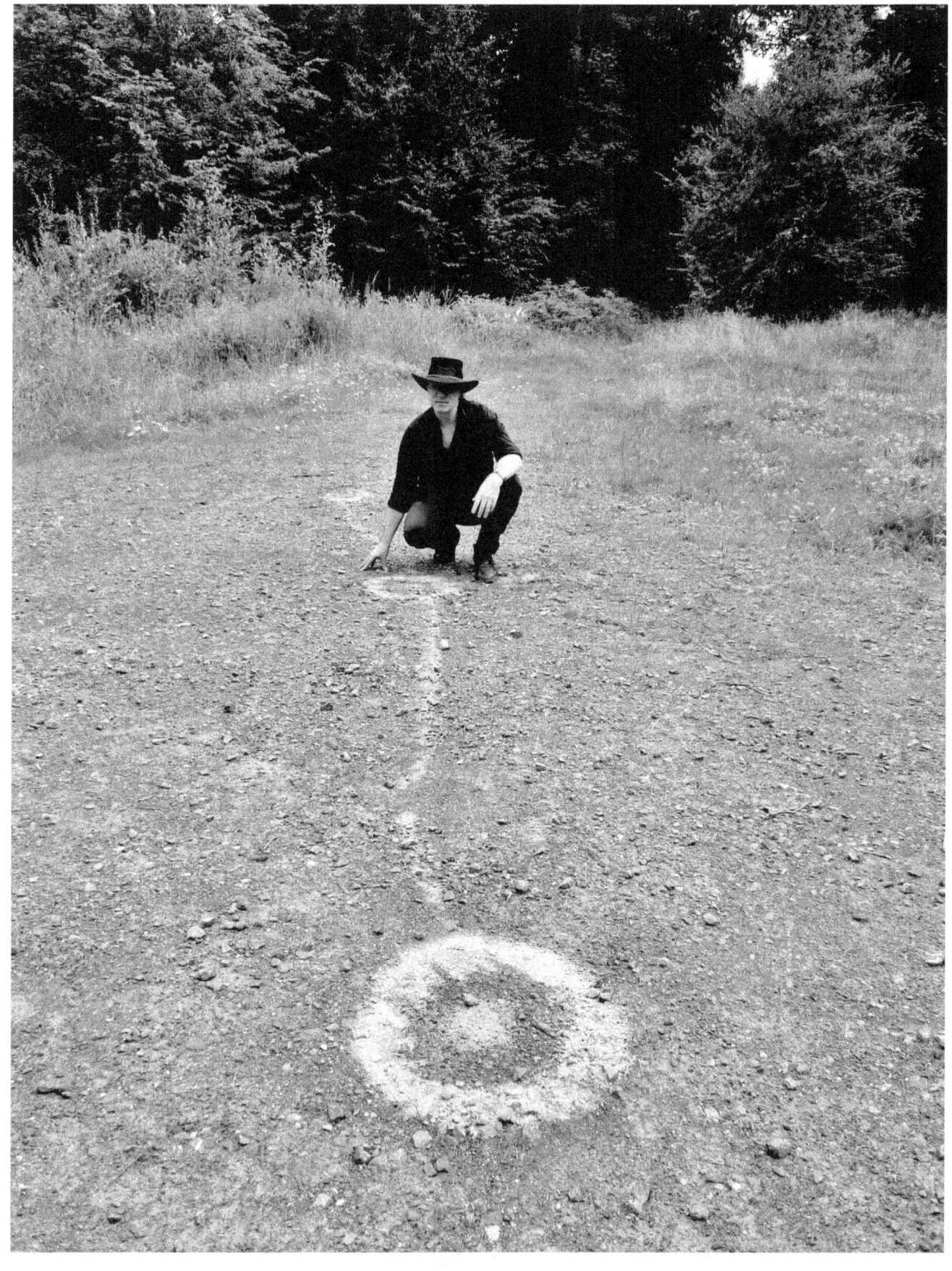

4. Illustrations, Sand Drawings

Alone in a Landscape 1,
Tidal Rings,
Sand Drawing installation and photography,
Jetty Beach,
Coffs Harbour,
Australia,
2016,
(private collections).

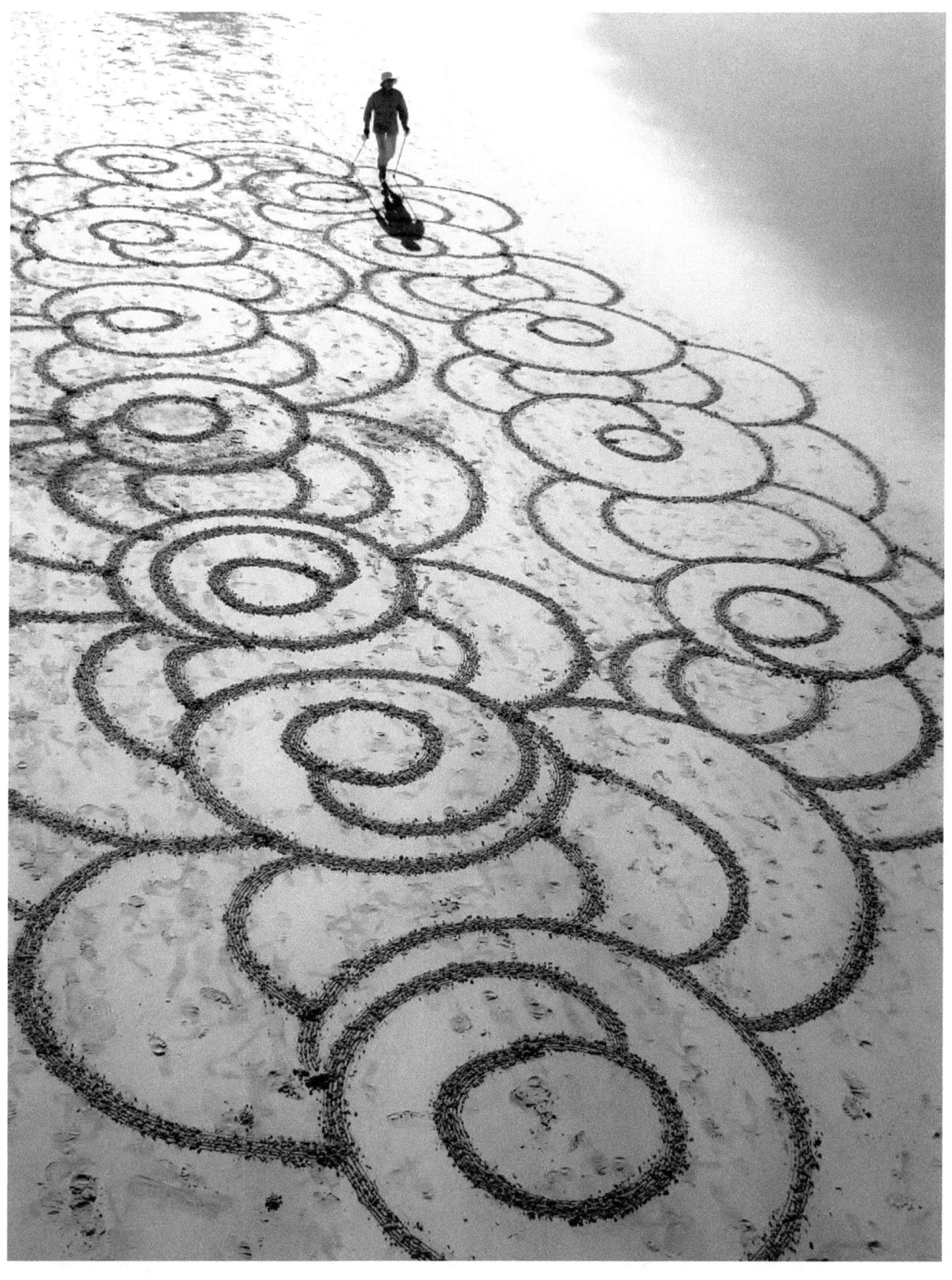

Alone in a Landscape 2,
Tidal Rings,
Sand Drawing installation and photography,
Jetty Beach,
Coffs Harbour,
Australia,
2016,
(private collections).

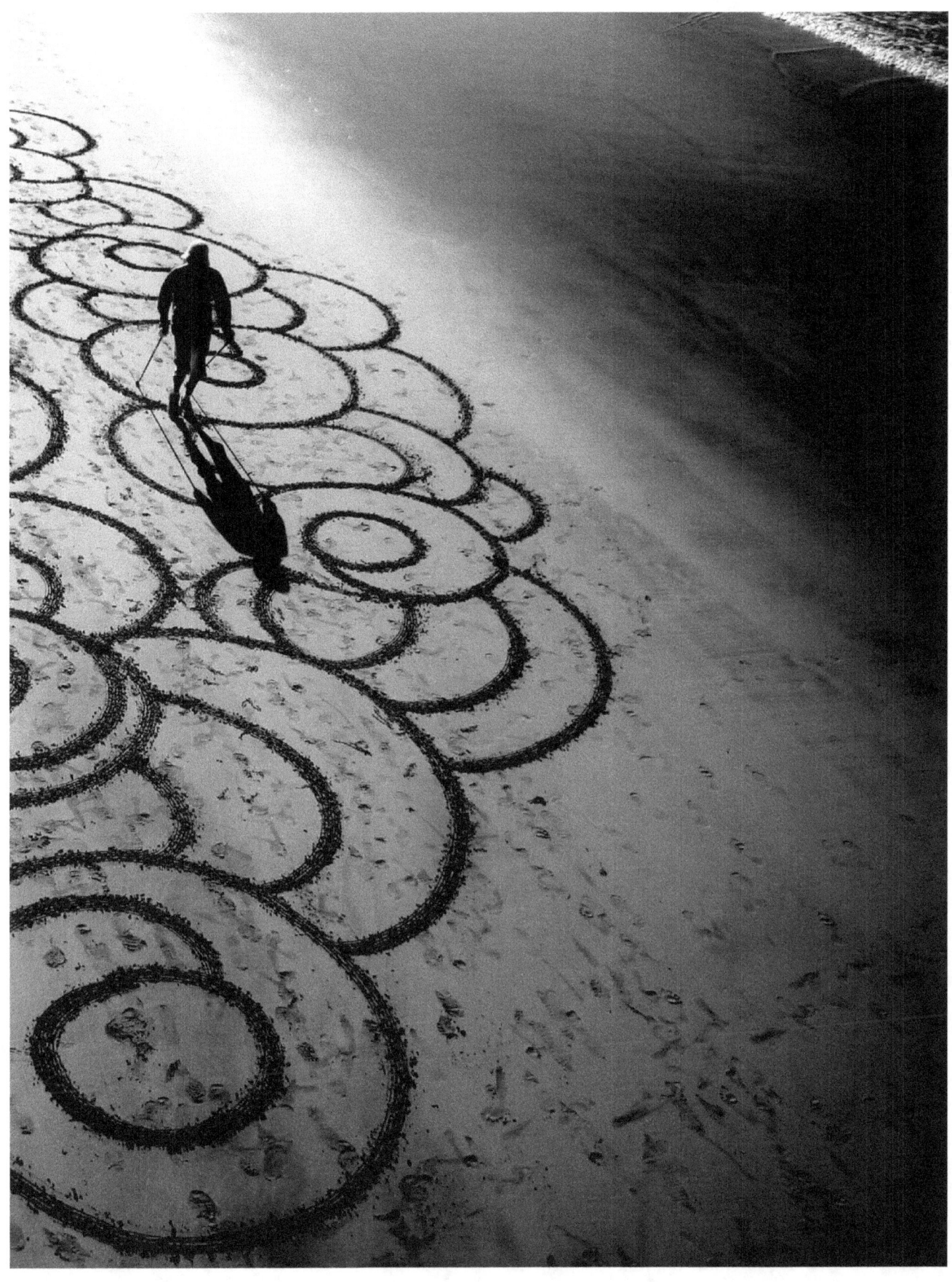

Alone in a Landscape 3,
Orbital Design,
Sand Drawing installation and photography,
Jetty Beach,
Coffs Harbour,
Australia,
2016,
(private collections).

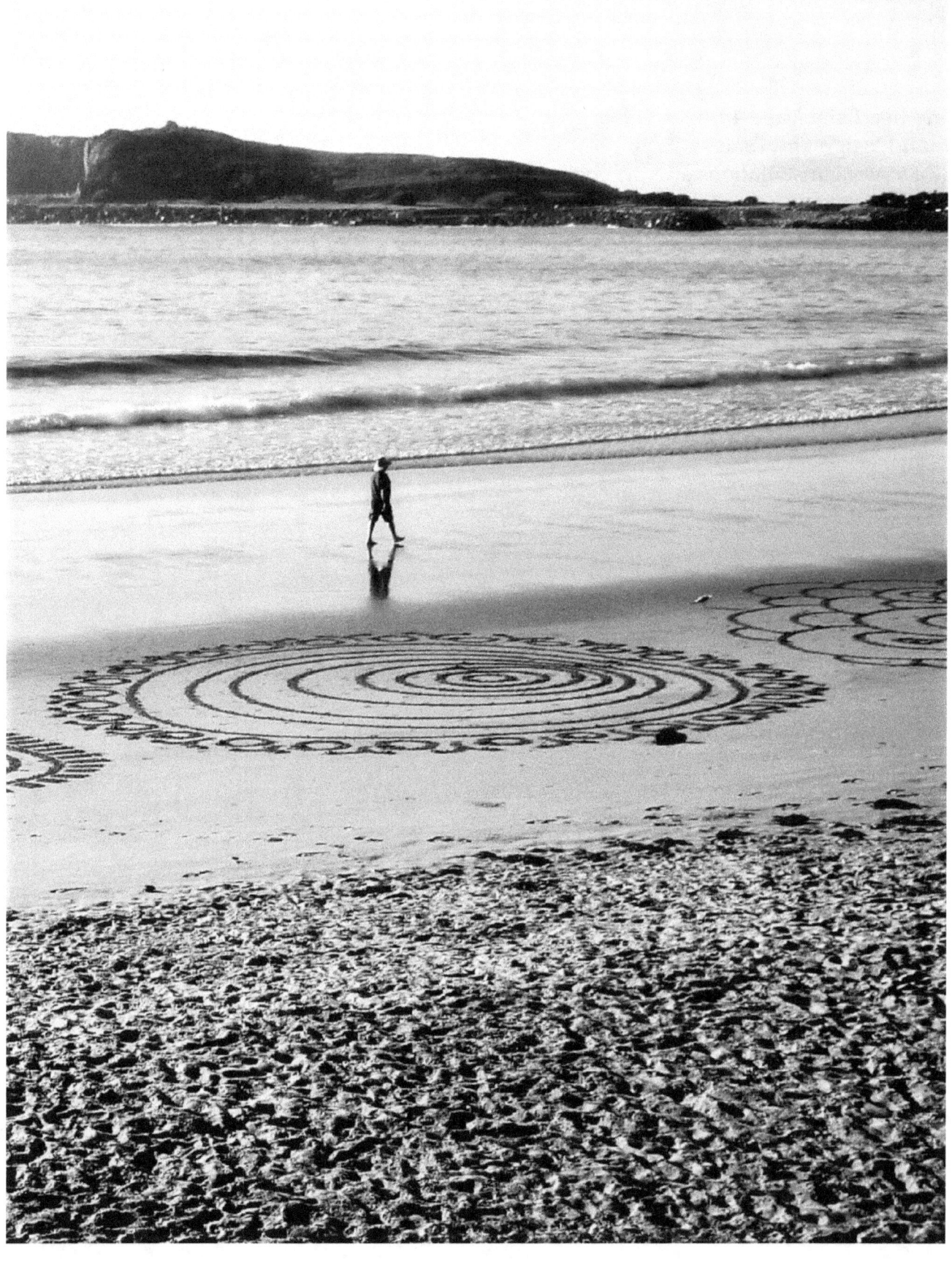

Alone in a Landscape 4,
Orbital Design and Water Rings,
Sand Drawing installations and photography,
Jetty Beach,
Coffs Harbour,
Australia,
2016,
(private collections).

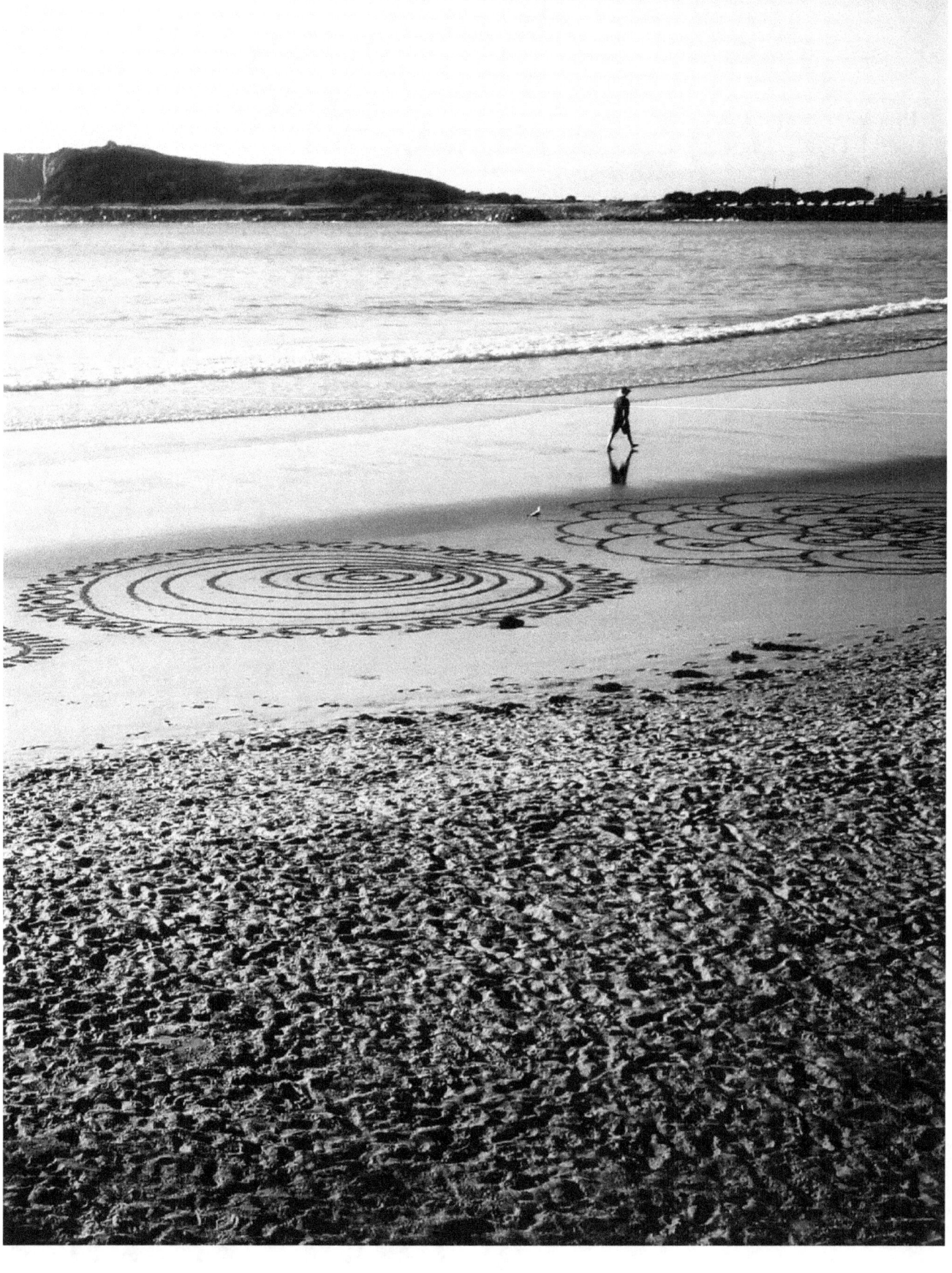

Love in a Landscape 1 & 2,
Ephemeral Tidal Rings,
2 photograph views,
Sand Drawing installation and photography,
Jetty Beach,
Coffs Harbour,
Australia,
2016,
(private collections).

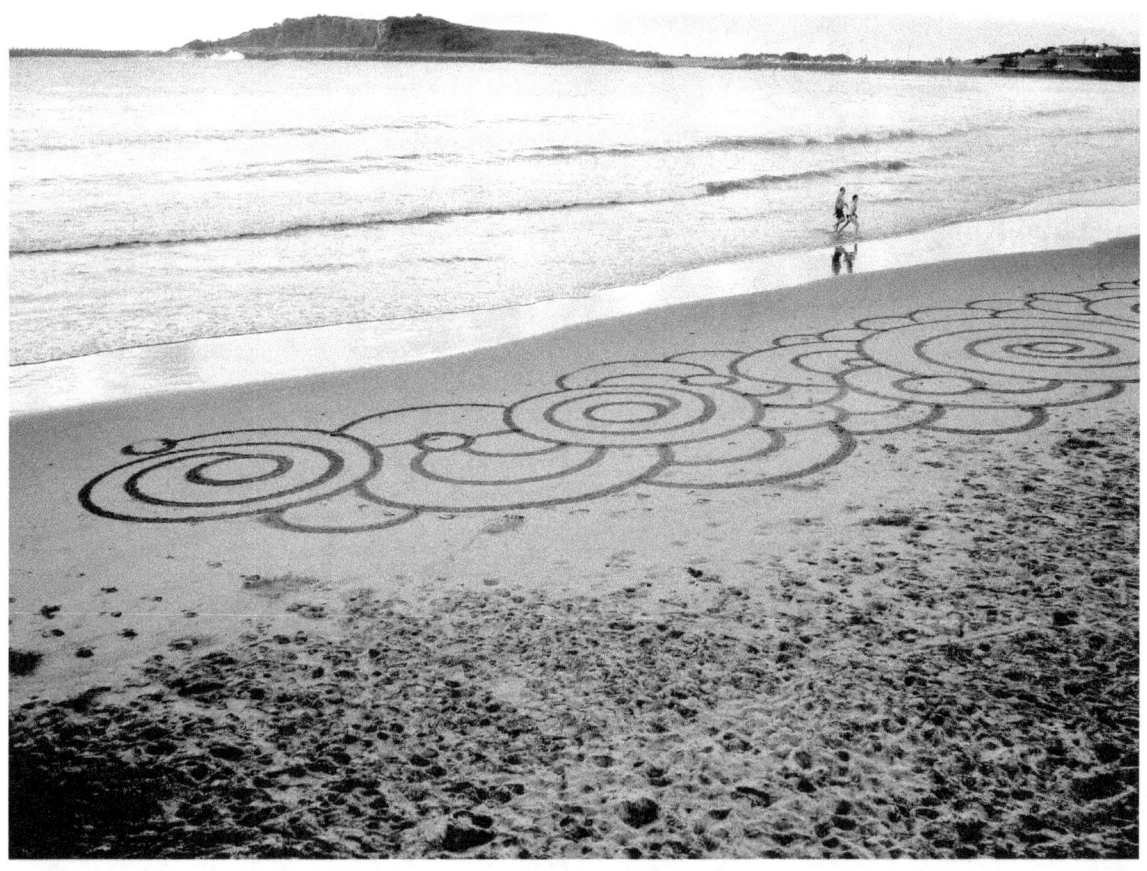
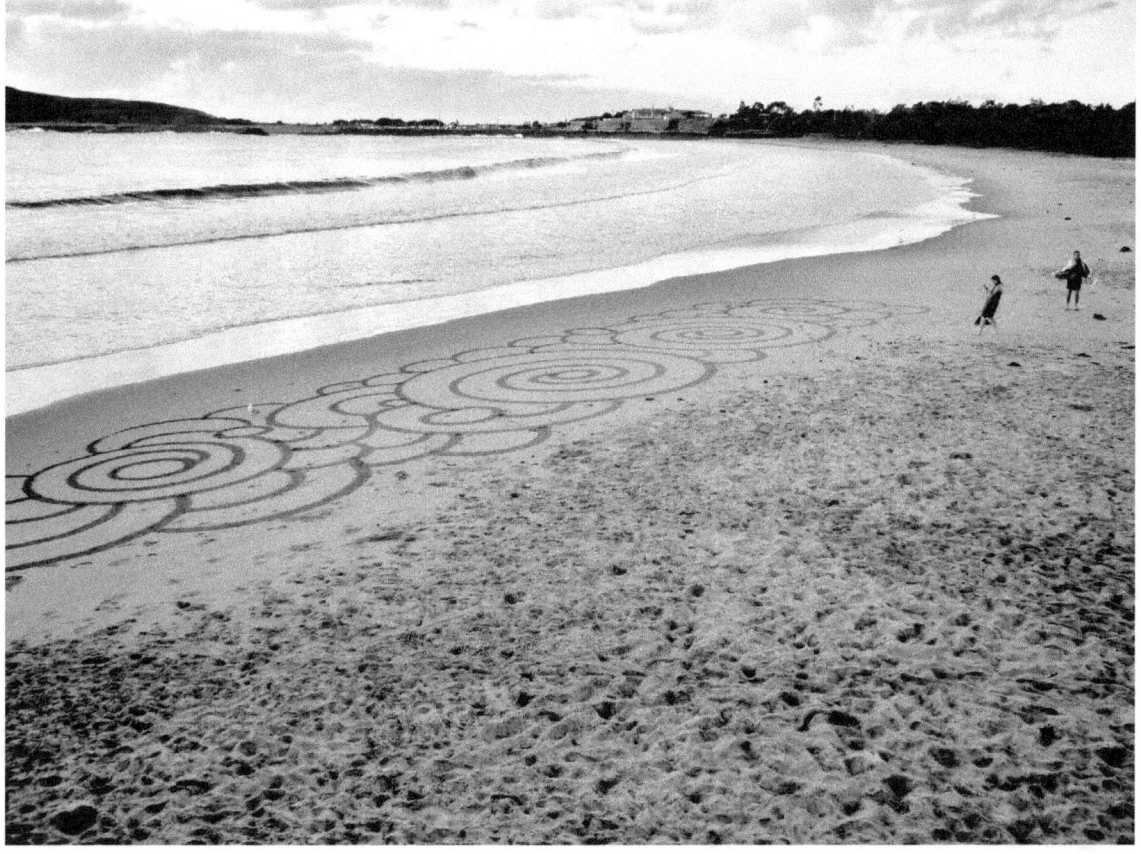

Alone in a Landscape 5 & 6,
Ephemeral Tidal Rings,
2 photograph views,
Sand Drawing installation and photography,
Jetty Beach,
Coffs Harbour,
Australia,
2016,
(private collections).

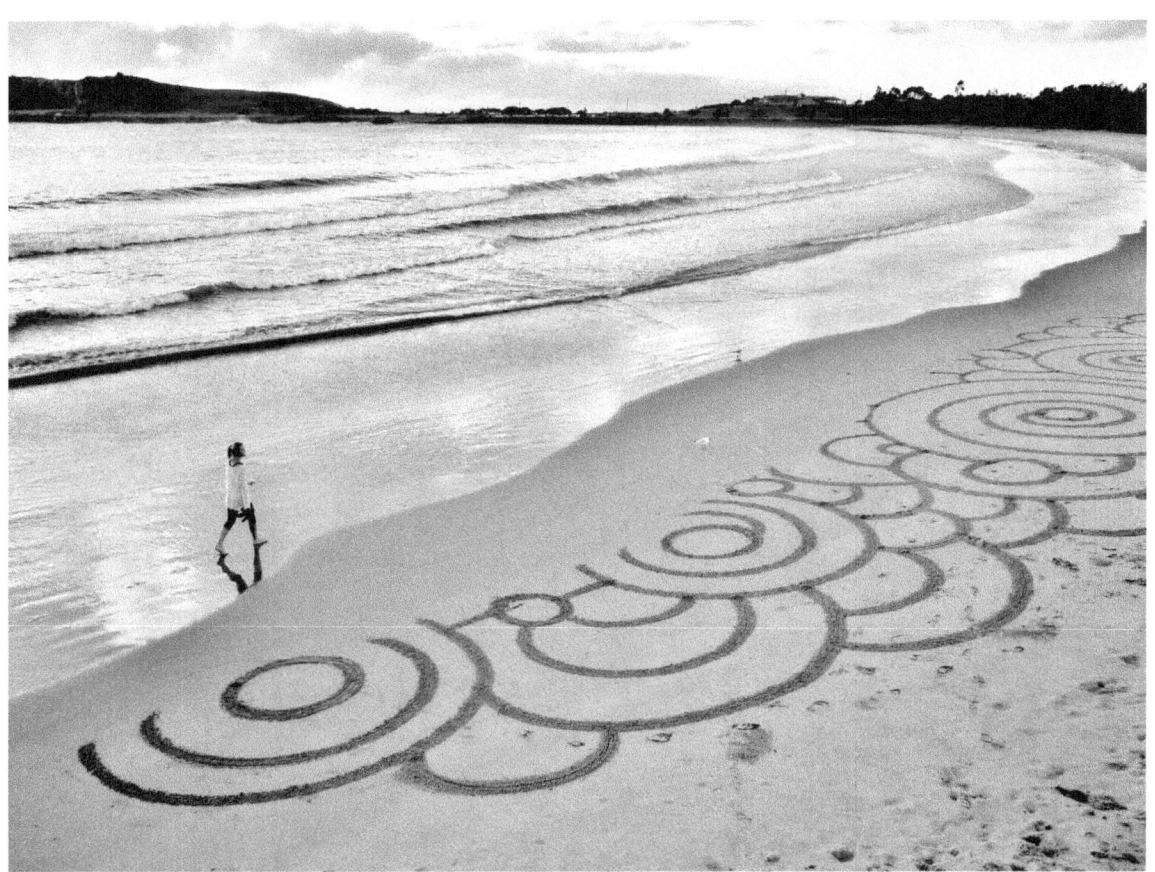
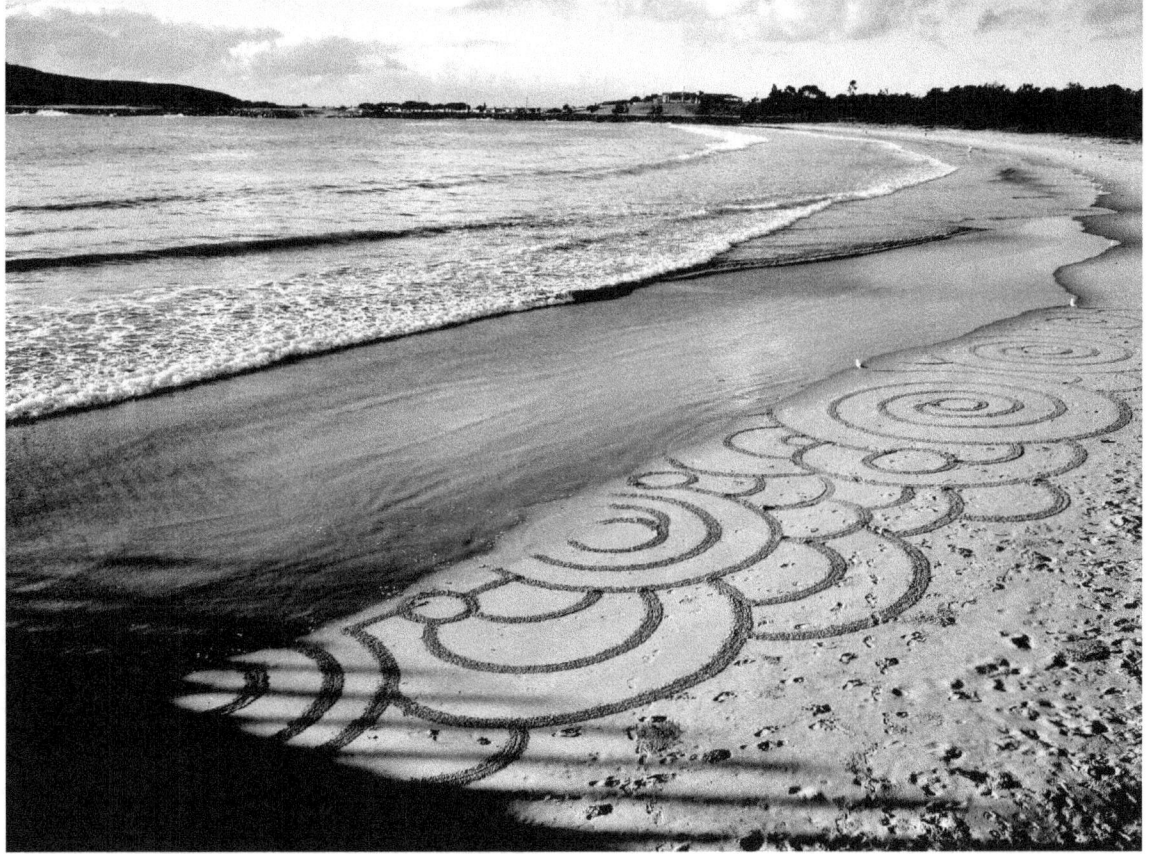

Sun People,
Reflecting the Sun symbol,
Sand Drawing installation and photography,
Jetty Beach,
Coffs Harbour,
Australia,
2015,
(private collections).

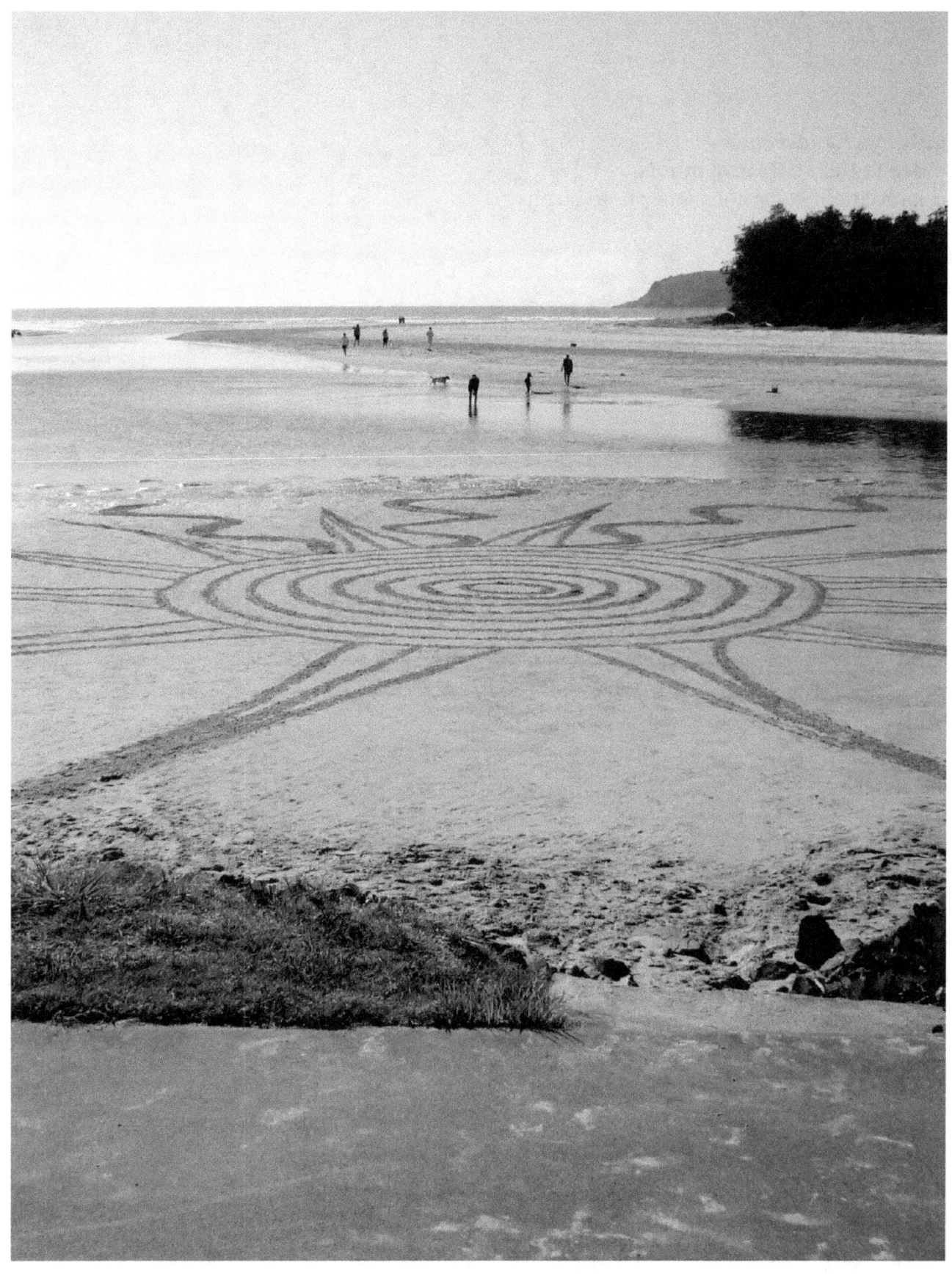

Seagull in a Landscape,
Jetty Beach Installation symbols,
Sand Drawing installations and photography,
Jetty Beach,
Coffs Harbour,
Australia,
2016,
(private collections).

"Symbols or patterns drawn from an aerial perspective,
have greater impact and importance,
than normal portraits or objects.
Drawing in this manner is topographical,
and related to graphic representations of surface features on maps."

Gerry Joe Weise
2017

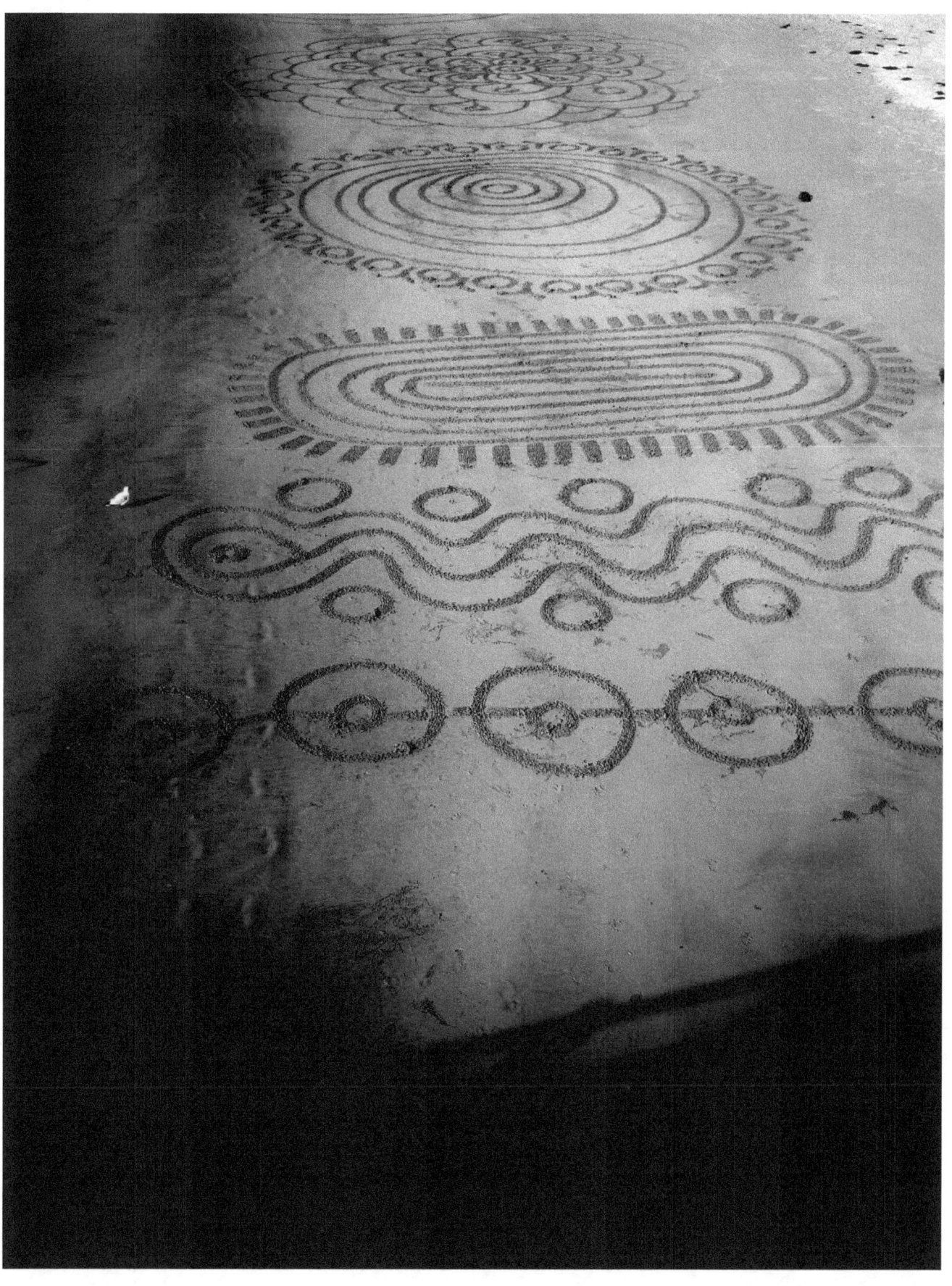

Bicycle Rider Alone in a Landscape,
Spiral Galaxy with Dark Matter,
Sand Drawing installation and photography,
Jetty Beach,
Coffs Harbour,
Australia,
2016,
(private collections).

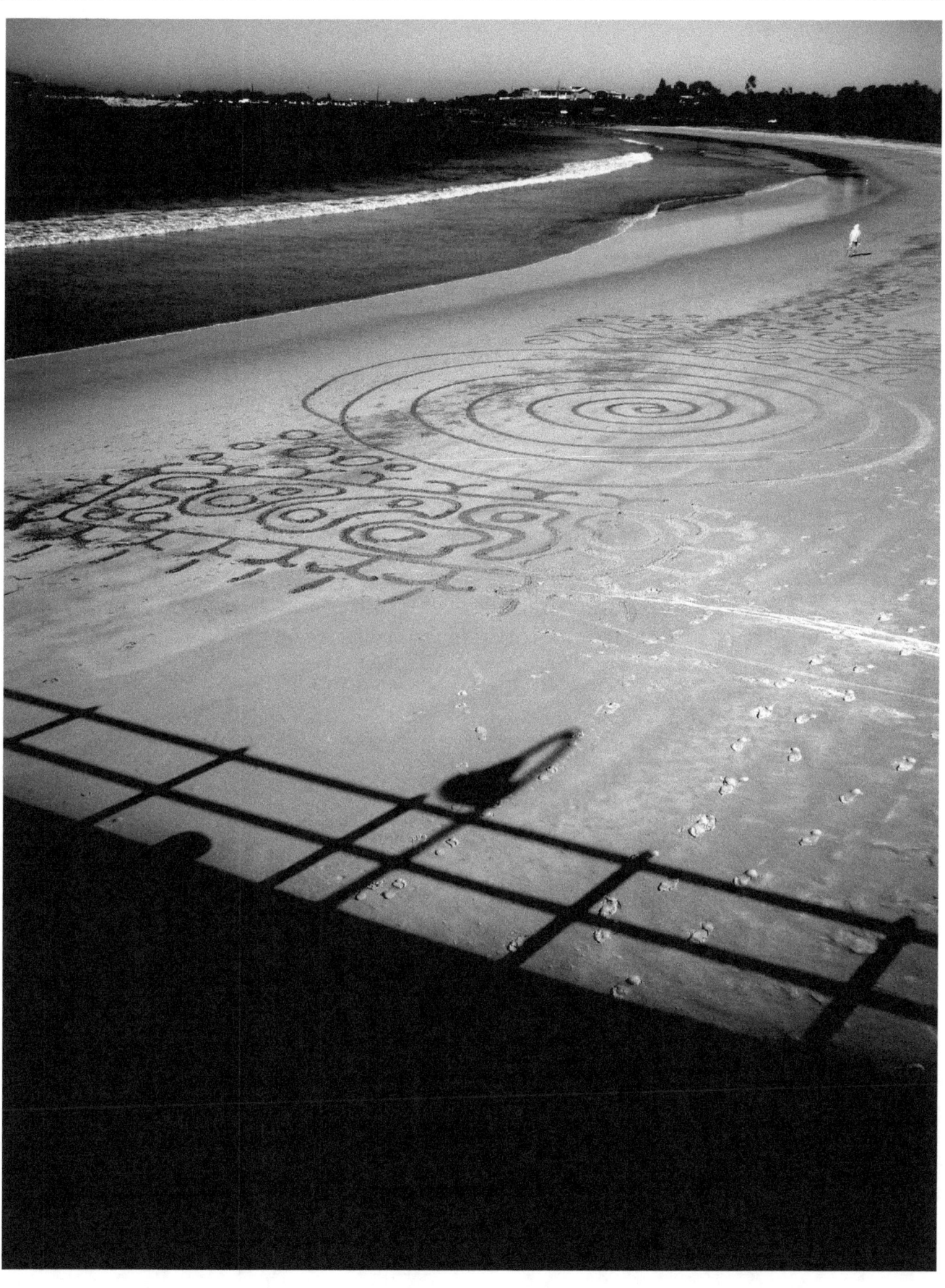

Giidany Miirlarl island sketch,
pencil drawing,
9 x 23 inches / 21 x 60 cm,
Coffs Harbour,
Australia,
2015,
(private collection).

Water Rings,
Sand Drawing installation,
Jetty Beach with Giidany Miirlarl island in the background,
Coffs Harbour,
Australia,
2015,
(private collections).

Giidany Miirlarl (a.k.a. Muttonbird Island),
meaning "moon sacred place" by the Gumbaynggirr Aboriginal people.

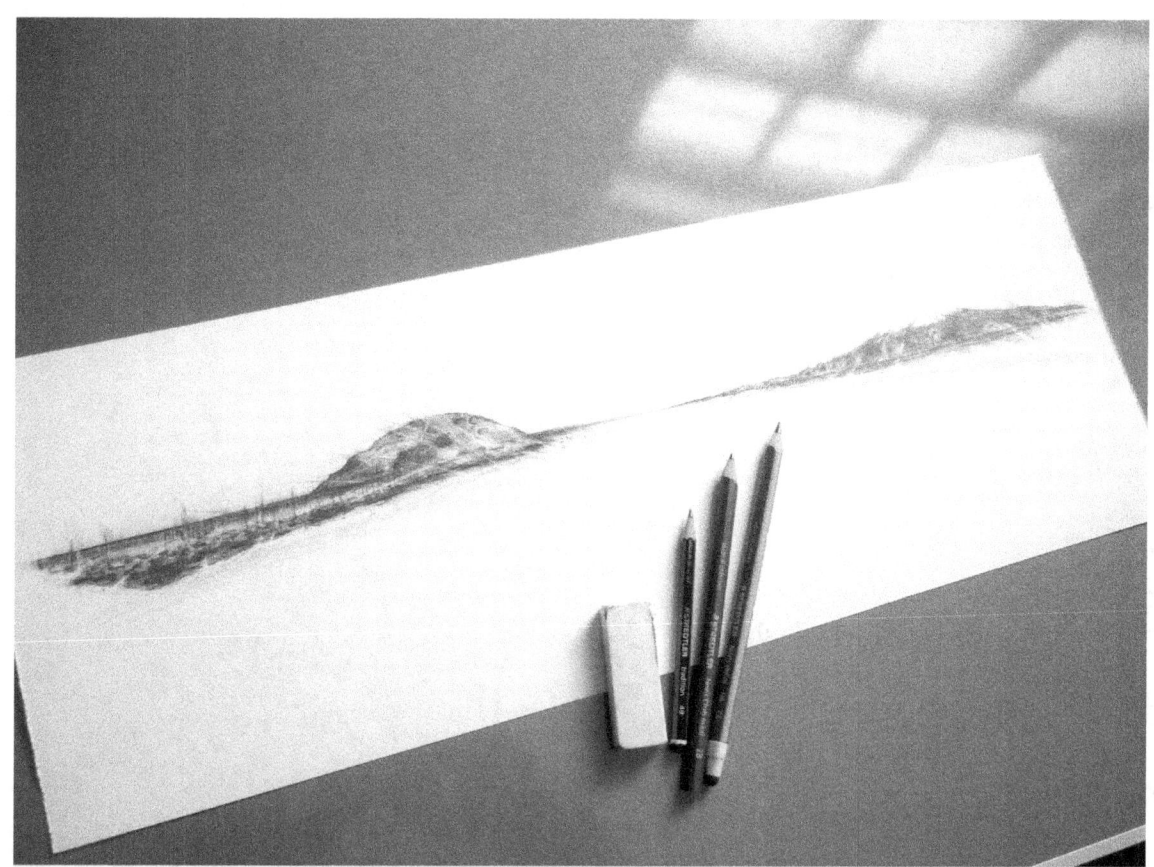
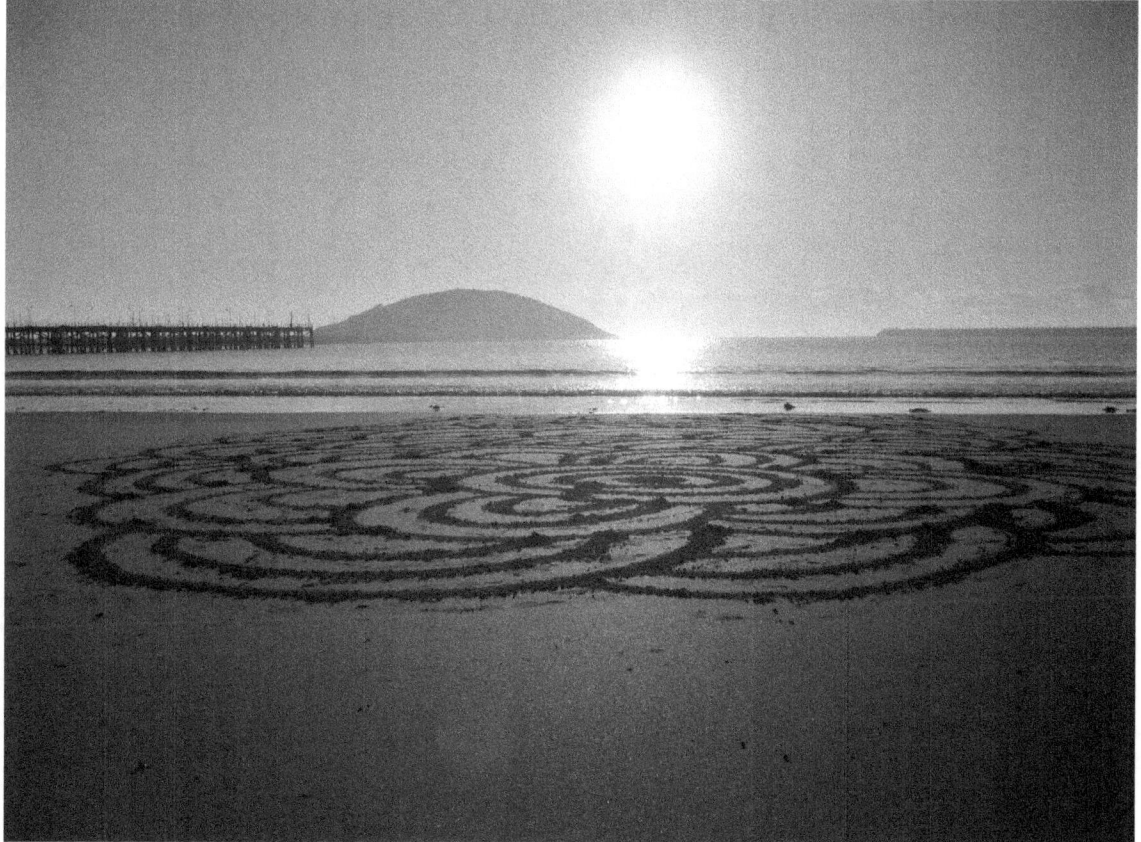

Water Rings sketch,
pencil drawing,
12 x 17 inches / 30 x 42 cm,
Jetty Beach with Giidany Miirlarl island,
Coffs Harbour,
Australia,
2015,
(private collection).

Water Rings,
Sand Drawing installation,
Jetty Beach with Giidany Miirlarl island,
Coffs Harbour,
Australia,
2015,
(private collections).

Giidany Miirlarl (a.k.a. Muttonbird Island),
meaning "moon sacred place" by the Gumbaynggirr Aboriginal people.

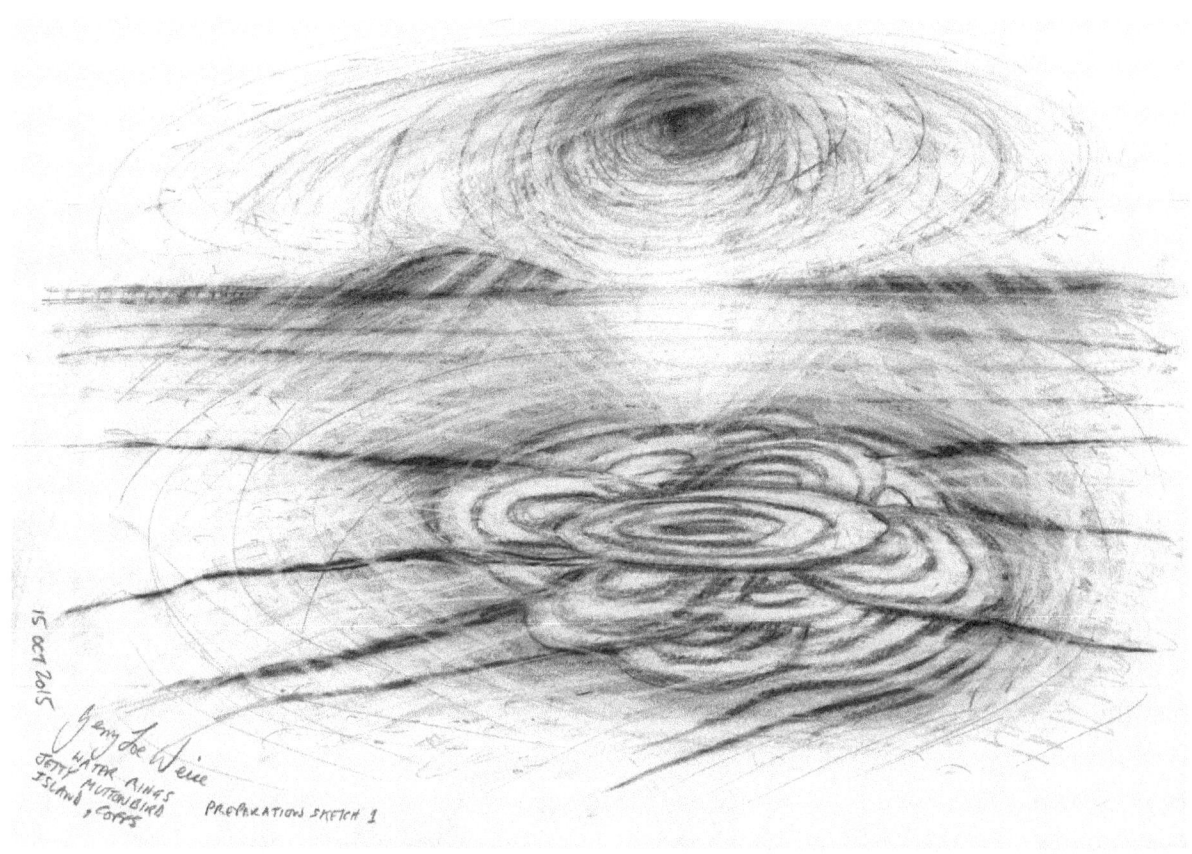

15 OCT 2015
Jerry Joe Weise
WATER RINGS
JETTY MUTTONBIRD
ISLAND, COFFS
PREPARATION SKETCH 1

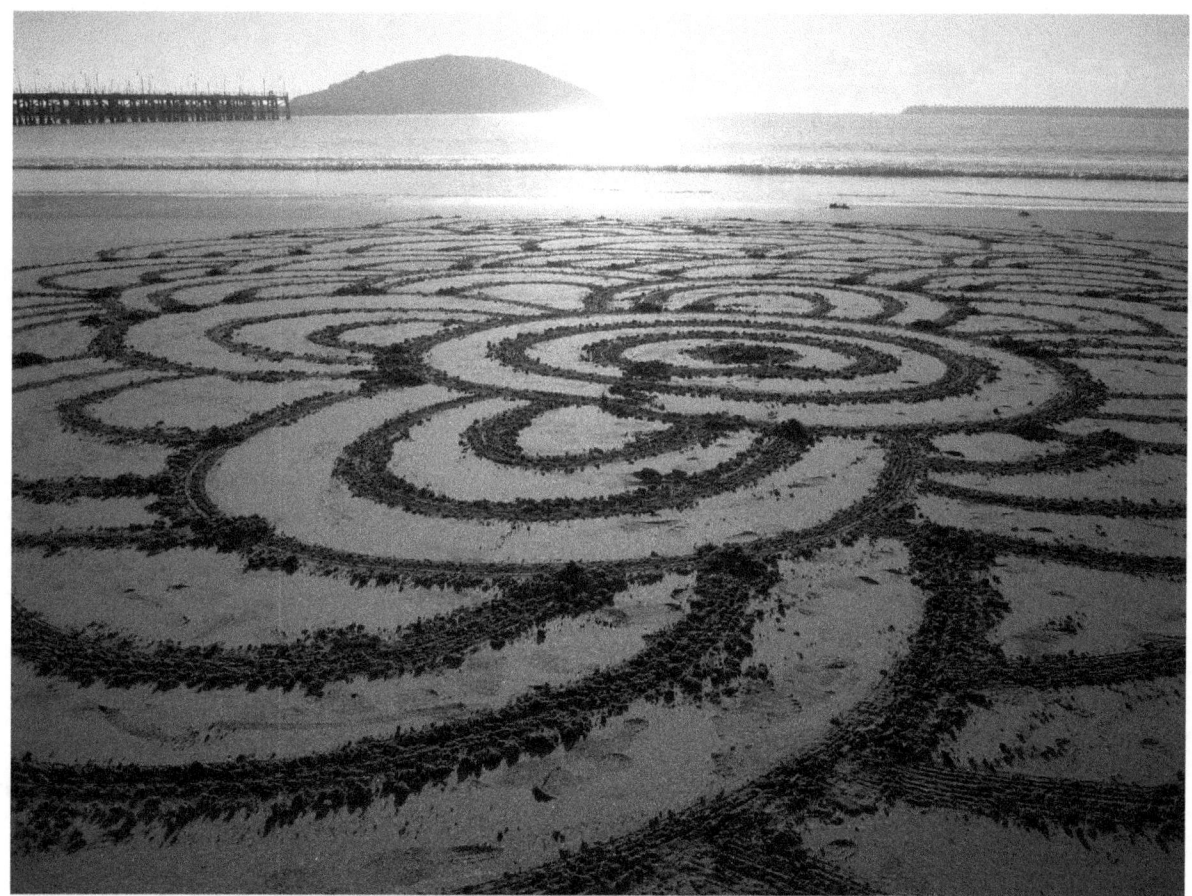

Water Drop Spiral sketch,
pencil drawing,
9 x 12 inches / 21 x 30 cm,
2016,
(private collection).

Concentric Spiral,
Sand Drawing installation,
Jetty Beach,
Coffs Harbour,
Australia,
2016,
(private collections).

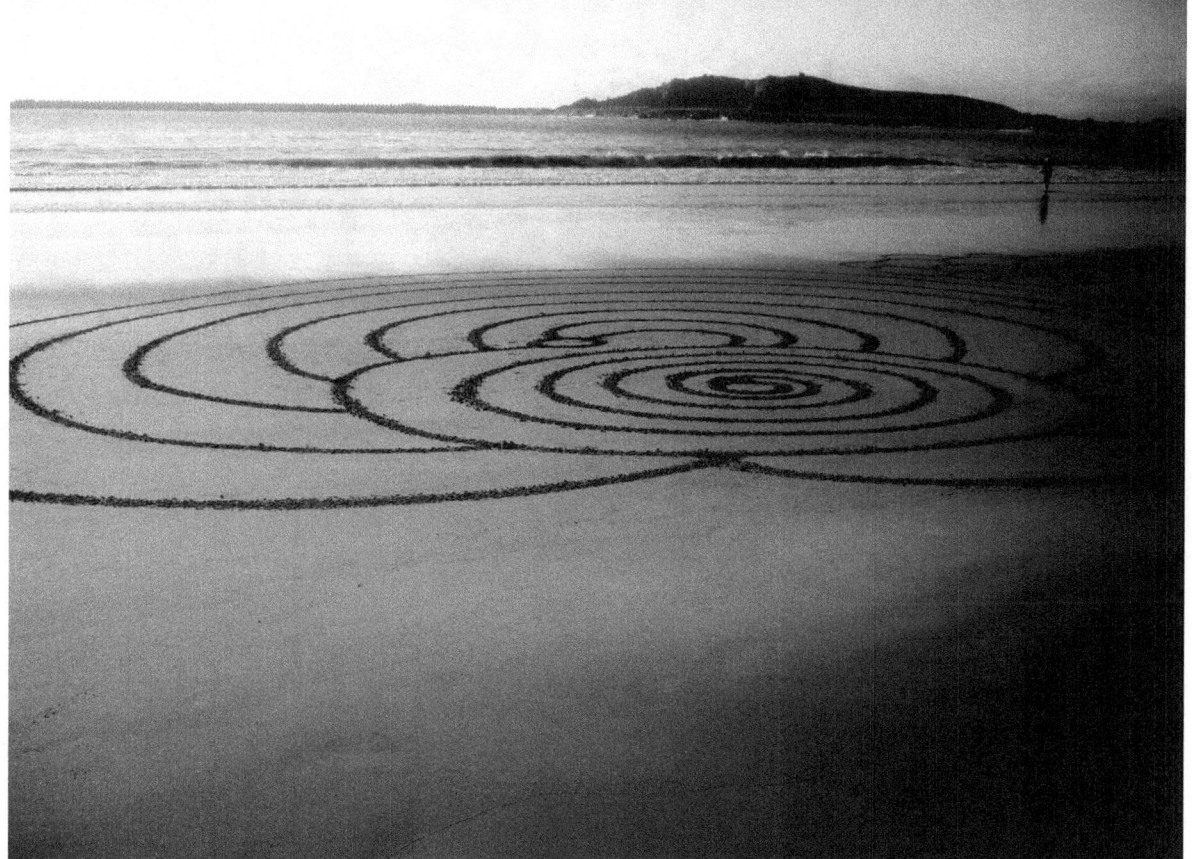

Orbital Design,
Sand Drawing installation,
Jetty Beach,
Coffs Harbour,
Australia,
2016,
(private collections).

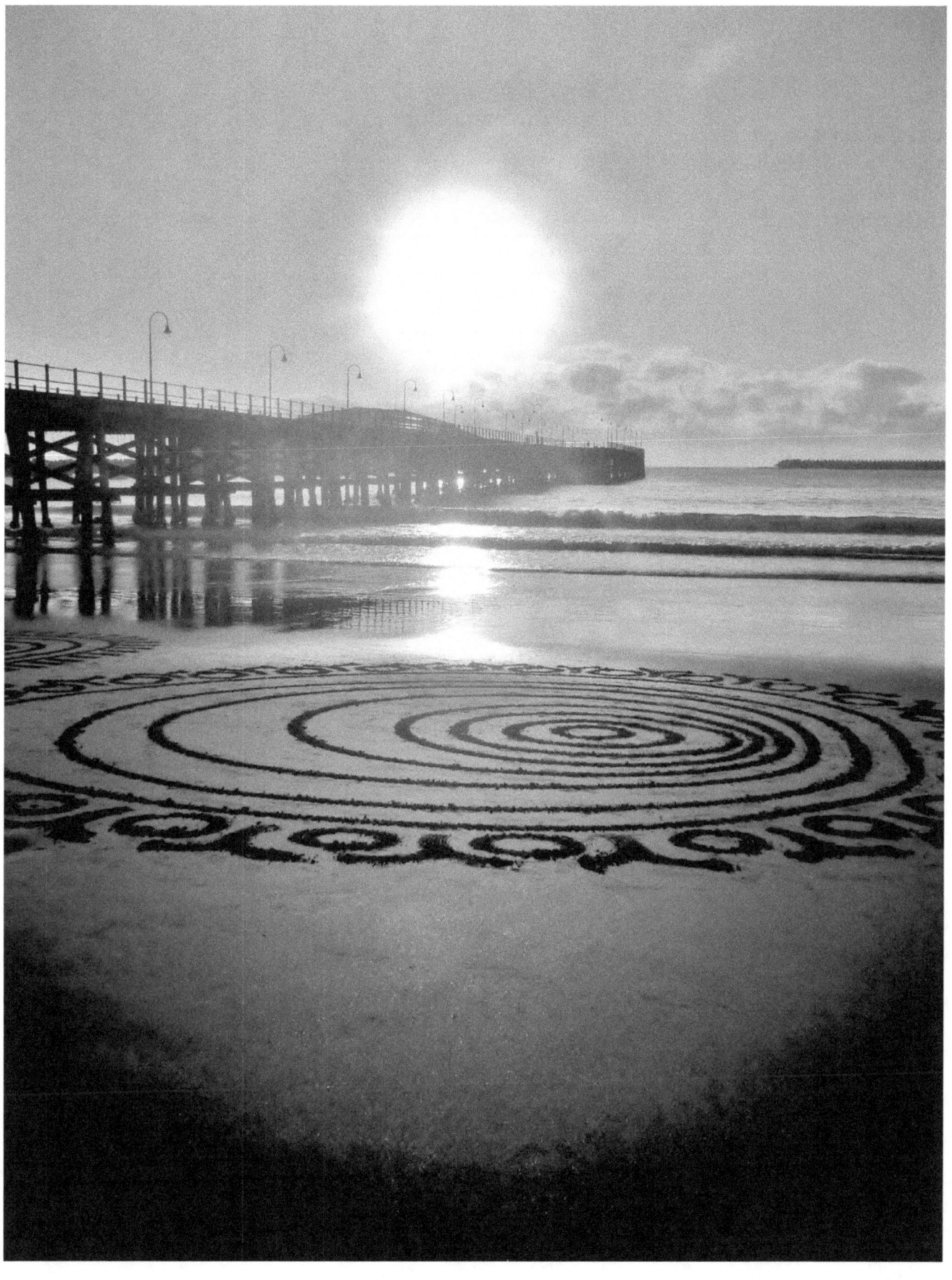

Spiral Galaxy Design,
Sand Drawing installation,
Jetty Beach,
Coffs Harbour,
Australia,
2016,
(private collections).

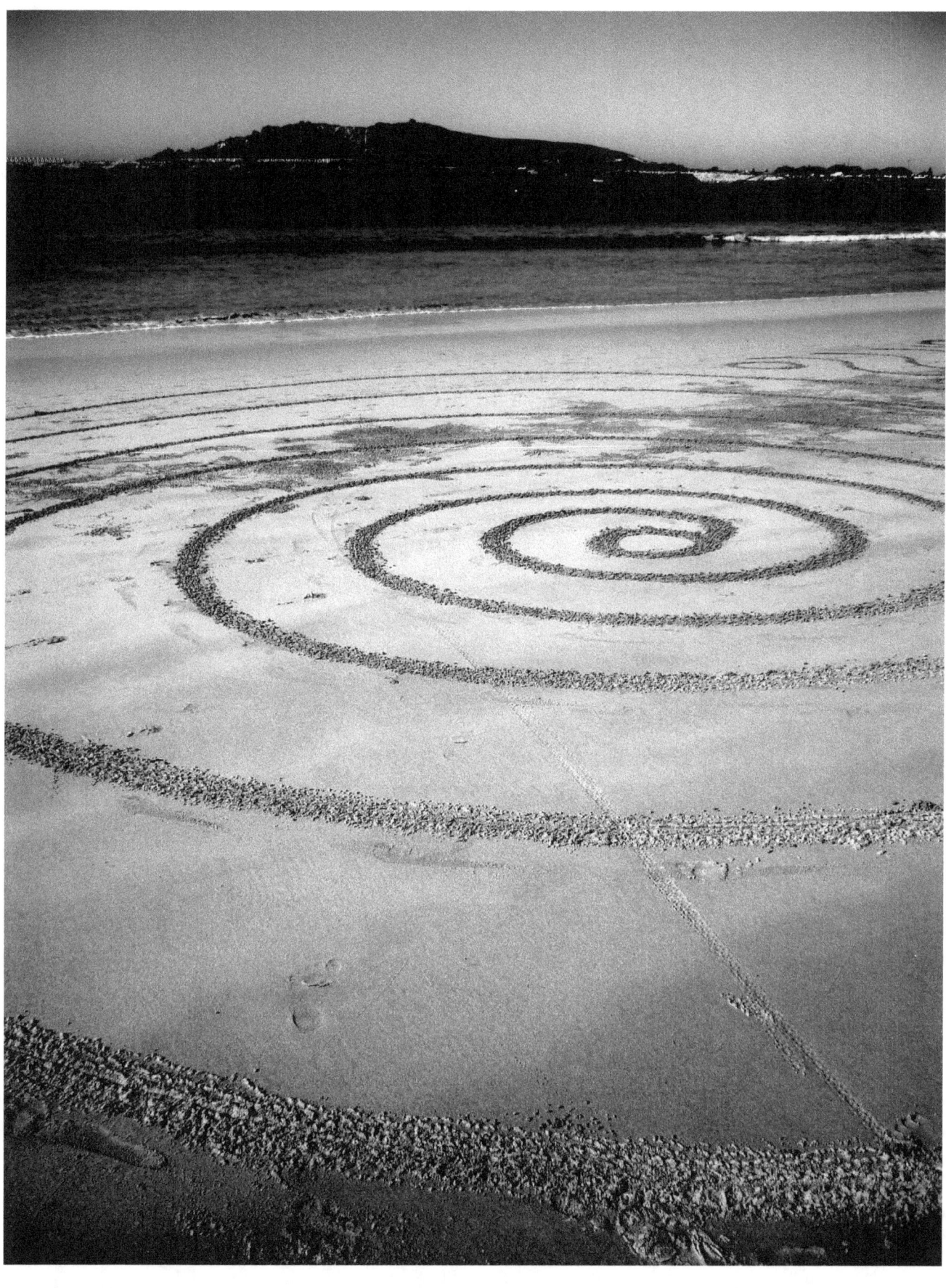

Multiverse Design,
Sand Drawing installation,
Jetty Beach with Giidany Miirlarl island,
Coffs Harbour,
Australia,
2016,
(private collections).

Giidany Miirlarl (a.k.a. Muttonbird Island),
meaning "moon sacred place" by the Gumbaynggirr Aboriginal people.

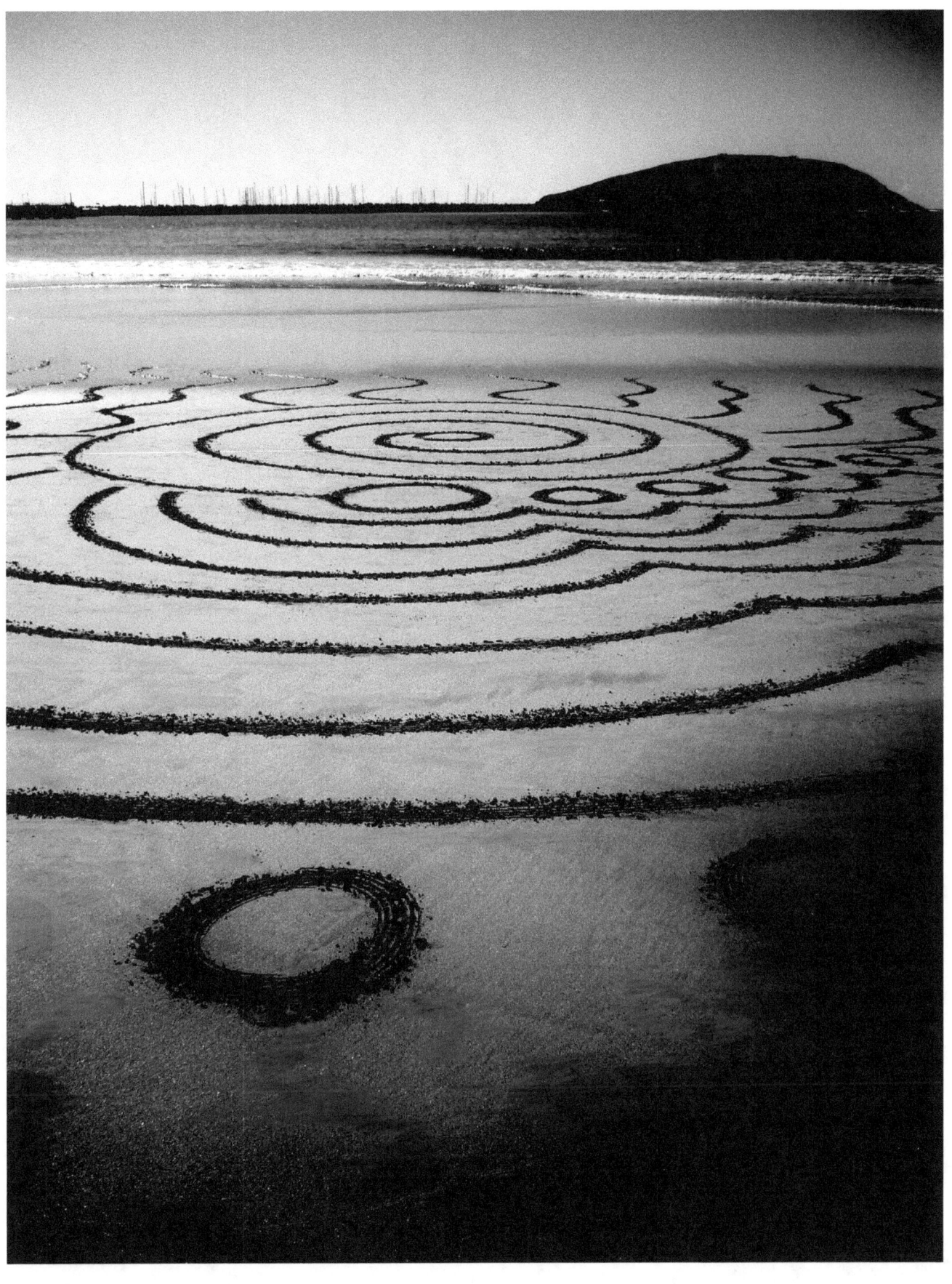

Multispiral Design,
Sand Drawing installations,
Jetty Beach,
Coffs Harbour,
Australia,
2016,
(private collections).

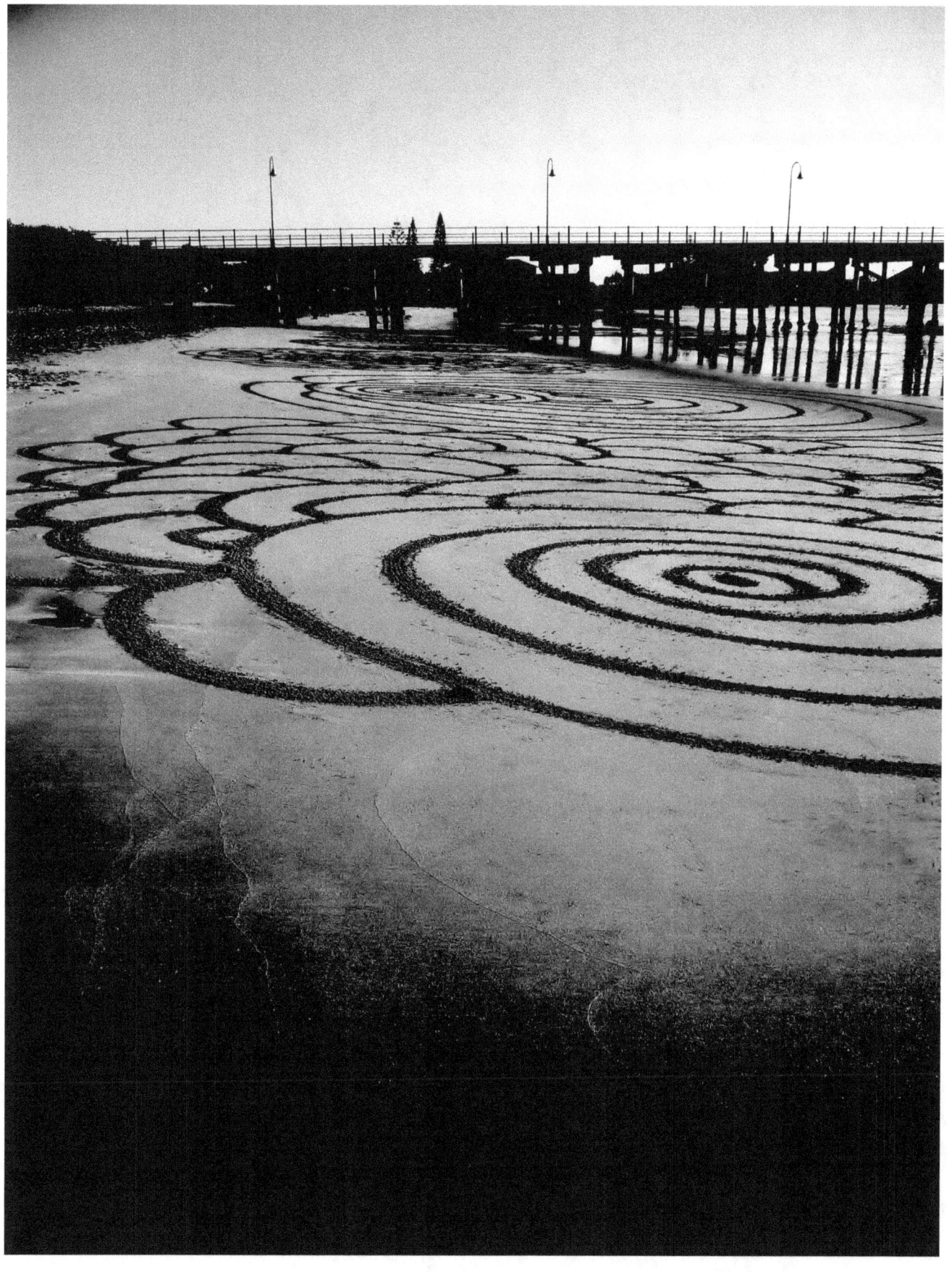

Multiverse Design,
2 photograph views,
Sand Drawing installations,
Jetty Beach,
Coffs Harbour,
Australia,
2016,
(private collections).

"Sand Drawings executed during spring tides,
have the longest duration,
before their ephemeral ending.
From a hard physical state,
transformed into a fluid watery dimension."

Gerry Joe Weise
2017

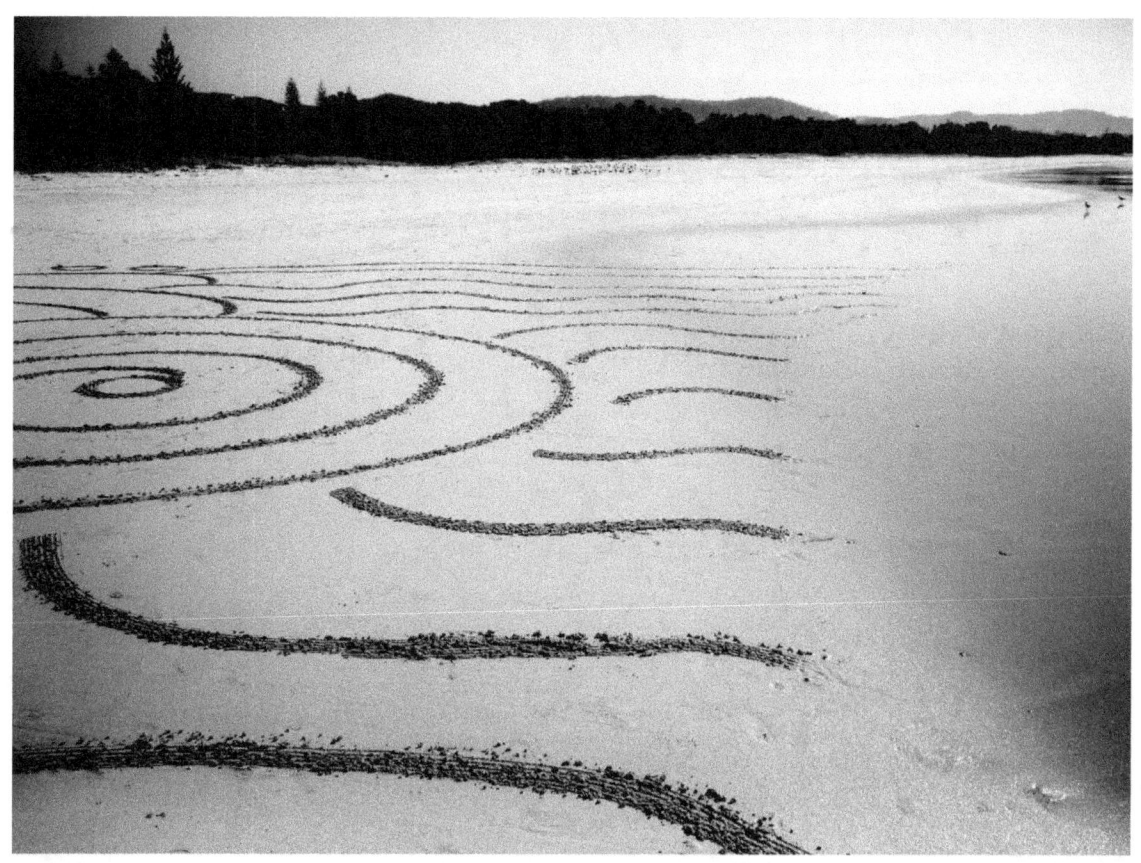
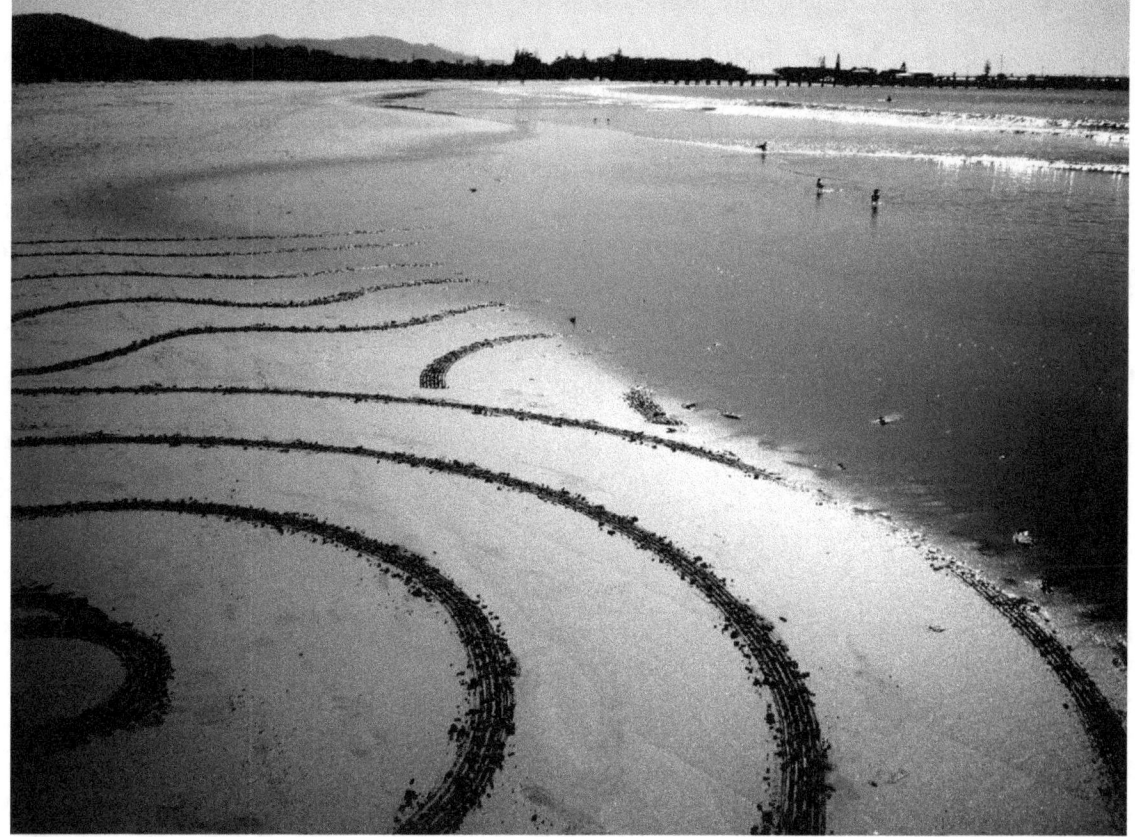

5. Illustrations, Pigments on Earth

Earth Painting exhibition,
Ground Painting "In Situ" installation,
3 photograph views,
natural pure pigments on black earth,
197 inches / 500 cm,
C.C.A., Munich,
Germany,
1997,
awarded Best Installation C.C.A. Award in 1997.

"The spectators are made to walk around a huge circular shape of natural black earth. Vivid powder pigments are poured to form lines representing symbols and shapes, set up on the floor as a topographical painting. In France, they call this type of Land Art: In Situ. The transformations of Ground Paintings after their execution, undergo imperceptible changes just like in nature. The actions of the ephemeral take place, as sometimes a gentle breeze may cause some powder pigments to sprinkle further across the installation. Other times, the dark earth may change in shade to a lighter tone, as the earth's humidity dries out. Towards the end of the exhibition, a scattering of grass sprouts may appear to grow."

Gerry Joe Weise
2018

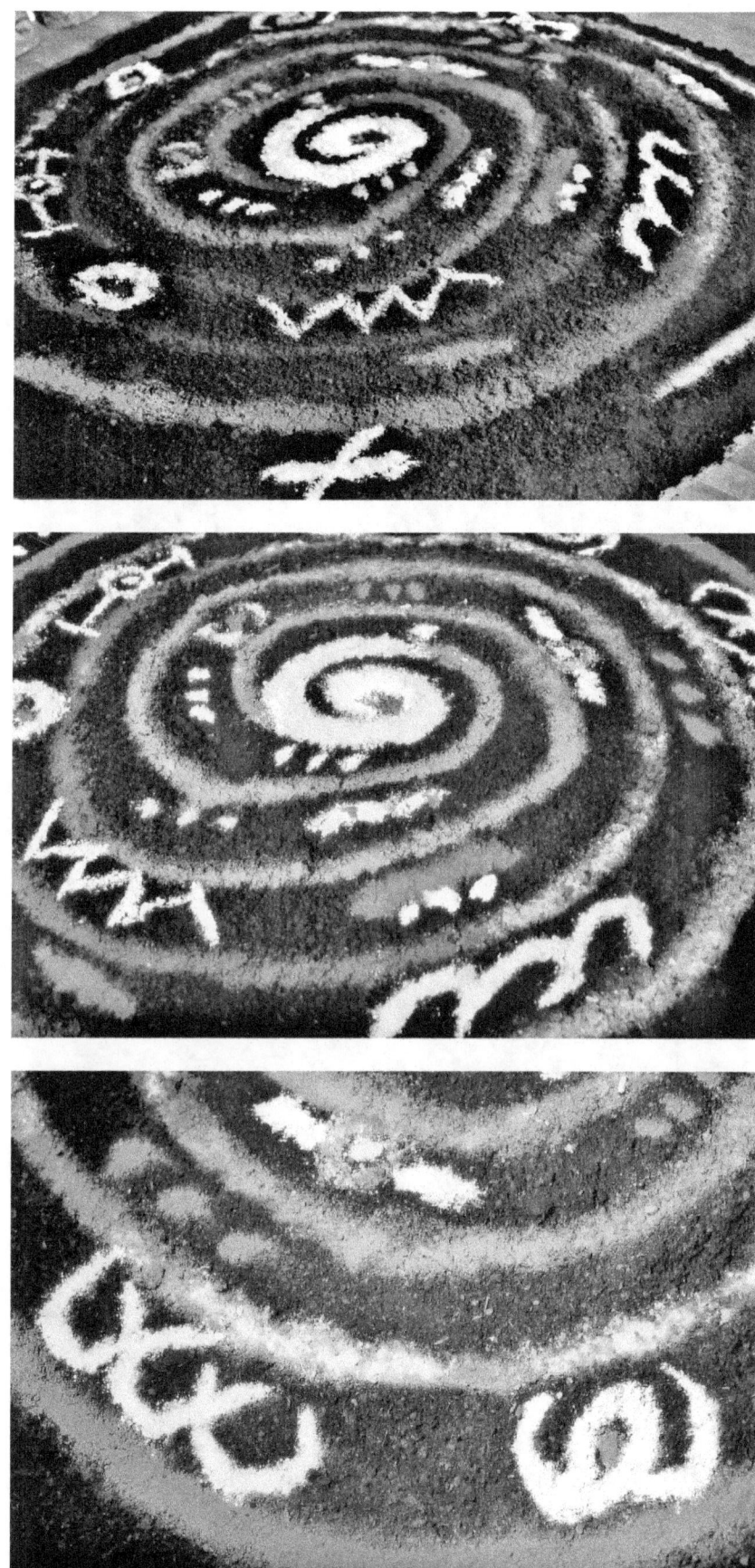

Eccentric Circles,
Ground Painting installation,
nature-friendly pure white pigment,
Macauleys Headland,
Coffs Harbour,
Australia,
2015,
(private collections).

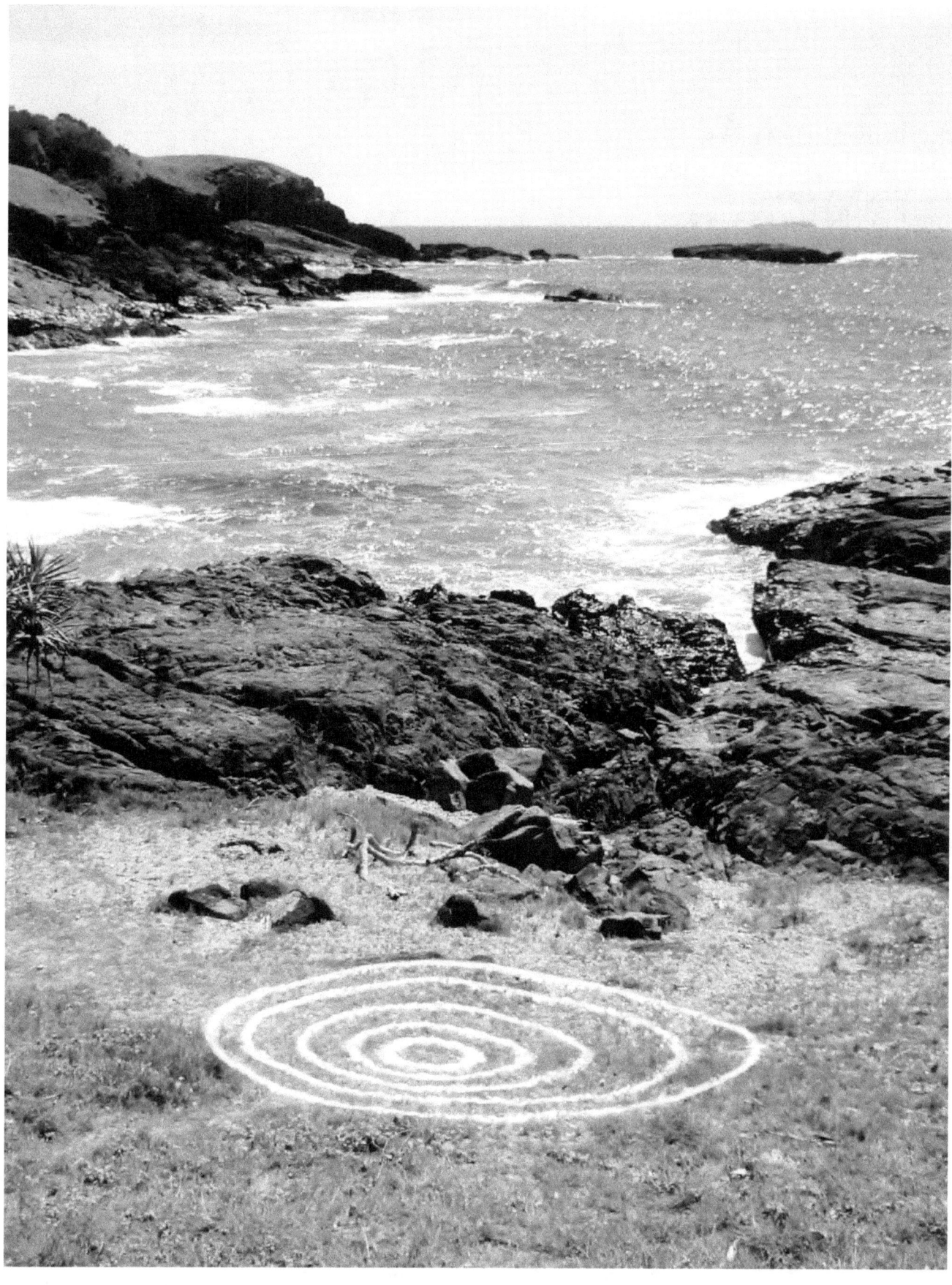

Multiplicity Circle Tracks,
Respecting the trees - track installations,
3 photograph views,
nature-friendly pure ocher pigment,
Coffs Harbour,
Australia,
2017,
(private collections).

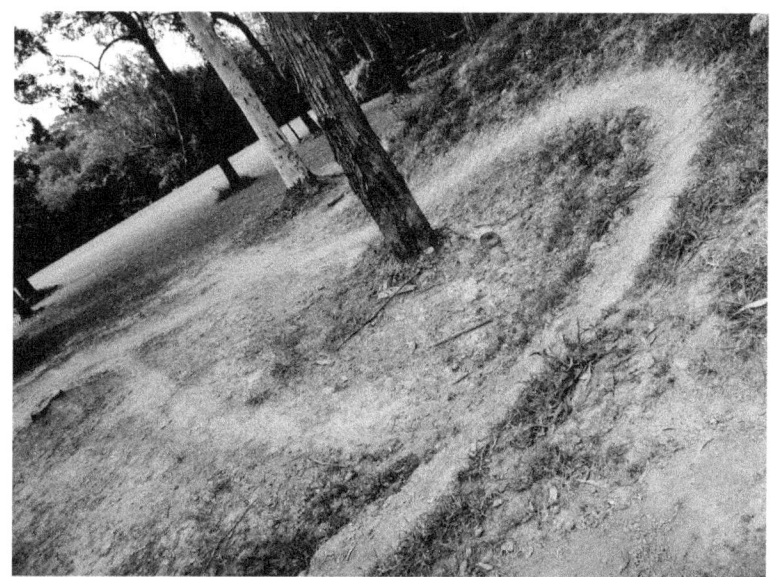
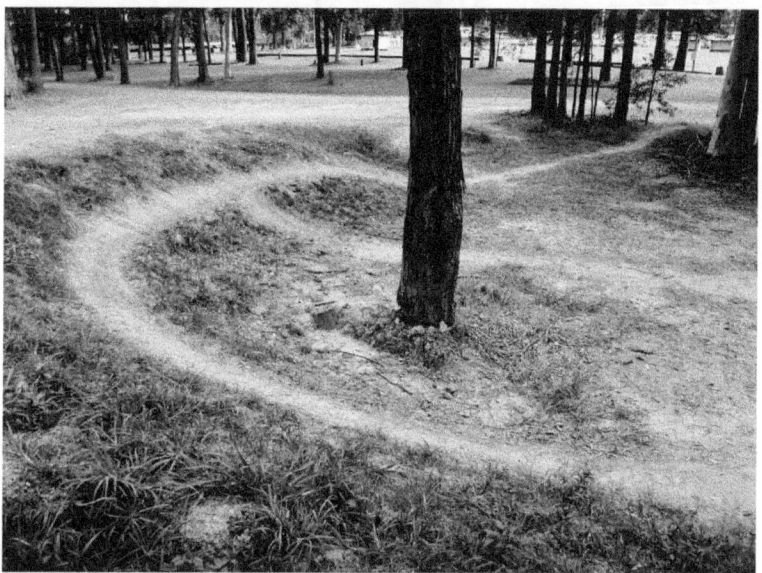
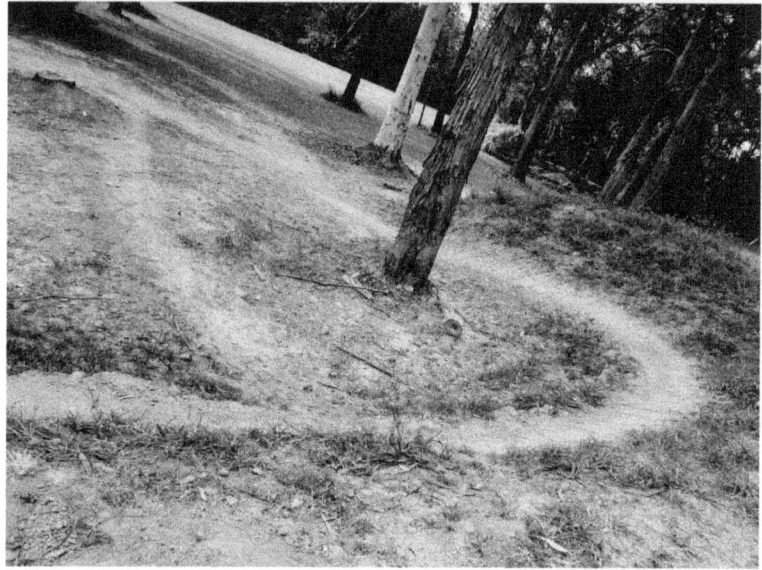

Y-Track Pythagorean Tracks,
Respecting the trees - track installations,
2 photograph views,
nature-friendly pure ocher pigment,
Coffs Harbour,
Australia,
2017,
(private collections).

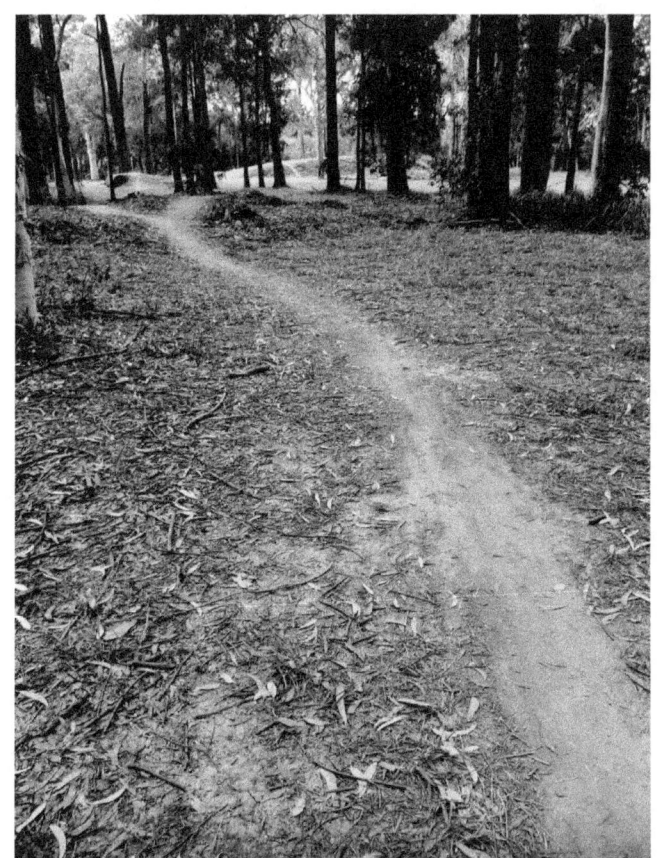
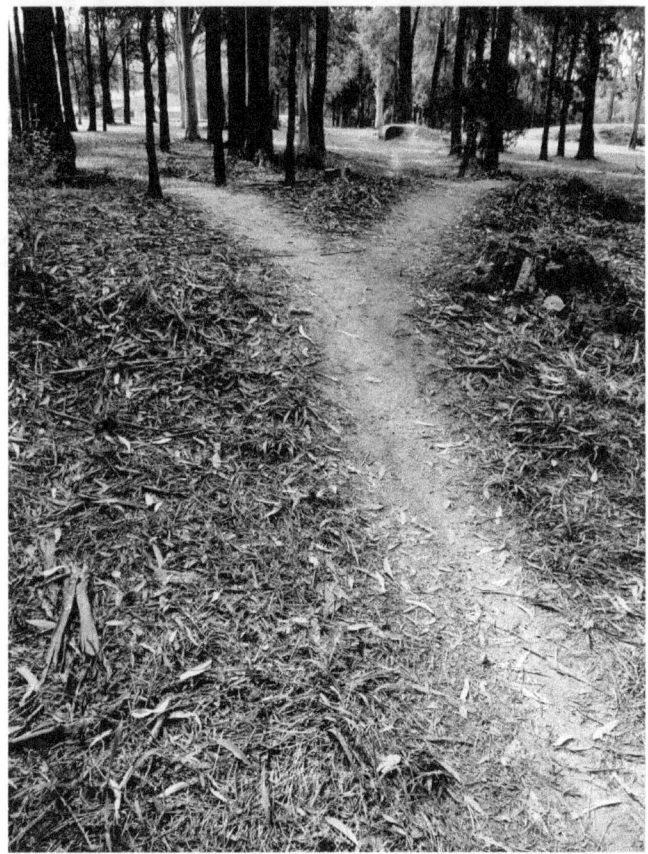

Black Charcoal Line 1,
nature-friendly pure carbon pigment,
coastal landscape installation,
Crescent Head,
Australia,
2018,
(private collections).

*"Art leaves the Land artist,
to fall into the memory of an observer,
after slowly eroding away,
during future natural circumstances."*

*Gerry Joe Weise
2017*

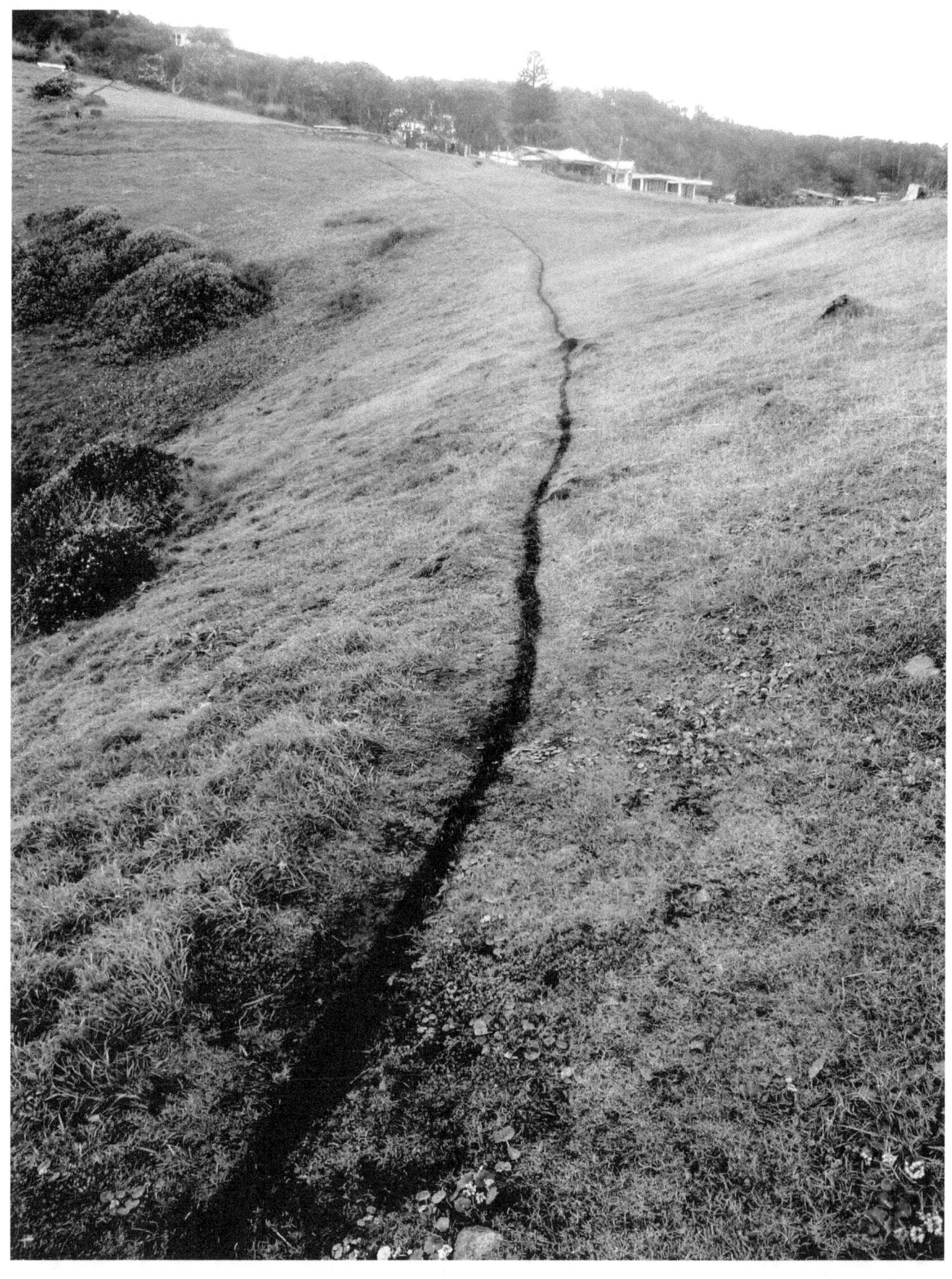

Black Charcoal Line 2,
nature-friendly pure carbon pigment,
coastal landscape installation,
Crescent Head,
Australia,
2018,
(private collections).

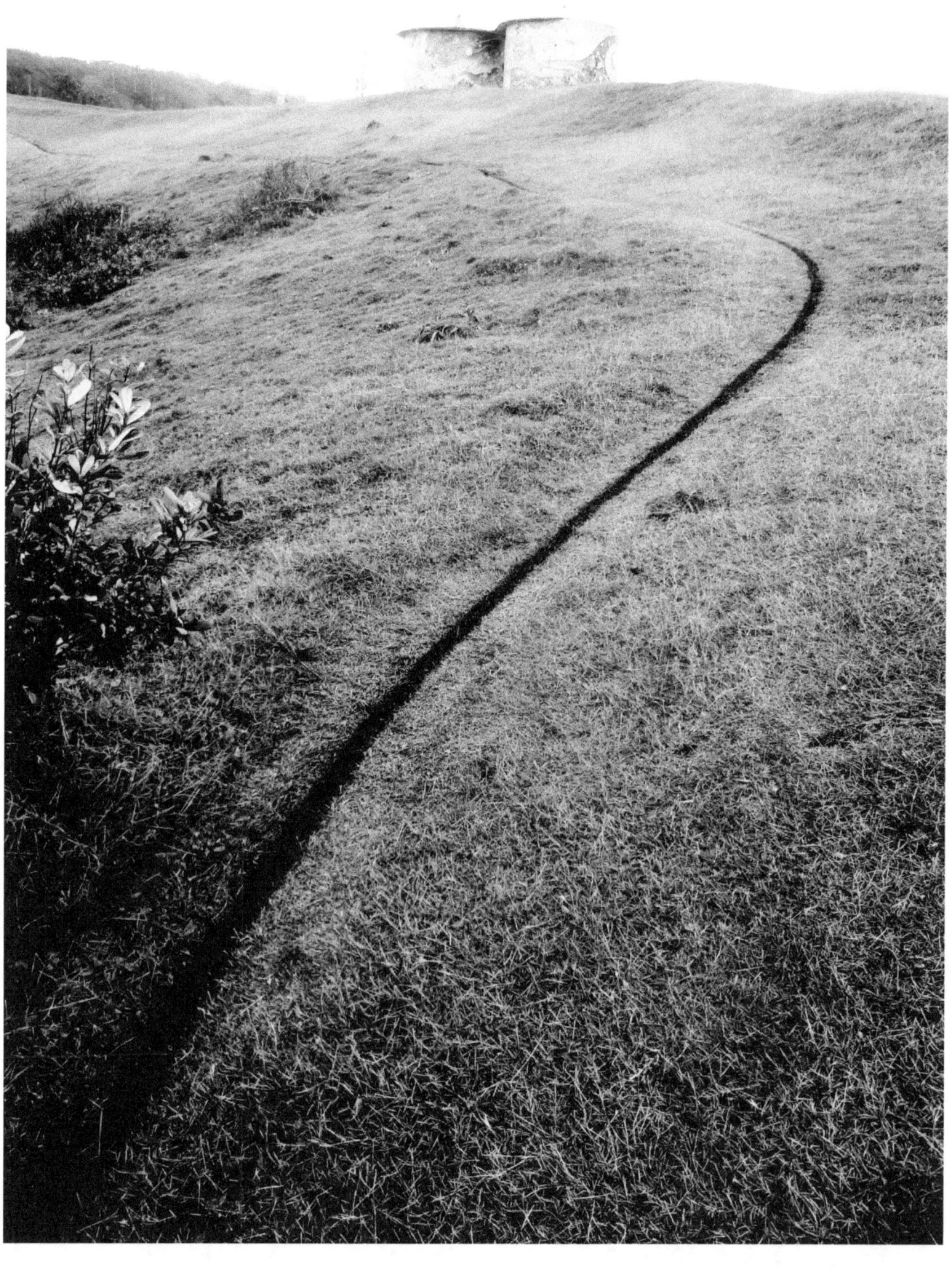

Black Charcoal Line 3,
nature-friendly pure carbon pigment,
coastal landscape installation,
Crescent Head,
Australia,
2018,
(private collections).

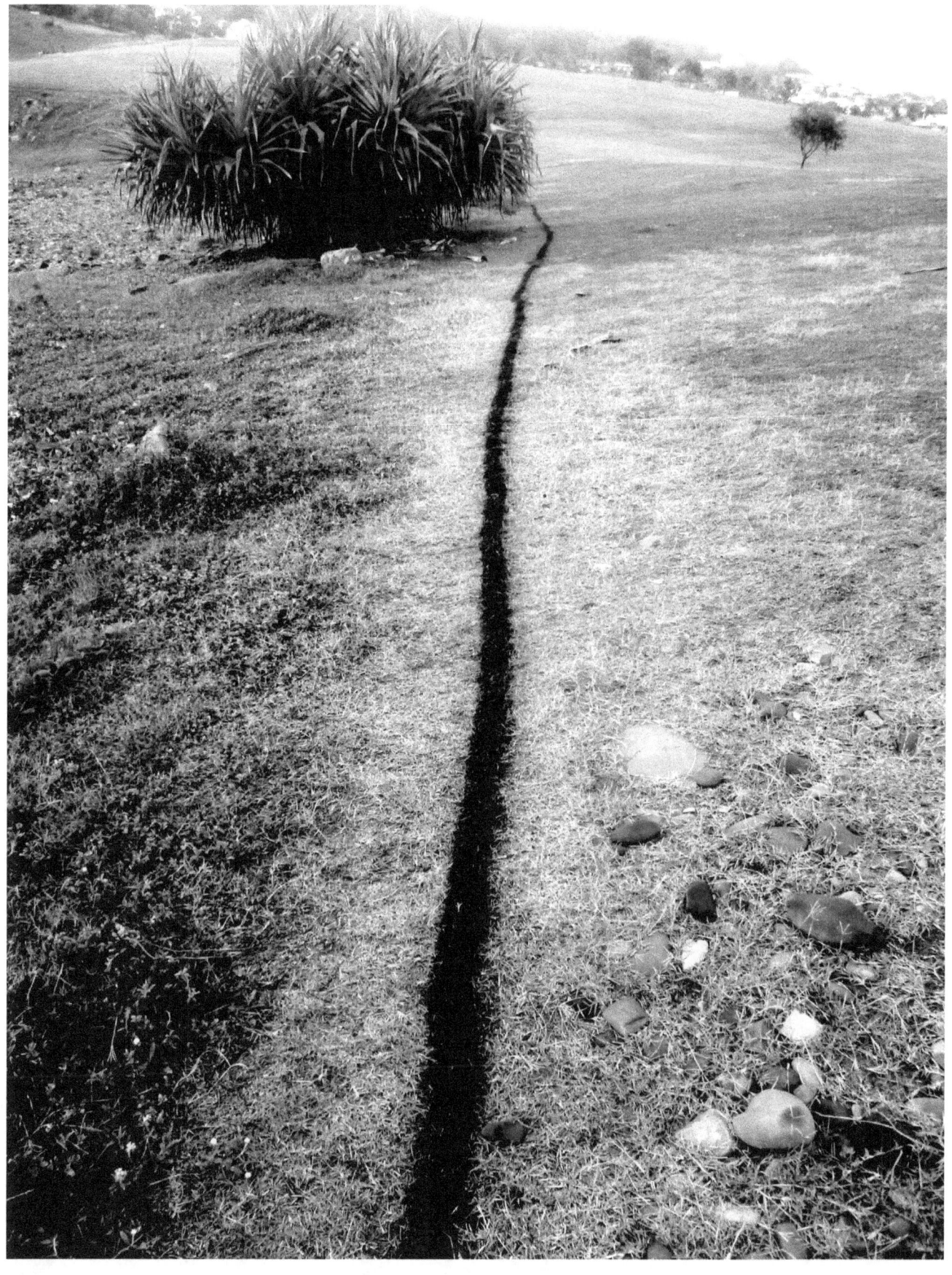

Black Charcoal Line 4,
nature-friendly pure carbon pigment,
coastal landscape installation,
Crescent Head,
Australia,
2018,
(private collections).

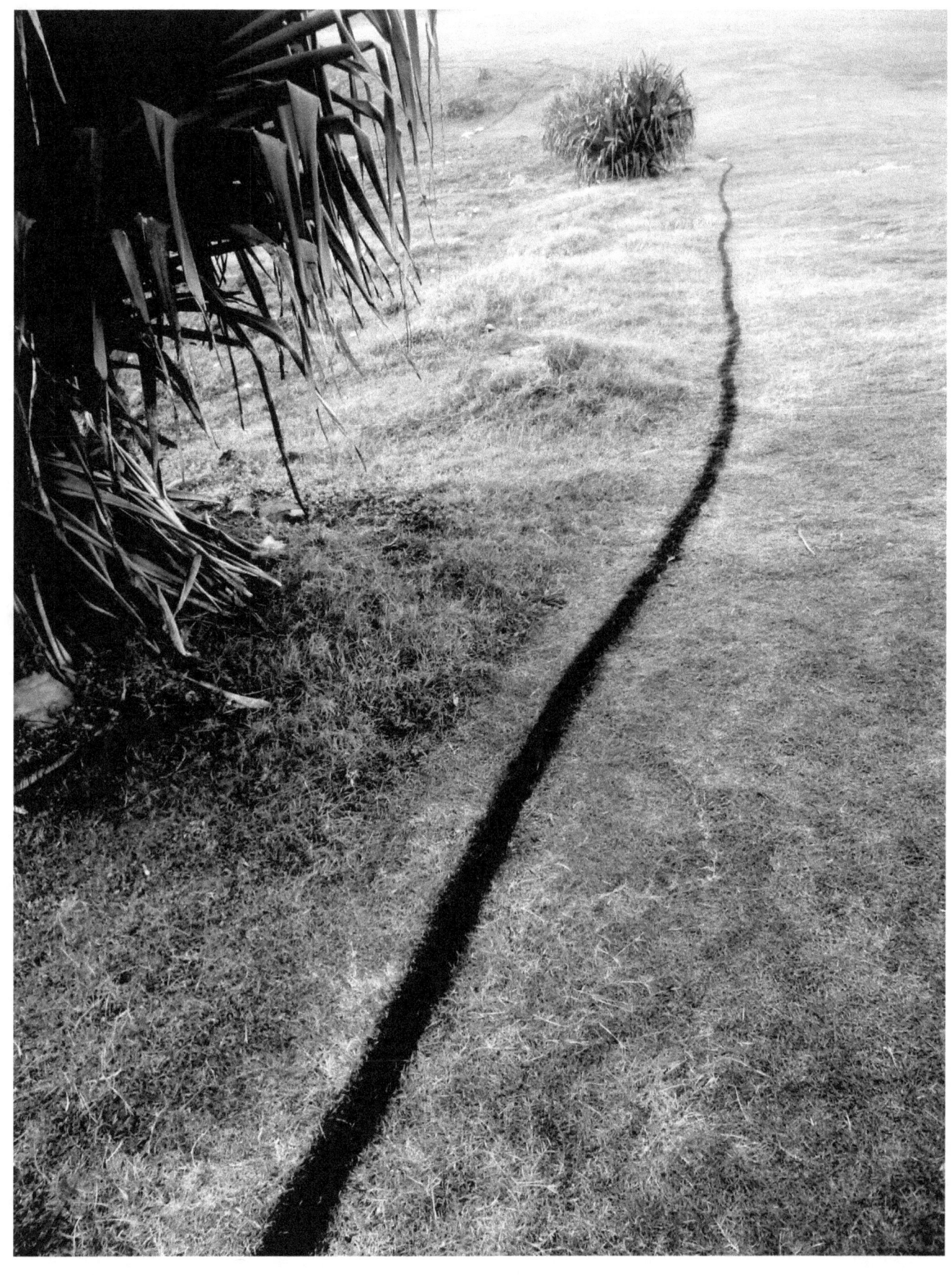

Black Charcoal Line 5,
nature-friendly pure carbon pigment,
coastal landscape installation,
Crescent Head,
Australia,
2018,
(private collections).

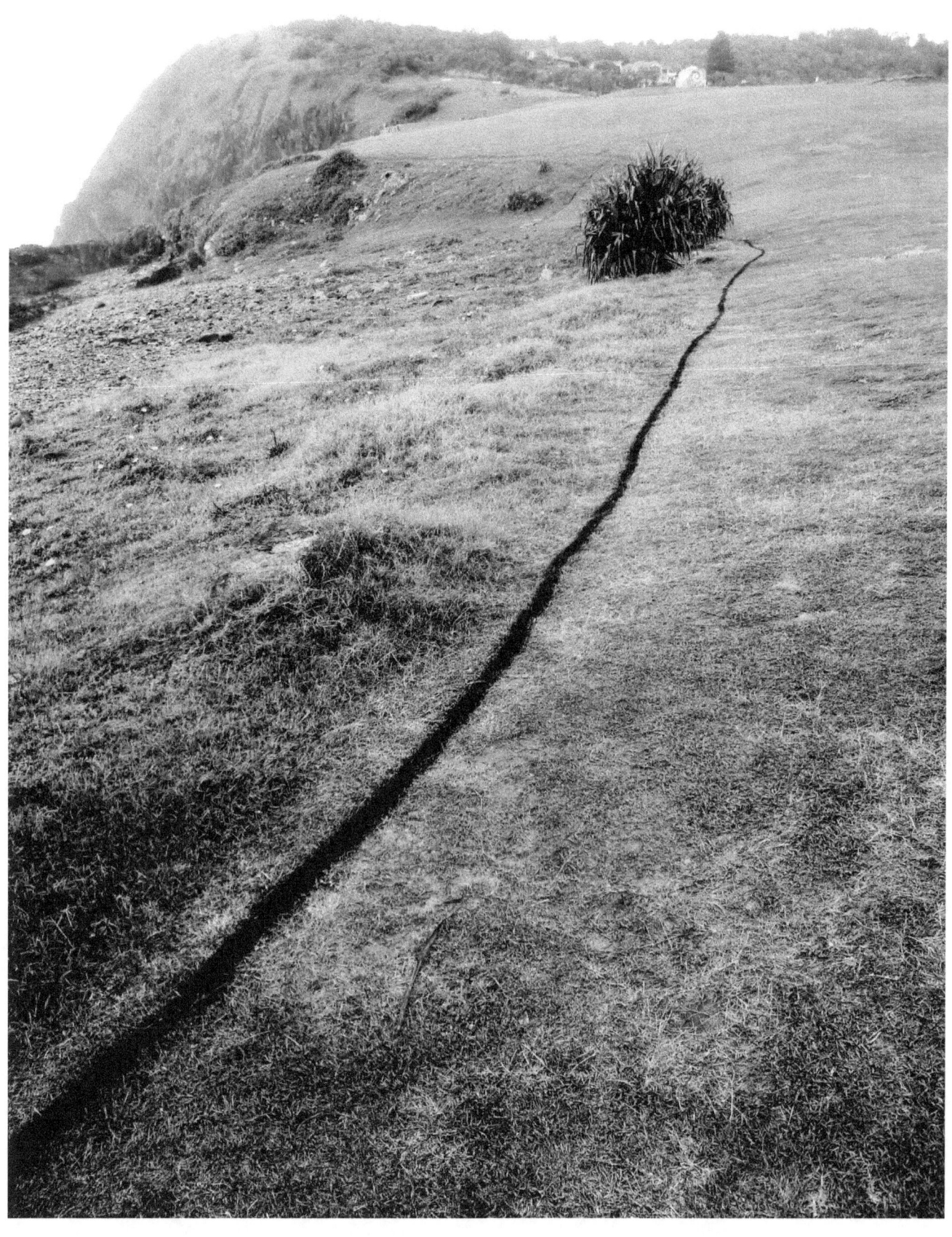

Black Charcoal Line 6,
nature-friendly pure carbon pigment,
coastal landscape installation,
Crescent Head,
Australia,
2018,
(private collections).

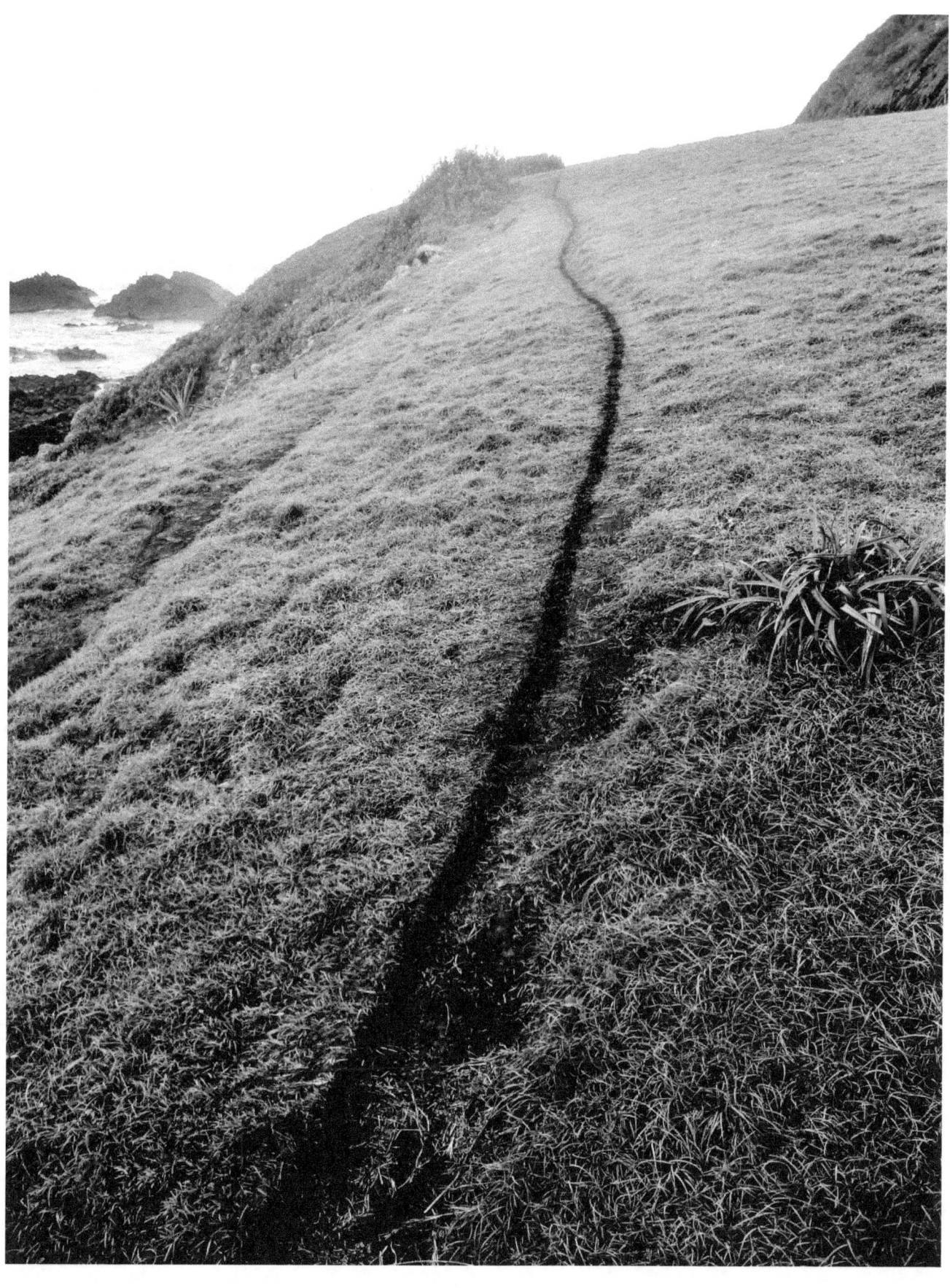

Black Charcoal Line 7,
nature-friendly pure carbon pigment,
coastal landscape installation,
Crescent Head,
Australia,
2018,
(private collections).

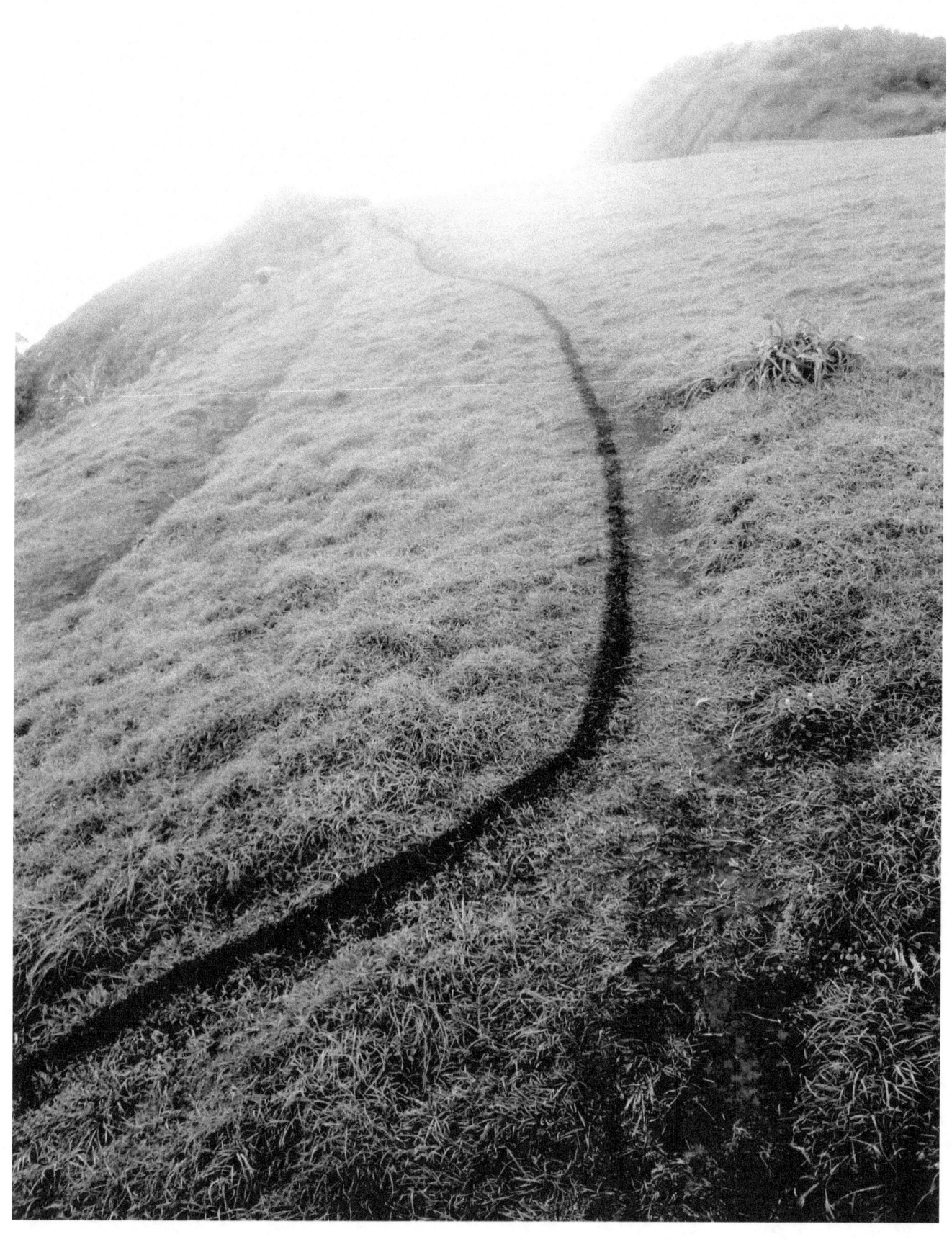

Black Charcoal Line 8,
nature-friendly pure carbon pigment,
coastal landscape installation,
Crescent Head,
Australia,
2018,
(private collections).

*"Both for the Land artist and the spectator,
psycho-geography is connected with the mind and mental processes,
whereby a geographical site has effects on our bearings,
leading to an awareness of our position relative to the surroundings.
A three-way information exchange between the artist, the location, and the viewer."*

Gerry Joe Weise
2017

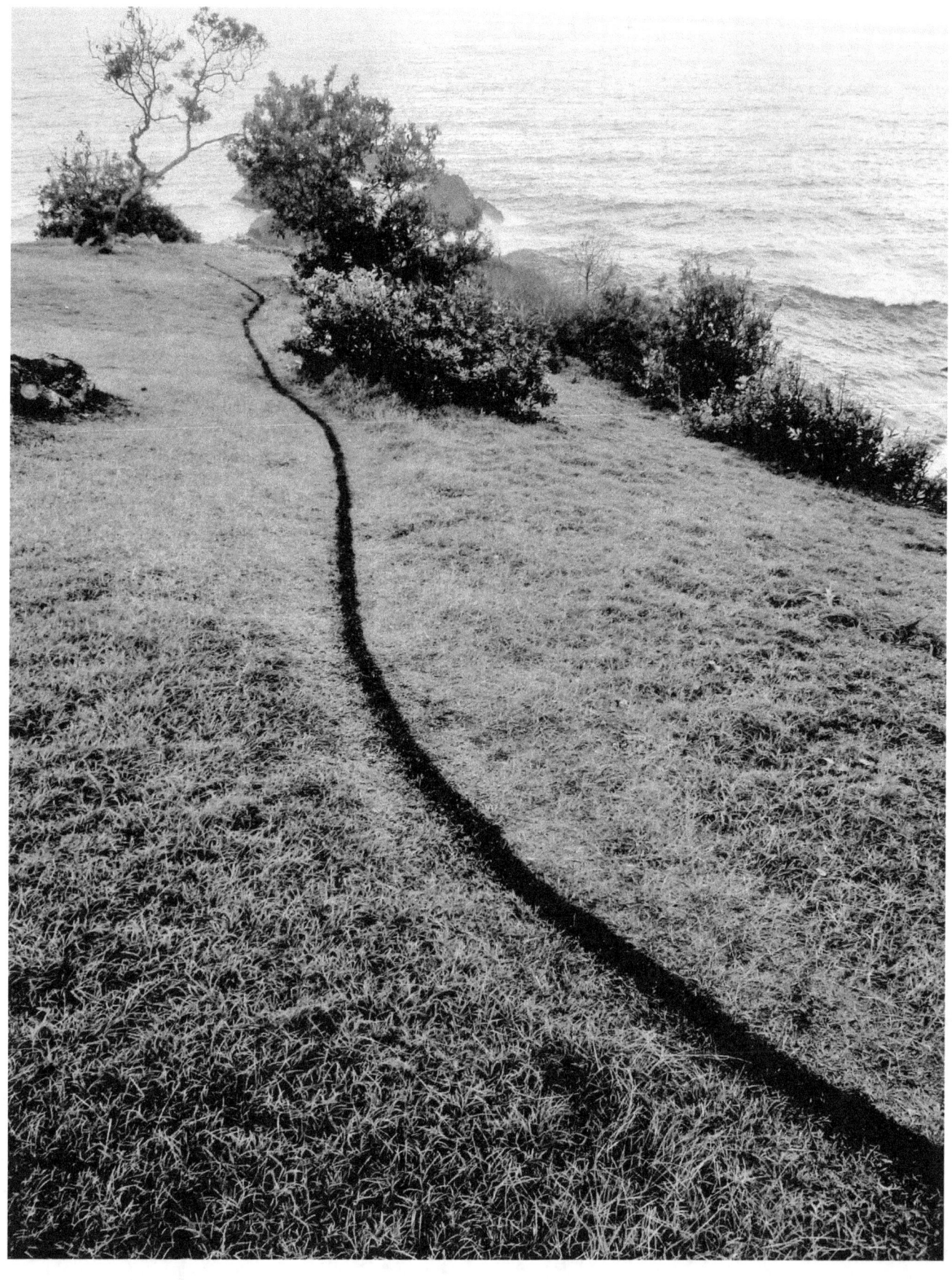

Black Charcoal Line 9,
nature-friendly pure carbon pigment,
coastal landscape installation,
Crescent Head,
Australia,
2018,
(private collections).

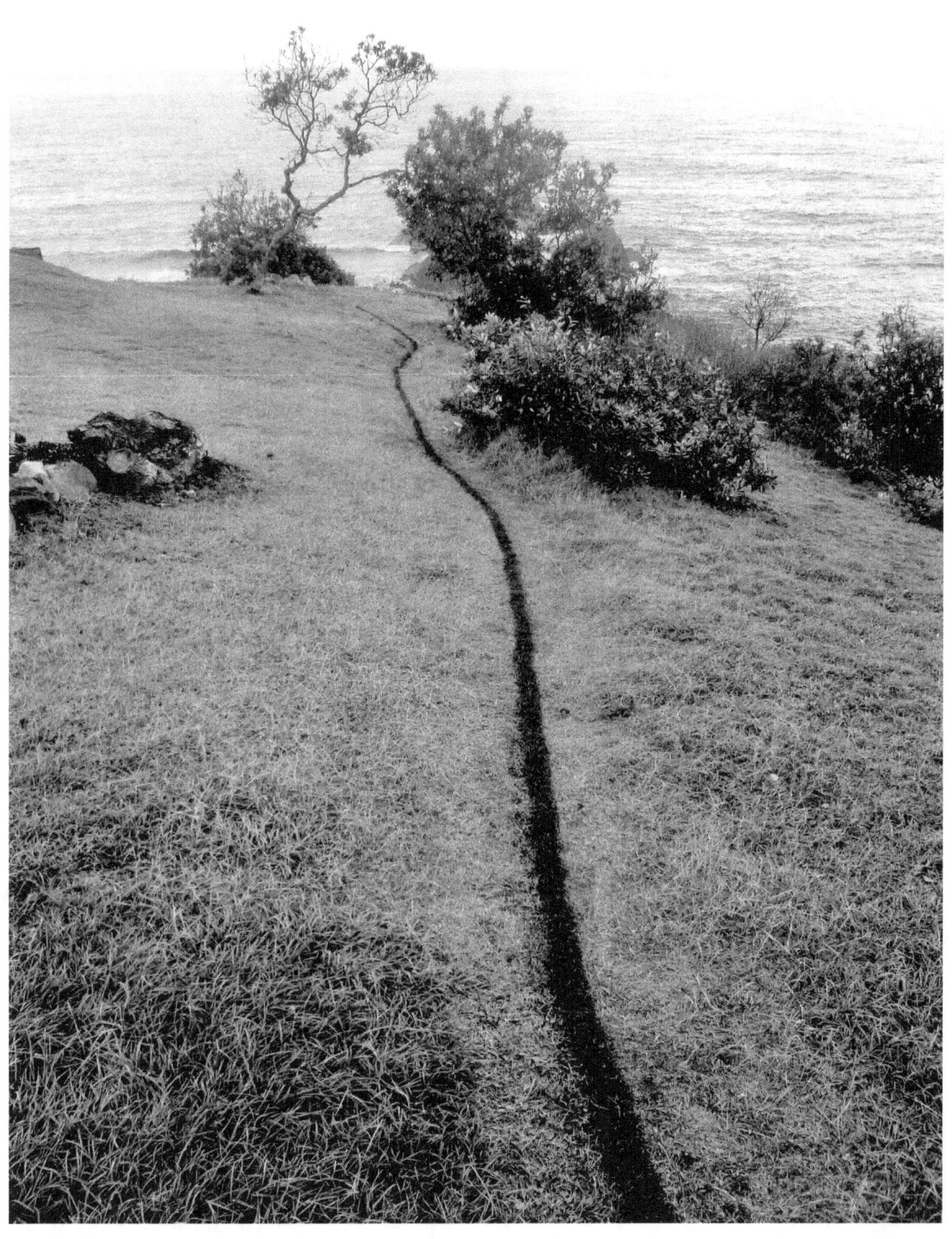

Black Charcoal Line 10,
nature-friendly pure carbon pigment,
coastal landscape installation,
Crescent Head,
Australia,
2018,
(private collections).

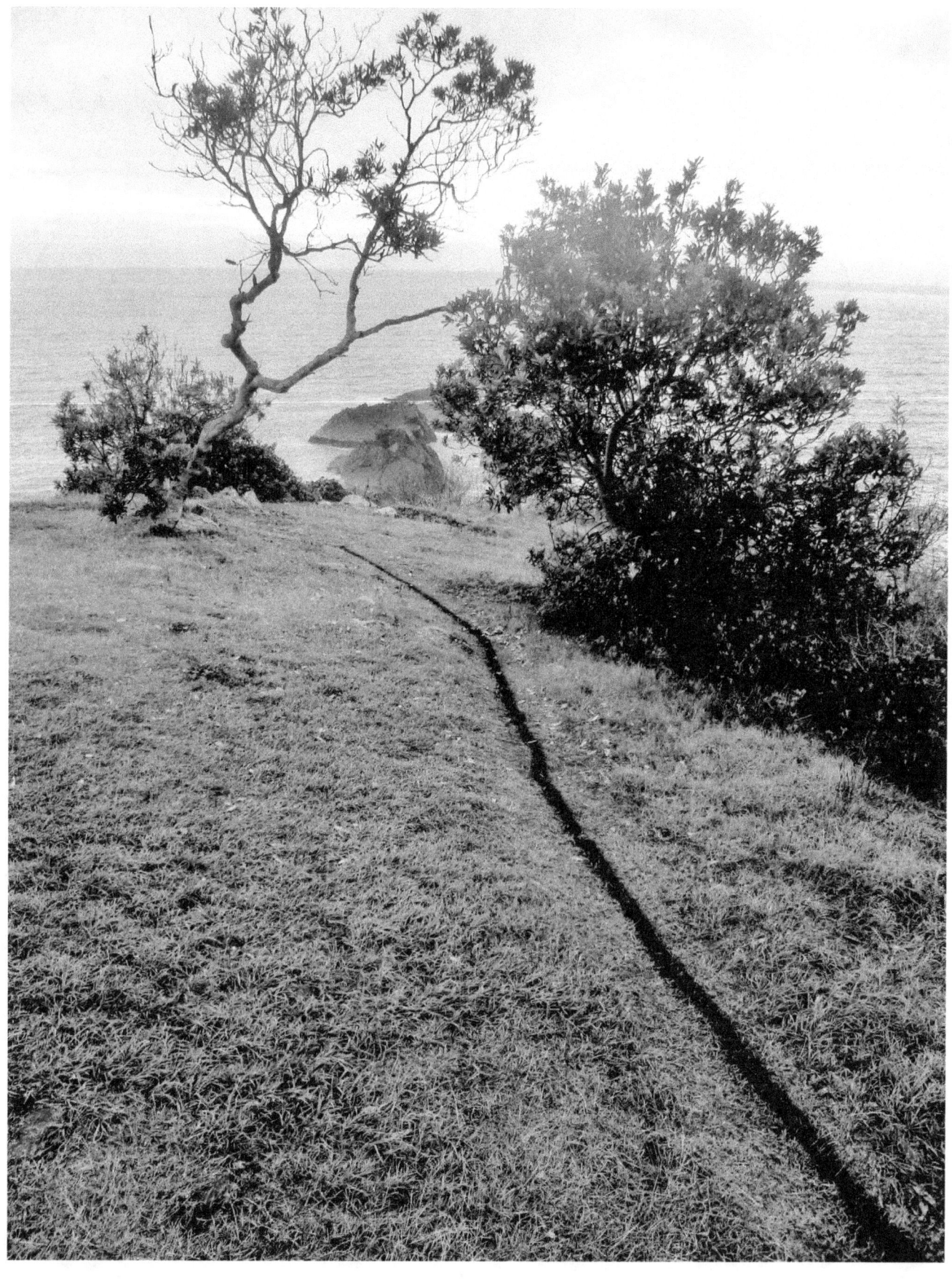

Black Charcoal Line 11,
nature-friendly pure carbon pigment,
coastal landscape installation,
Crescent Head,
Australia,
2018,
(private collections).

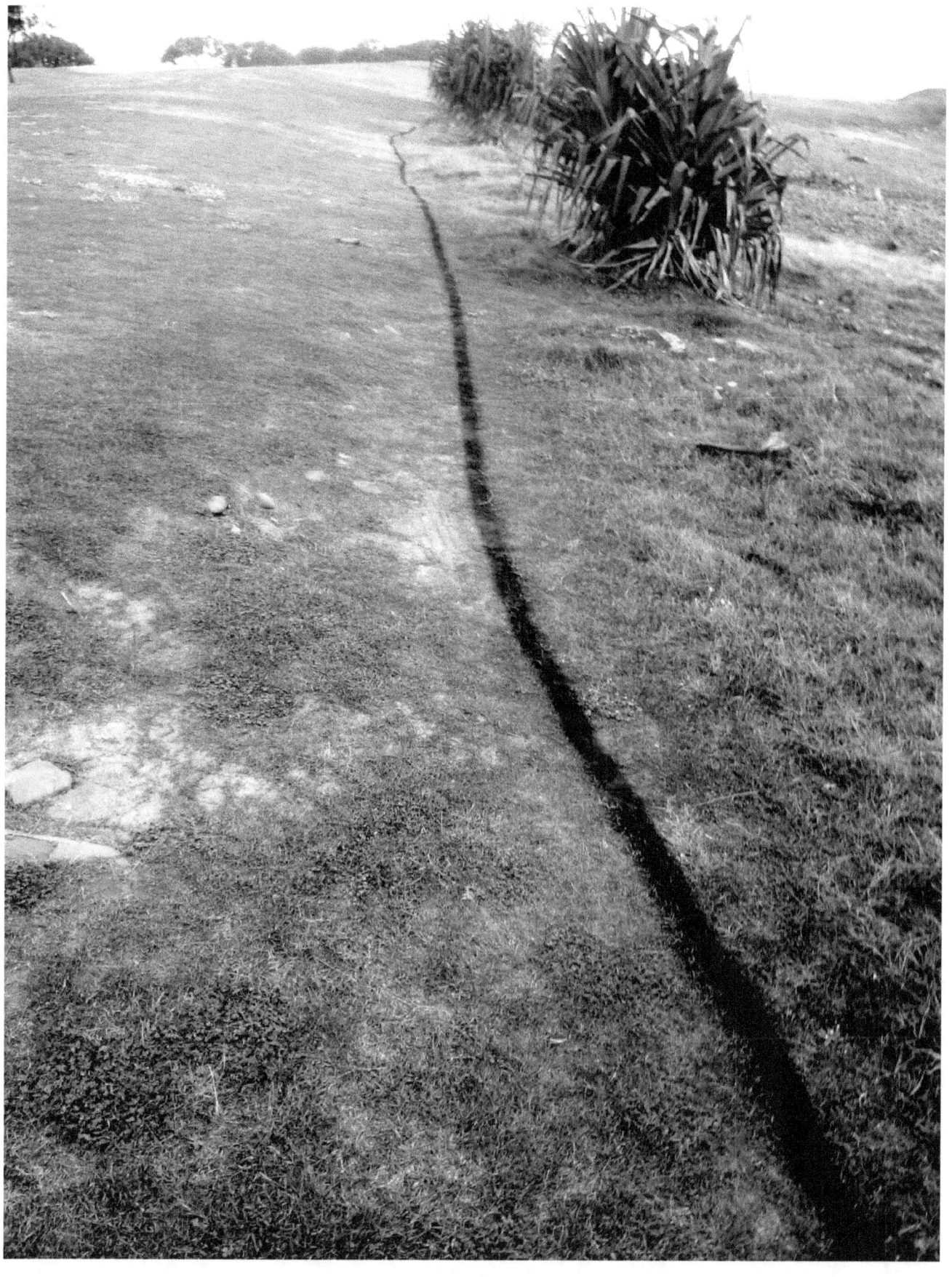

Black Charcoal Line 12,
nature-friendly pure carbon pigment,
coastal landscape installation,
Crescent Head,
Australia,
2018,
(private collections).

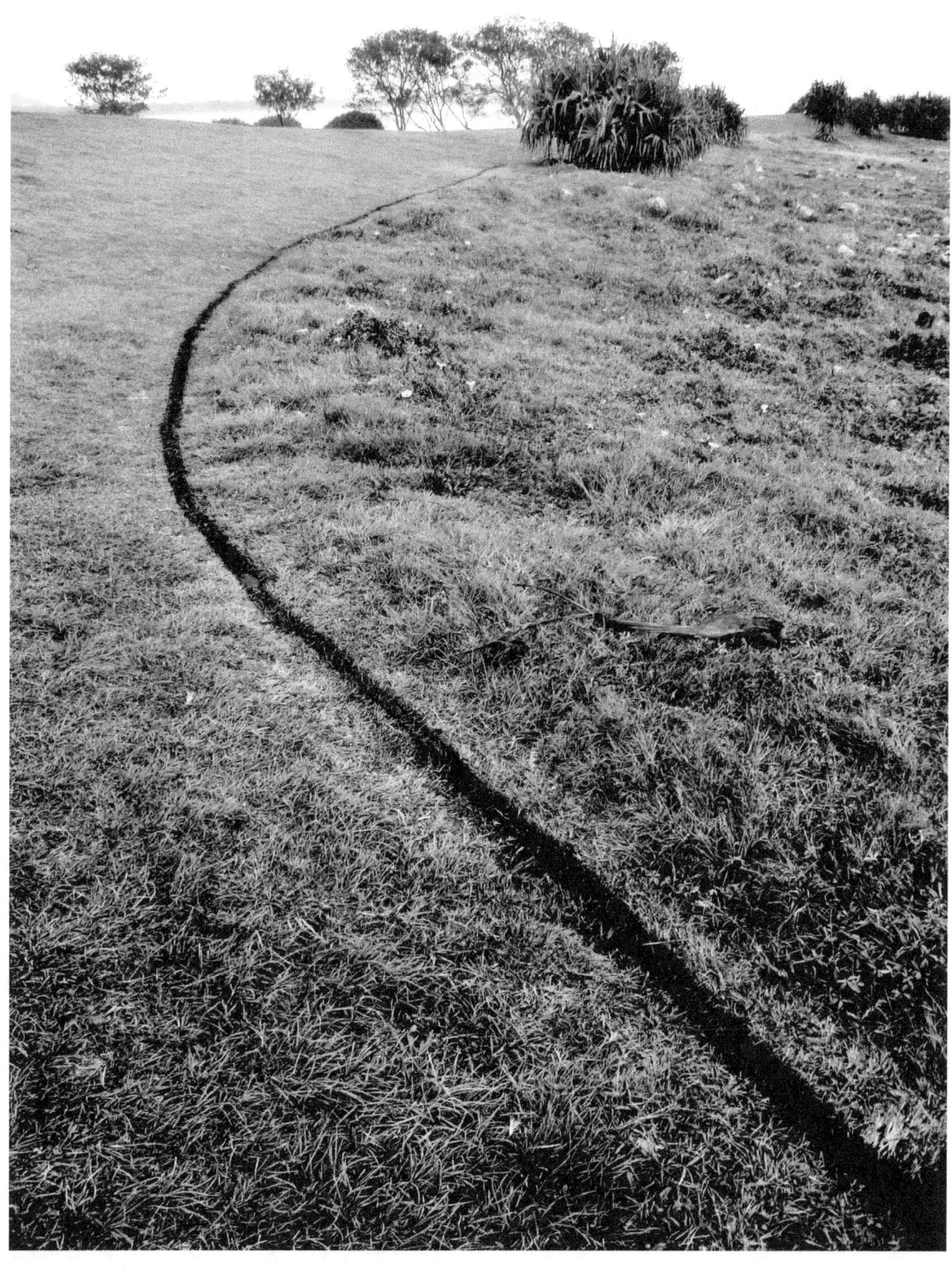

Black Charcoal Line 13,
nature-friendly pure carbon pigment,
coastal landscape installation,
Crescent Head,
Australia,
2018,
(private collections).

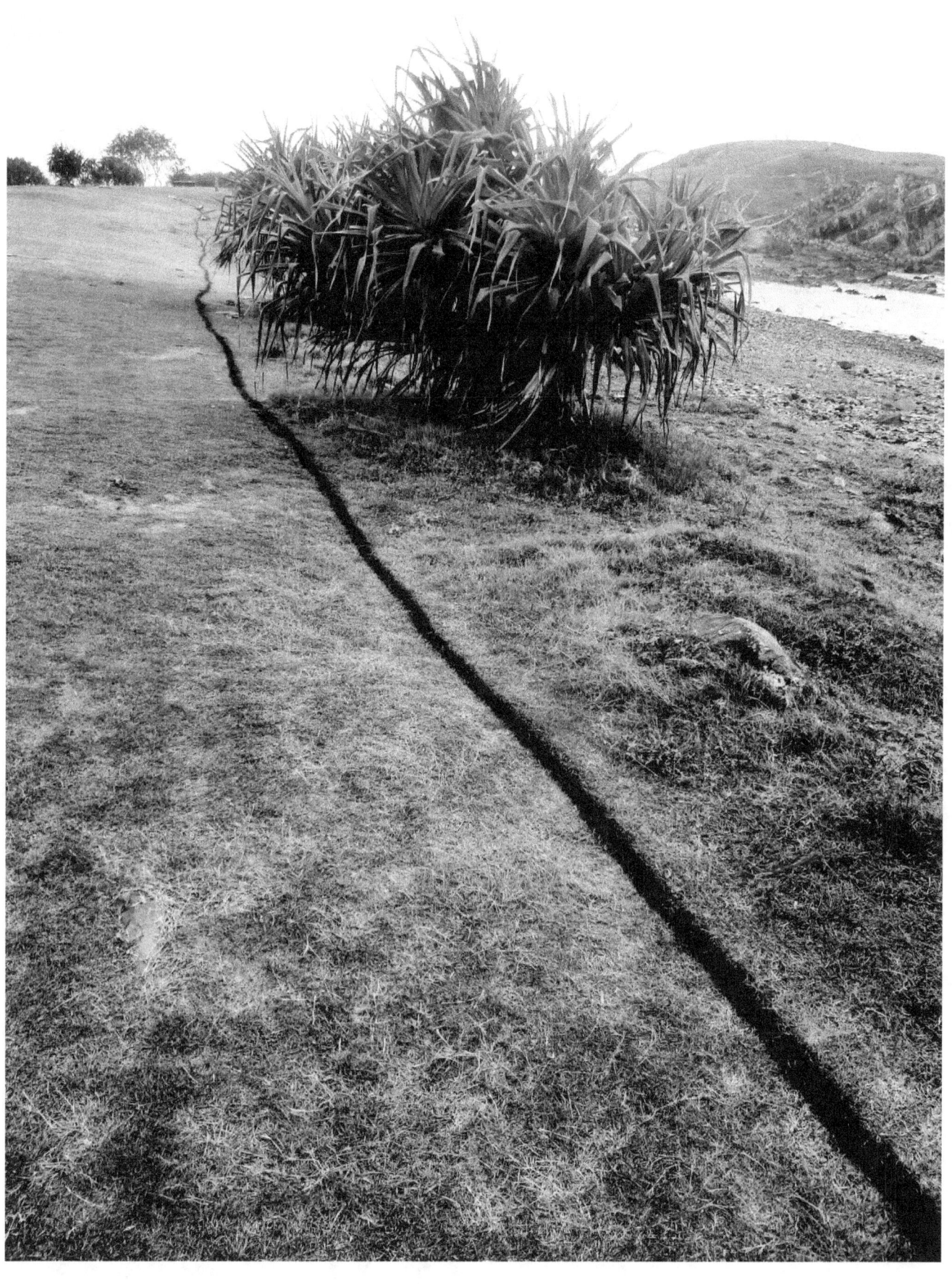

Black Charcoal Line 14,
nature-friendly pure carbon pigment,
coastal landscape installation,
Crescent Head,
Australia,
2018,
(private collections).

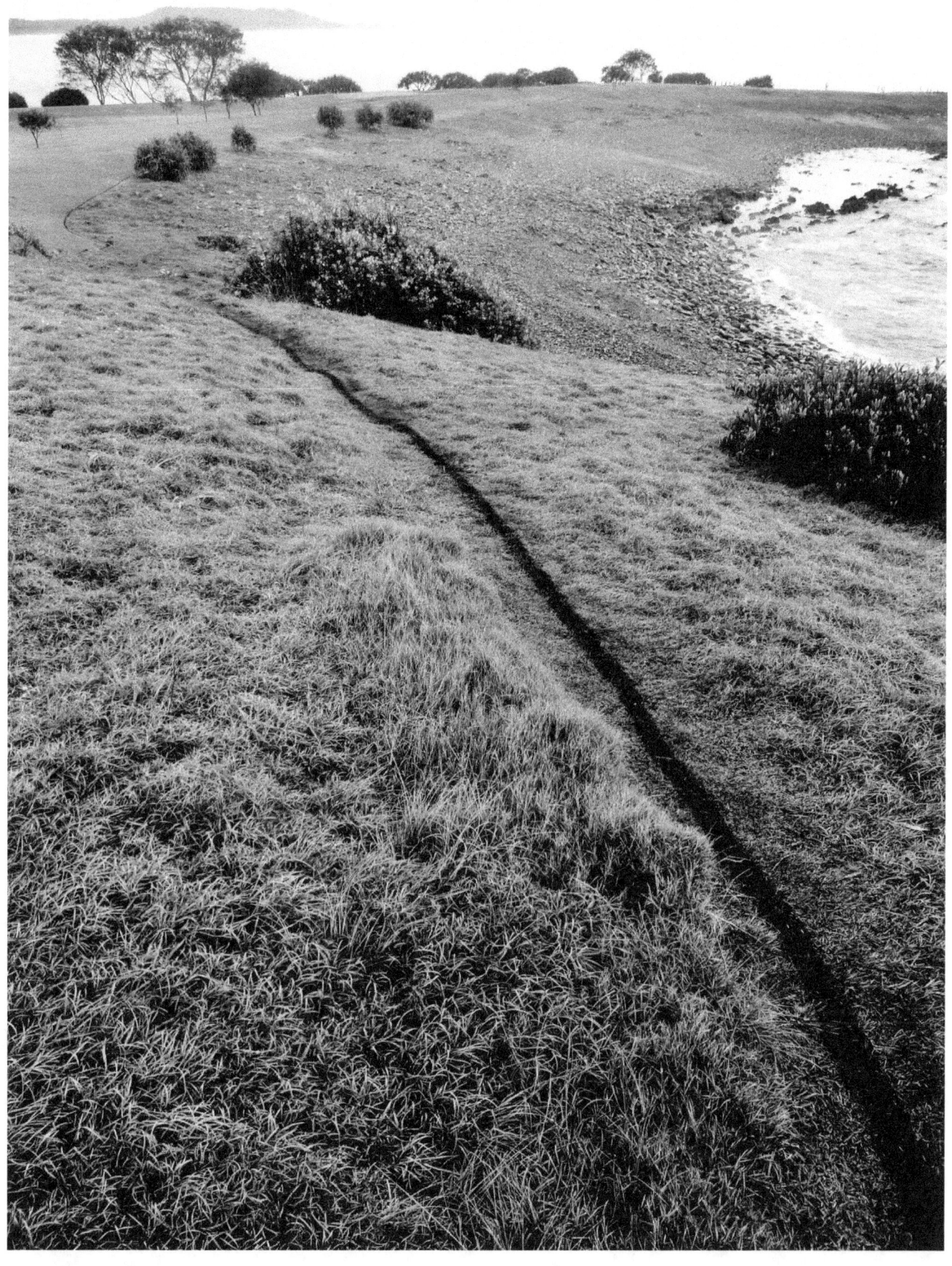

Black Charcoal Line 15,
nature-friendly pure carbon pigment,
coastal landscape installation,
Crescent Head,
Australia,
2018,
(private collections).

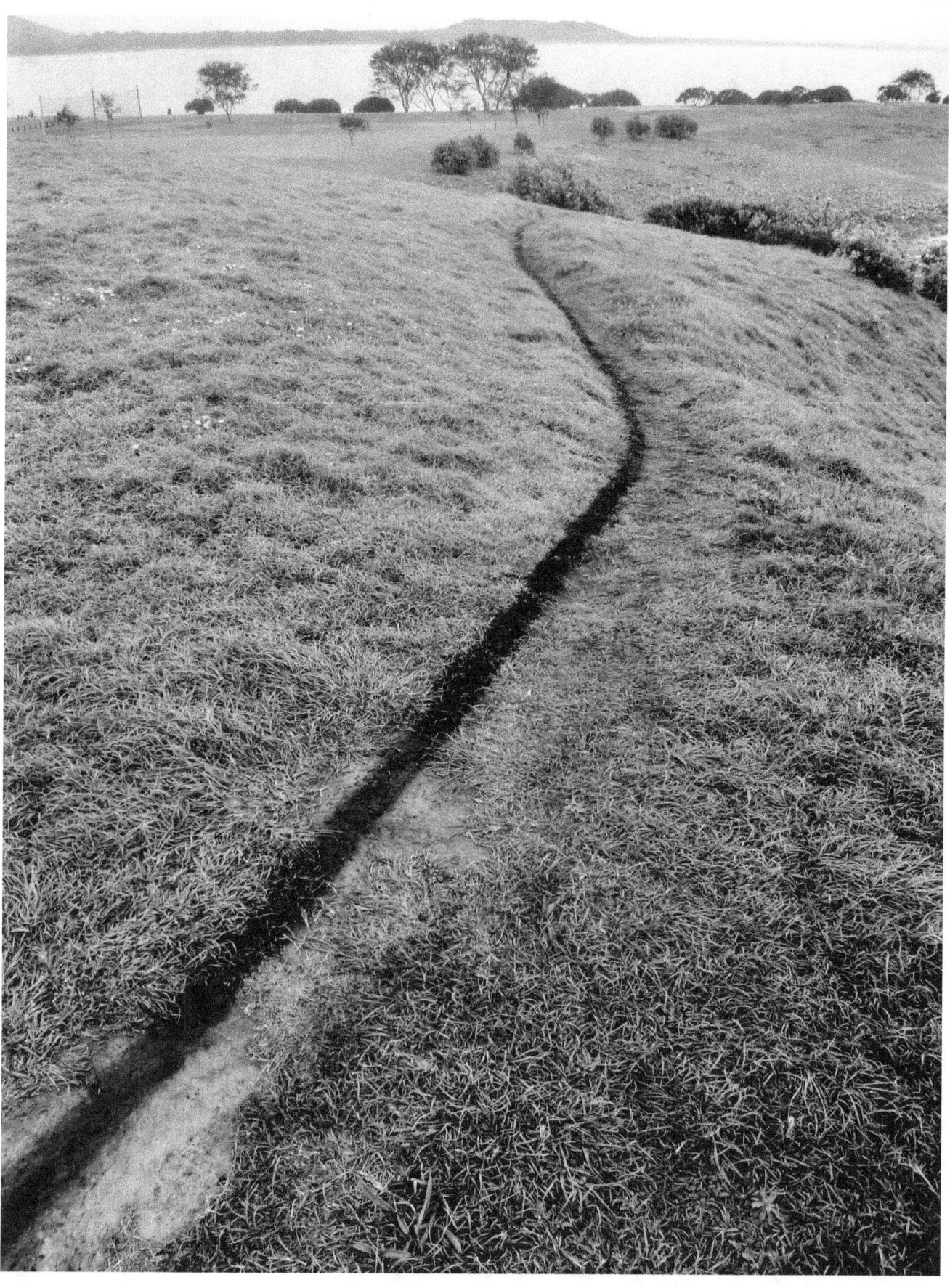

Black Charcoal Line 16,
nature-friendly pure carbon pigment,
coastal landscape installation,
Crescent Head,
Australia,
2018,
(private collections).

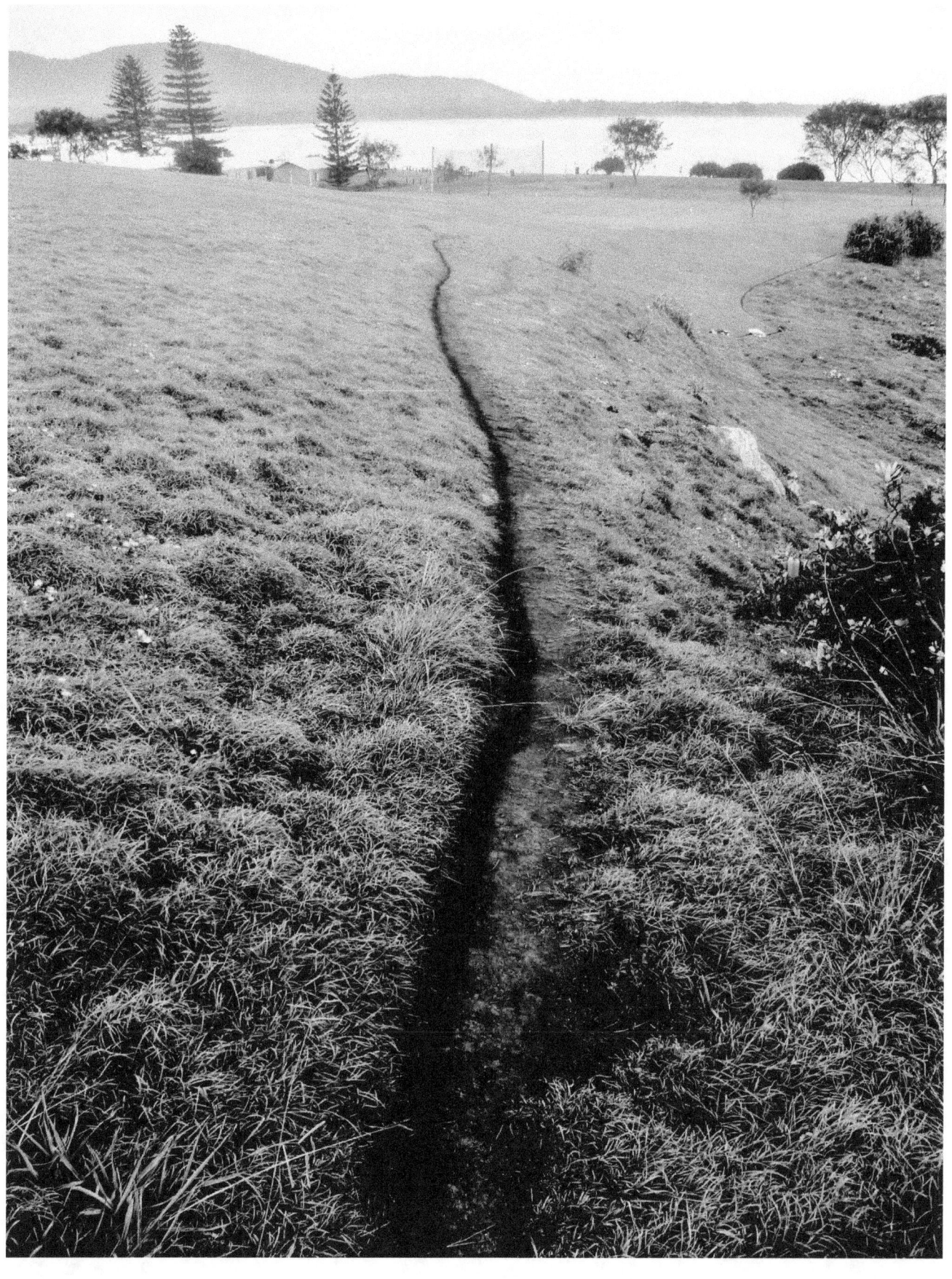

Cracked Line 1,
Mother Nature as Land artist,
photography,
Terrigal,
Australia,
2018,
(artist's collection).

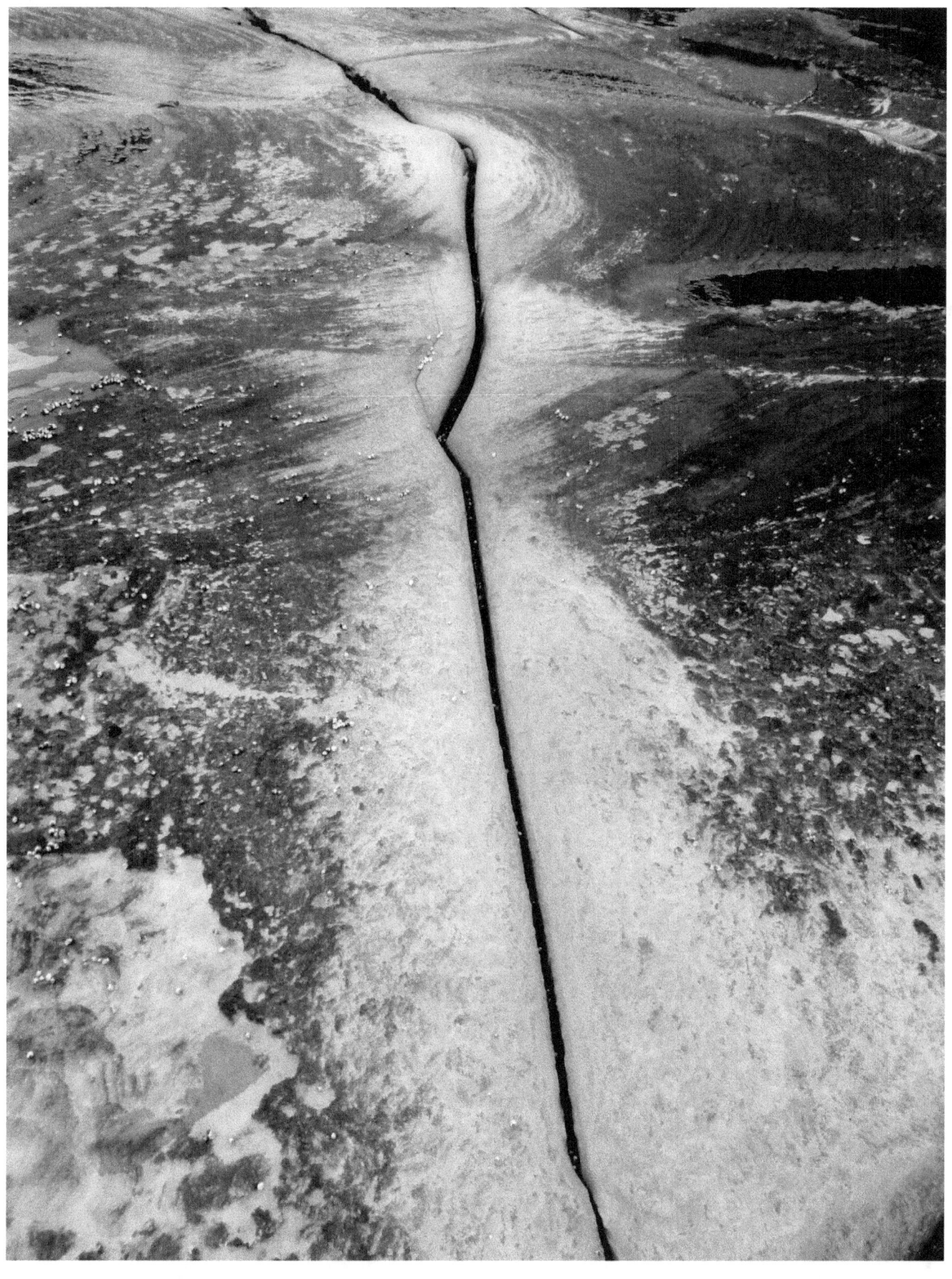

Cracked Line 2,
Mother Nature as Land artist,
photography,
Terrigal,
Australia,
2018,
(artist's collection).

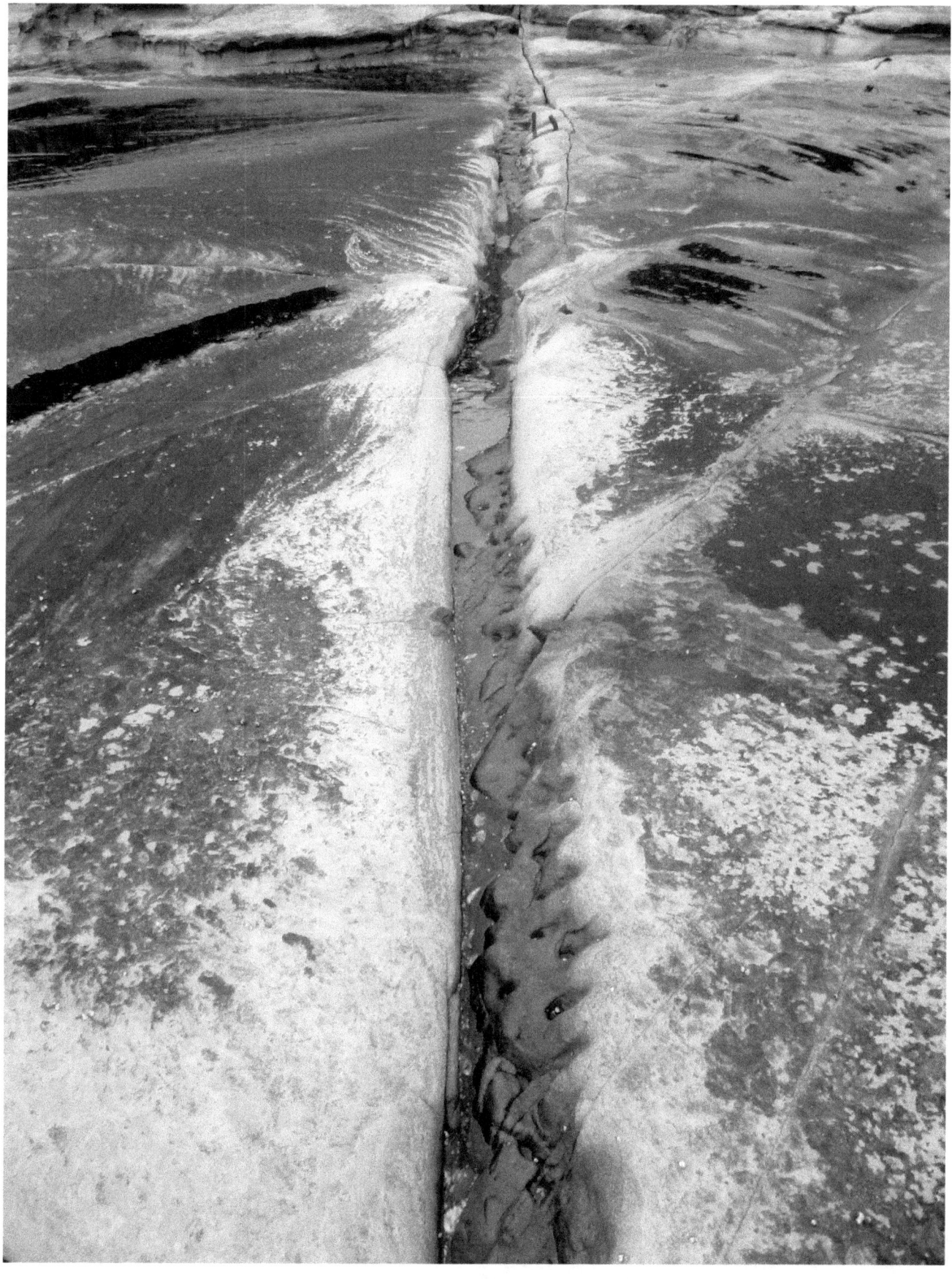

Cracked Line 3,
Mother Nature as Land artist,
photography,
Terrigal,
Australia,
2018,
(artist's collection).

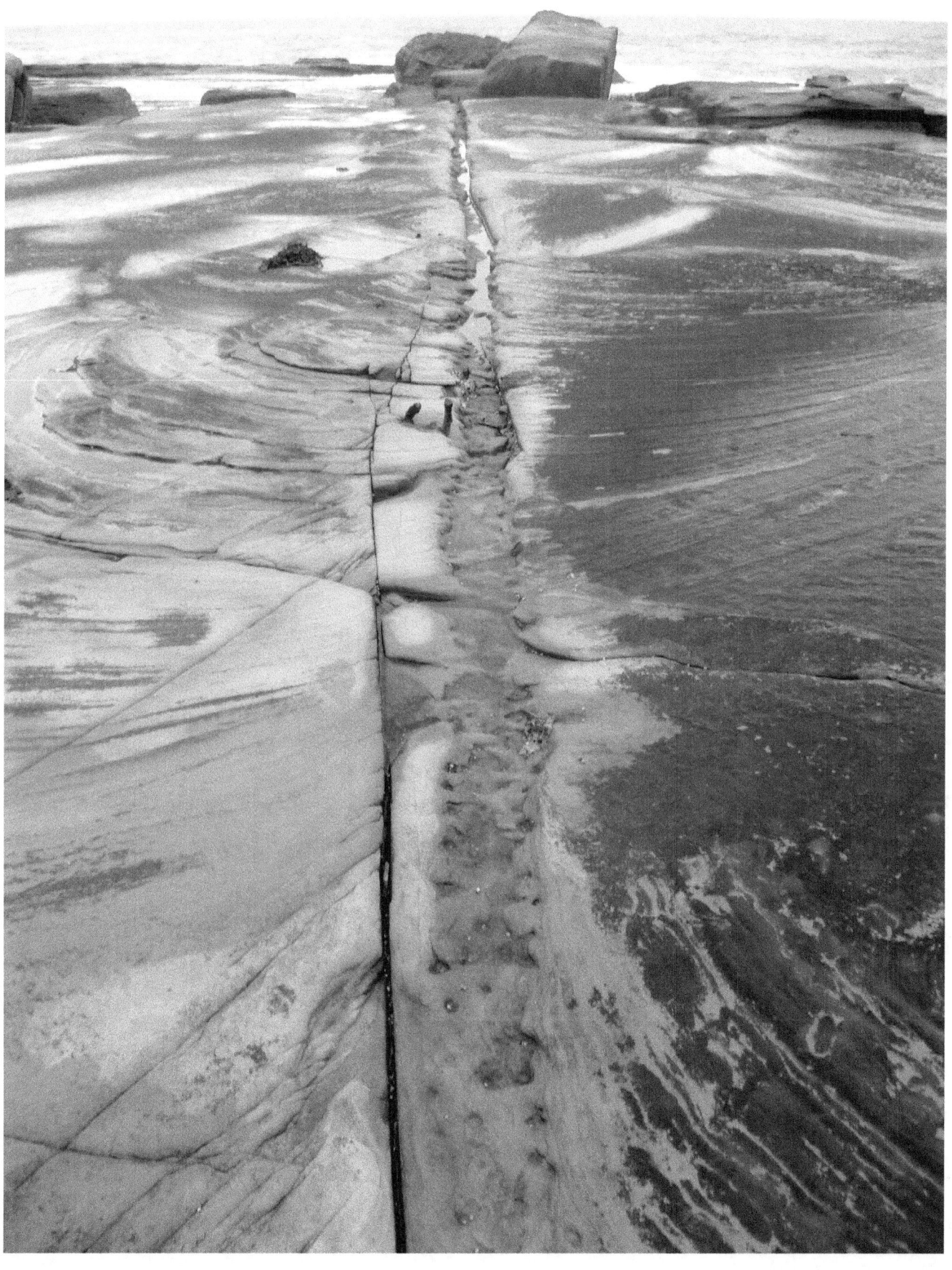

Cracked Lines 4 & 5,
Mother Nature as Land artist,
photography,
Terrigal,
Australia,
2018,
(artist's collection).

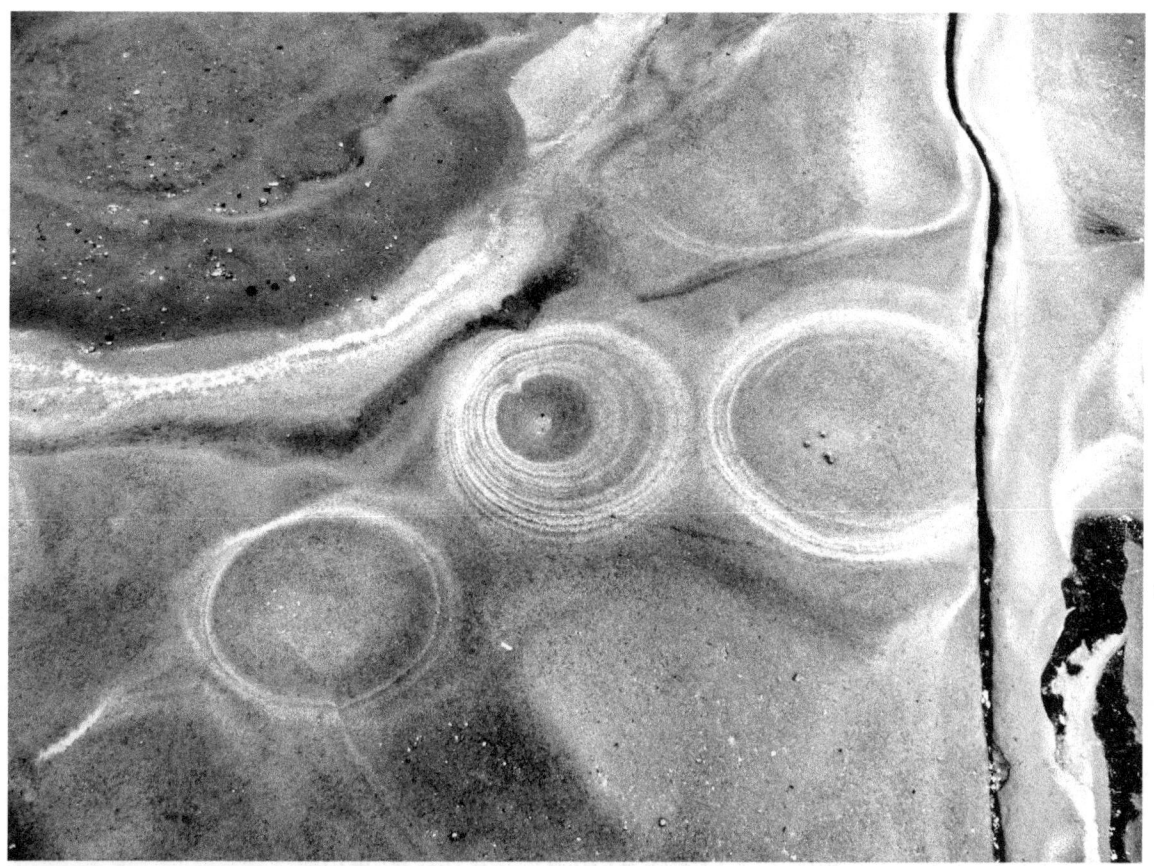
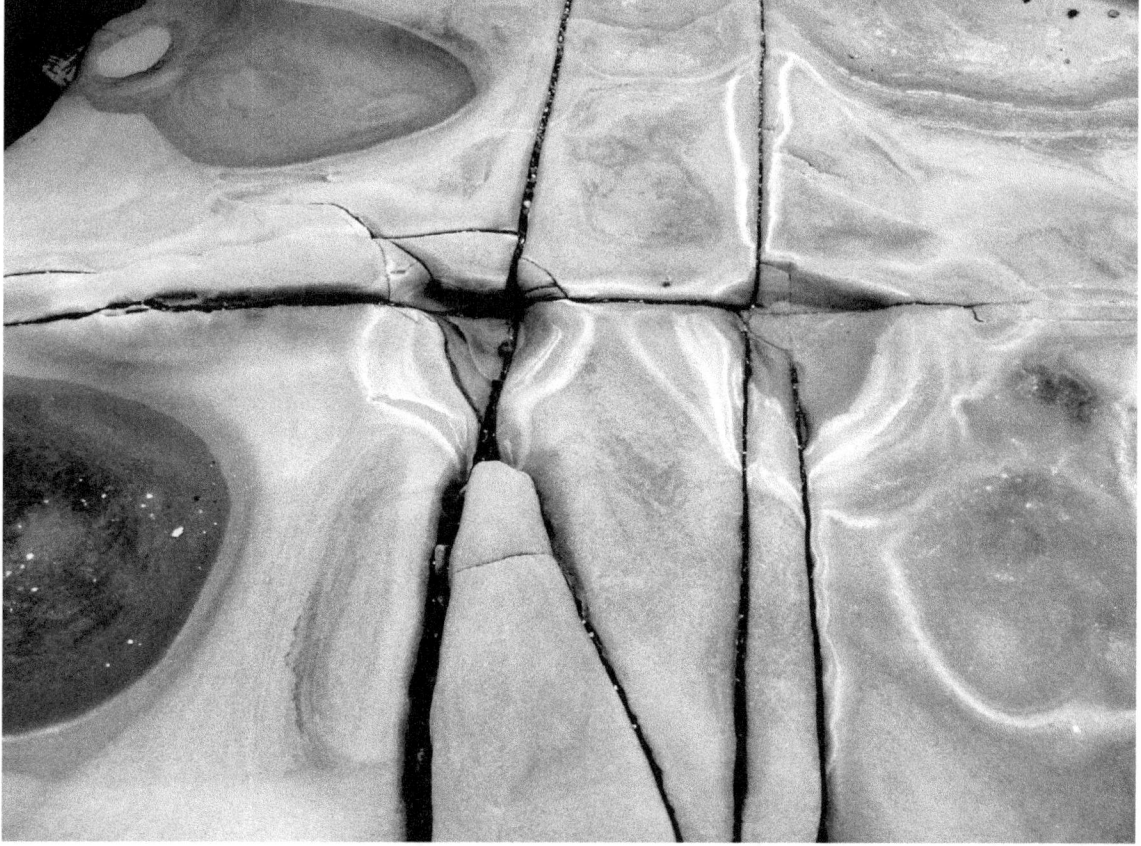

**Cracked Forms,
Mother Nature as Land artist,**
photography,
Terrigal,
Australia,
2018,
(artist's collection).

*"Erosion is the condition in which the Earth's surface,
is worn away by the action of wind and water.
Nature possesses many Erosion-artists,
that show great creativity and imagination,
and easily rival anything us mere mortals can concoct or contrive."*

*Gerry Joe Weise
2017*

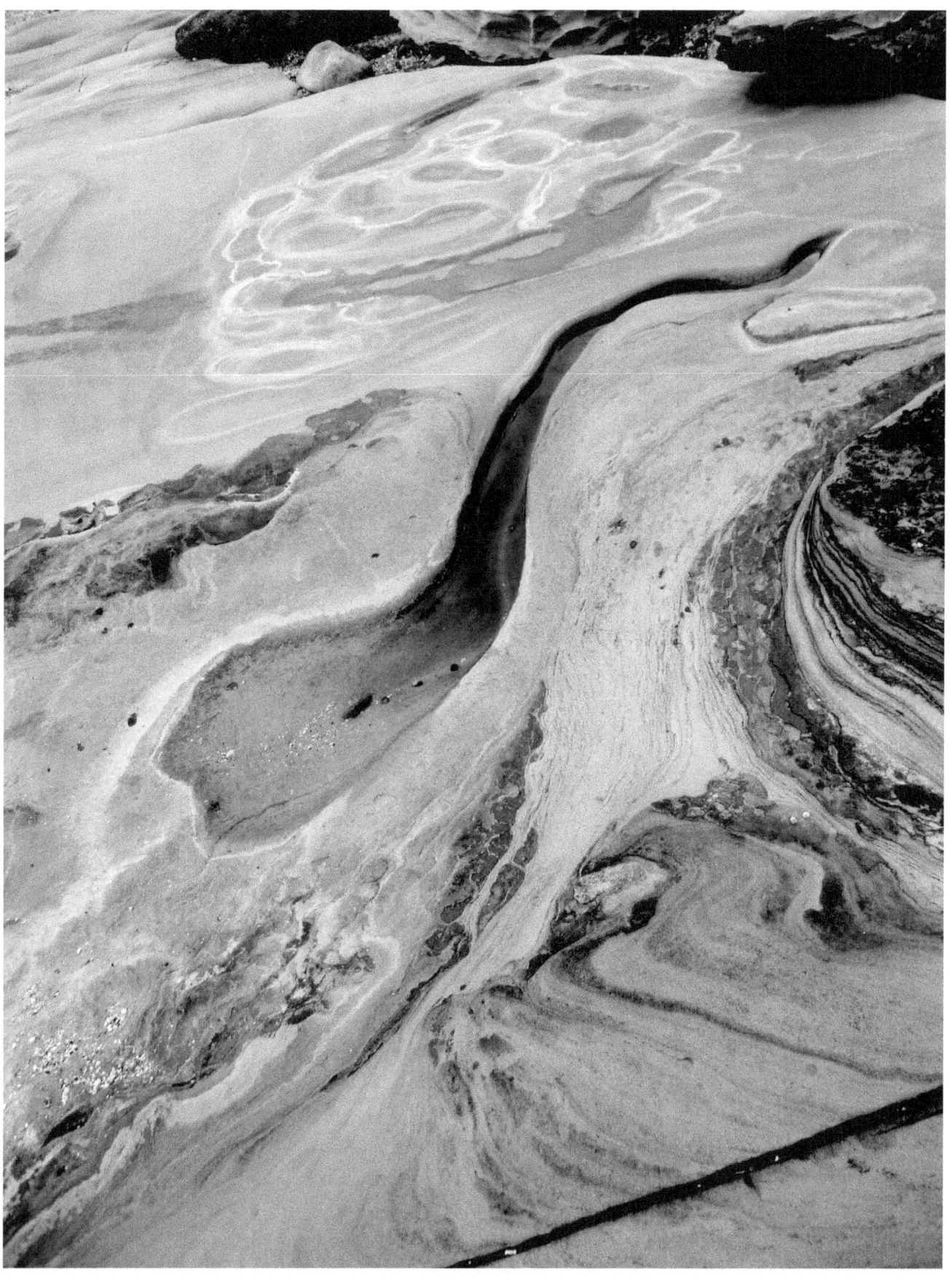

White Line,
Imaginative Thought Experiment "draw a line",
mixed media,
Terrigal,
Australia,
2018,
(artist's collection).

"My art is connected to nature and the environment.
It is always about: the line.
More specifically: how to draw a line in nature?
Drawing is more important to me,
than how Land Art is usually perceived as sculpture."

Gerry Joe Weise
2018

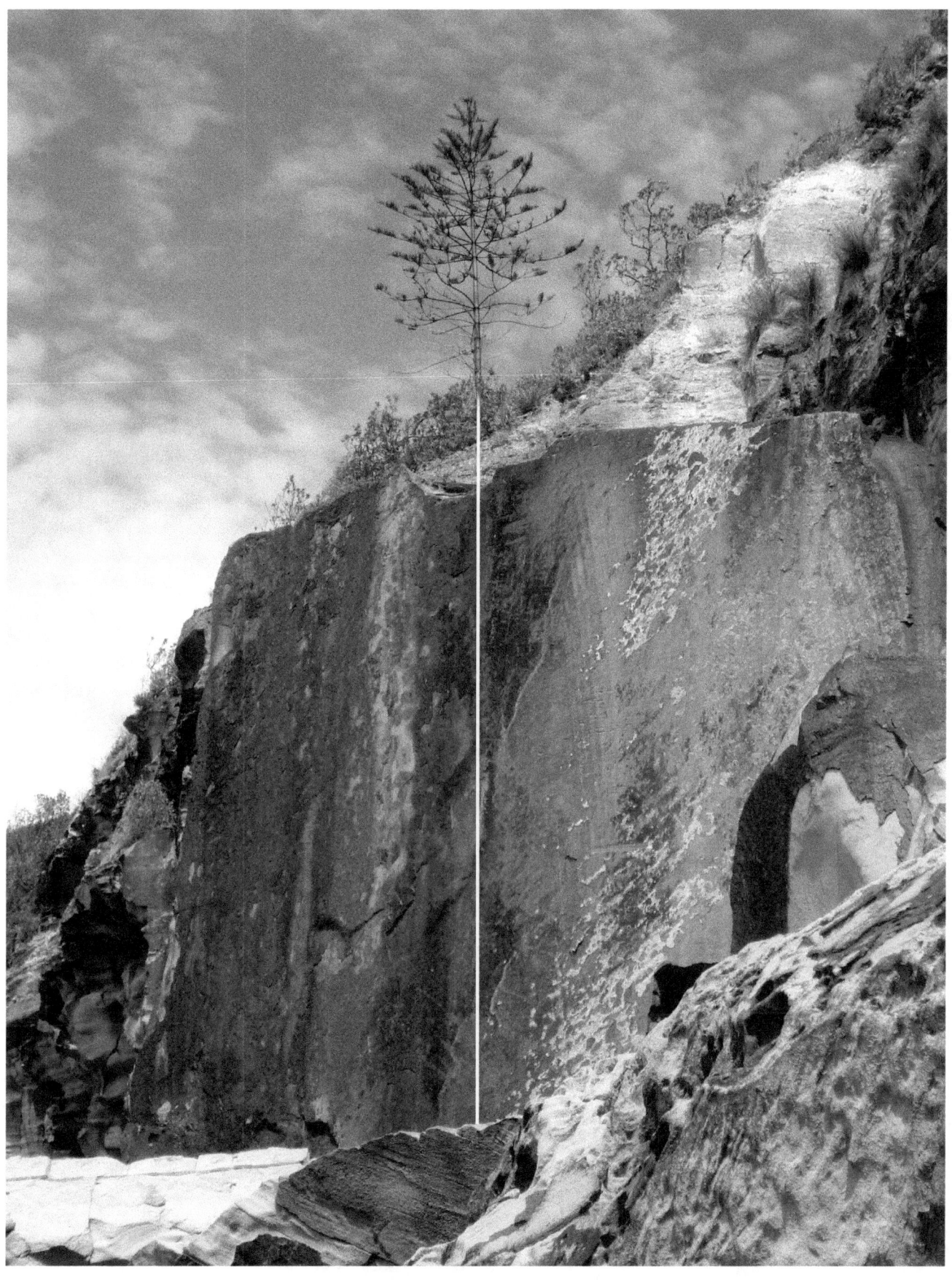

6. Illustrations, Black Gum Trees & Sun Frames

Black Gum Trees 1,
mixed media,
Eucalyptus trees installation,
Grafton,
Australia,
2016,
(private collections).

"Artist?
I am only the leaf of a tree,
that summons land under the sky,
and spatters on the horizon,
that I cross the tides with glee."

Gerry Joe Weise
2019

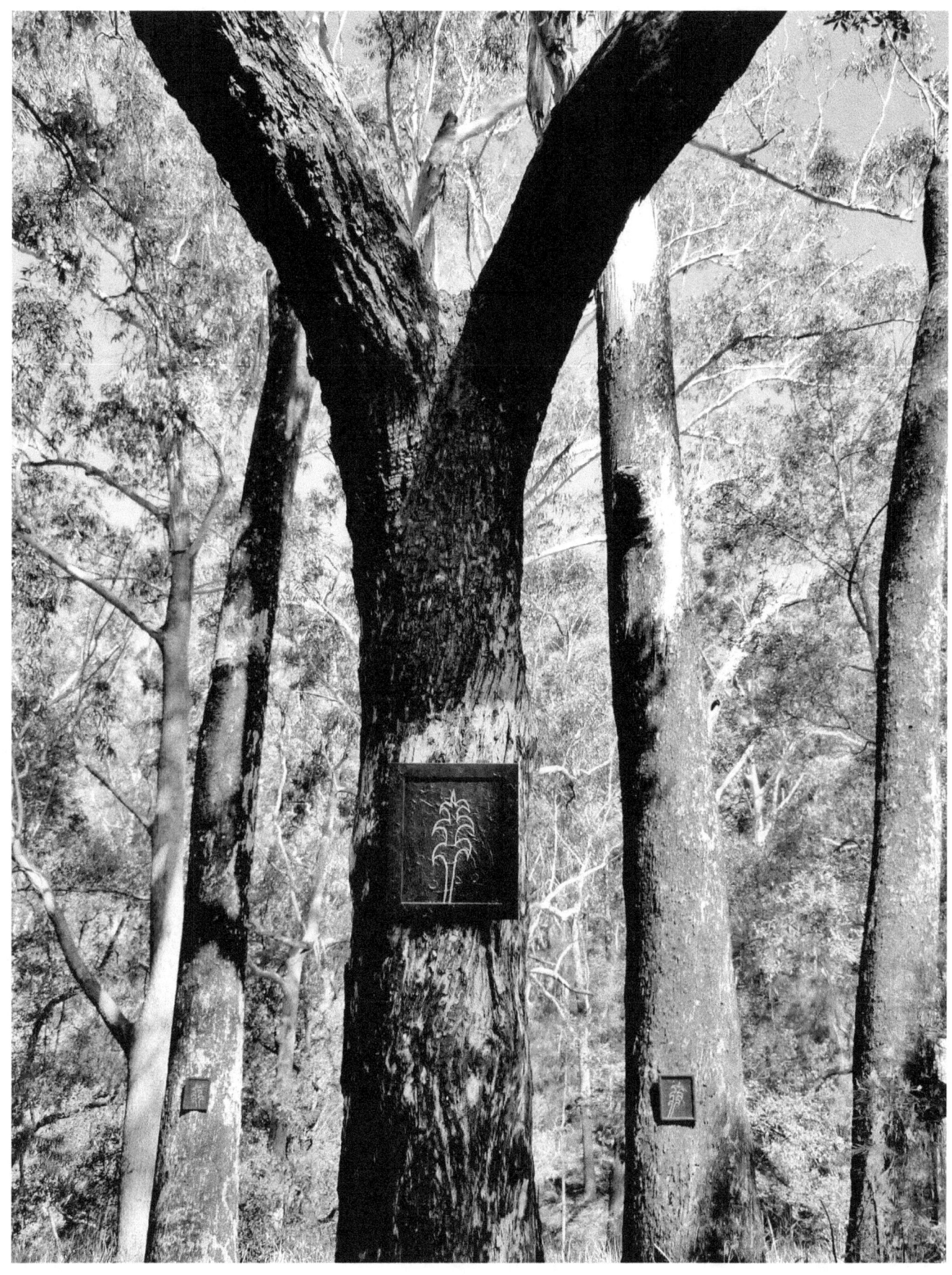

Black Gum Trees 2,
mixed media,
Eucalyptus trees installation,
Grafton,
Australia,
2016,
(private collections).

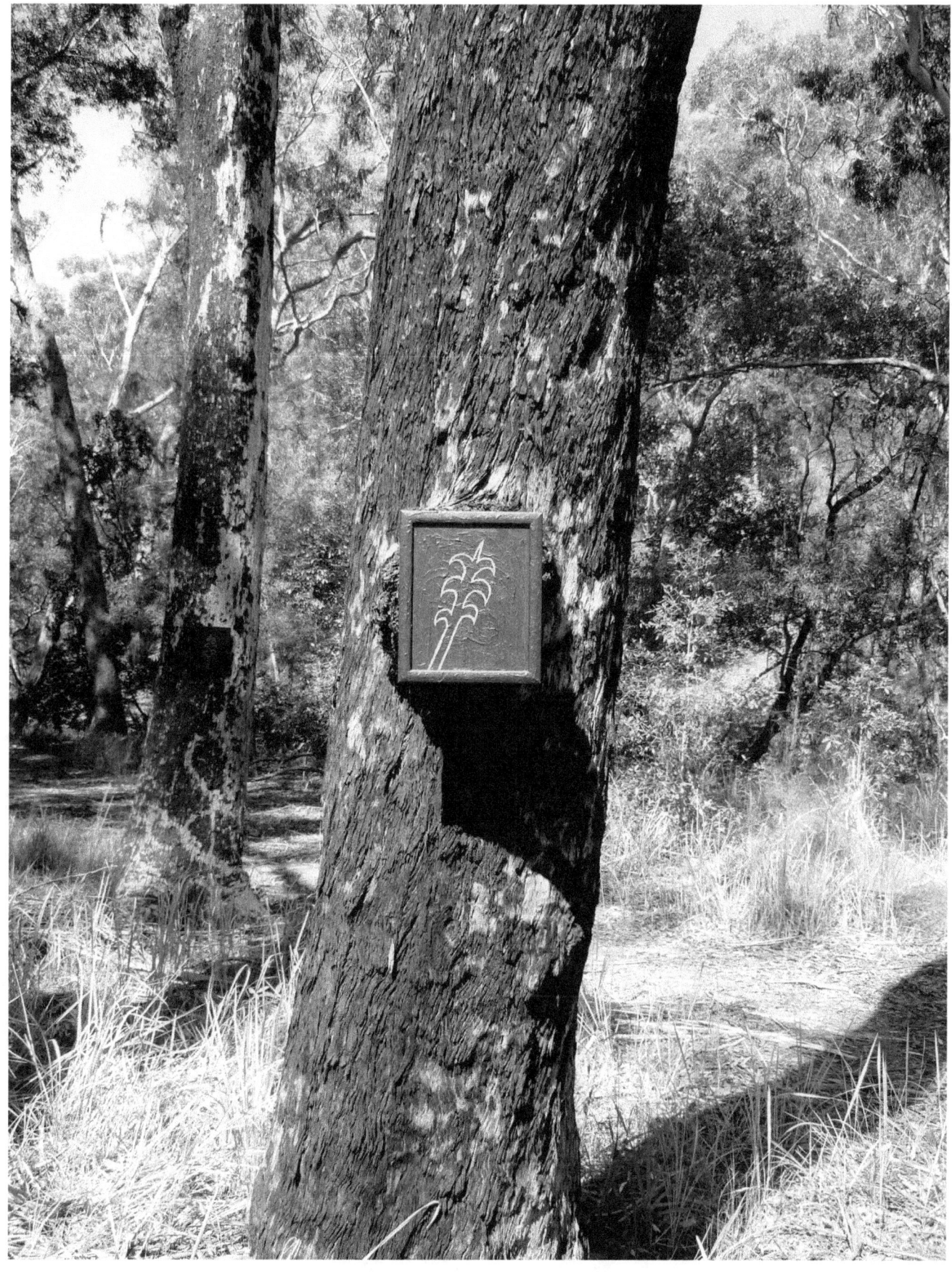

Black Gum Trees 3,
mixed media,
Eucalyptus trees installation,
Grafton,
Australia,
2016,
(private collections).

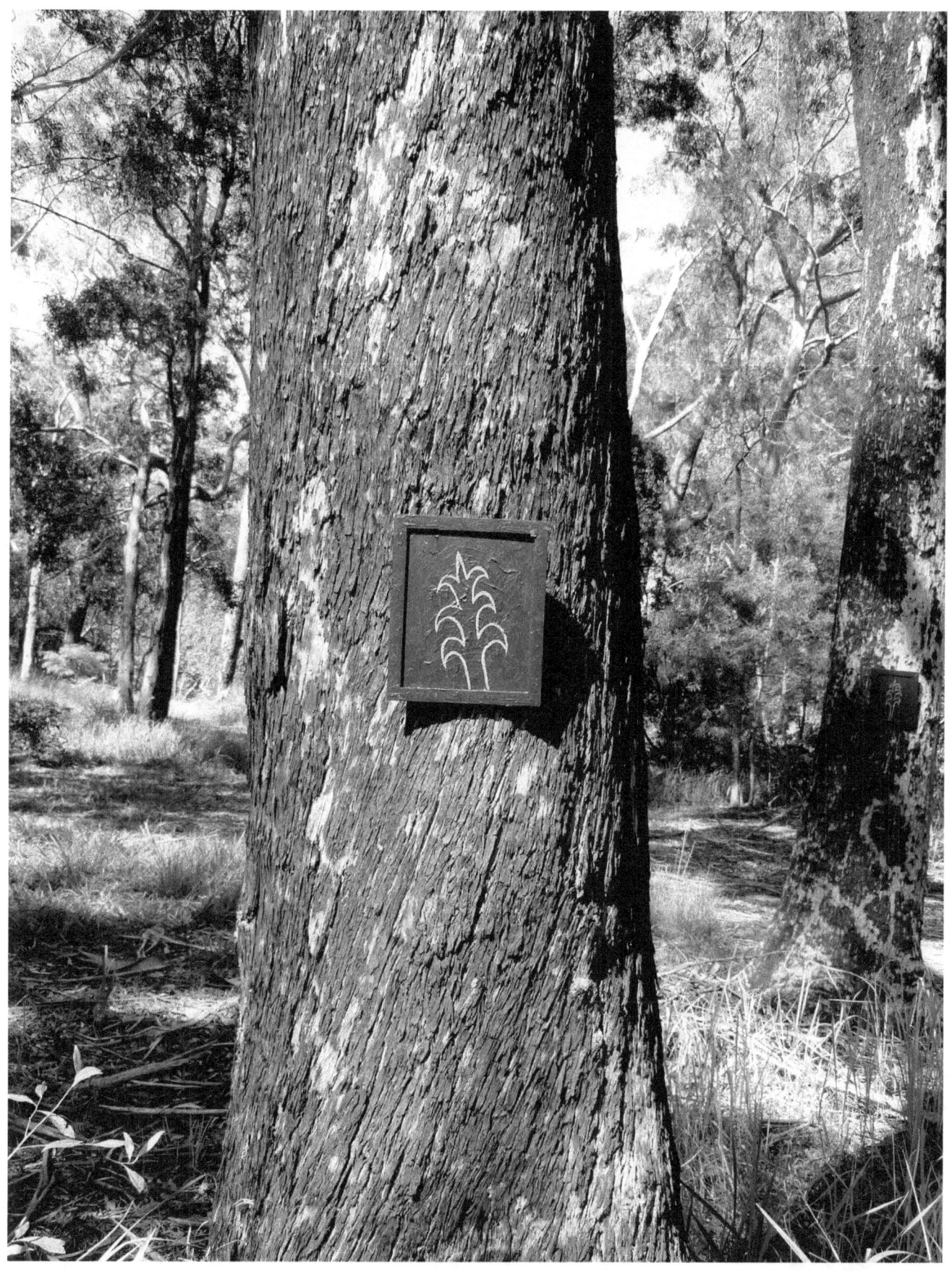

Black Gum Trees 4,
mixed media,
Eucalyptus trees installation,
Grafton,
Australia,
2016,
(private collections).

"Every tree is an artist.
A group of trees equals a forest of artists.
What is nature?
Nature is defined by the tree."

Gerry Joe Weise
2017

Black Gum Trees 5,
mixed media,
Eucalyptus trees installation,
Grafton,
Australia,
2016,
(private collections).

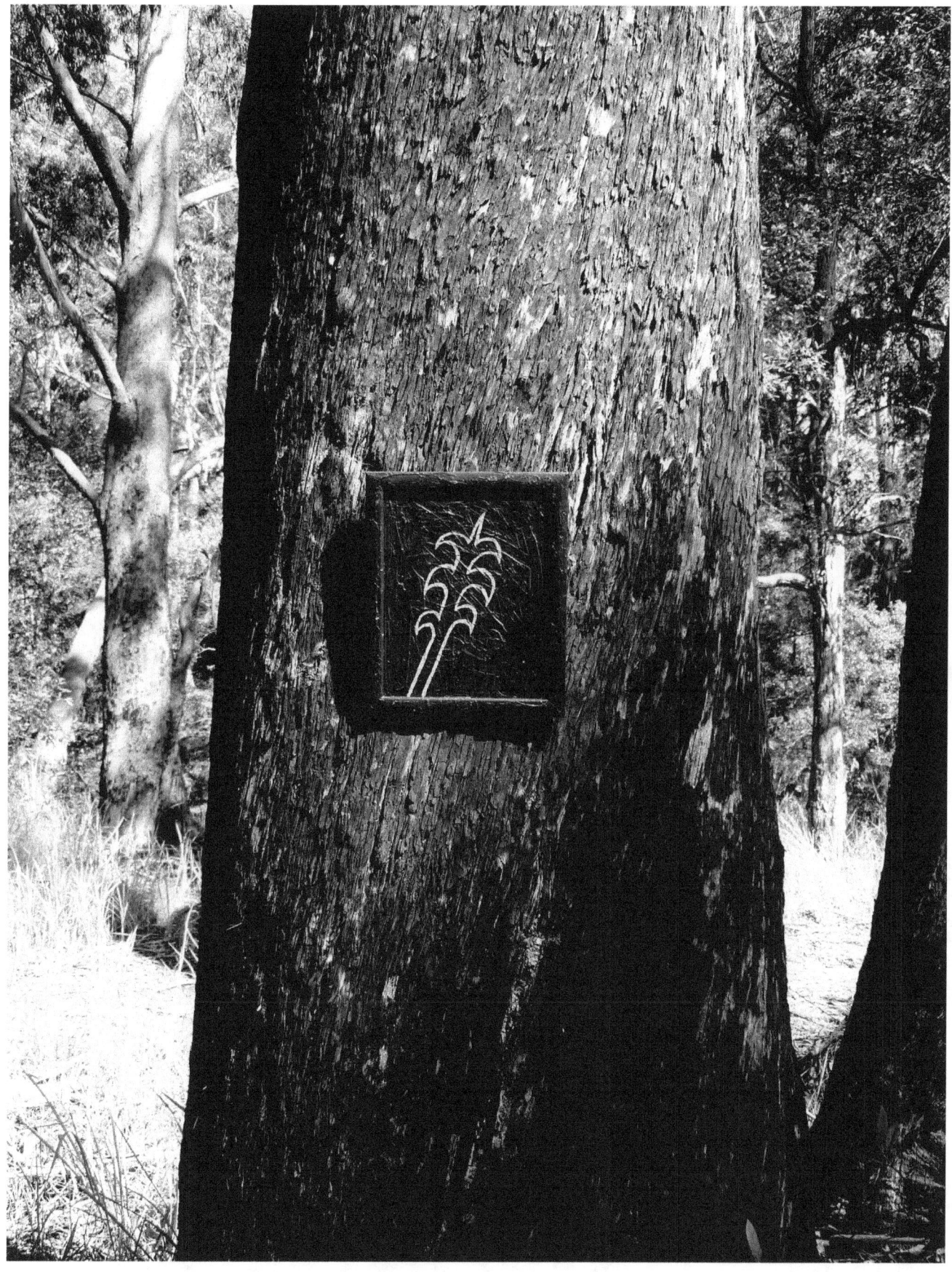

Black Gum Trees 6,
mixed media,
Eucalyptus trees installation,
Grafton,
Australia,
2016,
(private collections).

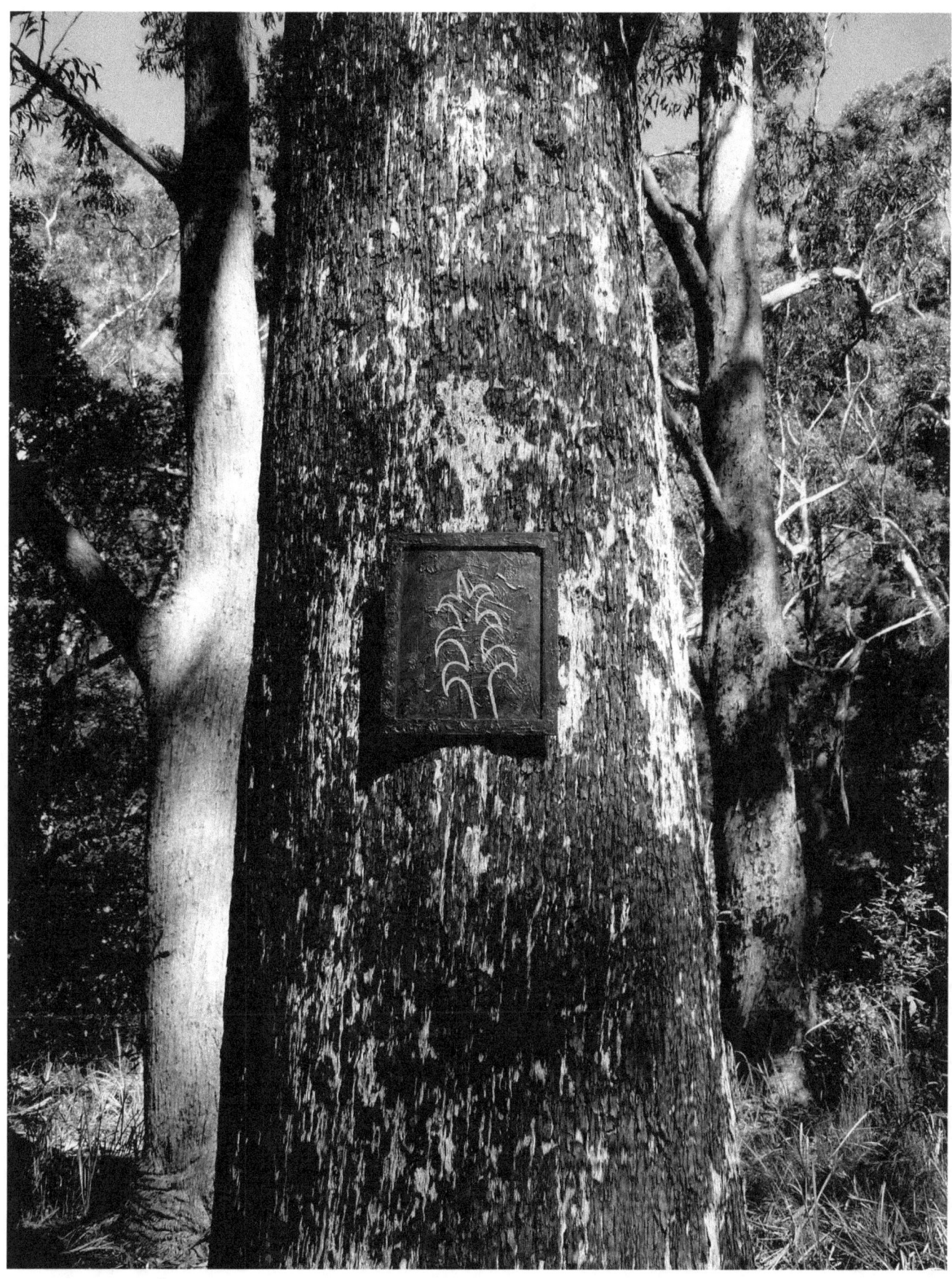

Black Gum Trees 7,
mixed media,
Eucalyptus trees installation,
Grafton,
Australia,
2016,
(private collections).

Sun Frame #1,
Energy leaving the Sun,
mixed media,
Sun reflection and rock pools installation,
Macauleys Headland,
Australia,
2016,
(private collections).

"So too does Land Art,
seek to bring into consonance abstractedly,
with environmental installations,
reflecting nature and the universe."

Gerry Joe Weise
2017

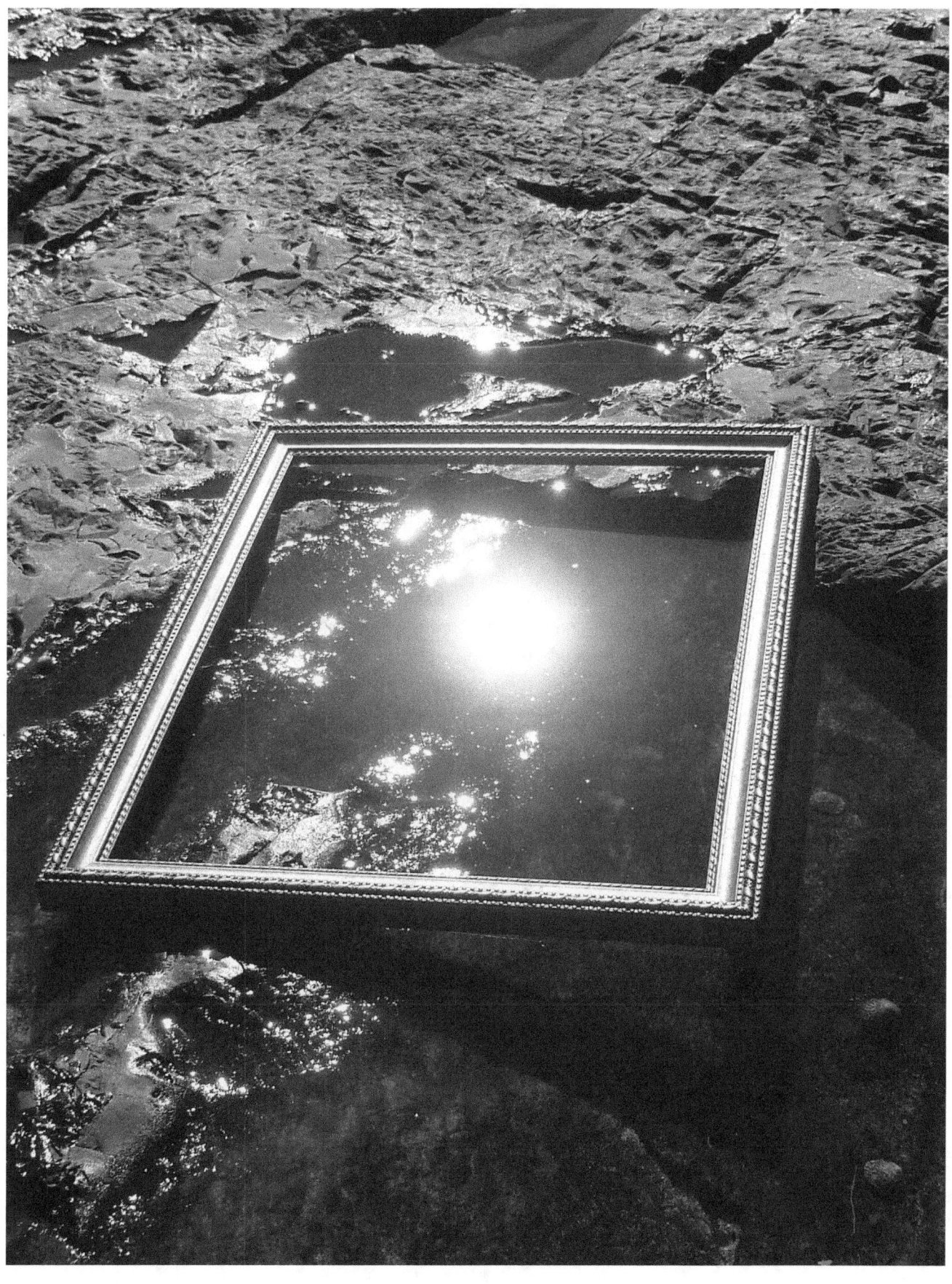

Sun Frame #2,
Five Suns,
mixed media,
Sun reflection and rock pools installation,
Macauleys Headland,
Australia,
2016,
(private collections).

"Land Art Cosmology.
We can use cosmogony that studies the structure of the universe,
to create among a landscape of universes.
Dealing with the origin and dynamics of our universe,
we would be a cosmologist, who studies the relations of space-time.
Using cosmography, to create maps of the multiverse,
describing multiple heavens; while making an exhibition gallery of the skies."

Gerry Joe Weise
2017

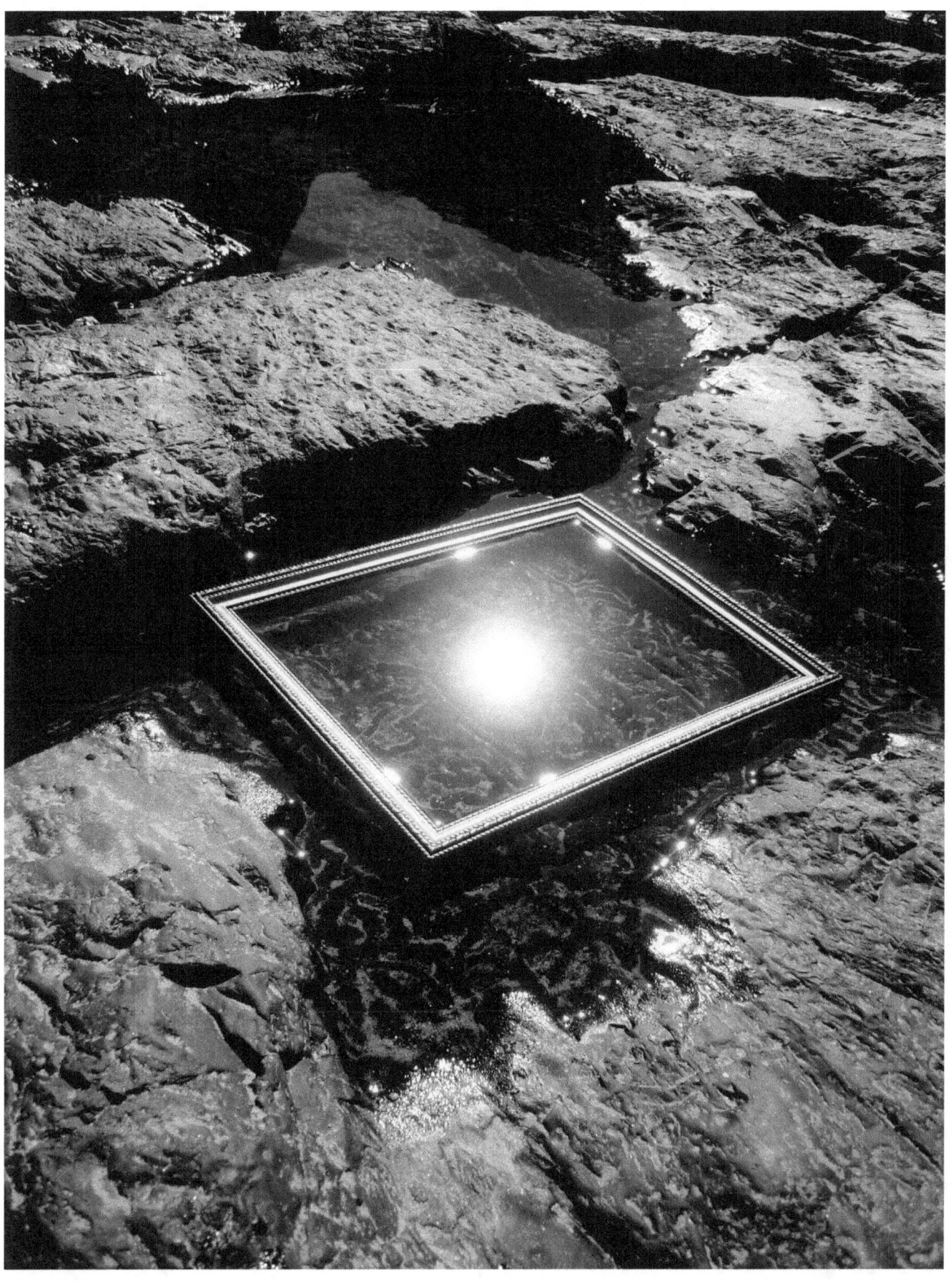

Sun Frame #3,
The Sun on the Edge of Time,
mixed media,
Sun reflection and rock pools installation,
Macauleys Headland,
Australia,
2016,
(private collections).

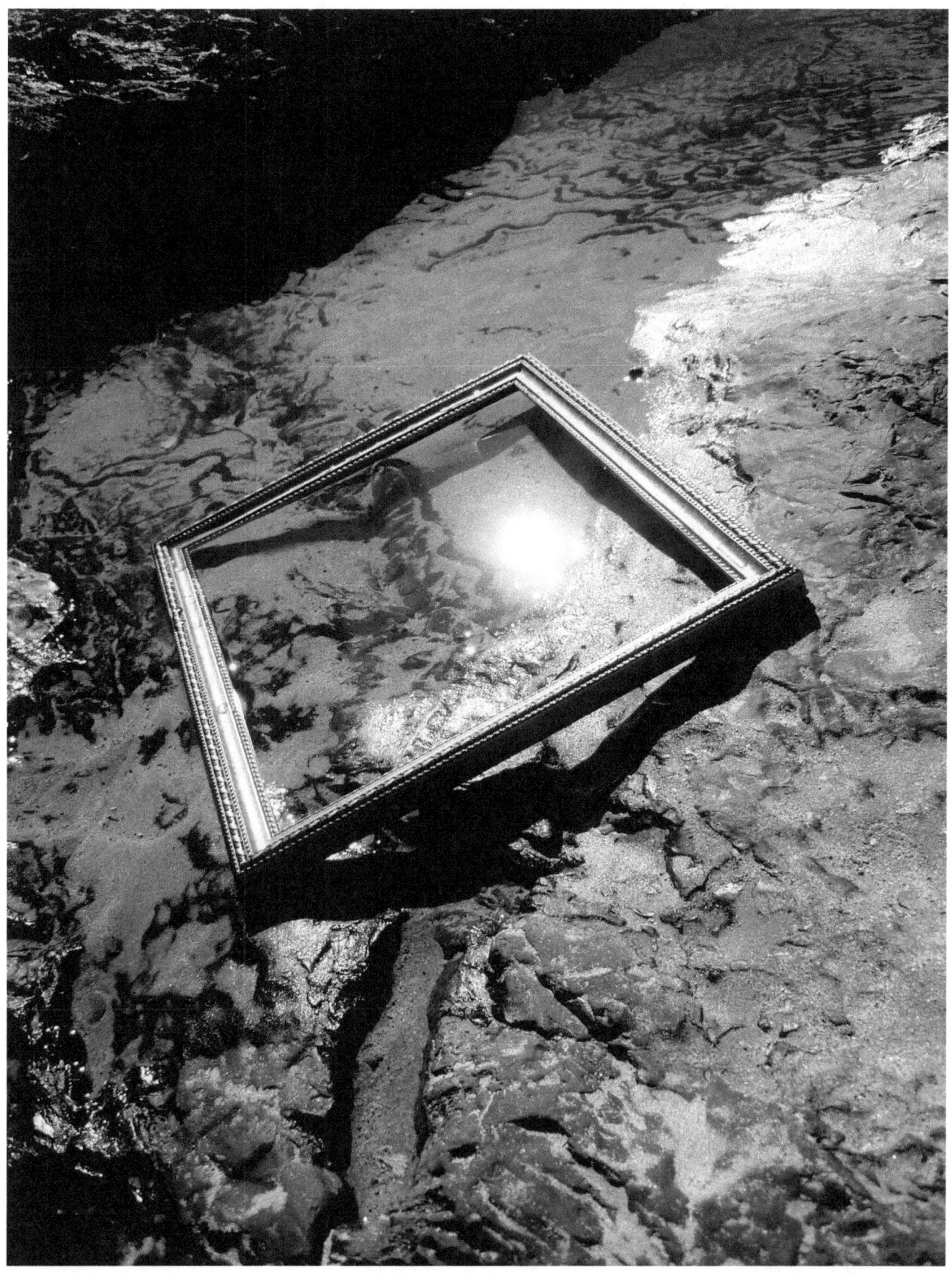

Sun Frame #4,
Stars around the Sun,
mixed media,
Sun reflection and rock pools installation,
Macauleys Headland,
Australia,
2016,
(private collections).

*"The Sun, the stars, the universe illuminate;
and so does the Land artist."*

*Gerry Joe Weise
2017*

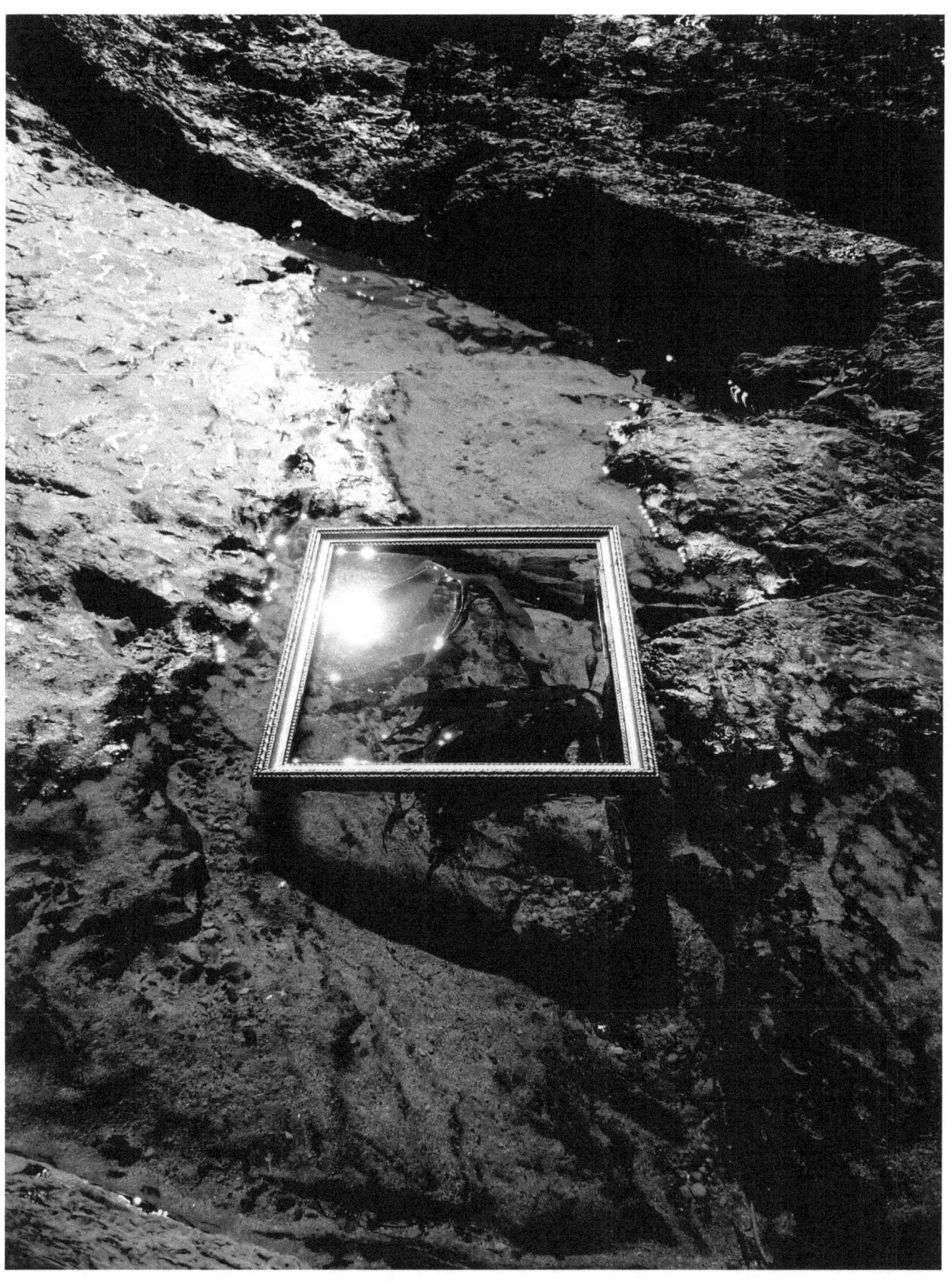

Sun Frame #5,
Our Sun in a different Dimension,
mixed media,
Sun reflection and rock pools installation,
Macauleys Headland,
Australia,
2016,
(private collections).

"Contemporary physics suggests that there are many dimensions of space,
more than the common three.
These other dimensions may be jam-packed so tiny,
or so immense, or even so differently,
that we can not experience them in everyday life."

Gerry Joe Weise
2019

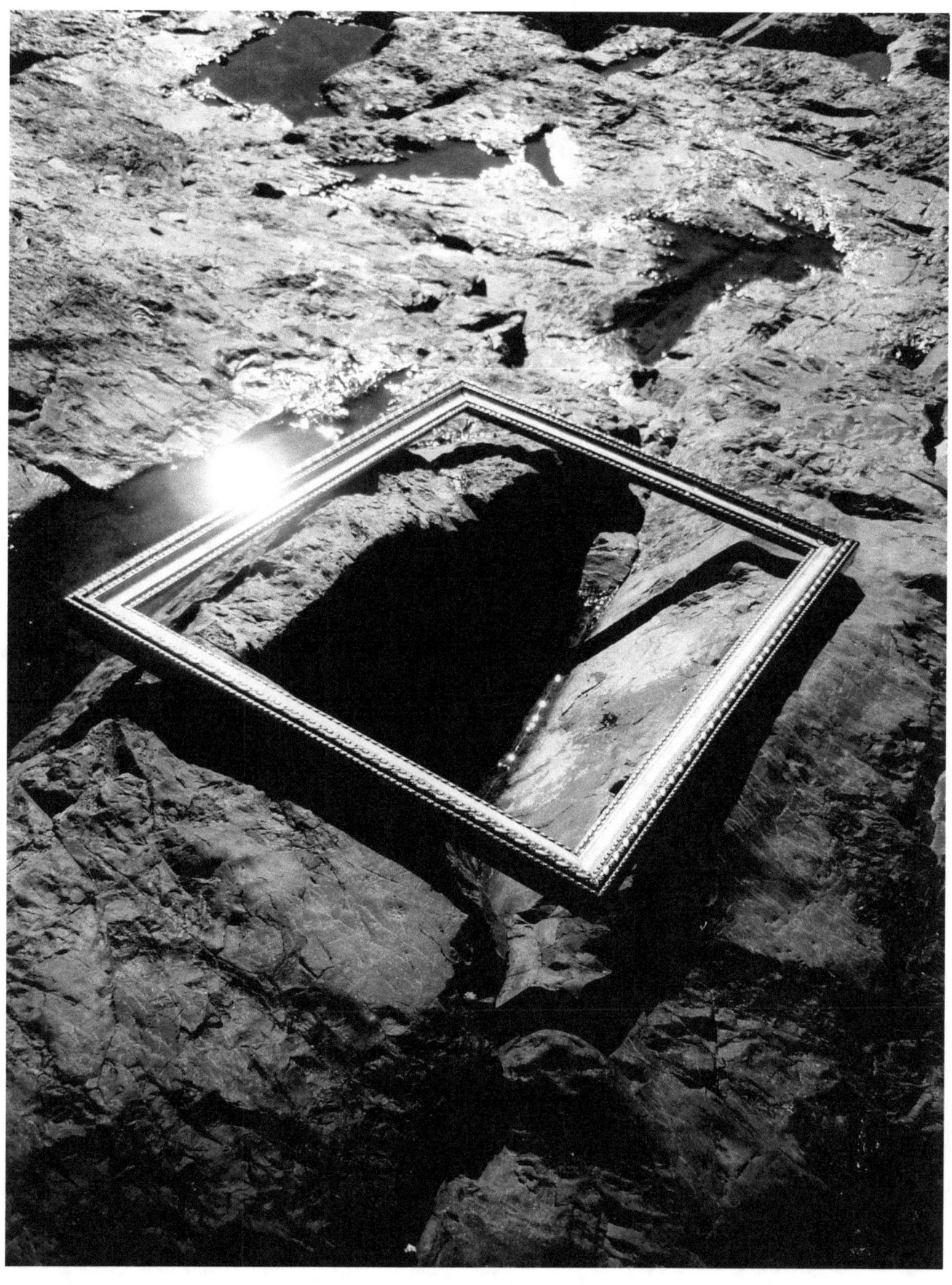

Sun Frame #6,
Life by the Sun,
mixed media,
Sun reflection and rock pools installation,
Macauleys Headland,
Australia,
2016,
(private collections).

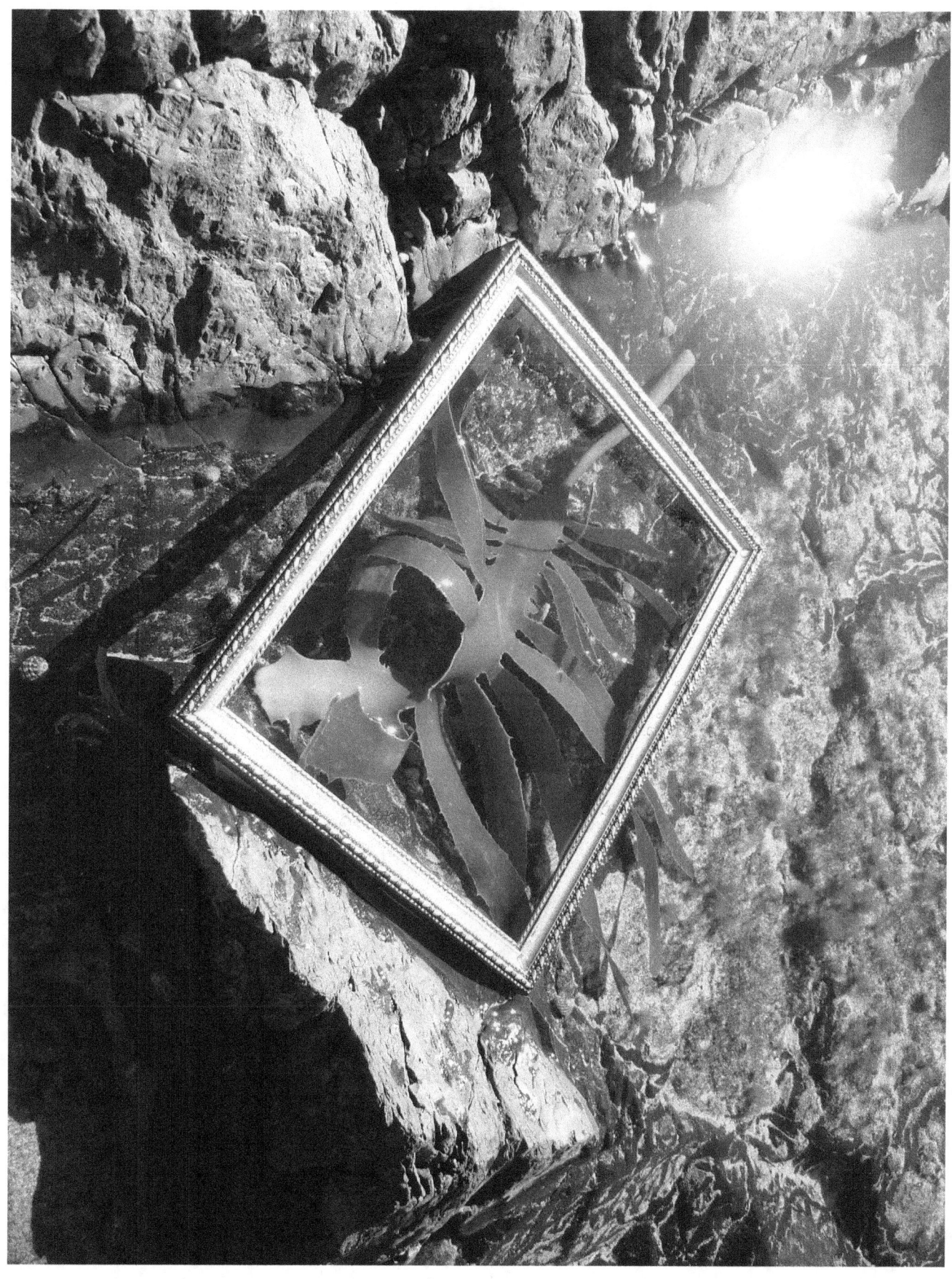

7. Illustrations, In Situ

Gerry Joe Weise working on his Mykonos Island installation,
Cyclades, Greece,
September 1989.

Sans Titre (Untitled),
Installation MYKONO,
painted with pigments from the area,
Mykonos Island,
Greece,
1989,
(artist's collection).

Land Art. Painted artwork with pigments from the island, integrated with and complimenting the surrounding landscape. Abstract designs, inspired by the Minotaur and the Labyrinth from Greek mythology. Created on a private property, which could be viewed from the public pathway.

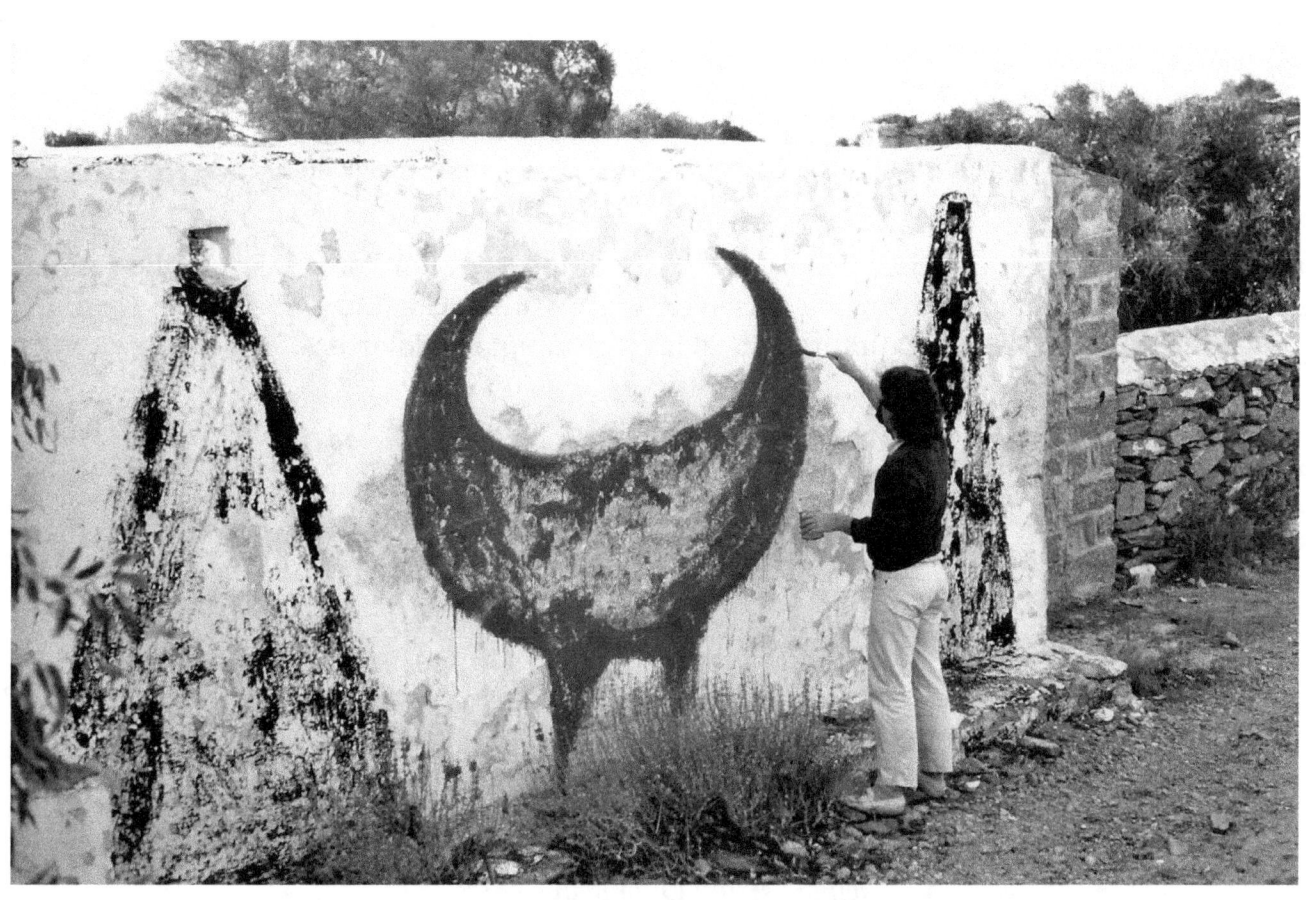

**Le Chant des Roches (The Rocks are Chanting),
Installation THNO,**
large stones, rocks, gravel,
Sculpture Park,
Tinos Island,
Greece,
1989,
(artist's collection).

Earth Art. A tribute to the ancient Greek legend about the terrible War of Giants, who created the Cyclades island chain by throwing massive rocks together. Created and exhibited during September 1989, at the Tinos Sculpture Park with a group of island artists.

*"Earth art on Tinos Isle,
earthwork large stones, rock and gravel,
to the ancient Greeks, the War of Giants,
their battle faced the Olympian deities,
who created the Cyclades archipelago,
by throwing massive mountains together,
then left the rugged island chain,
to be barren rocky treeless ground,
I paint homage to their mythology,
while I strum Olympian sounds,
I created and left an exhibition,
that showed the Land Art spark,
with the group of island artists,
at Tinos Sculpture Park."*

*Gerry Joe Weise
30th Anniversary of Earth Art,
1989-2019*

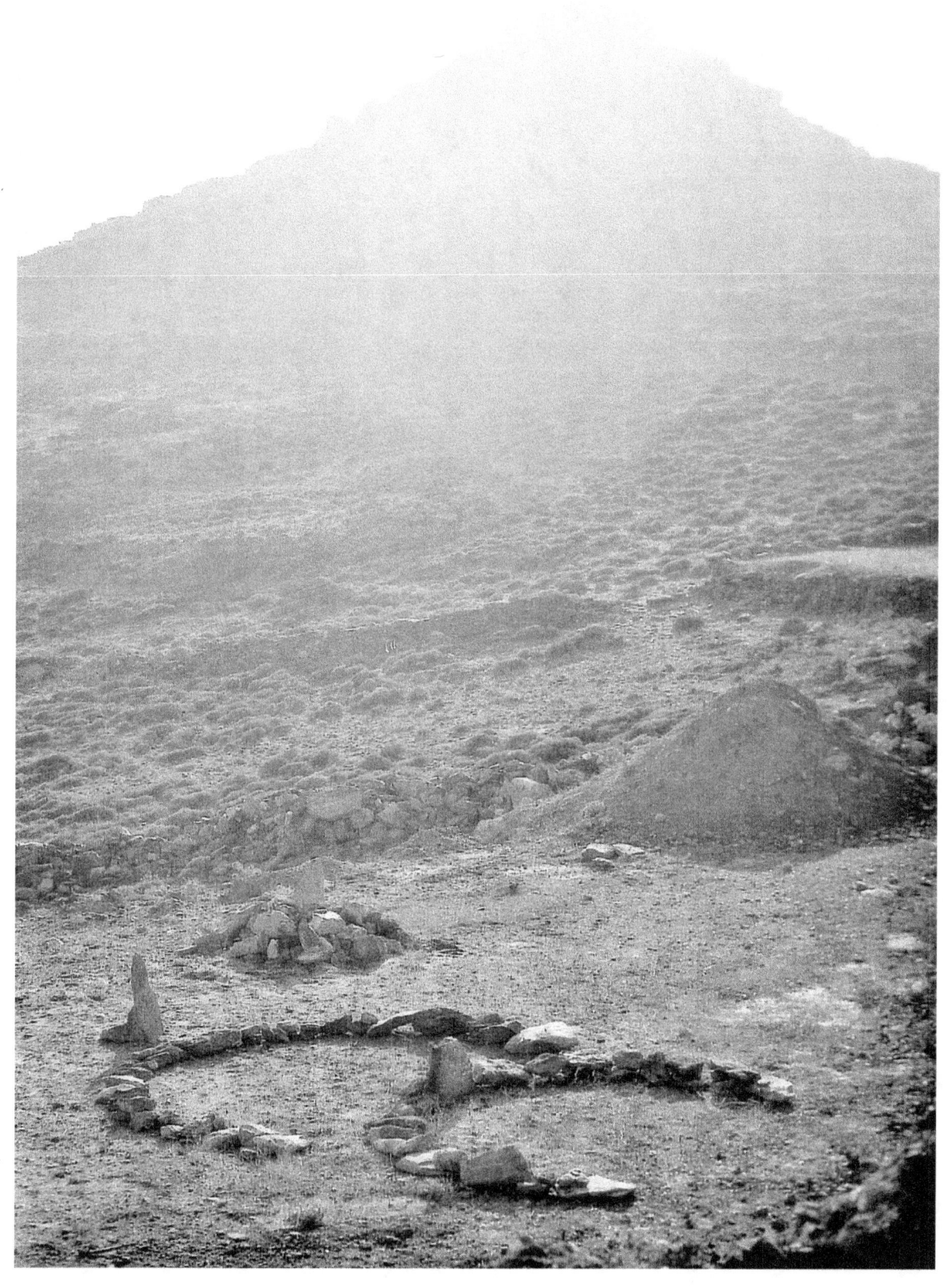

Mother's Breast,
Single Eucalyptus Bark Heap,
bark sculpture installation,
Crescent Head,
Australia,
2018,
(artist's collection).

Multiplicity Eucalyptus Bark Heap,
3 photograph views,
bark sculpture installation,
Coffs Harbour,
Australia,
2017,
(artist's collection).

Granite Rock Heap,
rock sculpture installation,
Hillgrove,
NSW Australia,
2019,
(artist's collection).

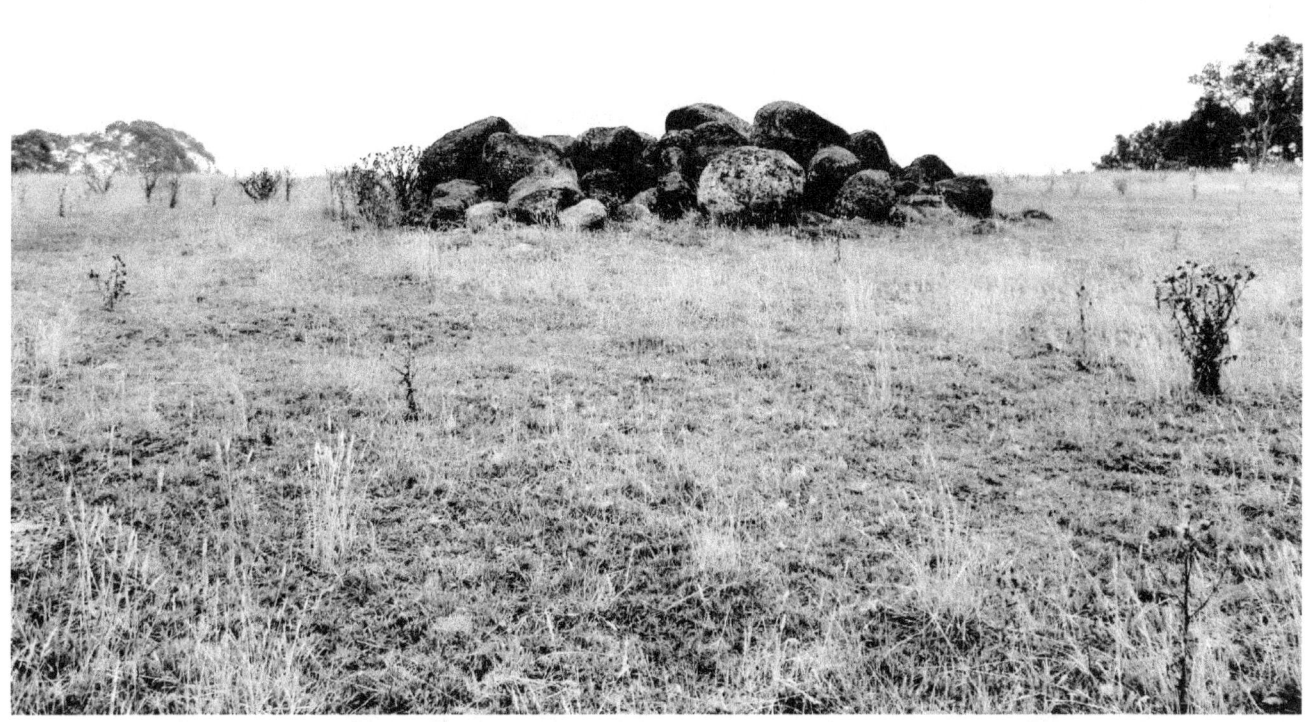

Vitrine Installation (Tribal Art),
suspended threads from the Middle Ages, bound with feathers,
floating over pigments on earth, between bush branches,
(artist's collection).

The Sacred - Looking Up exhibition, paintings & installations,
Arthur Rimbaud Museum,
Charleville-Mézières,
France,
1990.

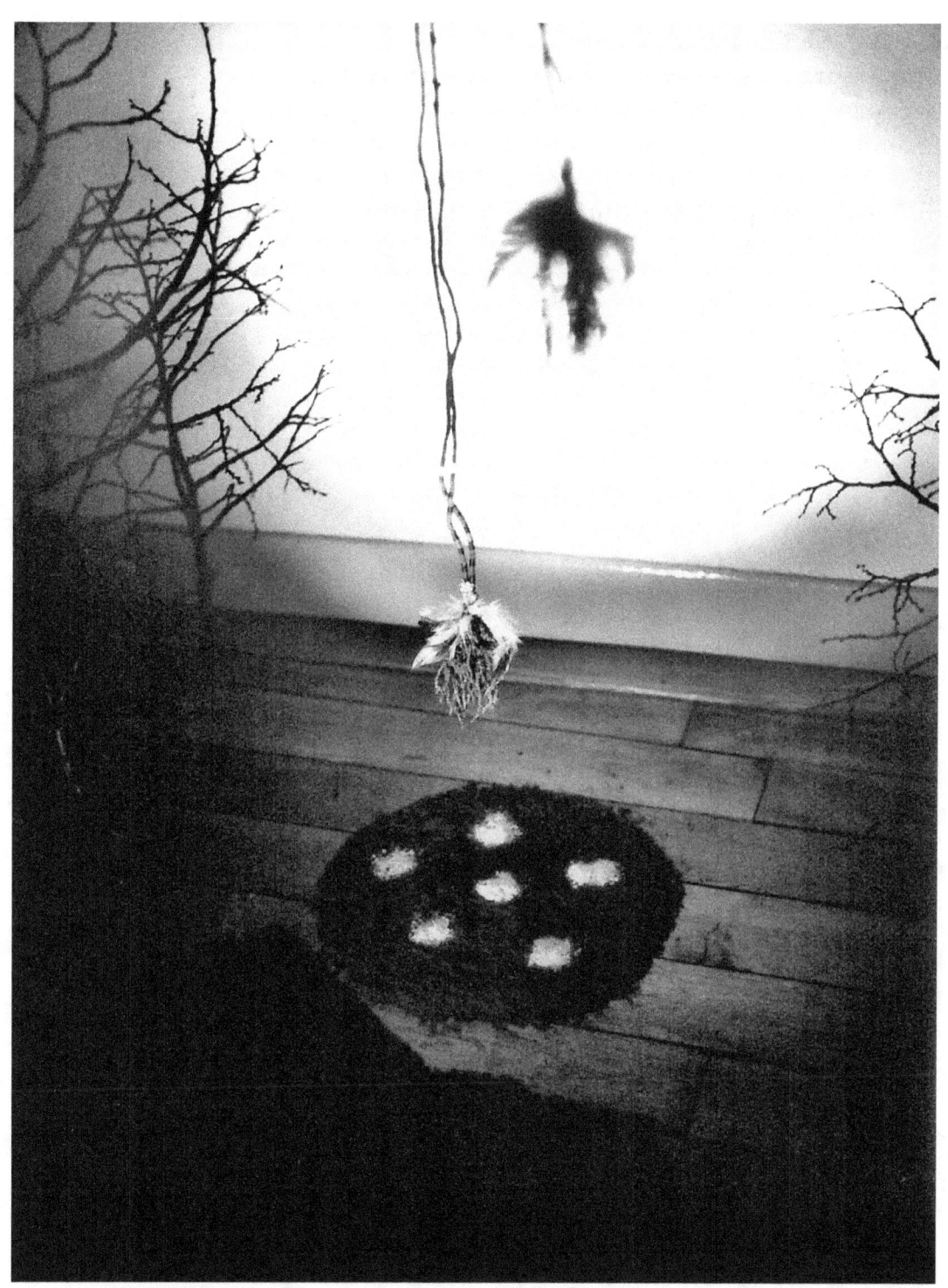

Chambre de l'air / Air Chamber (Kinetic Art),
suspended threads from the Middle Ages, bound with feathers,
floating and shaking over a hidden fan ventilator,
(artist's collection).

Transmythic Earth retrospective, paintings & installations,
Centre Culturel du CROUS,
Reims,
France,
1987.

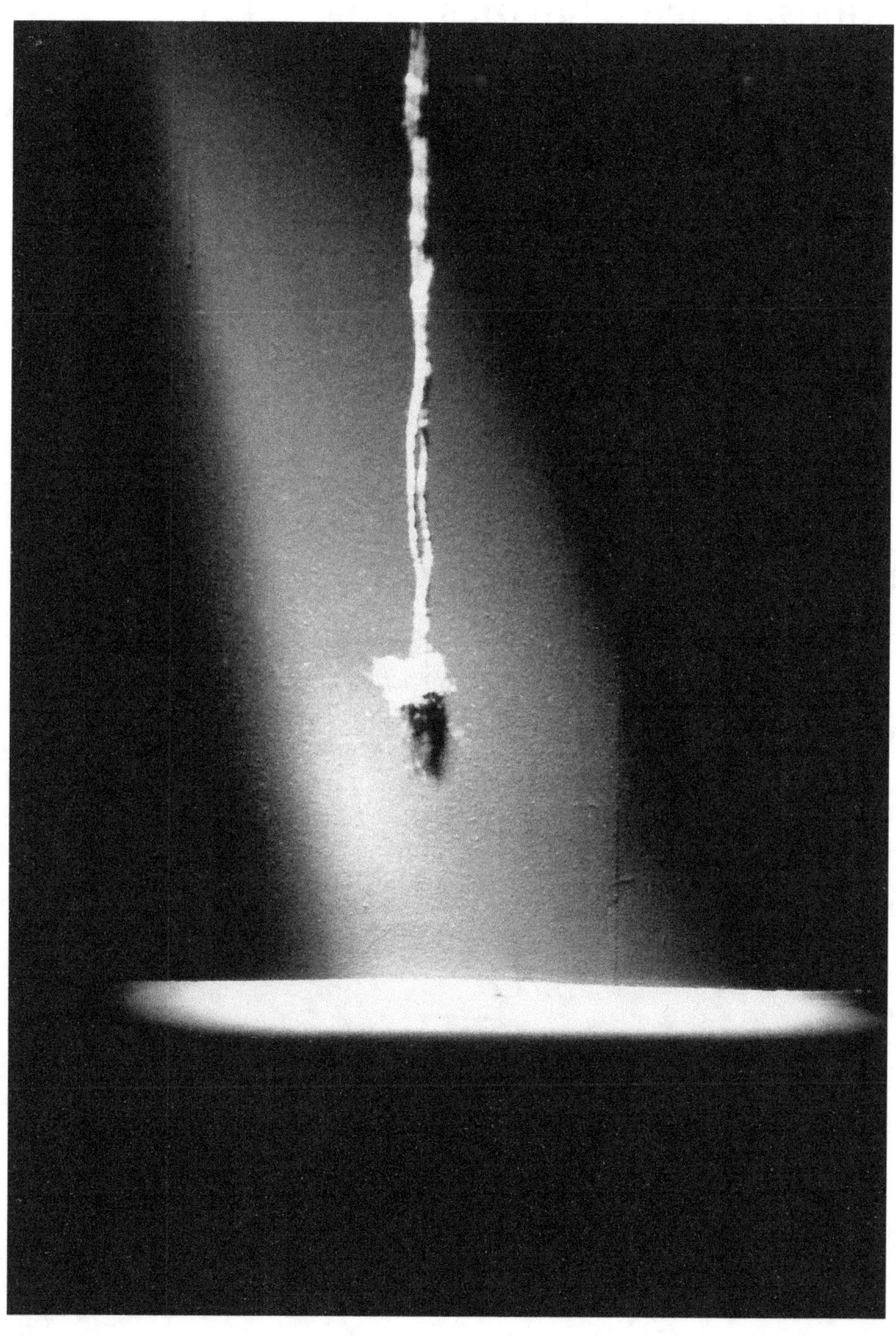

8. Illustrations, Pencil Drawings

Waterfall Landscape,
pencil on paper,
12 x 8 inches / 30 x 21 cm,
Munich,
Germany,
1982,
(private collection).

"There is nature's Erosion-artist that uses river and stream,
in a flowing scouring action of water,
containing sediment in channels and rills.
Rain is another Erosion-artist that causes sheet erosion,
detaching soil particles by raindrop impact,
and their removal on slopes by water flowing overland."

Gerry Joe Weise
2017

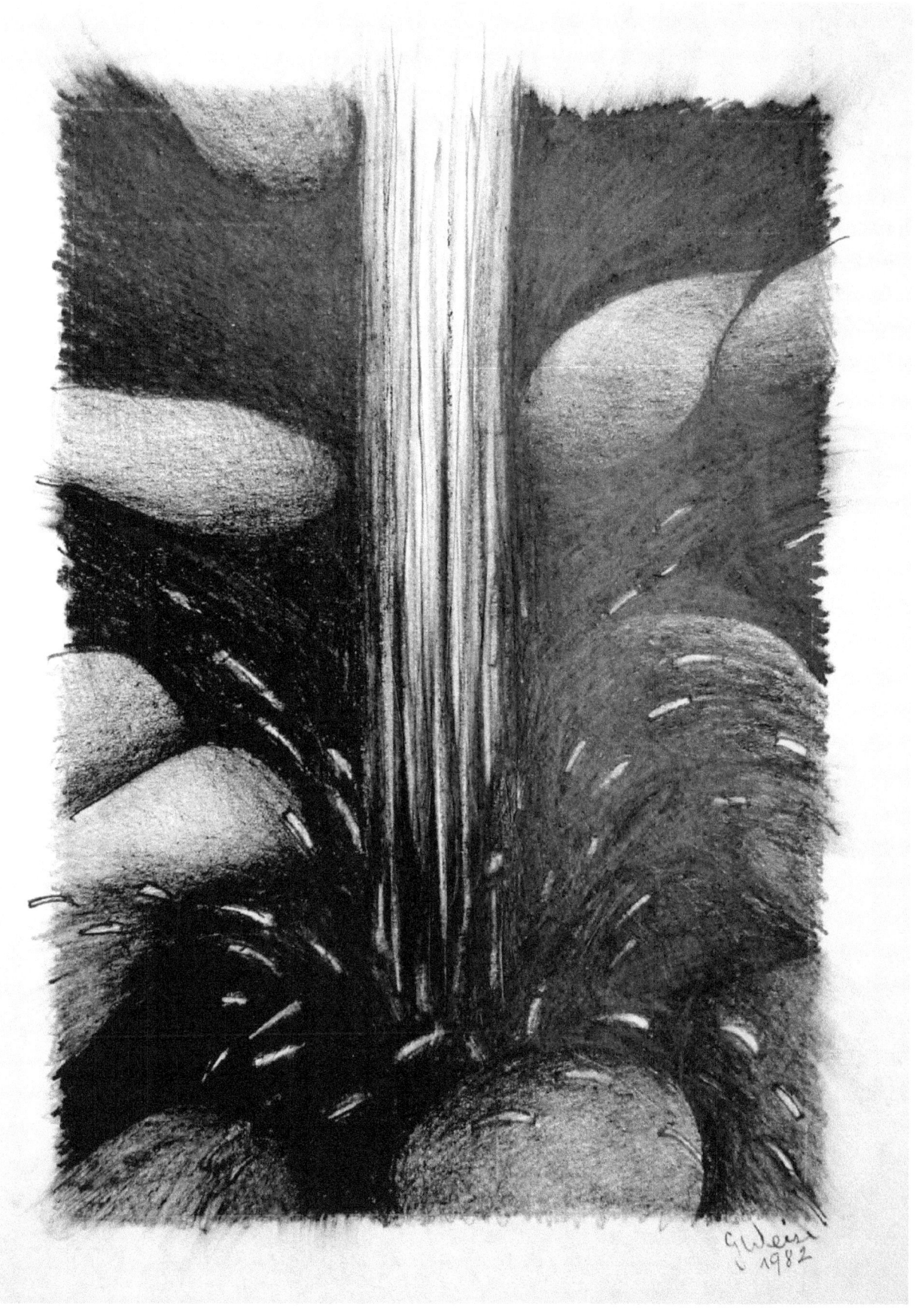

Cascade Landscape,
pencil on paper,
7 x 8 inches / 18 x 21 cm,
Munich,
Germany,
1982,
(private collection).

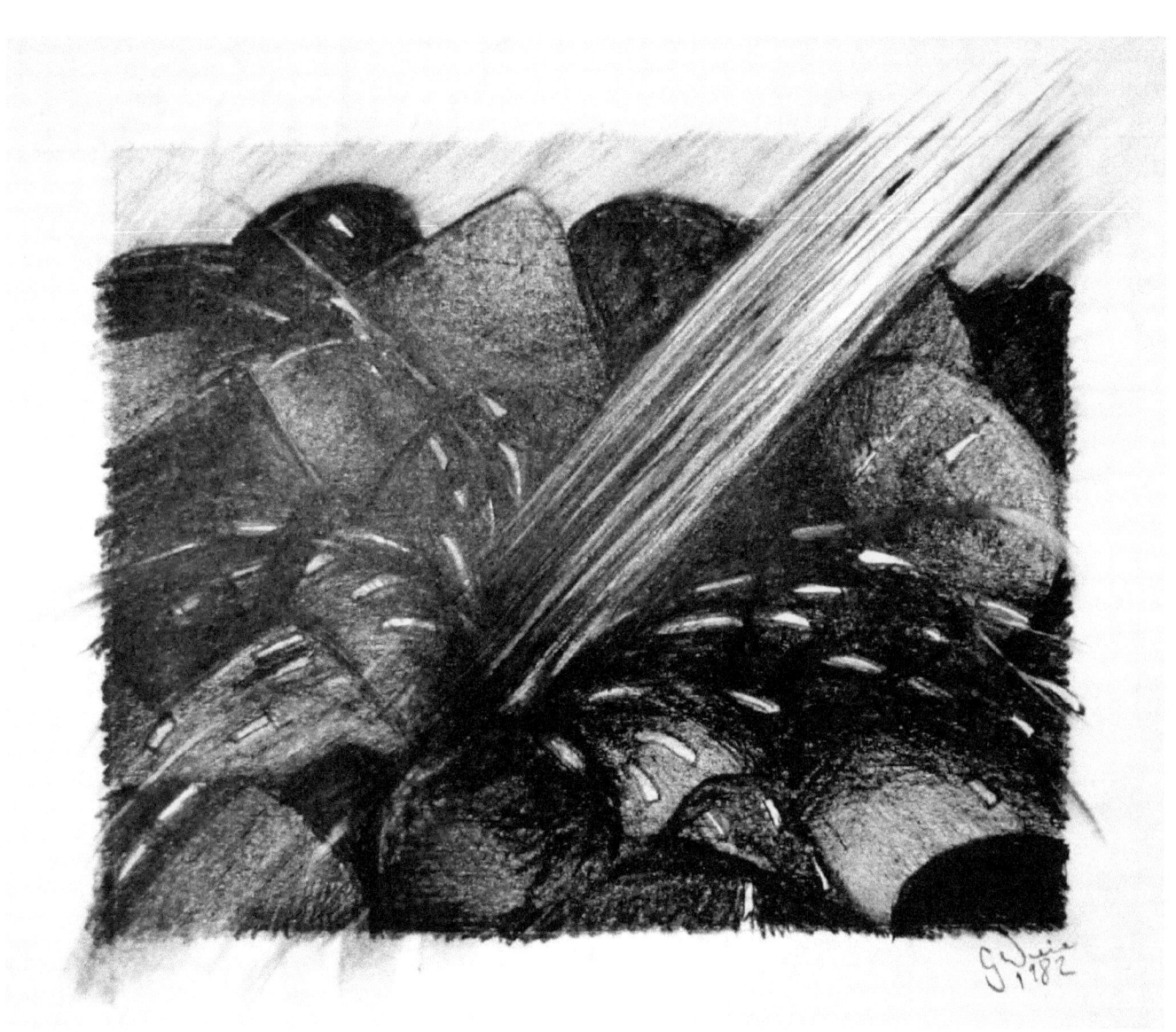

Abstract Nature #1,
pencil on paper and collage,
17 x 12 inches / 42 x 30 cm,
Hamburg,
Germany,
2008,
(private collection).

"Chaos in abstract design may be viewed as allegorical,
or metaphorical, or mystical;
or all three or any two at the same time,
or none of the above.
That is the inherent beauty of abstraction."

Gerry Joe Weise
2017

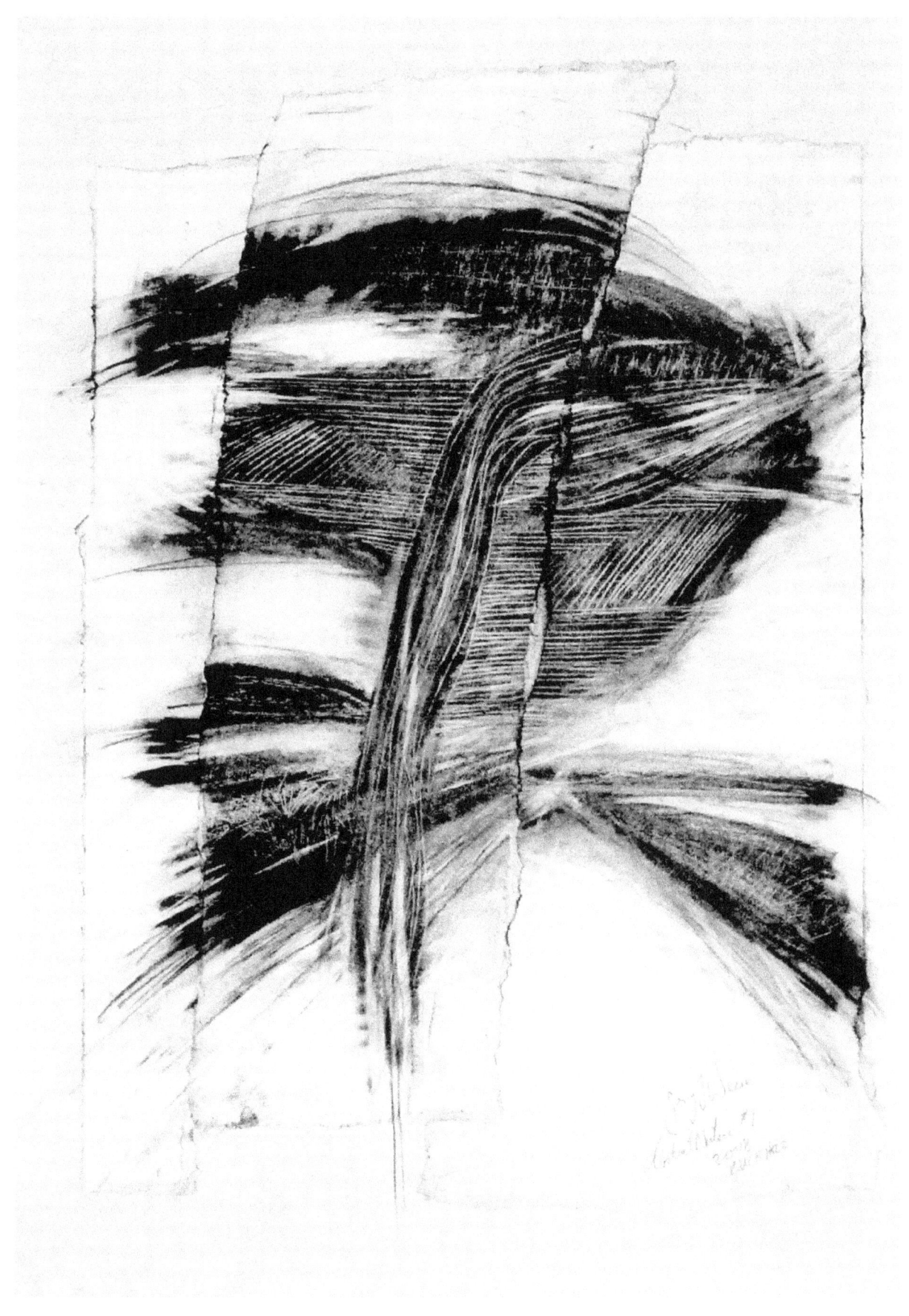

Abstract Nature #2,
pencil on paper and collage,
17 x 12 inches / 42 x 30 cm,
Hamburg,
Germany,
2008,
(private collection).

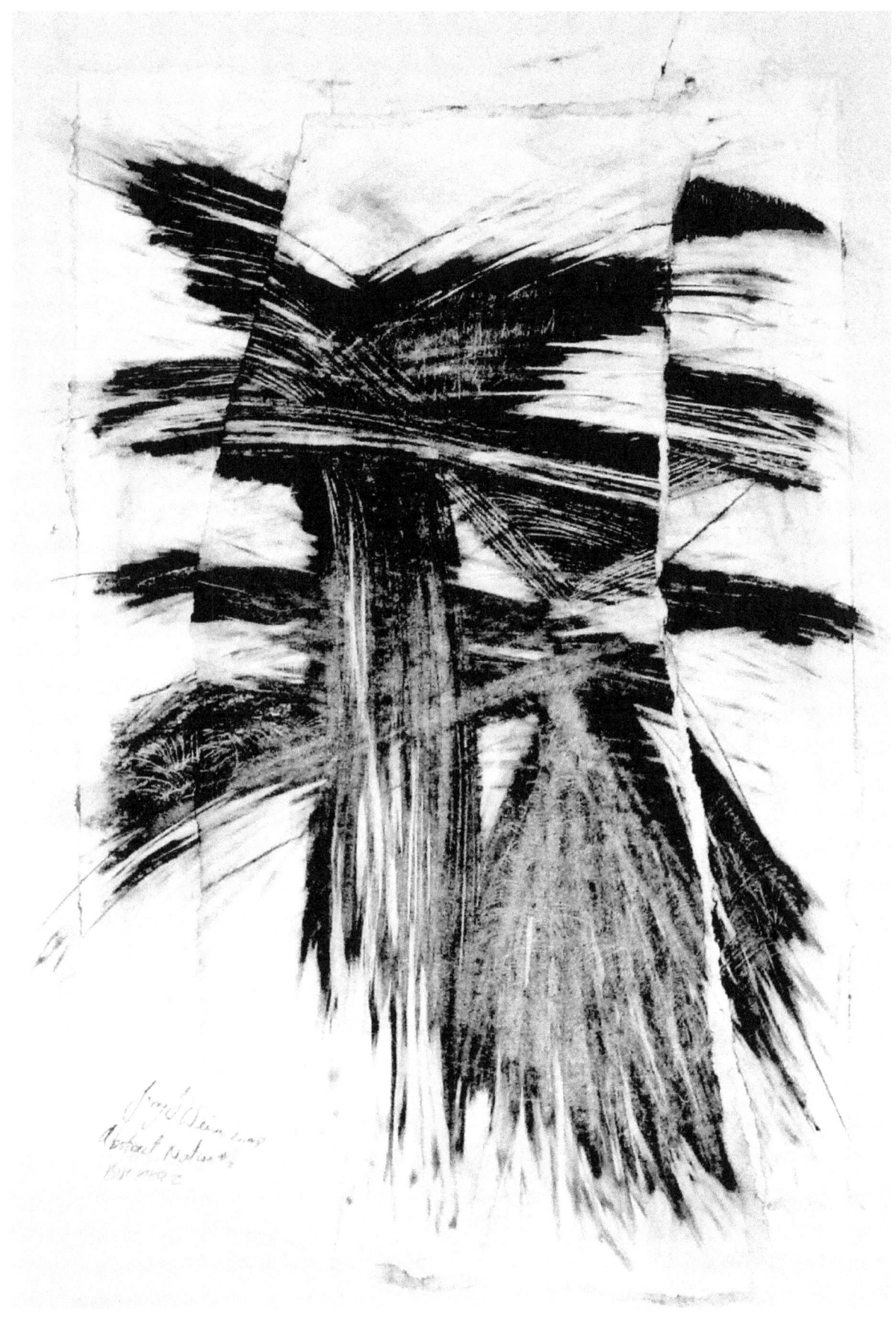

Abstract Nature #3,
pencil on paper and collage,
17 x 12 inches / 42 x 30 cm,
Hamburg,
Germany,
2008,
(private collection).

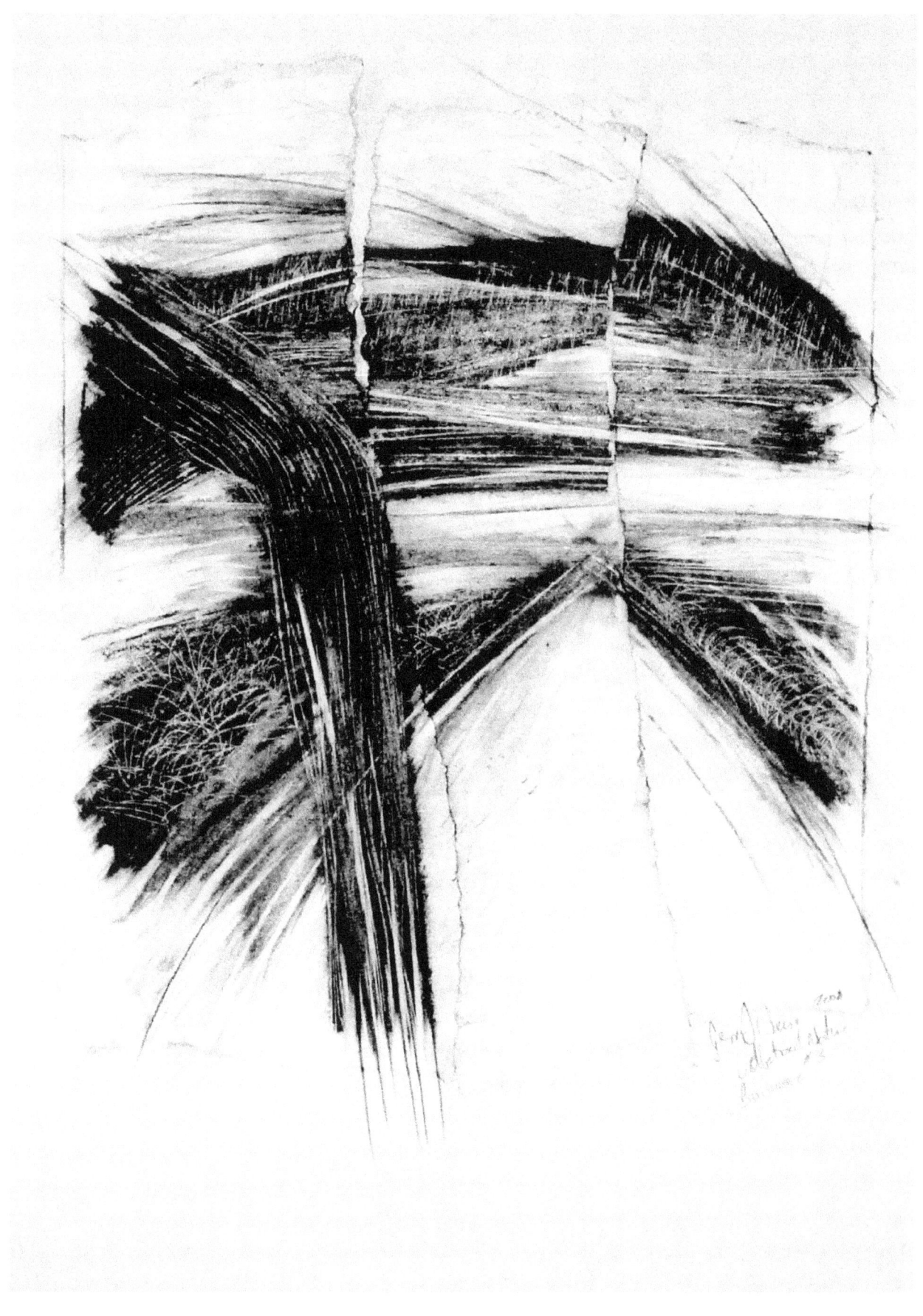

Abstract Nature #4,
pencil on paper and collage,
17 x 12 inches / 42 x 30 cm,
Hamburg,
Germany,
2008,
(private collection).

*"Genuine art is free will,
although free will,
may only be an abstraction."*

*Gerry Joe Weise
2017*

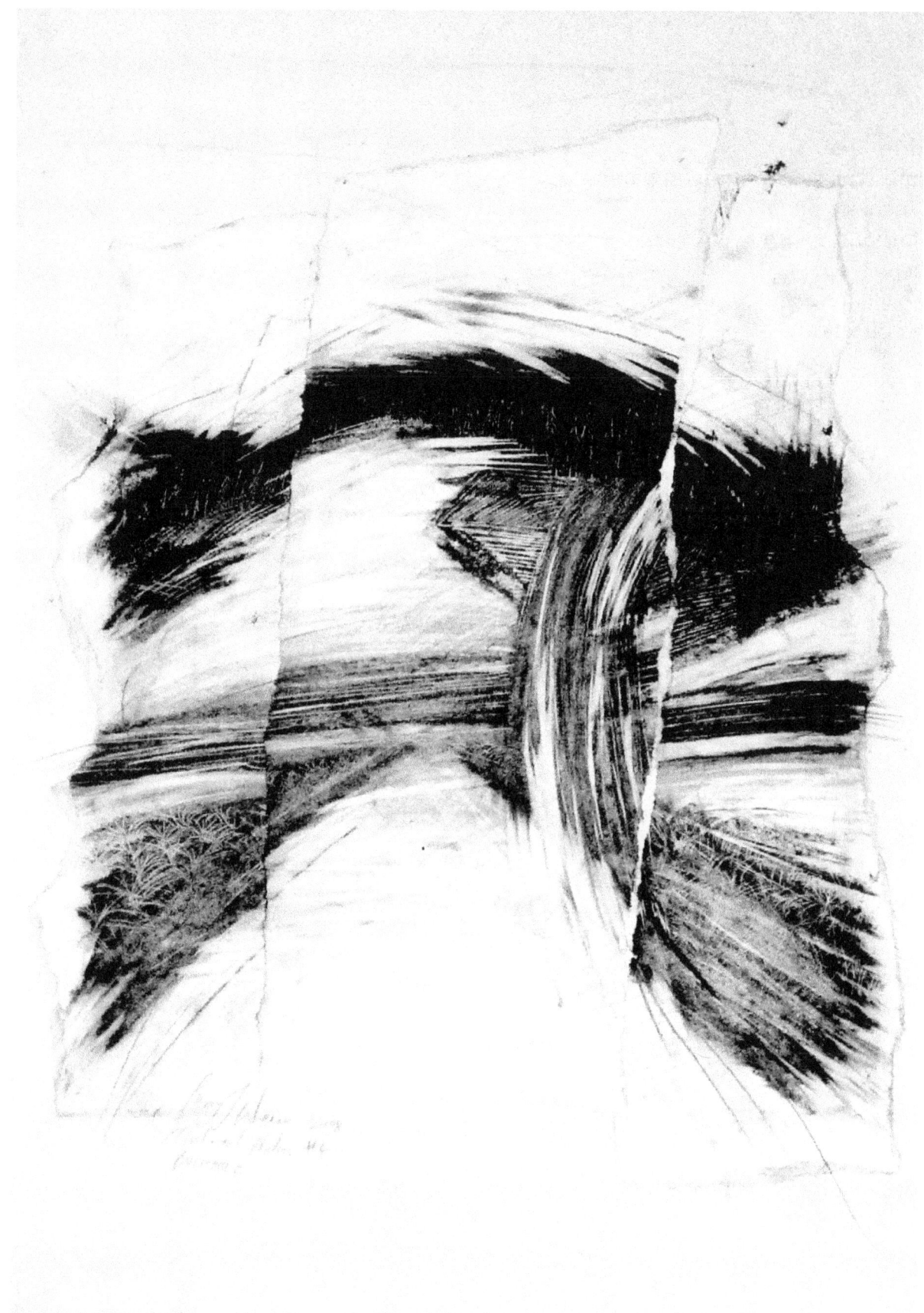

Stretching Tree,
pencil and watercolor wash on paper,
12 x 17 inches / 30 x 42 cm,
Coffs Harbour,
Australia,
2015,
(private collection).

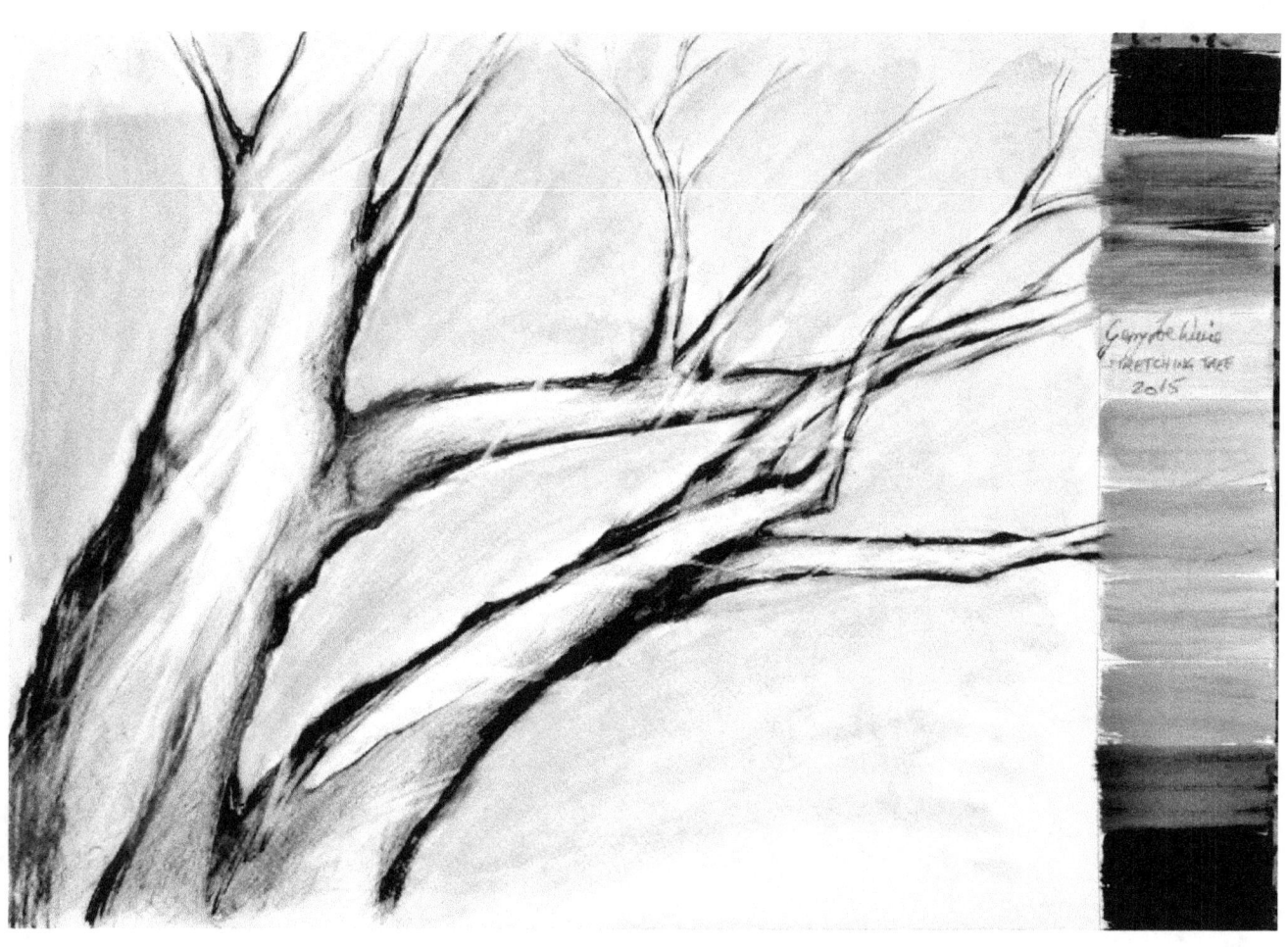

Chalk Downs,
Sketch 7 January 1982,
pencil on paper,
8 x 12 inches / 21 x 30 cm,
Frankfurt am Main,
Germany,
1982,
(private collection).

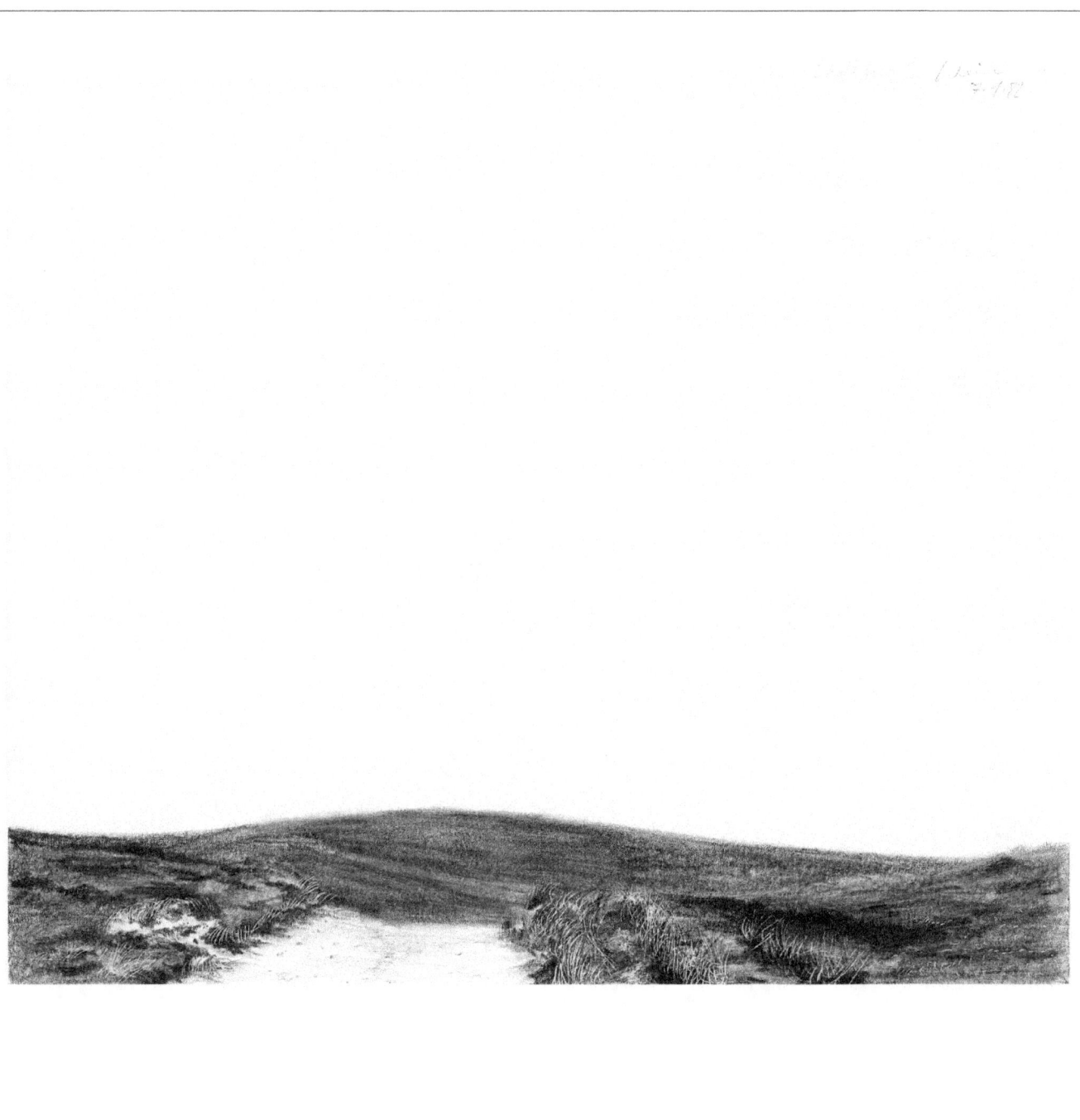

Mid North Coast Roadway,
pencil on paper,
12 x 17 inches / 30 x 42 cm,
Coffs Harbour,
Australia,
2015,
(private collection).

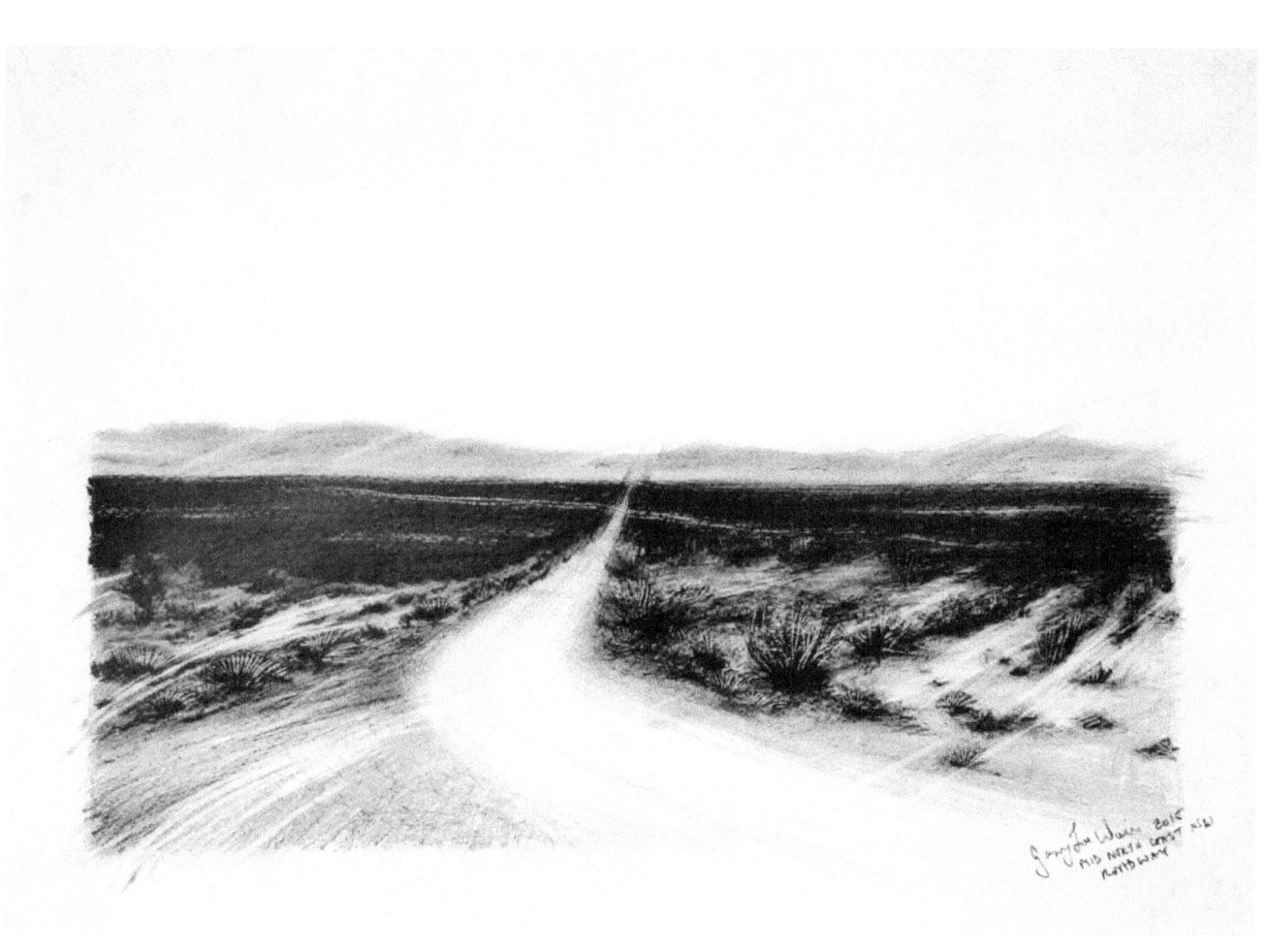

Park Beach,
pencil on paper,
12 x 17 inches / 30 x 42 cm,
Coffs Harbour,
Australia,
2014,
(private collection).

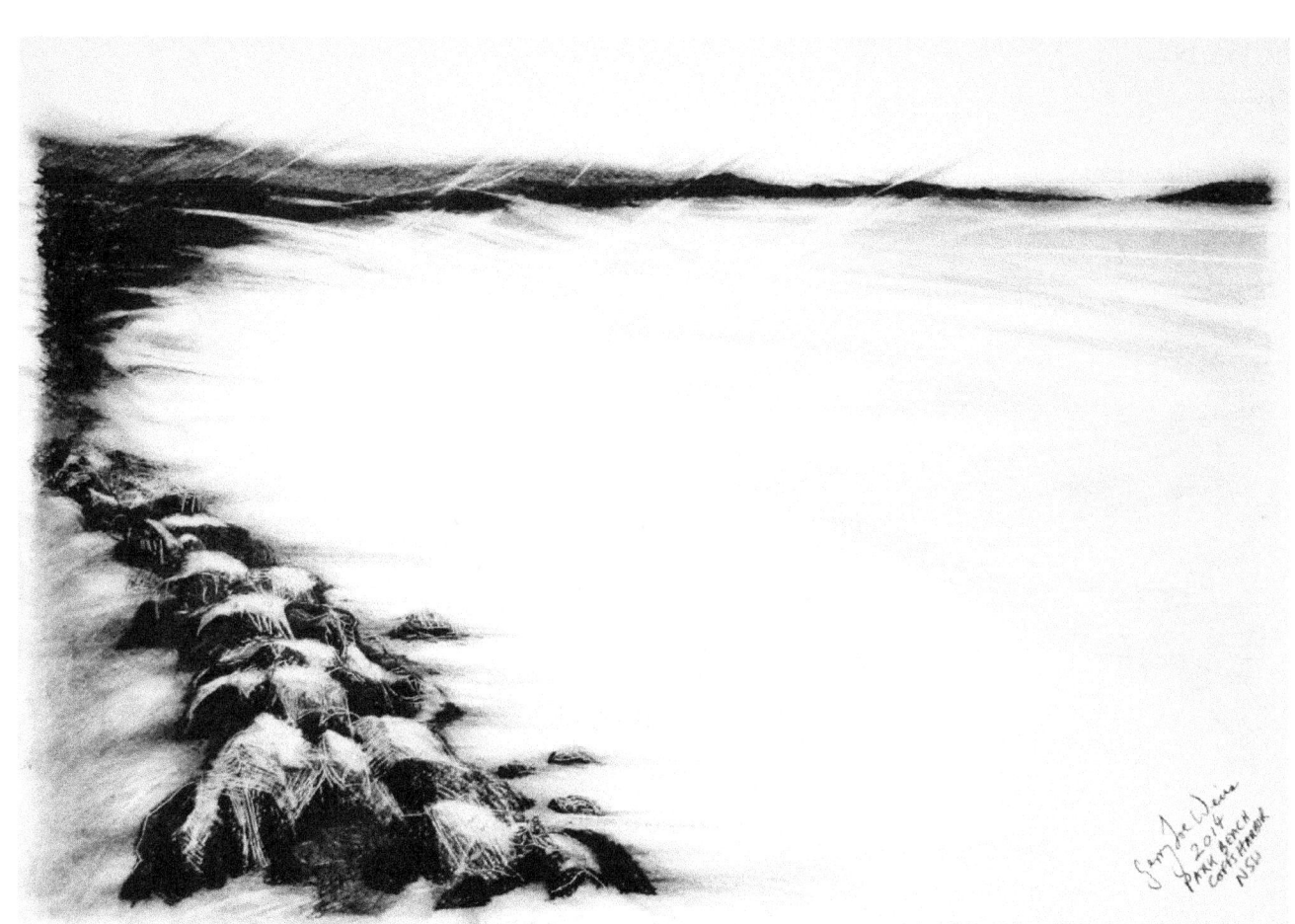

Grass Sand Dunes,
pencil on paper,
12 x 17 inches / 30 x 42 cm,
Park Beach,
Coffs Harbour,
Australia,
2015,
(private collection).

Grass Sand Dunes.
"Like molten lava my land escapes,
the seascape of desire to smother,
mother nature in all fire that regrets,
and regenerates to the new where grass,
will grow on the dunes of sand,
and the eternal flame of time."

Gerry Joe Weise
2019

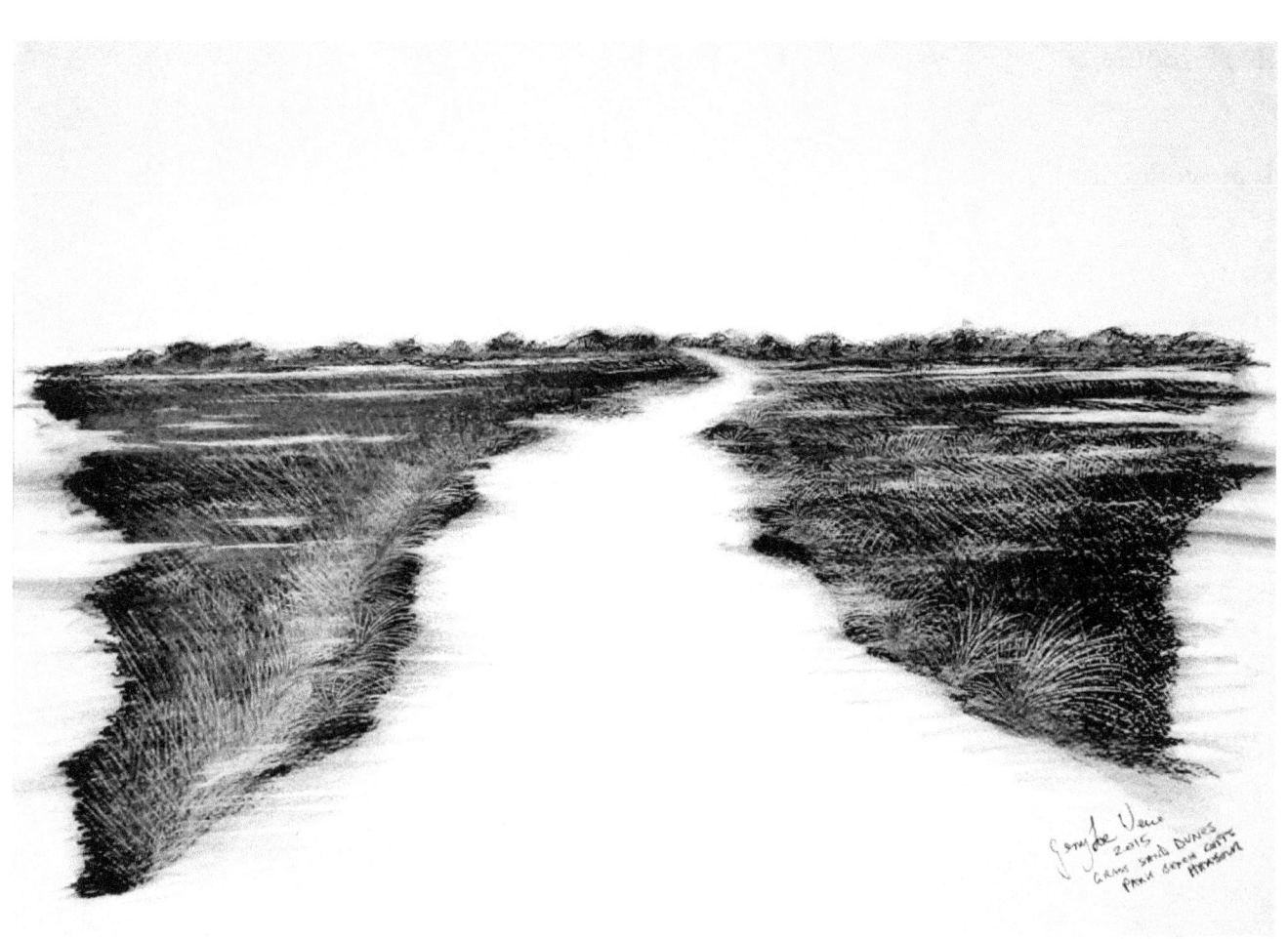

A Face as a Landscape,
a.k.a. Eyes,
pencil on paper,
12 x 17 inches / 30 x 42 cm,
Coffs Harbour,
Australia,
2015,
(private collection).

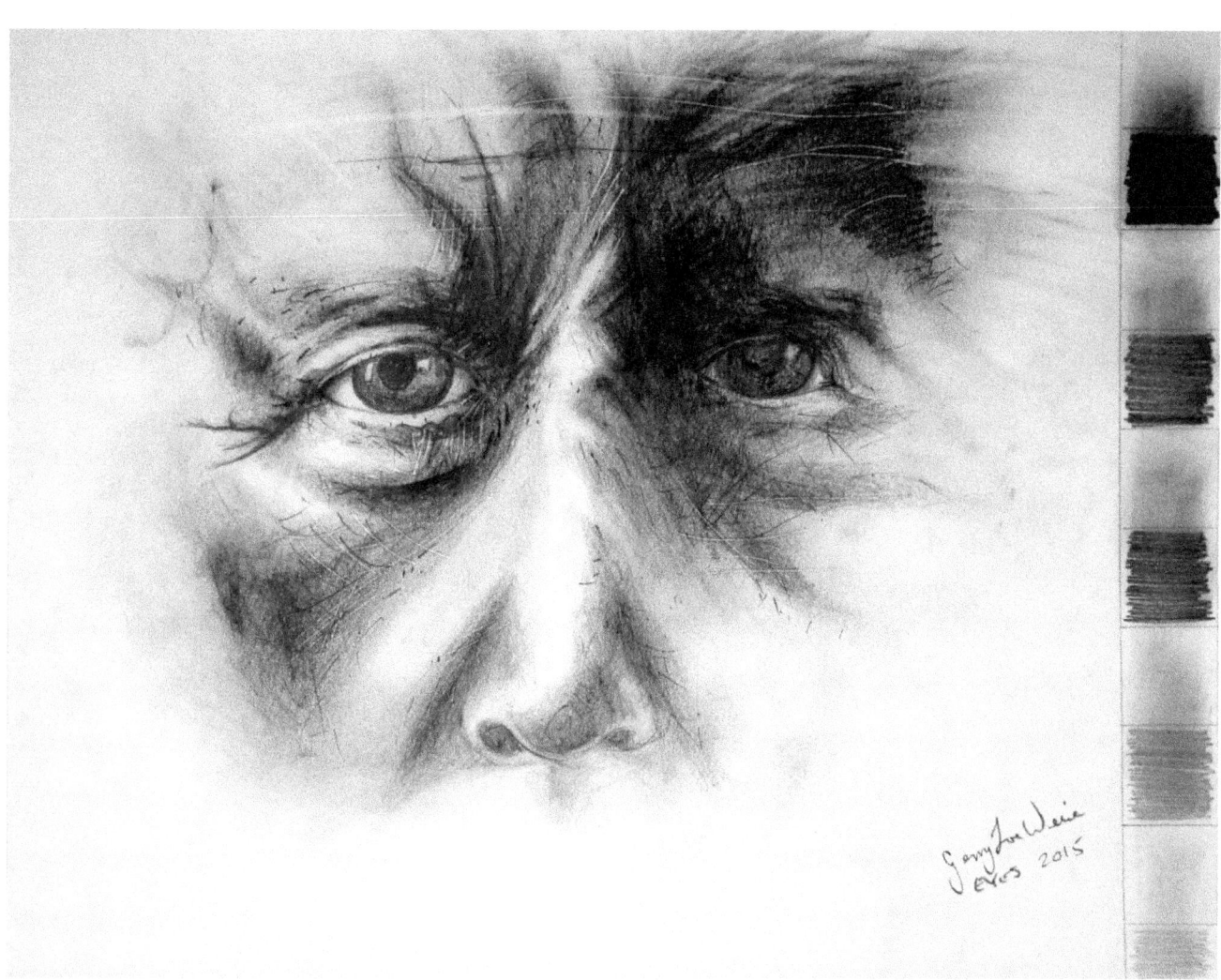

Eye Girl Landscape,
pencil on paper,
8 x 12 inches / 21 x 30 cm,
Coffs Harbour,
Australia,
2015,
(private collection).

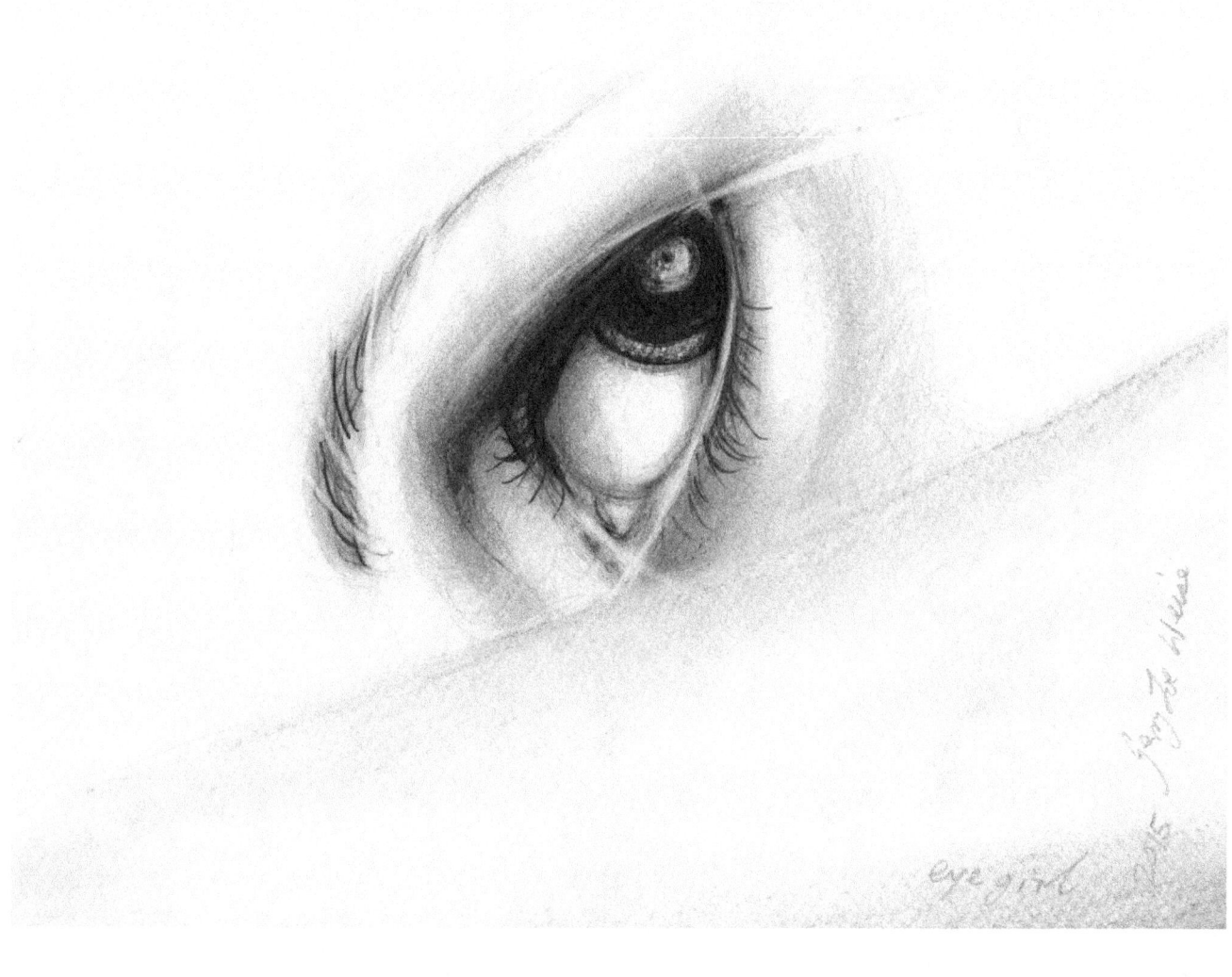

The Untitled Pointillistic Painting,
a.k.a. Self-Portrait,
pencil and watercolor wash on paper,
12 x 17 inches / 30 x 42 cm,
Coffs Harbour,
Australia,
2015,
(private collection).

"We are just slight patterns,
painted across Mother Nature's vast landscape."

Gerry Joe Weise
2017

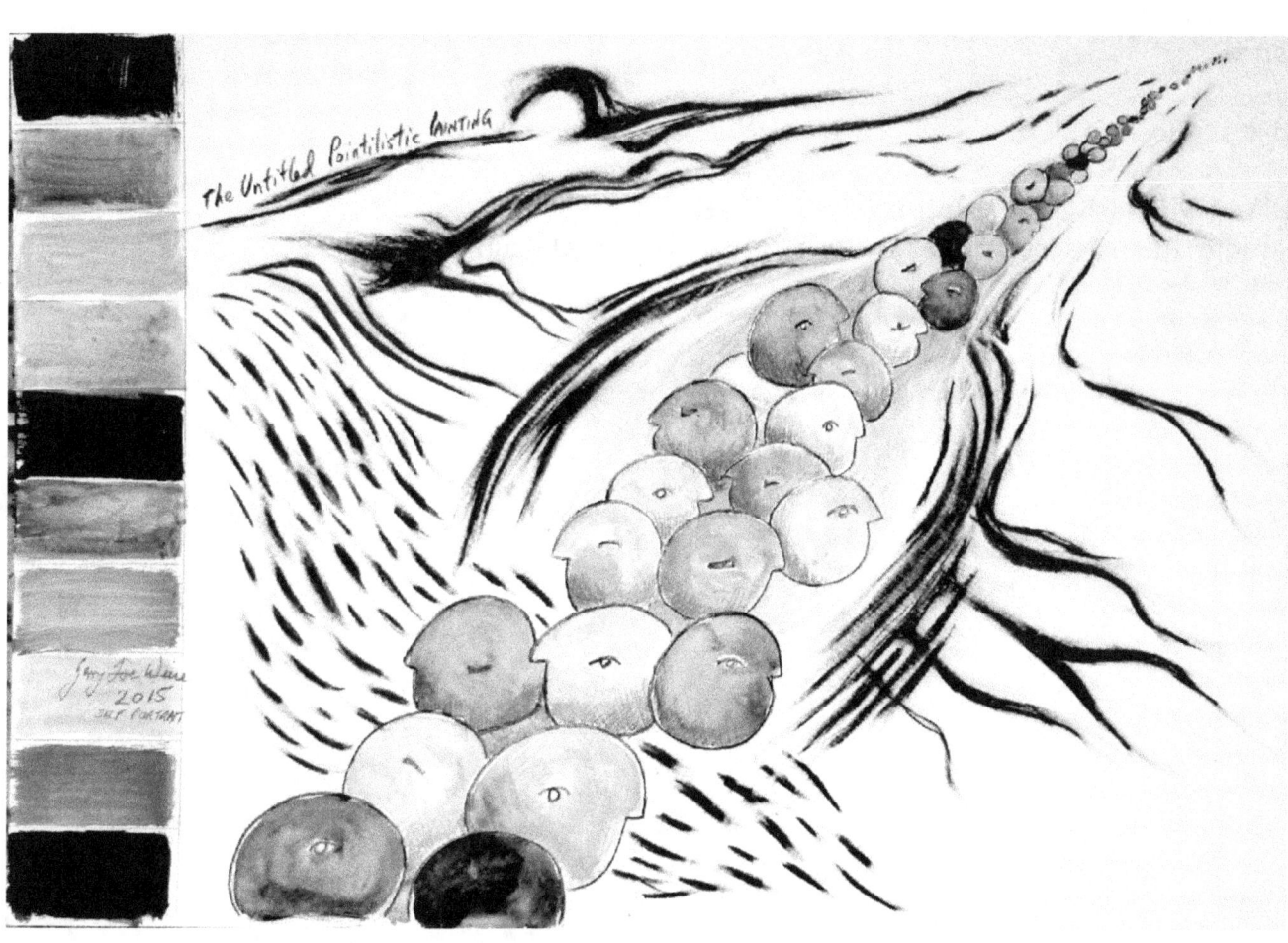

Giidany Miirlarl studies,
pencil on paper, and photographs,
various sizes,
Coffs Harbour,
Australia,
2015,
(artist's collection).

Giidany Miirlarl (a.k.a. Muttonbird Island),
meaning "moon sacred place" by the Gumbaynggirr Aboriginal people.

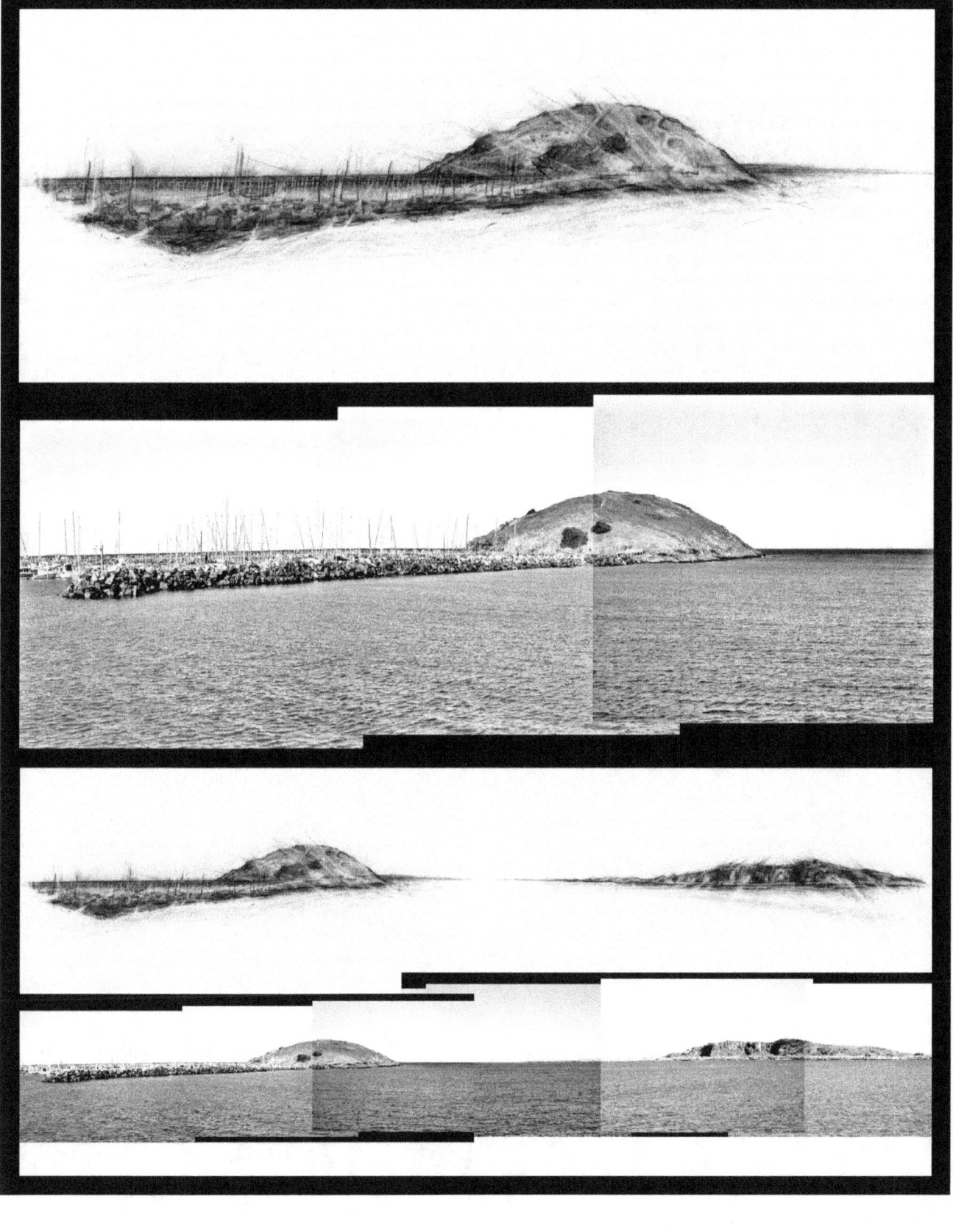

360 degrees Coffs Harbour Jetty 1 & 3,
pencil on paper, and photographs,
each drawing 8 x 12 inches / 21 x 30 cm,
Coffs Harbour,
Australia,
2015,
(private collection).

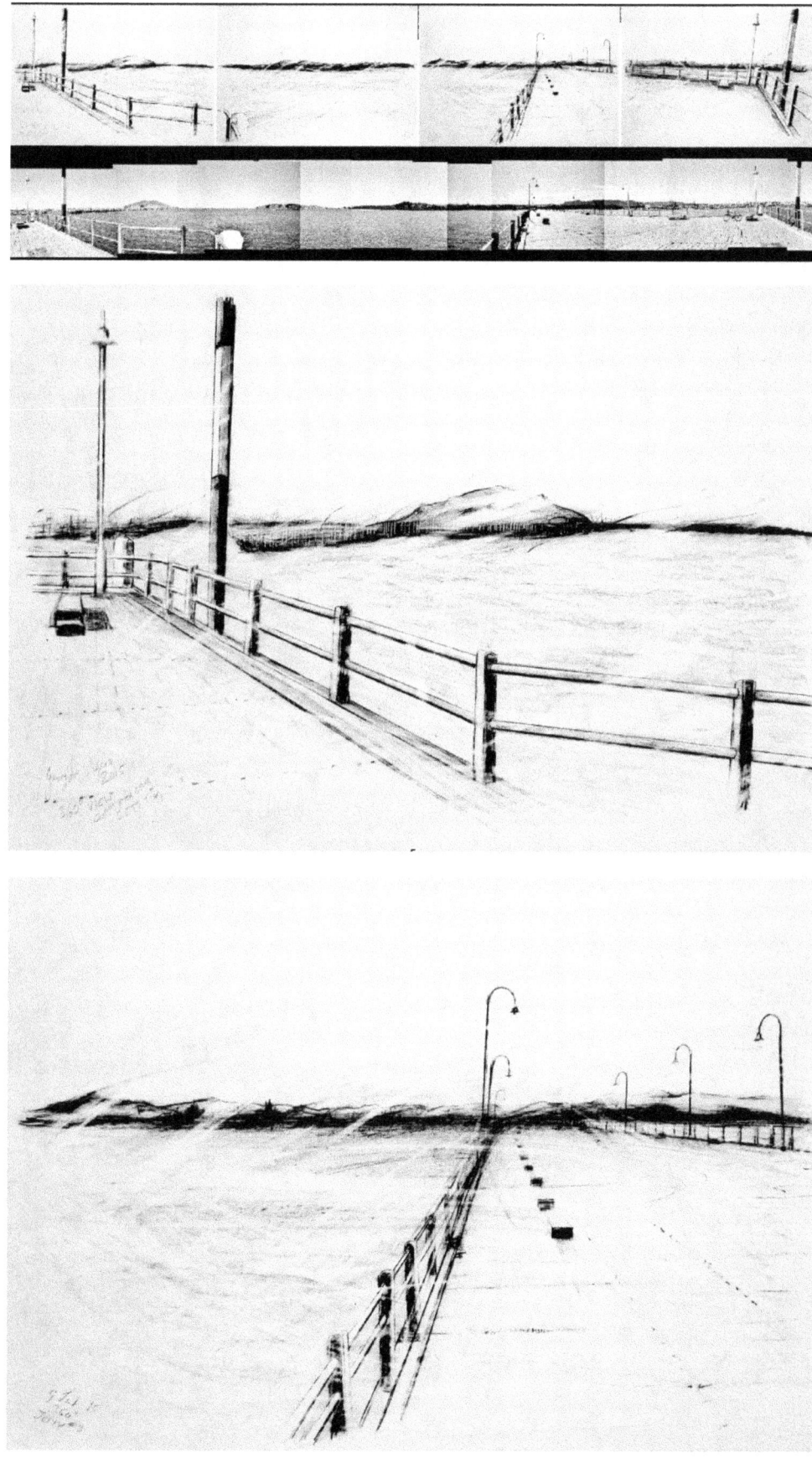

360 degrees Coffs Harbour Jetty 4 & 2,
pencil on paper, and photographs,
each drawing 8 x 12 inches / 21 x 30 cm,
Coffs Harbour,
Australia,
2015,
(private collection).

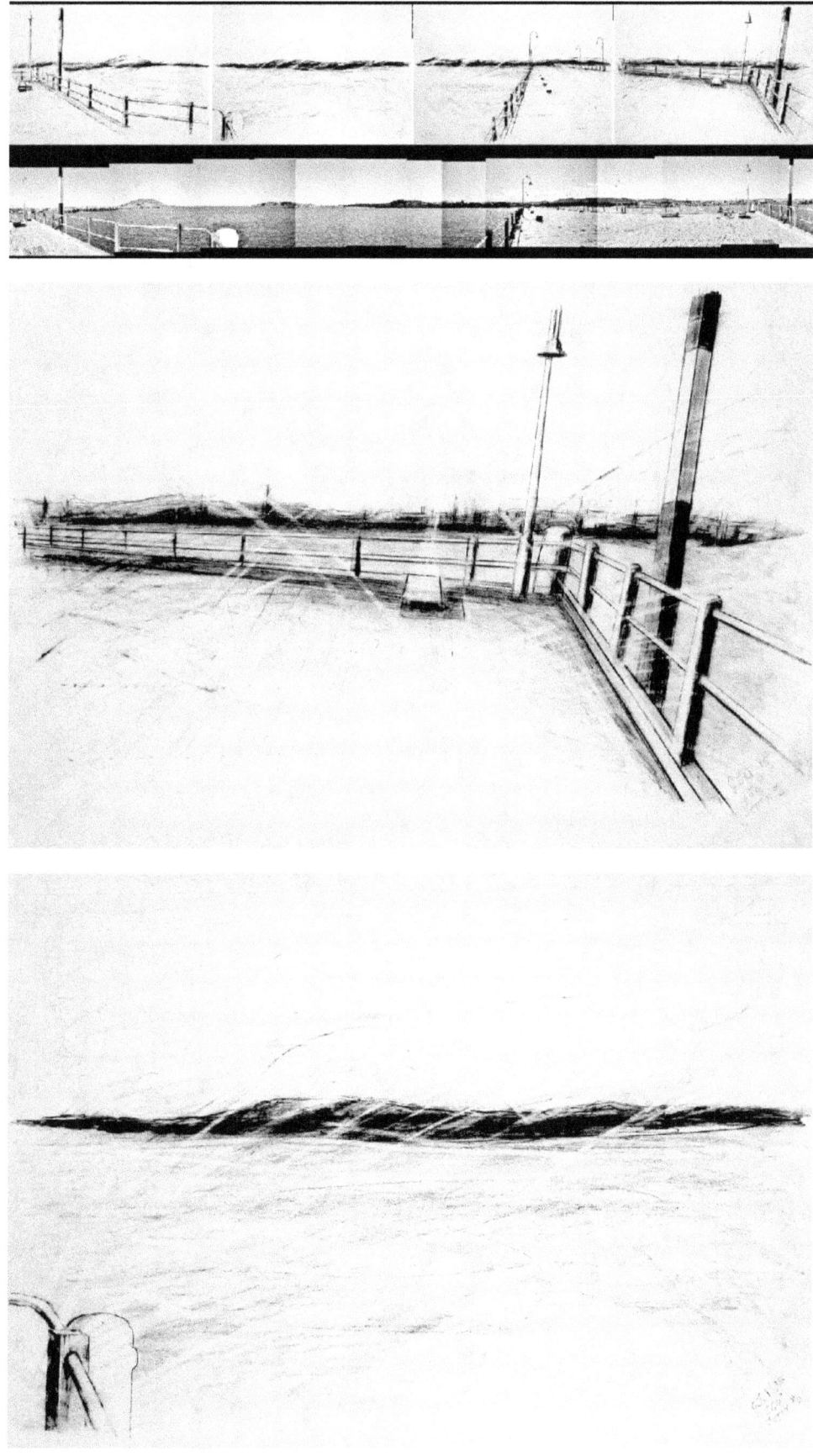

The Jetty 1 & 2 – Homage to Franz Kline,
photography,
Coffs Harbour,
Australia,
2019,
(artist's collection).

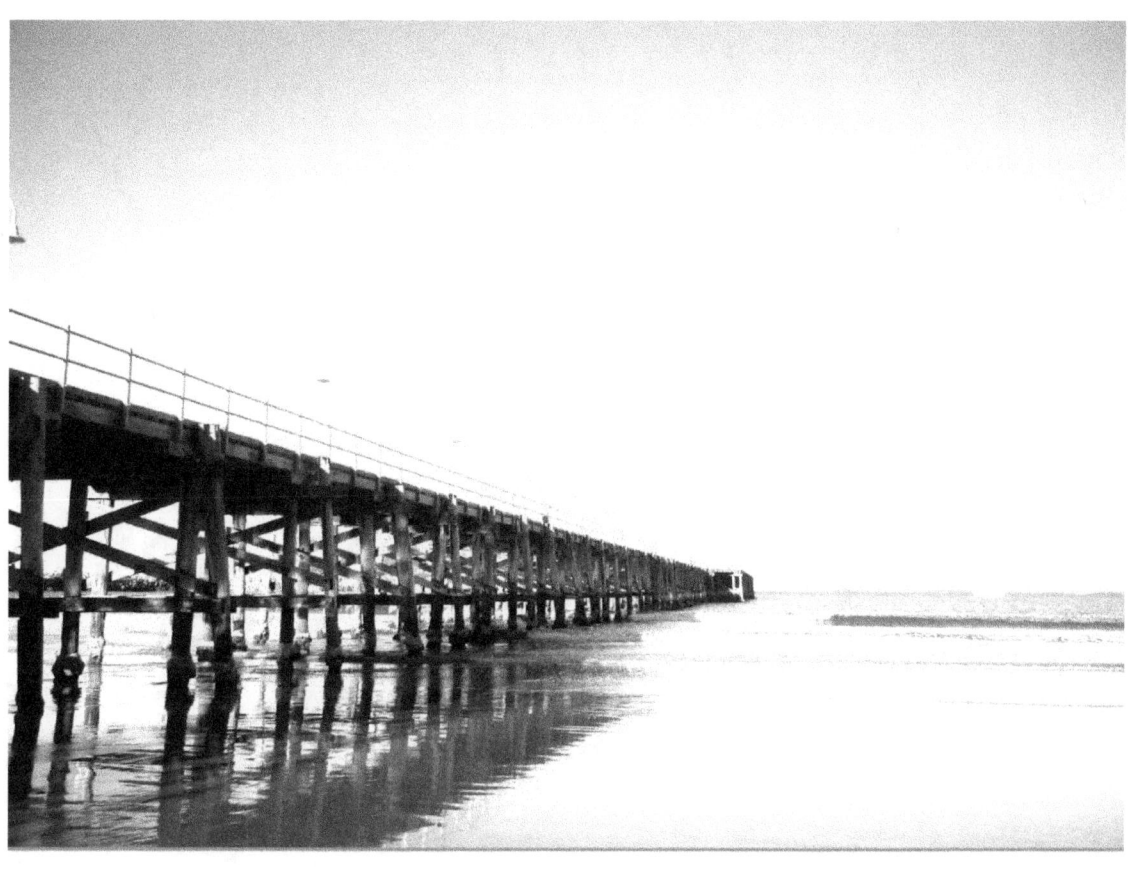
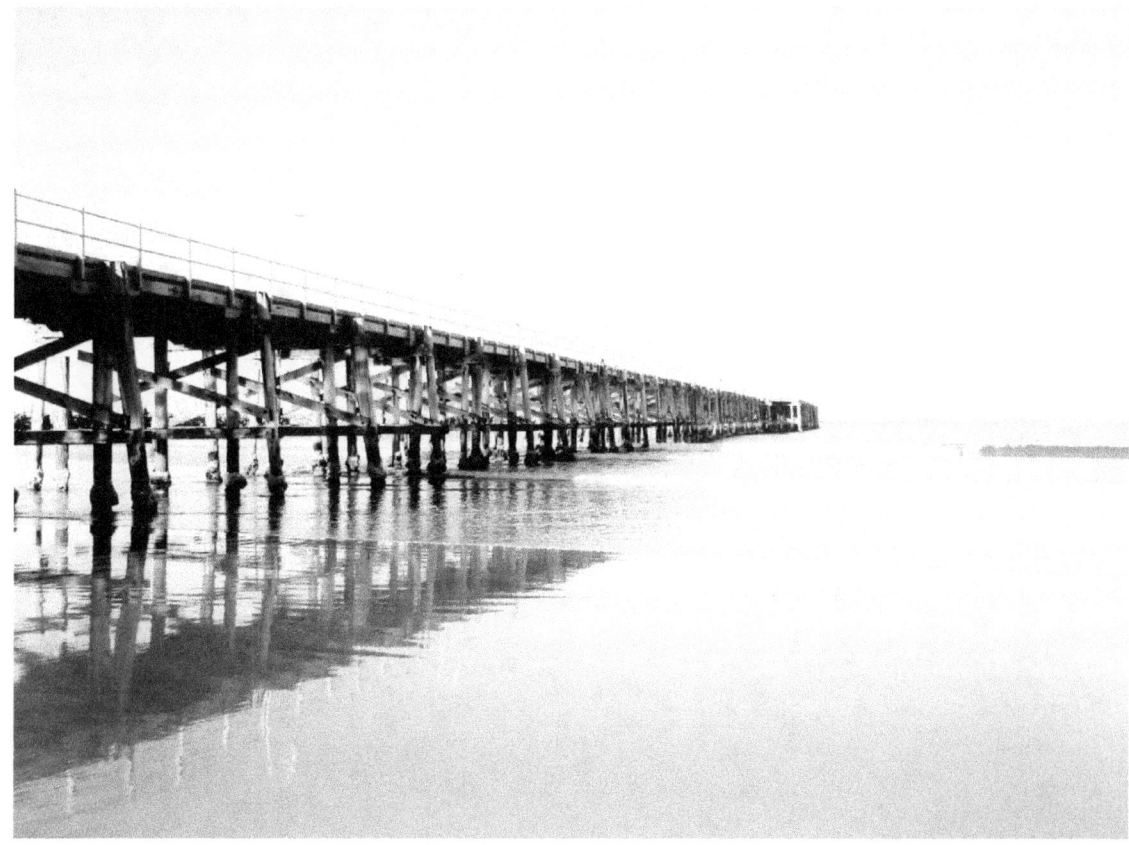

The Jetty 3 & 4 - Homage to Franz Kline,
photography,
Coffs Harbour,
Australia,
2019,
(artist's collection).

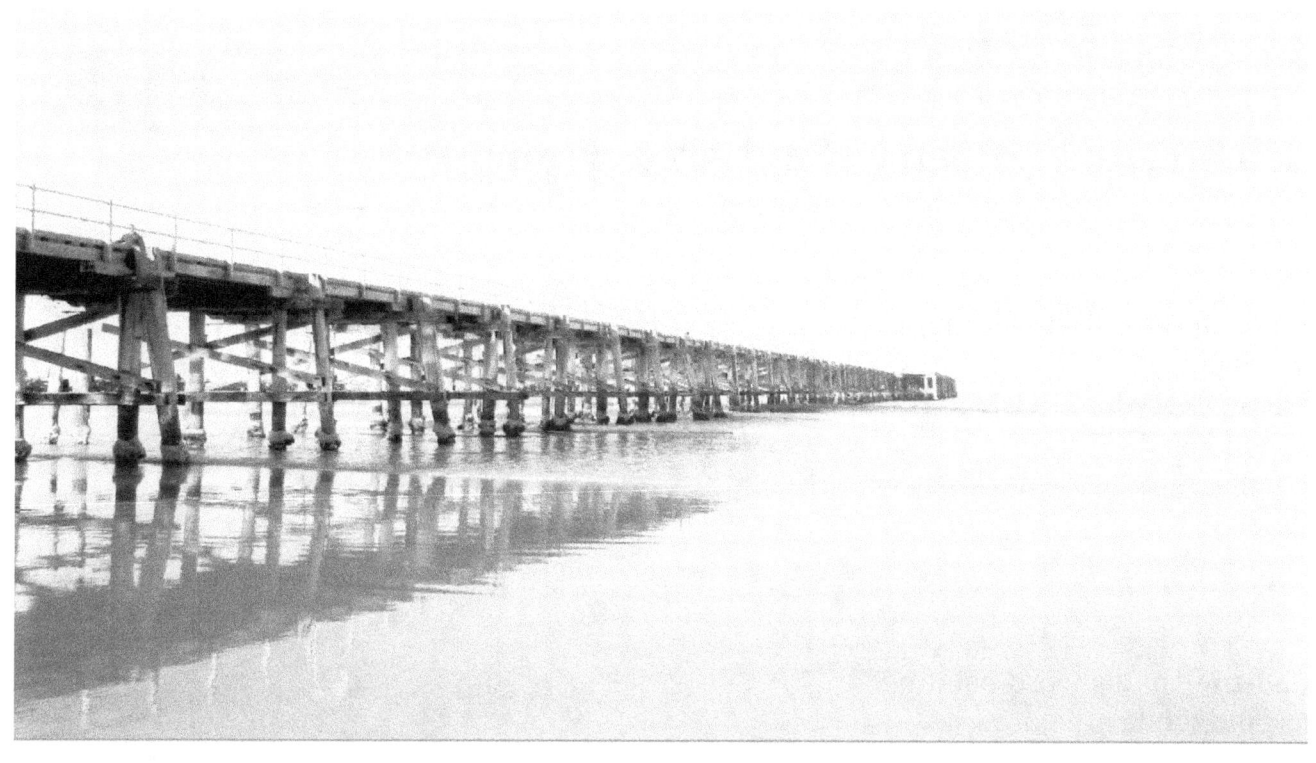
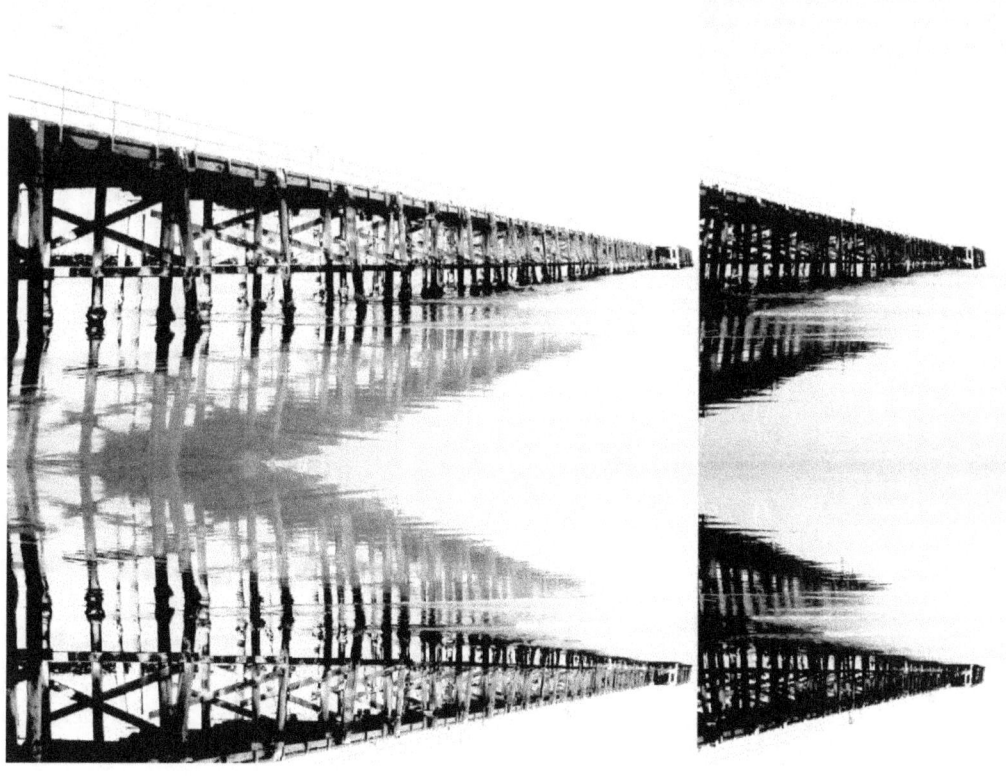

9. Illustrations, Poetry (English & French)

black with the spirally white,
word painting,
poem by Gerry Joe Weise,
Crescent Head,
Australia,
2018-2019,
(artist's collection).

Nota bene, in this word painting:
black and white are not racial,
black and white are feelings,
gray is not meant to be age,
gray is only a mixture of feelings,
and all feelings are mixed emotions.

black with the spirally white

I saw the black, just a short peek,
a gray down garment,
it was all spirally white and resonated within me,
what a sight, fore it made me tremble,
from inside out, to outside in,
what I did not say to this blackness,
is that I had already seen the tip on day one,
I thought it was all spikey bright black,
like a toxic waste symbol, a trance dance fling,
but lo and behold, not at all so,
they are white spirals, like what I use in my drawings,
installations and paintings.

I felt completely numbed by this vision,
feeling like the earth was about to give way,
there were some faded marks,
I thought the grey had taken over the white,
like an ephemeral artwork devoured by nature,
so too would the white fade with time,
not one could rescue the affair,
by inviting a gray drawn in calligraphy style,
across the back from topside down,
I saw it was already across the gray,
how so?, one replies quizzically.
I said that the mind already sees the blackness.

the white spiral was the long journey within,
a search in the unconscious for understanding,
an inward voyage for renaissance,
the double spiral of dark and light,
while deep beneath the double hot plates,
one would feel emotional suffering,
the flood gates of pain, in a sea of tears,
white will keep it faded, excl a mation,
while the white spirals to the right, then to the left,
doubling and bubbling to the surface,
spiralling on this gentle soft gray,
blackened speaks gentle and wistful thoughts.

flooding white into black,
word painting,
poem by Gerry Joe Weise,
Crescent Head,
Australia,
2018-2019,
(artist's collection).

Nota bene, in this word painting:
black and white are not racial,
black and white are feelings,
gray is not meant to be age,
gray is only a mixture of feelings,
and all feelings are mixed emotions.

flooding white into black

pre-white
so now when I think about the gray with the spirally white,
I think about in the beginning of looking and wondering about,
those pouring questions, that made me wary, thinking I will be converted,
then I looked and wondered, and I first saw all blackened,
I had mixed white many times, before we were gray,
I saw white, like no one sees light, as trinkets block the way,
I held onto these thoughts of black, mixed with white, with me,
everytime, I corrected my view, and thoughts that cannot be,
then the floods came along, and washed away all barriers,
as the artist felt emotions for the pretty grays,
his future muse, brought about waterfall quizzes,
probably influenced by grey cascades.

after-black
we became friends officially, as all friends do,
then suddenly, we could touch, if only fleetingly,
and we could mix white, with blackened emotional dreams,
of opposites to light, while never dark enough for one, or the other,
the spirally white, you, became my muse, if in the beginning reluctantly,
only because I was not game to be fully open myself willingly,
down came each others defenses, and the artist was wide open bare,
the muse, quizzickly generous with affirmation of soul and body,
we then touched some more, if only fleetingly, while gazes abound,
and once again we were reborn in grays and imagination,
my muse opened some doors, and then more doors, some more,
the artist in me, gladly tippy toed in, leaving shoes and feet bare.

all-is-gray
In a sea of chairs, in plush lined seats,
greys touched again, only fleetingly, and then began to entwine,
two multicoloured grays, stretched amongst themselves,
in quiet serene, an expanse of clear sky cinema,
grays were oblivion to the surroundings, oblivion to all,
coiled, then recoiled amongst gray-selves,
releasing a flood of emotions, a flood of sensual joy,
no words were sounded, no pain was felt,
but our black, white, gray in secret harmony,
in tune with the universe, everything felt tranquil,
everything felt sane, and only once again,
would grays touch, before going seperate ways.

one more gray,
word painting,
poem by Gerry Joe Weise,
Crescent Head,
Australia,
2018-2019,
(artist's collection).

Nota bene, in this word painting:
black and white are not racial,
black and white are feelings,
gray is not meant to be age,
gray is only a mixture of feelings,
and all feelings are mixed emotions.

one more gray

one more thing dear sweet gray,
as only friends can do,
I would love to meet the white,
at blackened watering holes,
in the never never land of the promised,
and meet my whitening secret spot,
my secret garden of delight,
down at the headland,
only for the walk with laughter,
the chit and the chatter,

as grays can fly...

do not worry about the grays,
I do not wish to take advantage,
nor blackened you fiendishly,
I wish only to observe,
when our free spirits may fly,

as grays can fly...

white fingerprints of black emotion,
word painting,
poem by Gerry Joe Weise,
Crescent Head,
Australia,
2018-2019,
(artist's collection).

Nota bene, in this word painting:
black and white are not racial,
black and white are feelings,
gray is not meant to be age,
gray is only a mixture of feelings,
and all feelings are mixed emotions.

white fingerprints of black emotion

my fingers leave fingerprints along the strings of my blacks,
only to play notes to many, but of lately I only play for my grays,
white is not present, so I must be content to play to the colors,
when all I really want is... is just to play for my grays,
these articulate fingers that calculate split second decisions,
one thousandth of a second, to play to the next note,
lightning fast, all instinctive, just in time to catch the beat,
are singing in tune with mother nature's universe.

tonight these fingers left their musical fingerprints,
somewhere else, rather than on my electric blackened strings,
now they have discovered a sacred hallowed ground,
a place where one must merit trust, and earn their keep,
fore the keepers of the flame are entwining their flesh,
shedding their gray skins for new found emotions,
fingerprints upon the gray neck and back, caress,
while they circle, spiral, twist together amongst one another.

These two kindred spirits, stop, then they start again,
only to find gray fingers have left a trail of prints on white,
across the blackened back, neck, then down below,
the place where fingers touch soft sweet grays of bliss,
blackened unseen places, they absorb the scent,
the grays in the dark, untangle, then tangle some more,
curling entwined grays, lost to the darkness of passion,
they curl some more, they break apart, then they are no more.

The Heart in a Hand,
artwork and poem by Gerry Joe Weise,
black acrylic paint on paper,
17 x 12 inches / 42 x 30 cm,
Coffs Harbour,
Australia,
2015,
(private collection).

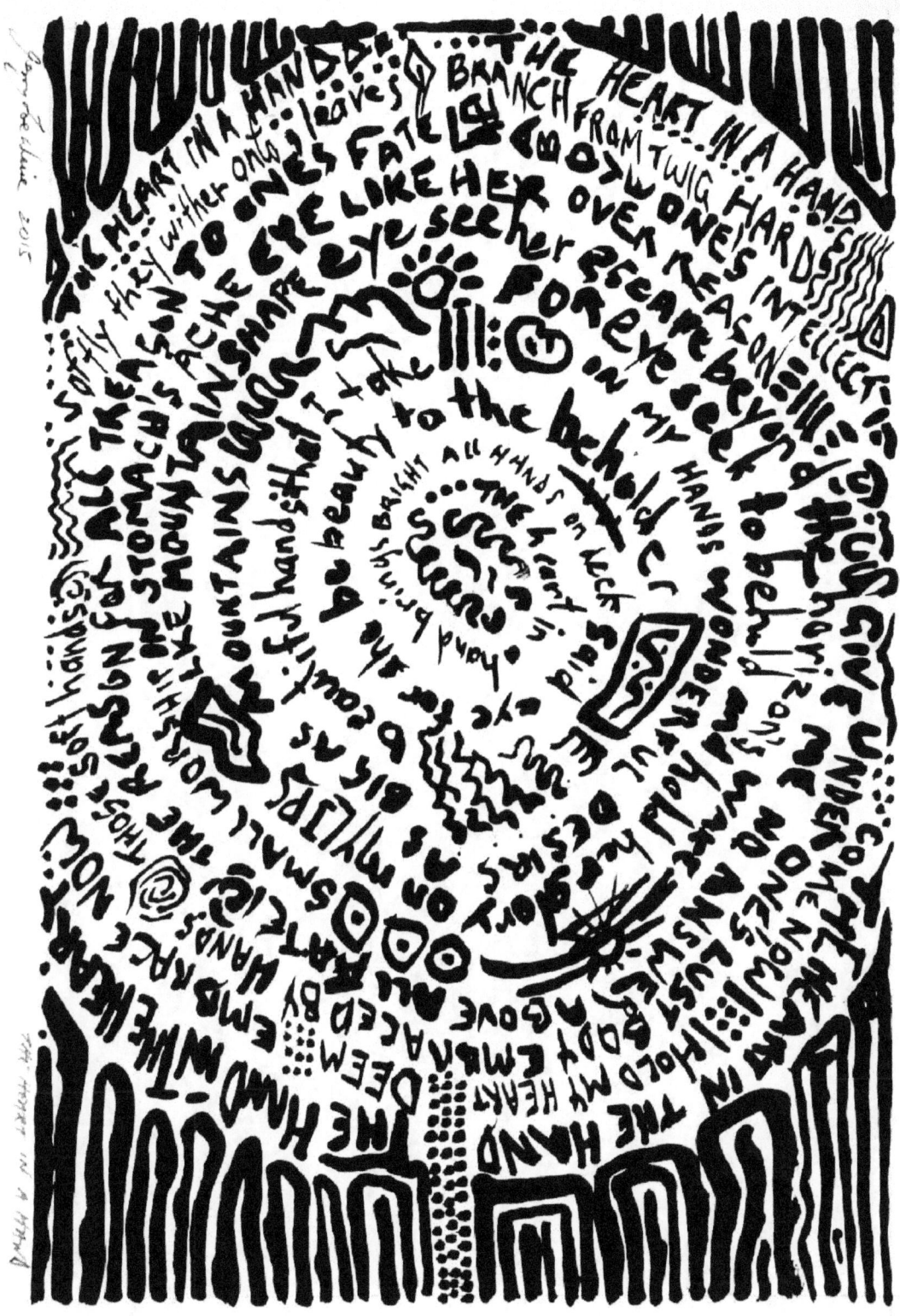

Hear What is a Dream,
artwork and poem by Gerry Joe Weise,
black acrylic paint on paper,
17 x 12 inches / 42 x 30 cm,
Coffs Harbour,
Australia,
2015,
(private collection).

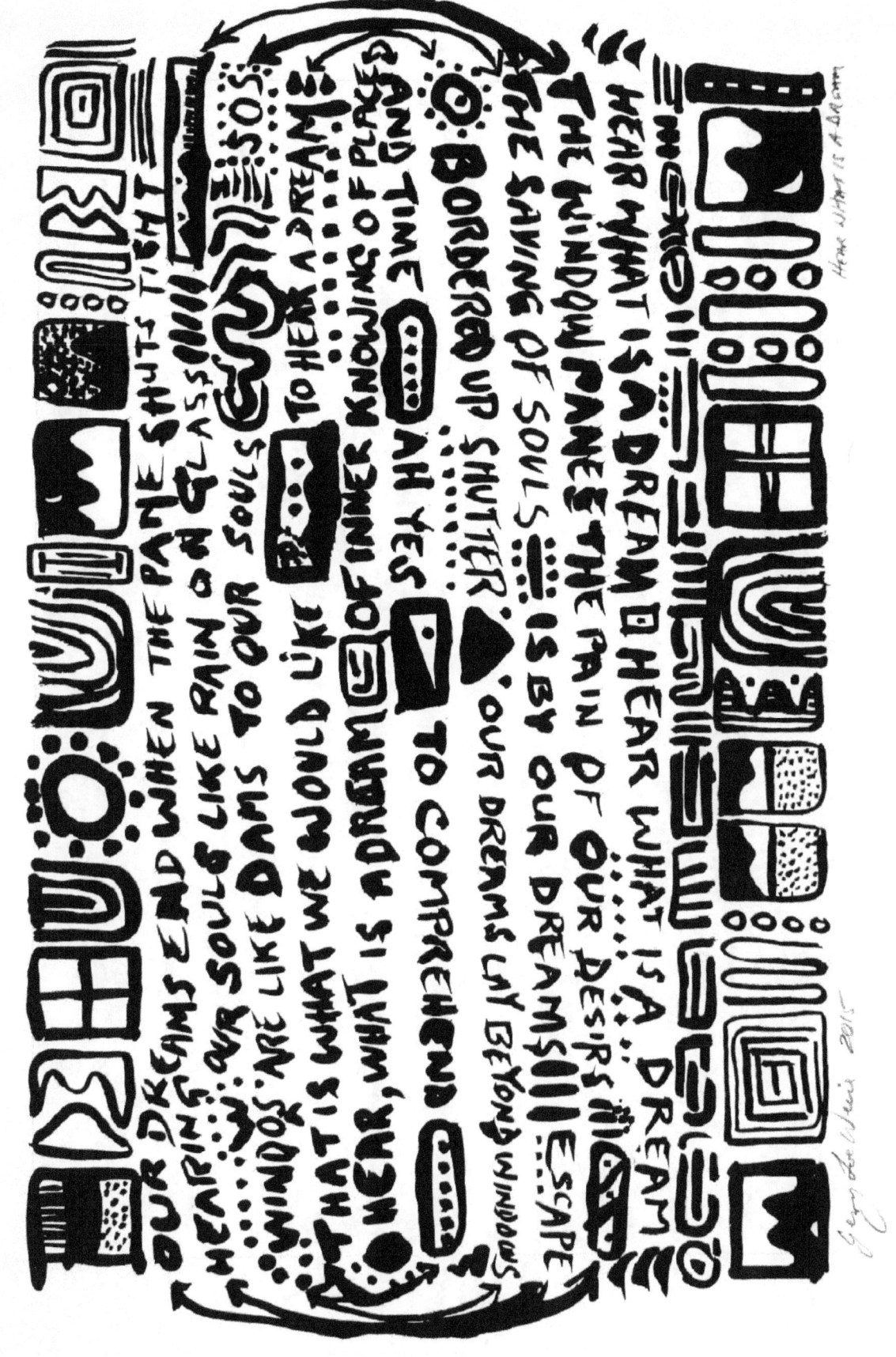

Left and Right,
artwork and poem by Gerry Joe Weise,
black acrylic paint on paper,
17 x 12 inches / 42 x 30 cm,
Coffs Harbour,
Australia,
2015,
(private collection).

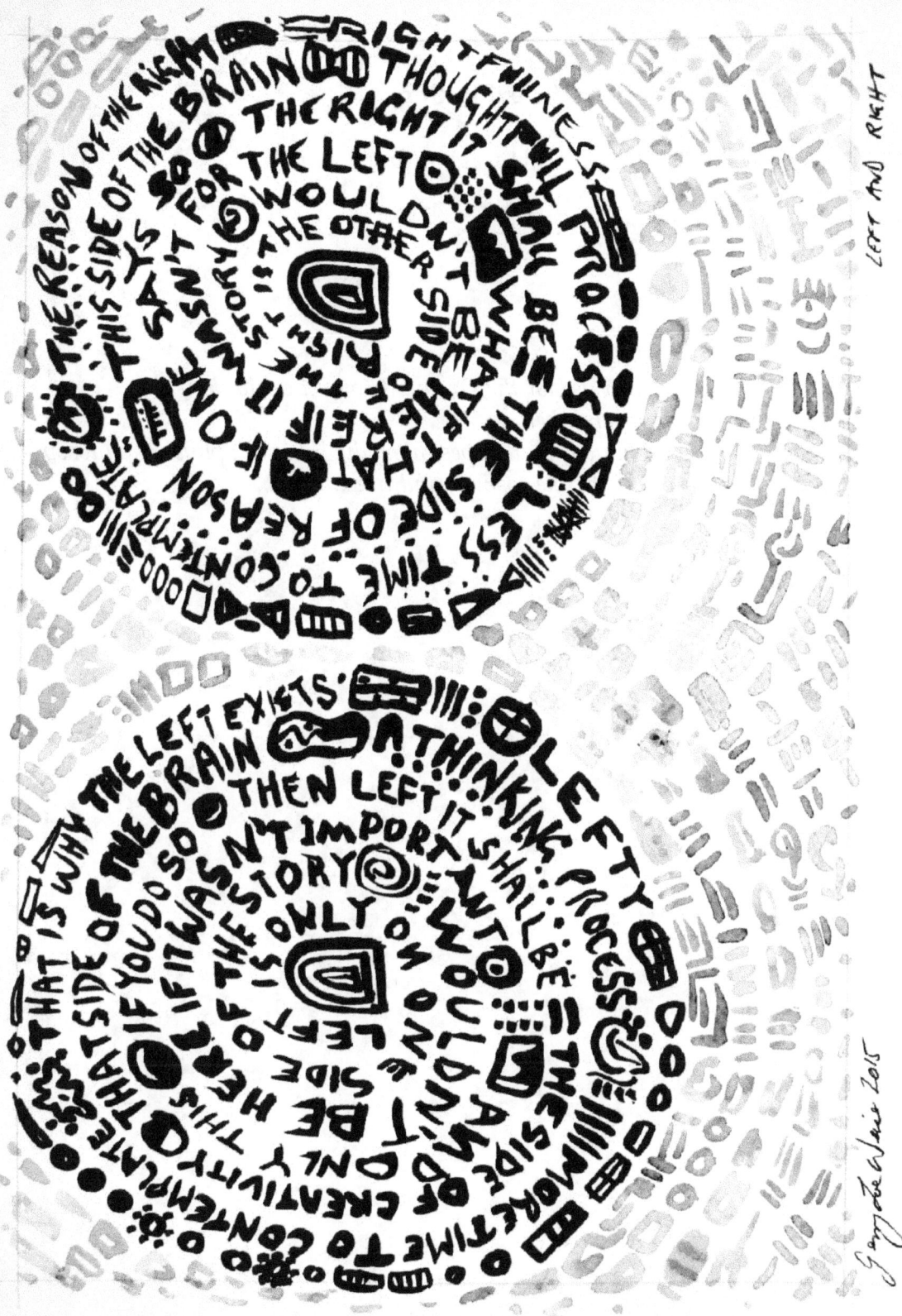

Dessiner une pensée / Draw a Thought, exhibition,
30 July to 15 September 2014,
15th to 20th Century poems by French and Swiss authors,
illustrated by Gerry Joe Weise,
Bibliothèque Municipale Suzanne-Martinet,
Laon, France.

Pages 194-221:
The 14 poems selected by Gerry Joe Weise for the Draw a Thought exhibition,
share some of the following concepts and themes:
The predicament of an individual, nature, landscapes, nomadic behavior, physics, philosophy, psychology,
the ephemeral, the seasons, the elements, the cosmos, and time.

Sans Titre 4,
mixed media collage on paper,
24 x 17 inches / 60 x 42 cm,
Laon, France,
2013,
(private collection).

Dessiner une pensée / Draw a Thought, exhibition,
30 July to 15 September 2014,
Bibliothèque Municipale Suzanne-Martinet,
Laon, France.

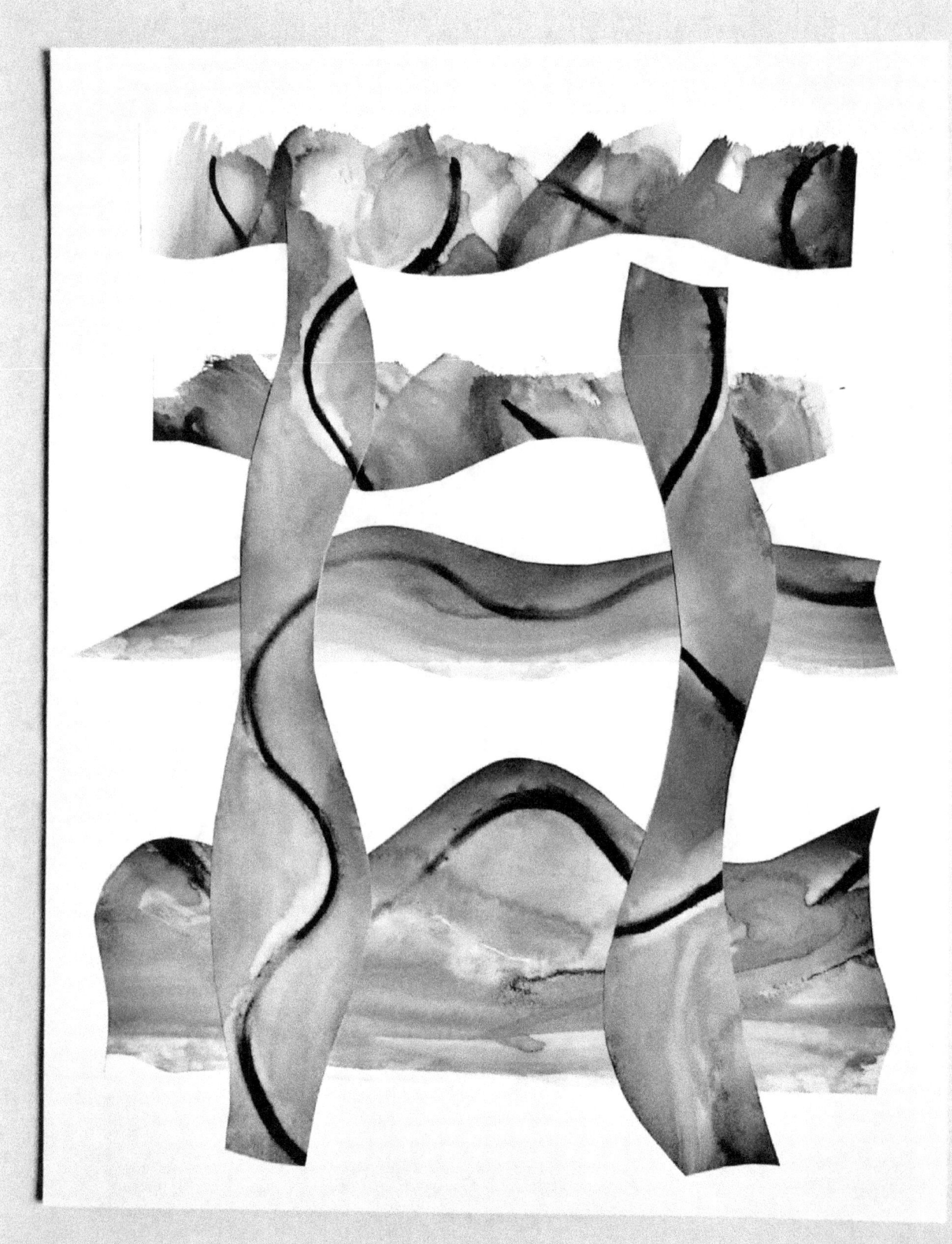

Petite perle cristalline,
poem by Henri-Frédérique Amiel (Swiss 1821-1881),
ink on paper illustration by Gerry Joe Weise,
24 x 17 inches / 60 x 42 cm,
Laon, France,
2013,
(private collection).

Dessiner une pensée / Draw a Thought, exhibition,
30 July to 15 September 2014,
Bibliothèque Municipale Suzanne-Martinet,
Laon, France.

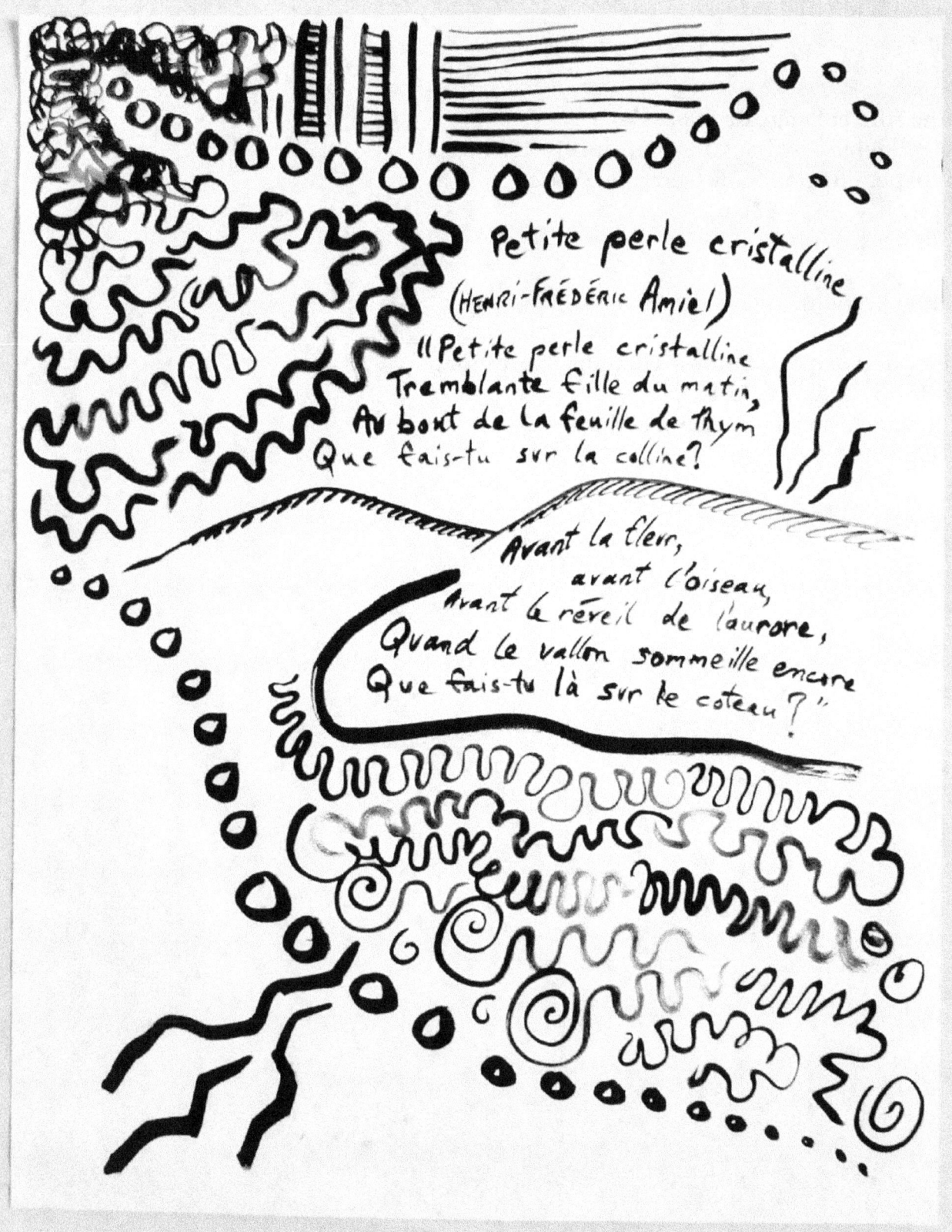

La jeune fille et l'ange de la poésie,
poem by Sophie d'Arbouville (French 1810-1850),
ink on paper illustration by Gerry Joe Weise,
24 x 17 inches / 60 x 42 cm,
Laon, France,
2013,
(private collection).

Dessiner une pensée / Draw a Thought, exhibition,
30 July to 15 September 2014,
Bibliothèque Municipale Suzanne-Martinet,
Laon, France.

En vain, elle résiste, il triomphe... il sourit... Laissant couler ses pleurs, Arrachant une plume à son aile azurée, Il la met dans la main de fleurs ; L'ange reste près d'elle ; il sourit à ses pleurs, Et resserre les nœuds de ses chaînes qui s'était retirée. La jeune fille et l'ange de la poésie (Sophie d'Arbouville) La jeune femme écrit.

Et sais-tu que toi-même,
poem by Alice de Chambrier (Swiss 1861-1882),
ink on paper illustration by Gerry Joe Weise,
24 x 17 inches / 60 x 42 cm,
Laon, France,
2013,
(private collection).

Dessiner une pensée / Draw a Thought, exhibition,
30 July to 15 September 2014,
Bibliothèque Municipale Suzanne-Martinet,
Laon, France.

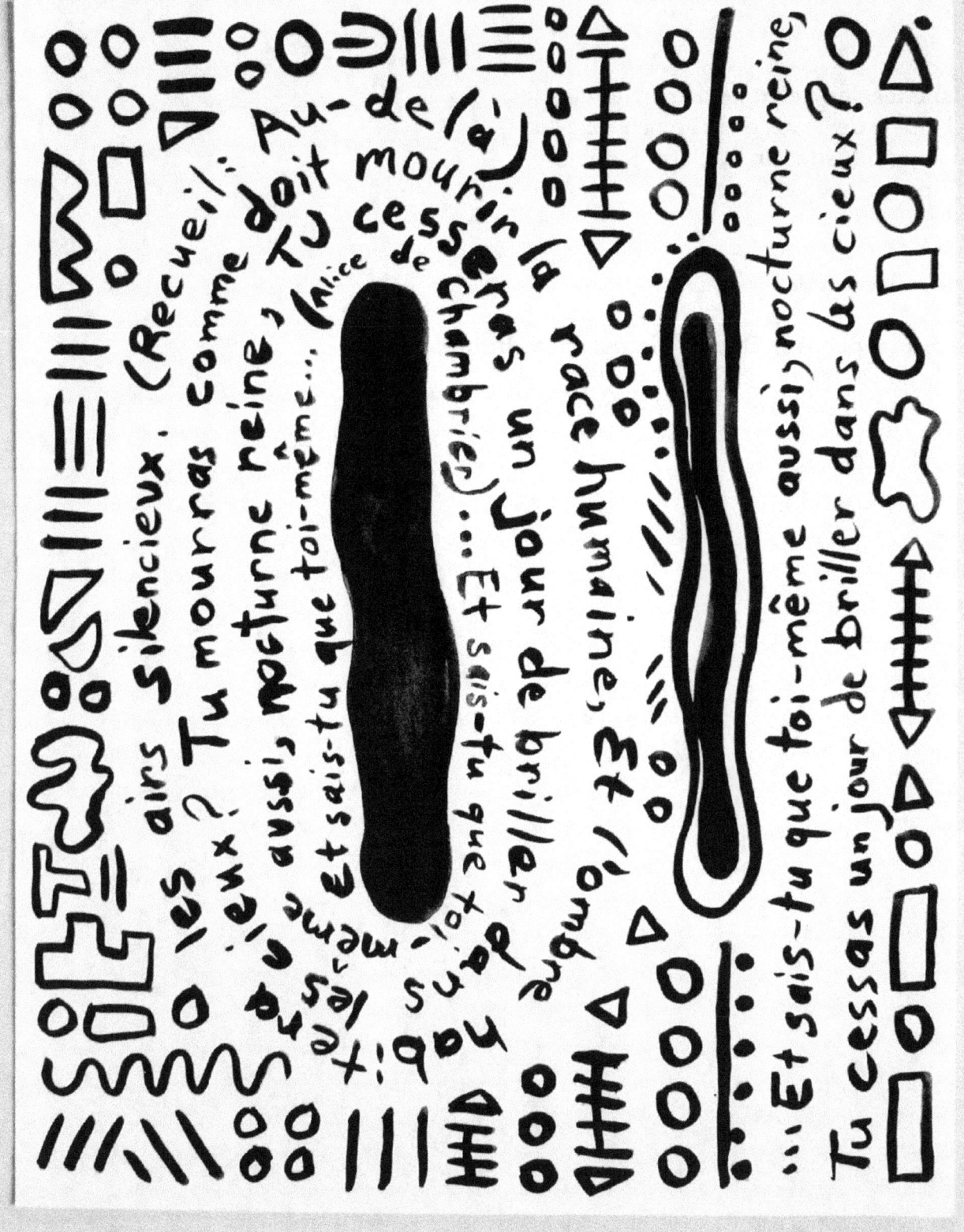

Les planettes, les cieux, les astres, les etoilles,
poem by Jean de Boyssieres (French 1555-1584),
ink on paper illustration by Gerry Joe Weise,
24 x 17 inches / 60 x 42 cm,
Laon, France,
2013,
(private collection).

Dessiner une pensée / Draw a Thought, exhibition,
30 July to 15 September 2014,
Bibliothèque Municipale Suzanne-Martinet,
Laon, France.

La terre, l'aer, les poissons escaillés, les bestes des forests, les oyseaux esmaillés, les petits animaux des terres tres moueilles, qu'il les a baillés, On les ans si les moys, les jours, et les nuits tisse-voiles, et les nuits tisse nouvelles toiles. Sans avoir point changé de forme et mesme estat qu'il estoit, lors que Dieu, en chacun ordonna ça la place et le lieu, Sans avoir point seulement a plus en sa forme dure, est de figuré, en métamorphose, déclinant sa nature: tout autre genre d'astres, les estoiles, Les cieux, les astres, les estoiles, Les planettes, les planettes, les cieux, les astres, les estoiles (la course des saisons, ouvrages entaillés, De l'ouvrier souverain, tel Tout est au

(Jean de Boyssières)

En la forest de longue attente,
poem by Marie de Clèves (French 1426-1487),
ink on paper illustration by Gerry Joe Weise,
24 x 17 inches / 60 x 42 cm,
Laon, France,
2013,
(private collection).

Dessiner une pensée / Draw a Thought, exhibition,
30 July to 15 September 2014,
Bibliothèque Municipale Suzanne-Martinet,
Laon, France.

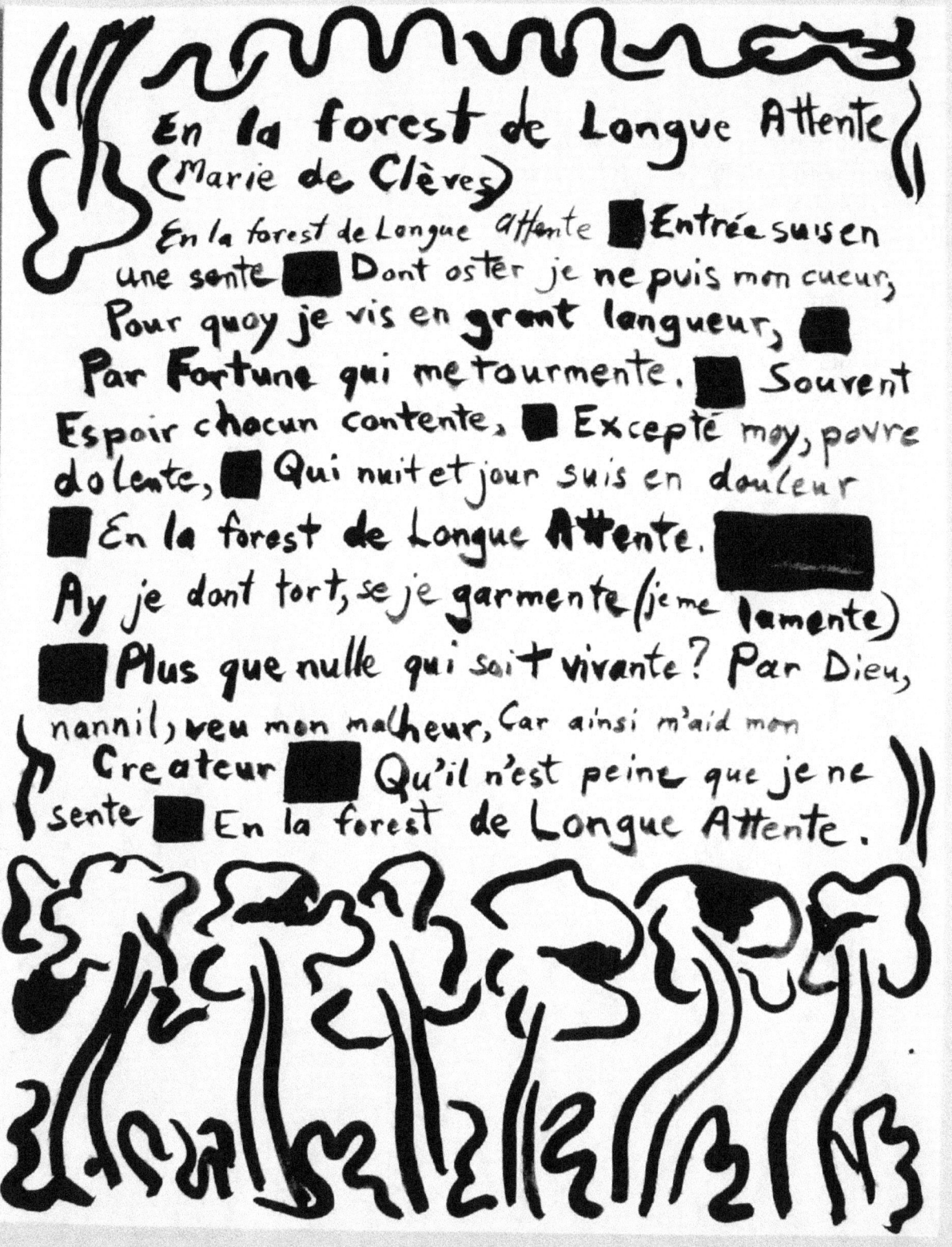

En la forest de Longue Attente
(Marie de Clèves)

En la forest de Longue Attente ■ Entrée suis en une sente ■ Dont oster je ne puis mon cueur, Pour quoy je vis en grant langueur, ■ Par Fortune qui me tourmente. ■ Souvent Espoir chacun contente, ■ Excepté moy, povre dolente, ■ Qui nuit et jour suis en douleur ■ En la forest de Longue Attente. ■

Ay je dont tort, se je garmente (je me lamente) ■ Plus que nulle qui soit vivante? Par Dieu, nannil, veu mon malheur, Car ainsi m'aid mon Createur ■ Qu'il n'est peine que je ne sente ■ En la forest de Longue Attente.

Tempête,
poem by Jules Breton (French 1827-1906),
ink on paper illustration by Gerry Joe Weise,
24 x 17 inches / 60 x 42 cm,
Laon, France,
2013,
(private collection).

Dessiner une pensée / Draw a Thought, exhibition,
30 July to 15 September 2014,
Bibliothèque Municipale Suzanne-Martinet,
Laon, France.

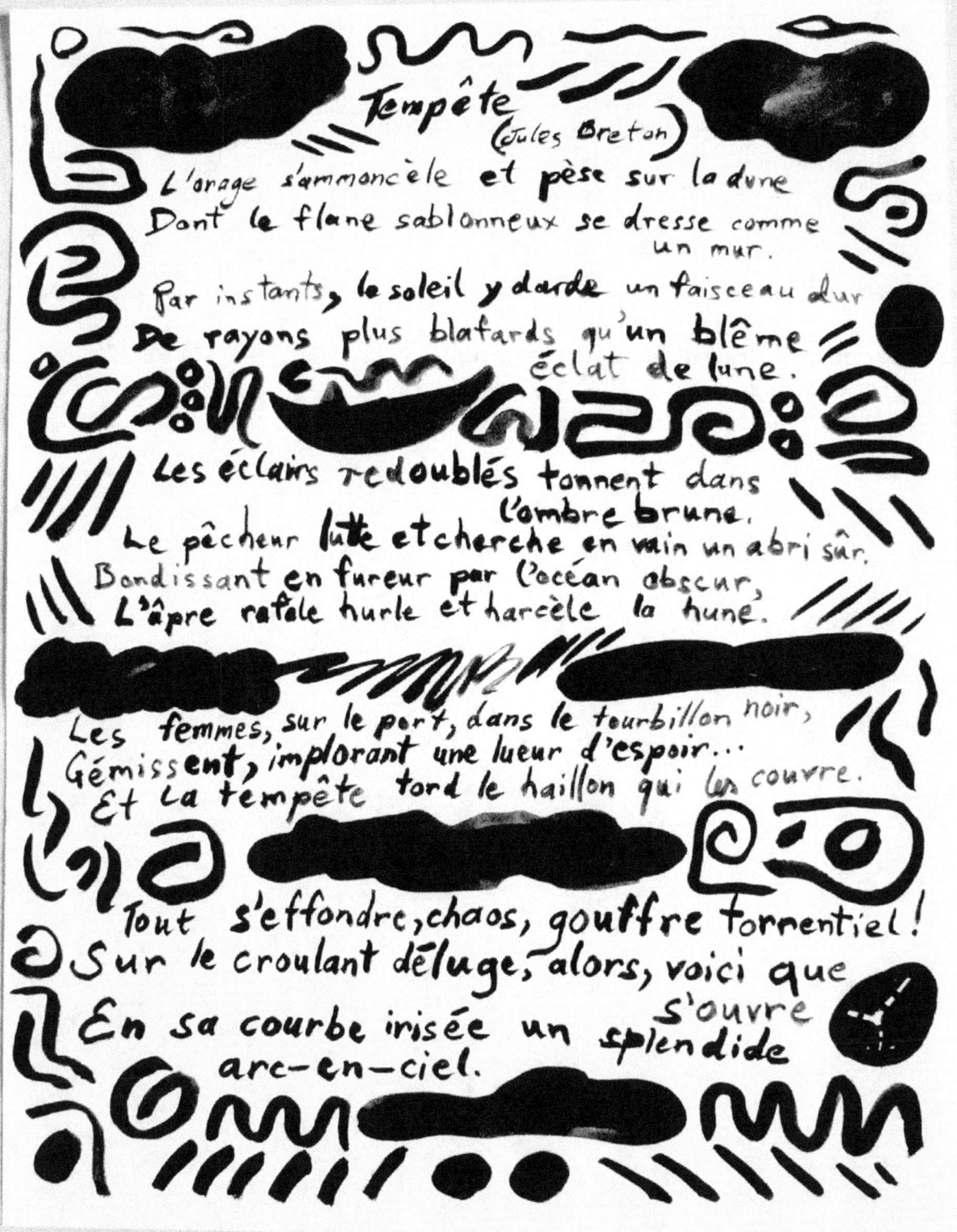

Le positivisme,
poem by Louise-Victorine Ackermann (French 1813-1890),
ink on paper illustration by Gerry Joe Weise,
24 x 17 inches / 60 x 42 cm,
Laon, France,
2013,
(private collection).

Dessiner une pensée / Draw a Thought, exhibition,
30 July to 15 September 2014,
Bibliothèque Municipale Suzanne-Martinet,
Laon, France.

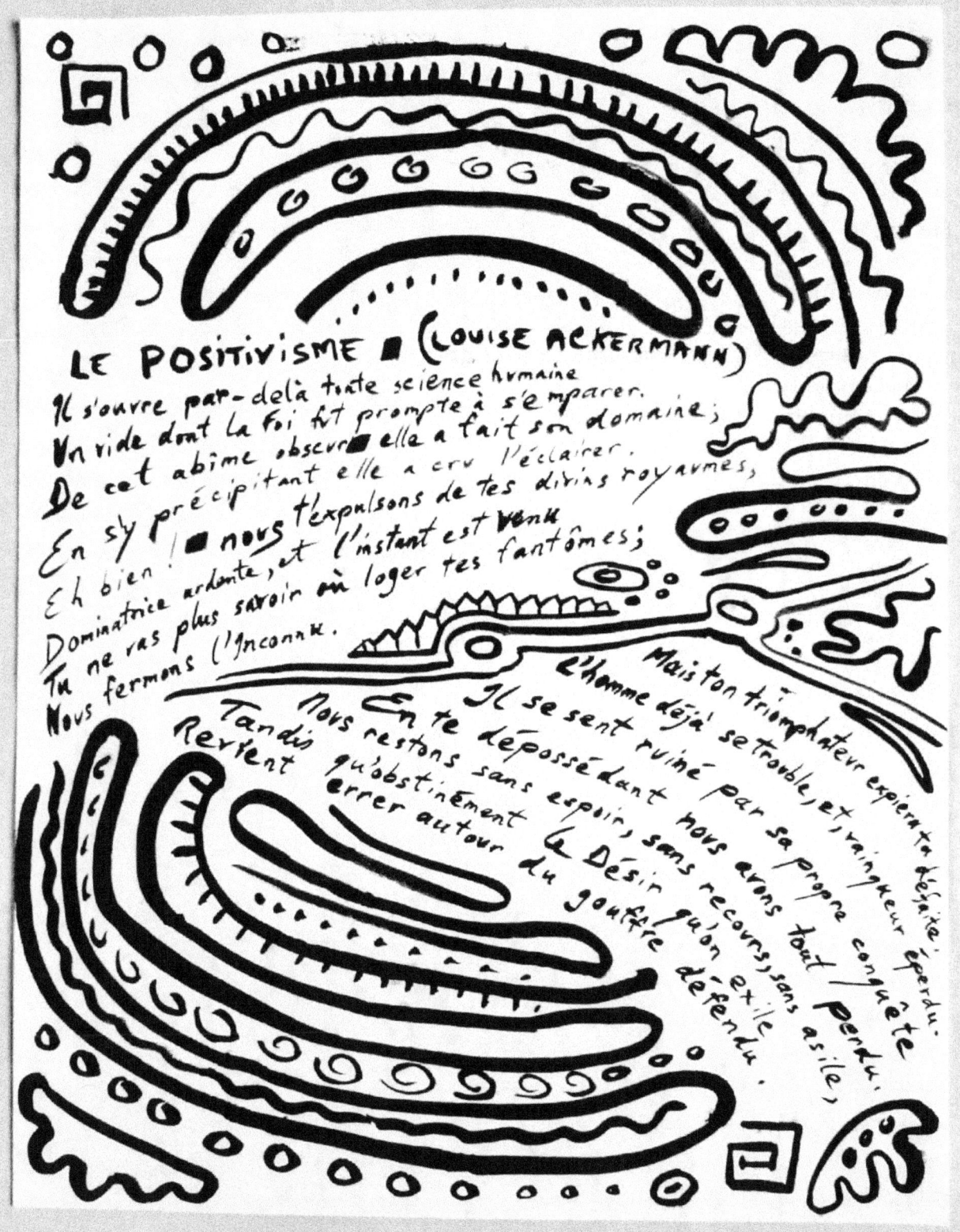

Les souvenirs,
poem by Henry Bataille (French 1872-1922),
ink on paper illustration by Gerry Joe Weise,
24 x 17 inches / 60 x 42 cm,
Laon, France,
2013,
(private collection).

Dessiner une pensée / Draw a Thought, exhibition,
30 July to 15 September 2014,
Bibliothèque Municipale Suzanne-Martinet,
Laon, France.

Les Souvenirs
(Henry Bataille)

 Les souvenirs, ce sont les chambres sans serrures,

Des chambres vides où l'on n'ose plus entrer,

 Parce que de vieux parents jadis moururent.

 On vit dans la maison où sont ces chambres closes,
On sait qu'elles sont là comme à leur habitude,

Et c'est la chambre bleue, et c'est la chambre rose...

La maison se remplit ainsi de solitude,
Et l'on y continue à vivre en souriant...

 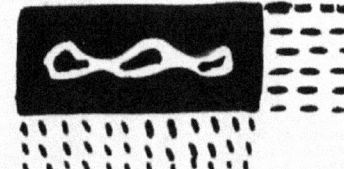

La feuille,
poem by Antoine-Vincent Arnault (French 1766-1834),
ink on paper illustration by Gerry Joe Weise,
24 x 17 inches / 60 x 42 cm,
Laon, France,
2013,
(private collection).

Dessiner une pensée / Draw a Thought, exhibition,
30 July to 15 September 2014,
Bibliothèque Municipale Suzanne-Martinet,
Laon, France.

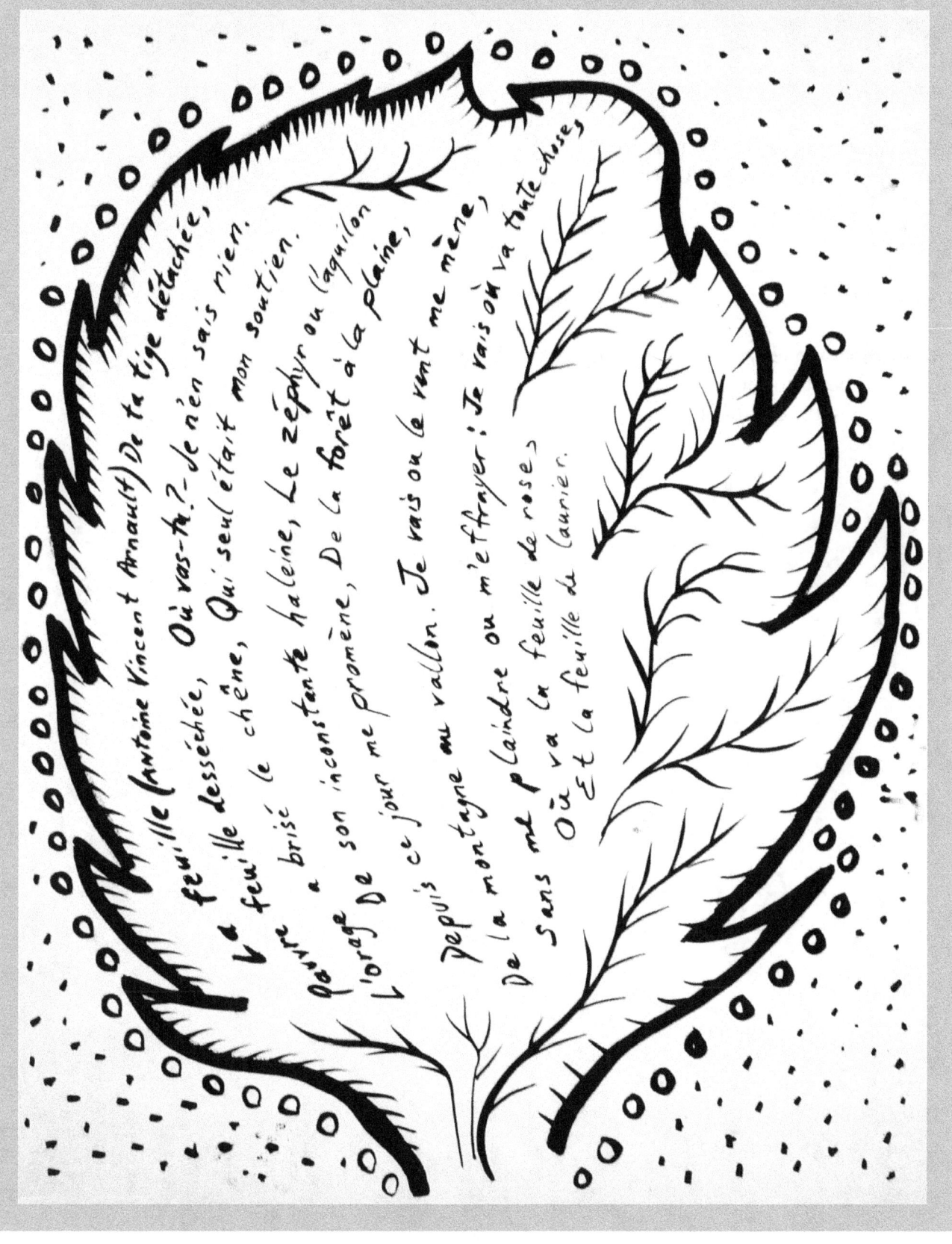

La feuille (Antoine Vincent Arnault) De ta tige détachée, Pauvre feuille desséchée, Où vas-tu? - Je n'en sais rien. L'orage a brisé le chêne, Qui seul était mon soutien. De son inconstante haleine, Le zéphyr ou l'aquilon Depuis ce jour me promène, De la forêt à la plaine, De la montagne au vallon. Je vais où le vent me mène, Sans me plaindre ou m'effrayer; Je vais où va toute chose, Où va la feuille de rose, Et la feuille de laurier.

Soirs,
poem by Henry Bataille (French 1872-1922),
ink on paper illustration by Gerry Joe Weise,
24 x 17 inches / 60 x 42 cm,
Laon, France,
2013,
(private collection).

Dessiner une pensée / Draw a Thought, exhibition,
30 July to 15 September 2014,
Bibliothèque Municipale Suzanne-Martinet,
Laon, France.

Soirs (Henry Bataille)

Il y a de grands soirs où les villages meurent
Après que les pigeons sont rentrés se coucher.
Ils meurent, doucement, avec le bruit de l'heure
Et le cri bleu des hirondelles au clocher...
Alors, pour les veiller, des lumières s'allument,
Vieilles petites lumières de bonnes soeurs,
Et des lanternes passant, là-bas dans la brume...
Au loin de chemin gris chemine avec douceur...
Les fleurs dans les jardins se sont pelotonnées,
Pour écouter mourir leur village d'antan,
Car elles savent que c'est là qu'elles sont nées...
Puis les lumières s'éteignent,
cependant Que les
vieux murs habituels ont
pendu l'âme,
Tout doux,
tout bonnement,
comme de vieilles
femmes.

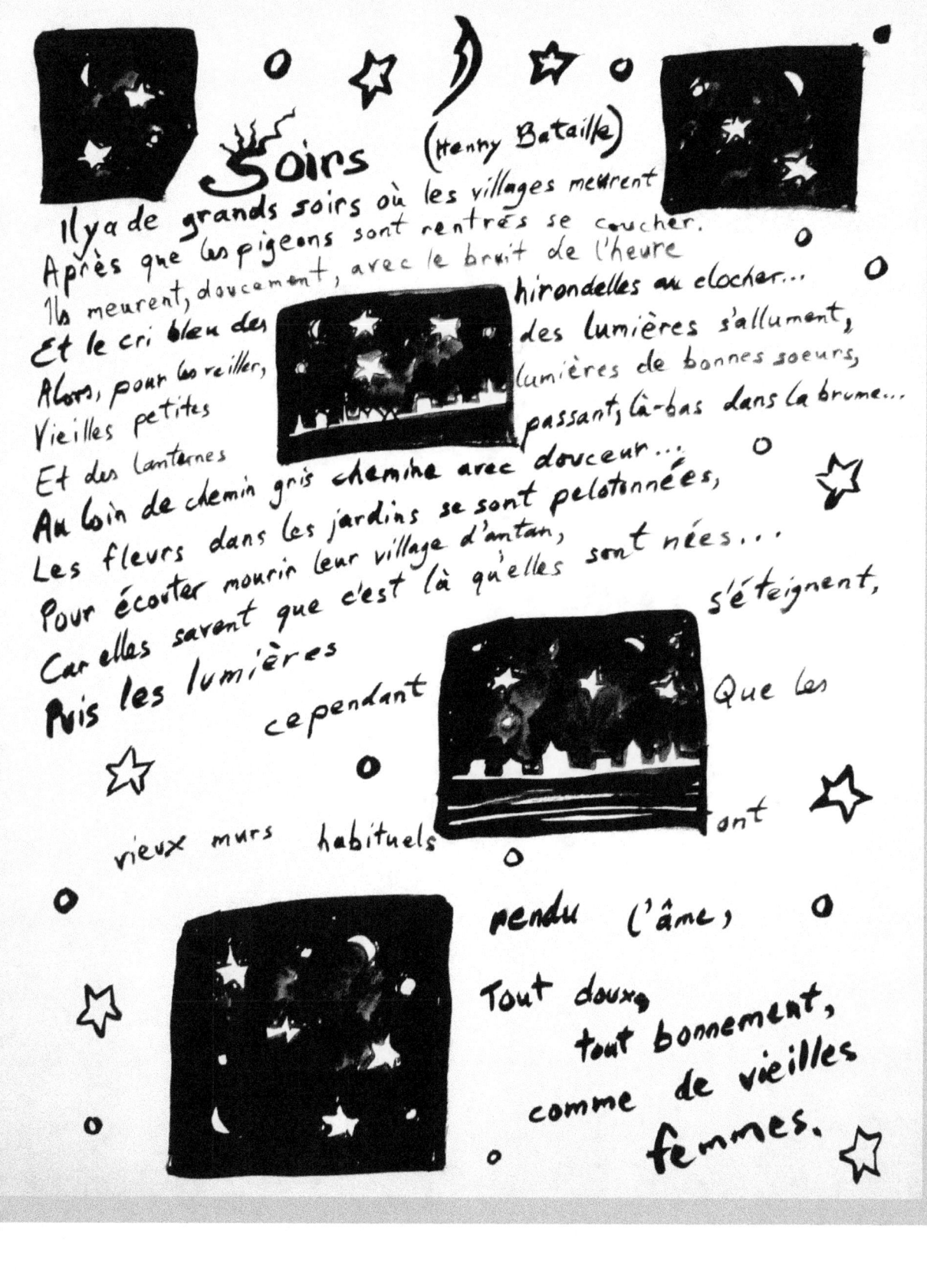

Lune d'été,
poem by Alice de Chambrier (Swiss 1861-1882),
ink on paper illustration by Gerry Joe Weise,
24 x 17 inches / 60 x 42 cm,
Laon, France,
2013,
(private collection).

Dessiner une pensée / Draw a Thought, exhibition,
30 July to 15 September 2014,
Bibliothèque Municipale Suzanne-Martinet,
Laon, France.

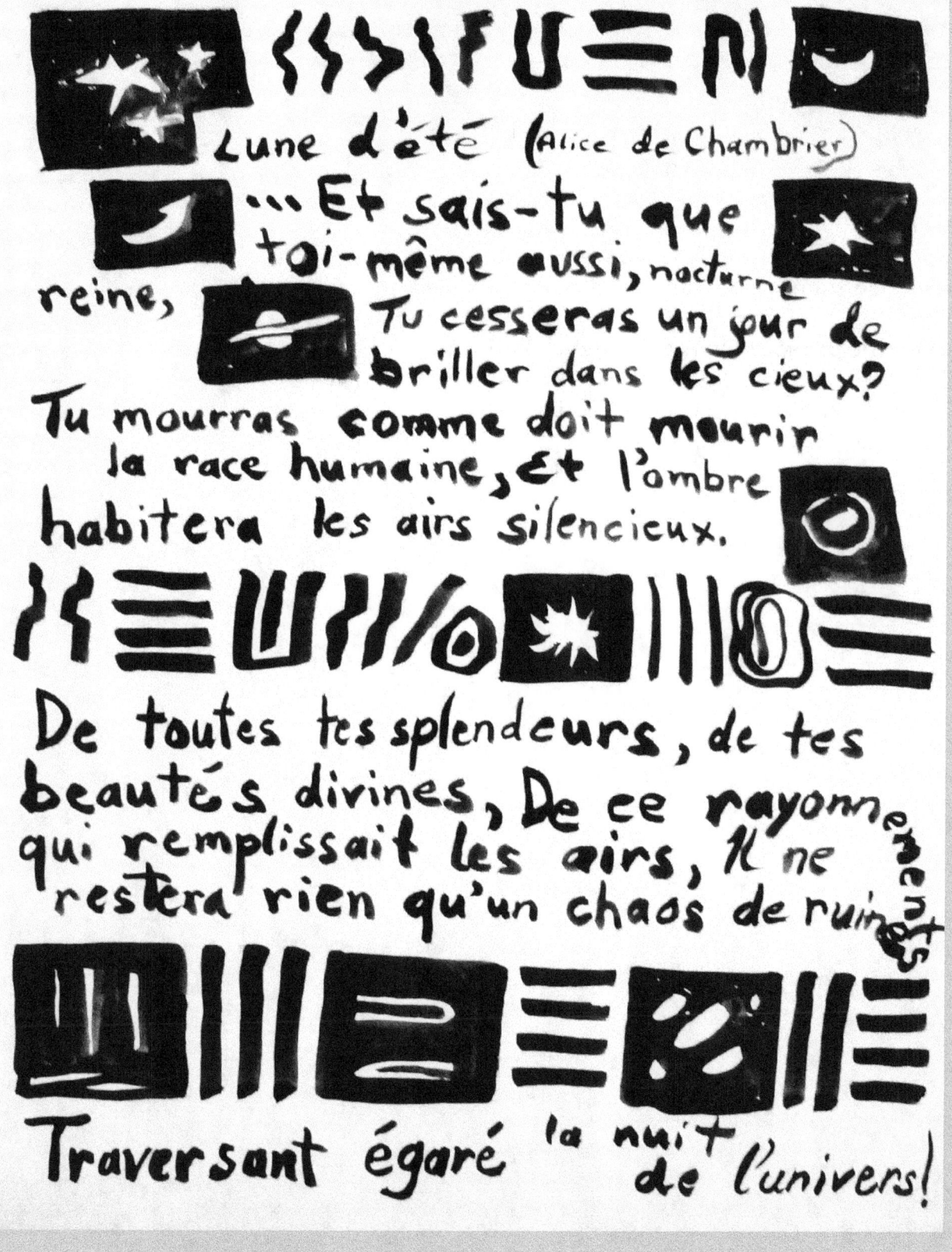

Lune d'été (Alice de Chambrier)

...Et sais-tu que toi-même aussi, nocturne reine, Tu cesseras un jour de briller dans les cieux? Tu mourras comme doit mourir la race humaine, Et l'ombre habitera les airs silencieux.

De toutes tes splendeurs, de tes beautés divines, De ce rayonnement qui remplissait les airs, Il ne restera rien qu'un chaos de ruines

Traversant égaré la nuit de l'univers!

De l'ombre de la treille,
poem by Eustorg de Beaulieu (French 1495-1552),
ink on paper illustration by Gerry Joe Weise,
24 x 17 inches / 60 x 42 cm,
Laon, France,
2013,
(private collection).

Dessiner une pensée / Draw a Thought, exhibition,
30 July to 15 September 2014,
Bibliothèque Municipale Suzanne-Martinet,
Laon, France.

De l'ombre de la treille (Eustorg de Beaulieu)

Il n'est que l'ombre de la treille
Pour se rafraîchir plaisamment
Et n'y a ombre sa pareille
Ni qui tienne plus fraîchement,
Et si est saine grandement.
Puis troncs, branches,
 fruits et la feuille
(Mais qu'en leur saison on les cueille),
Tout est à l'homme
 secourable,
Et (qui est plus grande merveille)
Leur liqueur est très
 profitable.

Par le milieu des déserts écartés,
poem by Flaminio de Birague (French b. 1550),
ink on paper illustration by Gerry Joe Weise,
24 x 17 inches / 60 x 42 cm,
Laon, France,
2013,
(private collection).

Dessiner une pensée / Draw a Thought, exhibition,
30 July to 15 September 2014,
Bibliothèque Municipale Suzanne-Martinet,
Laon, France.

Par le milieu des déserts écartés,
(Flaminio de Birague)

Dans la frayeur des antres plus sauvages, Et sur le bord des plus lointains rivages, Je fuis les lieux des hommes habités, Et regrettant tes divines beautés, Seul à l'écart, j'écoute les ramages Des oiselets qui en mille langages Chantent d'amour les saintes déités. Mais la, maîtresse, ô triste destinée ! Tu verras tôt ma vie terminée Parmi ces bois, et alors tu diras :

"Repose, amant, sous ces bocages sombres, ces pleurs, ces cris que j'épands sur tes ombres, Sont les présents que de moi tu auras."

Vous rochers orgueilleux, et vous forêts fidèles,
poem by Flaminio de Birague (French b. 1550),
ink on paper illustration by Gerry Joe Weise,
24 x 17 inches / 60 x 42 cm,
Laon, France,
2013,
(private collection).

Dessiner une pensée / Draw a Thought, exhibition,
30 July to 15 September 2014,
Bibliothèque Municipale Suzanne-Martinet,
Laon, France.

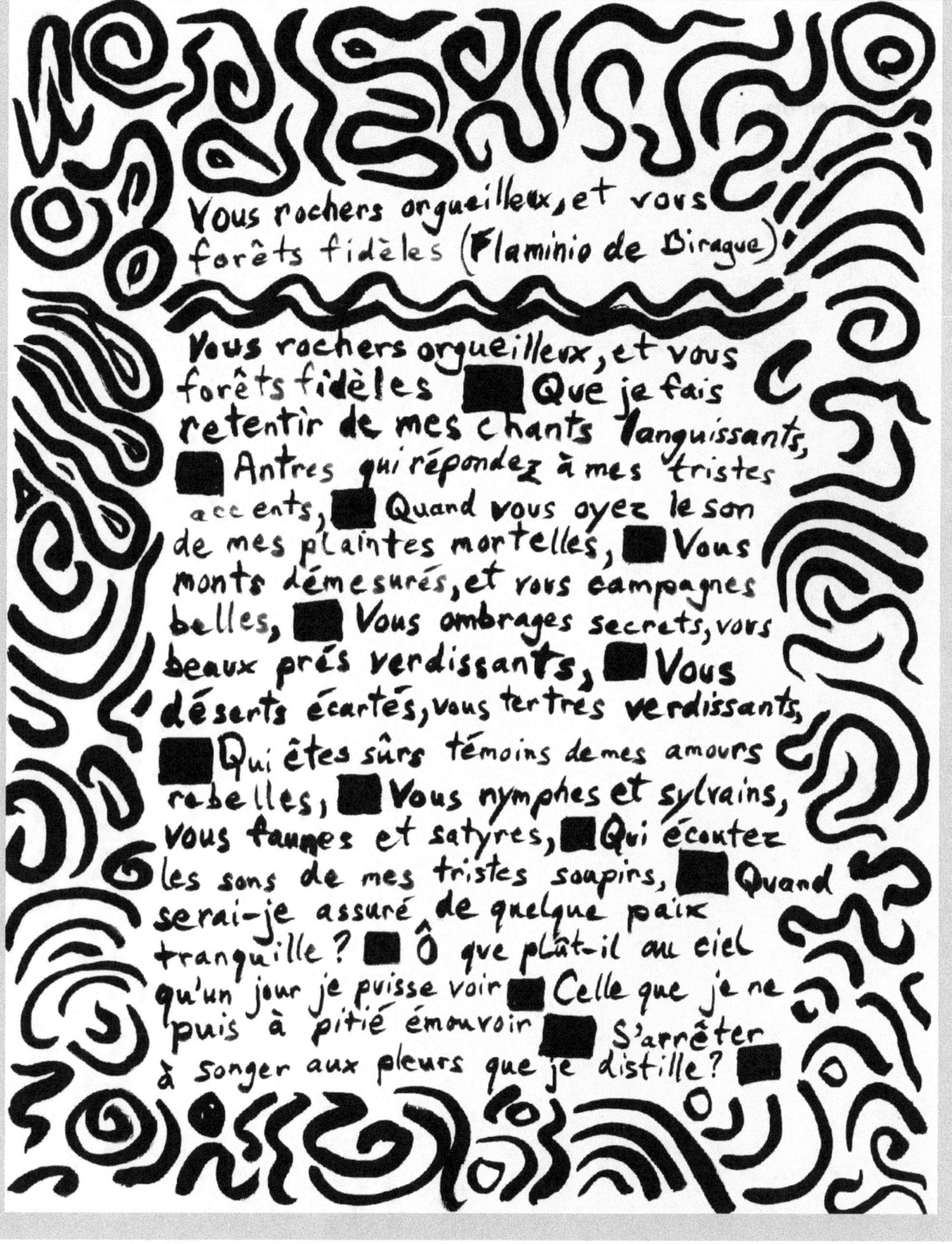

Vous rochers orgueilleux, et vous forêts fidèles (Flaminio de Biraque)

Vous rochers orgueilleux, et vous forêts fidèles ■ Que je fais retentir de mes chants languissants, ■ Antres qui répondez à mes tristes accents, ■ Quand vous oyez le son de mes plaintes mortelles, ■ Vous monts démesurés, et vous campagnes belles, ■ Vous ombrages secrets, vous beaux prés verdissants, ■ Vous déserts écartés, vous tertres verdissants, ■ Qui êtes sûrs témoins de mes amours rebelles, ■ Vous nymphes et sylvains, vous faunes et satyres, ■ Qui écoutez les sons de mes tristes soupirs, ■ Quand serai-je assuré de quelque paix tranquille? ■ Ô que plût-il au ciel qu'un jour je puisse voir ■ Celle que je ne puis à pitié émouvoir ■ S'arrêter à songer aux pleurs que je distille? ■

Effacing the Memory of Words 1,
ink on paper,
24 x 17 inches / 60 x 42 cm,
Laon,
France,
2013,
(private collection).

Effacing the Memory of Words 2,
ink on paper,
24 x 17 inches / 60 x 42 cm,
Laon,
France,
2013,
(private collection).

Effacing the Memory of Words 3, 4, 5, 6,
ink on paper,
each 24 x 17 inches / 60 x 42 cm,
Laon,
France,
2013,
(private collections).

10. The Early Years in France 1987-1991
by Albert L. Sandberg.

Before he became Gerry Joe Weise, he was simply known to the art world as Gerry Weise. These five years, from 1987 to 1991, were of the utmost importance for his maturation as a contemporary visual artist.

During the 1980s, Weise often induced his paintings and installations to be musical. While his musical compositions as an active musician, were sometimes of a painterly nature, using the music sheet as a canvas. Nevertheless he has enjoyed professional careers in both art (since 1980) and music (since 1976), to present day. His nomadic identity is partly due to living and working in different countries: Australia, Germany, France, Switzerland and the United States. He has exhibited in many other countries, and performed in even more.

Weise left Australia for the very first time, a few months before he turned 21 years old. Moving to Germany in 1980 was a cultural shock, because he could not speak a sentence of German in the beginning. But he was bright, and learned the language quickly, which helped him to blend in well with the German "Neue Wilden" art movement of the time. This movement ushered artwork in postmodernist themes, mainly: mythological, cultural, historical, erotic and nationalist. He lived and worked (both in art and music) in Frankfurt am Main, from 1980 to 1982, and visited as many art museums around the country as he could. When he moved to Munich in 1982, that lead to his first group exhibition, at the Schlosspavillon Ismaning (Galerie im Schlosspavillon) in the capital of Bavaria. That was a two year stint, where he exhibited and sold pencil drawings on paper. A sketched blend of Hyperrealism and Neo-Expressionism. Weise is a very fine draftsman, where drawing and sketching play an important role in the work of the artist, a technique which has stayed with him over the years. It should also be noted that while he was in Munich, he was playing guitar in a Free Jazz band, called Tour de Force, with other musicians who attended the Art Academy.

It happened towards the end of 1984, when he decided to move to Paris, to soak in the Parisian art culture and museums. Once again he wasn't able to speak the language, but he picked French up quickly enough, enabling him to be immersed in the "Art Informel" movement. In 1985 he left Paris to go to the French countryside, living and working in Reims for the next ten years, before moving to the high Alps in Switzerland. However we shall take our stop here in Reims, the French capital of the Champagne wine-growing region, where for more than a thousand years, French kings were crowned at the Notre-Dame Cathedral (built 1211-1345). At the far end of the Cathedral are stained glass windows added by Marc Chagall (made 1974). And all around this central sacred Gothic site, are the sprawling suburbs, where Gerry Weise would often exhibit at art galleries and museums, execute avant-garde performances, and play musical concerts from jazz, to rock, to blues.

He was producing a huge quantity of large oil or acrylic canvas paintings in Reims. Linen canvas was abundant and cheap, imported by the merchants of Paris, and Weise would buy huge rolls. Consequently by 1987, he had painted over two hundred paintings, that made him ready for his first retrospective at the age of 28 years old. Some of these artworks he had painted while in Germany, which he brought over to France by train, as rolled canvas in a large bloated ski bag, so that he wouldn't have to pay customs duty at the border. Both countries wrote it off as a sports bag, and not as artworks! One of these artworks was the nearly finished "Tendency To" 1983-84, acrylic paint on canvas, 79 x 99 inches / 200 x 250 cm, which was acquired by the Australian Embassy collection in Paris, November 1987. "Tendency To" was also featured as the cover picture for Marges, a French contemporary art and literary magazine in June 1990.

Neo-Expressionism was used differently by Weise, his concept was to use it as an Alter-modern expression, absorbing and blending many different cultures and mythologies. As a true Alter-modern artist, he was creating new systems, new worlds, new symbols; instead of recycling the old and used, which was the main idea behind putting the "neo" into "expressionism". His first step, was to label this: "Mythorhythmic" in 1984. He then wrote an essay later that year, called "Mythopoeic, Dreams of Mythopoeia" describing the process of "Mythorhythmic". This evolved into a new title: "Transmythic" during 1986, an evolution on the "Mythorhythmic" theme. A new essay followed: "Transmythic, Beyond the Myth". Both essays were included in the 1987 catalog for the Transmythic Earth retrospective, which was spread across five exhibitions simultaneously in France. The Australian Embassy in Paris, and the four other exhibitions in Reims: the Centre Culturel du CROUS, the Espace AGF, the Restaurant Version Originale, and the Café du Palais. The "Transmythic, Beyond the Myth" essay, was later republished in Marges magazine, for which Weise was the cover story in June 1990.

Weise sums up "Mythorhythmic" and "Transmythic" as concepts embracing reflections on the universe and creation. His extensive travels, have sought out the varied cultures and ancient mythologies, necessary to activate a fertile creative force for his artwork. "Transmythic" overtook "Mythorhythmic", when abstraction overtook the figurative, and the year 1987 overtook 1986. Half of the retrospective was now abstract art, and that year marked the beginning of using installations as environments at the Centre Culturel du CROUS. Weise mastered the installation factor, with the aid of the Antigone Association, the organizers of the retrospective. He created installation rooms, with unique titles: Earth room, Air room, Water room, Fire room, Upside-down room, Walking on Paintings room, the 3 Projectors room, and the semicircle stage for the Pigments on Earth installation. The visitors would walk through the different rooms, and engage with the artworks; that were above on the ceiling, on the walls, or on the floor. Dark rooms with lighted objects to contemplate, or large constructions to stroll around, or coverings to walk on. In France the term is "In Situ", loosely meaning: "in a situation, of a certain place". The retrospective was a considerable commercial and critical success. This paved the way for Gerry Weise from 1987 onwards, to be able to transition from Installation Art and move on to Land Art, Earth Art, and Environmental Art.

11. Illustrations,
The Early Years in France (English & French)

Further elaboration texts by Albert L. Sandberg.
page 259 ….. 11a. Gerry Weise's art studios & Jean-Marie Le Sidaner
page 295 ….. 11b. 1989 Ardennes Poetry Festival
page 343 ….. 11c. Land Art in 1989
page 353 ….. 11d. Gerry Weise, Magazine Cover Story
page 358 ….. 11e. 1991 and 1992 in Reims

Photo,
Gerry Weise in his first French art studio during 1985,
10 rue Henri Paris,
Reims, France.

"In summary my 1980s Art Manifesto was:
1. The belief in the avant-garde.
2. A non belief in bad taste, kitsch and the rear-guard.
3. The authenticity of the originality.
4. The presence in time pertaining to the decade."

Gerry Joe Weise
1980s

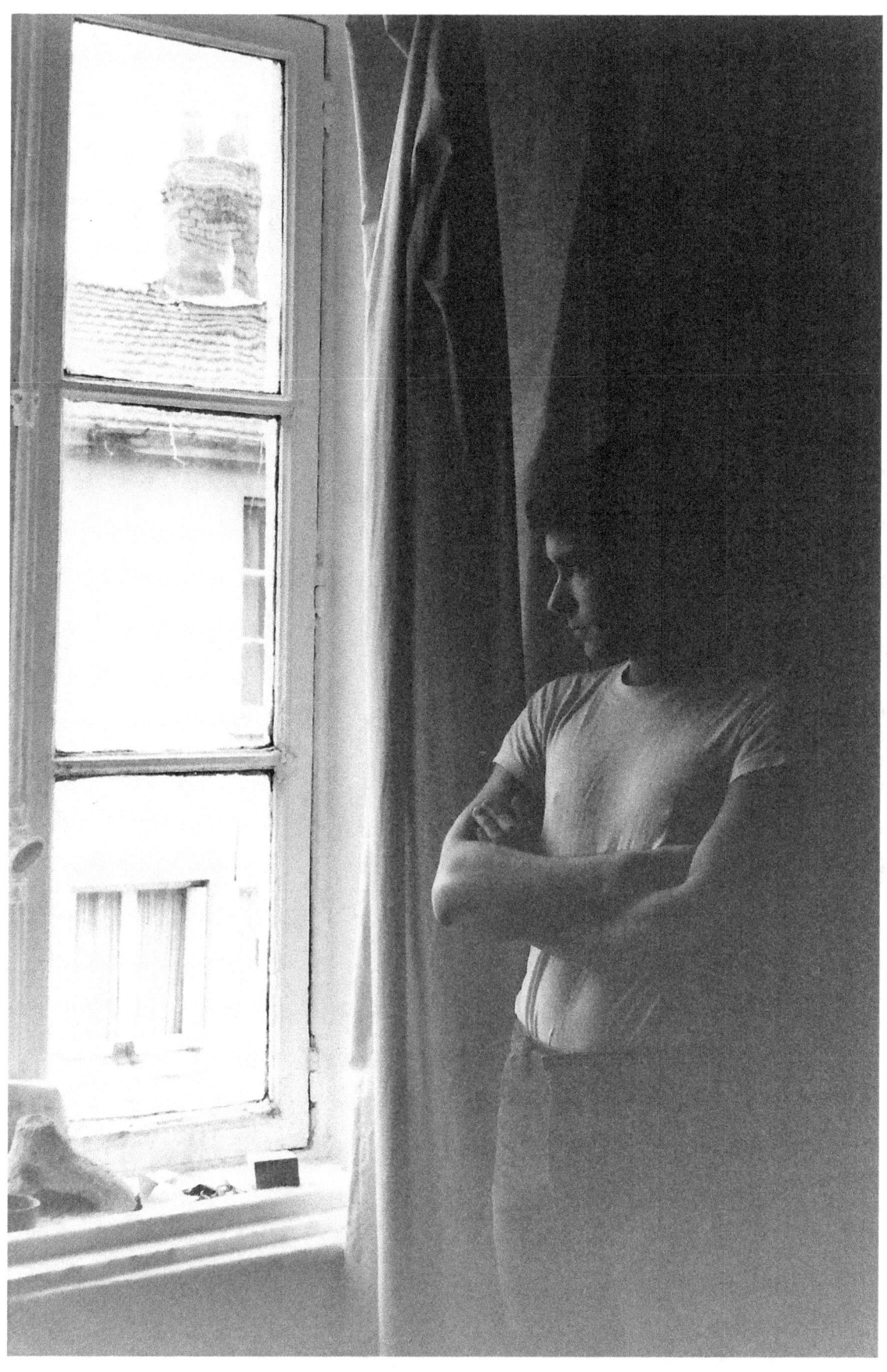

Gerry Weise in his first French art studio during 1985,
10 rue Henri Paris, Reims.

Photo 1,
Standing in front of an unfinished **Mythorhythmic Series** painting,
oil paint on slate and wood,
47 x 47 x 2 inches / 120 x 120 x 5 cm,
1985-86.

Photo 2,
Re-stretching canvas for the **Polyrhythmic** painting,
acrylic paint on canvas,
46 x 97 inches / 118 x 245 cm,
1983-84.

Photo 3,
Sitting in front of an unfinished **Mythopoeia** painting,
acrylic paint on canvas,
57 x 53 inches / 145 x 135 cm,
1983-84.

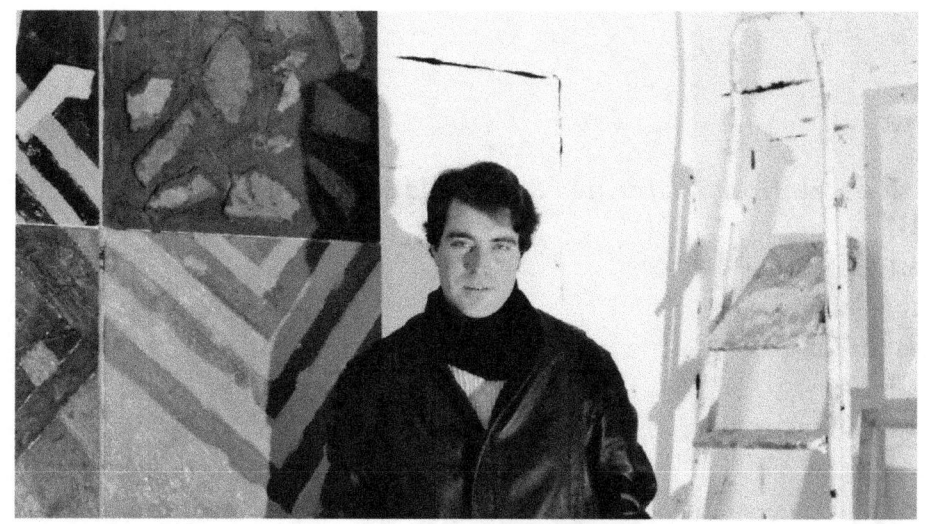
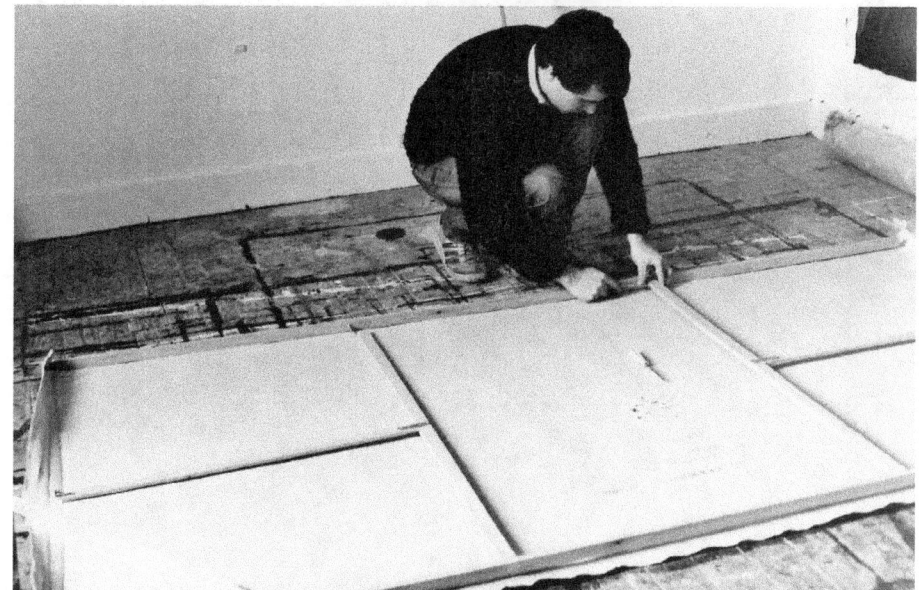
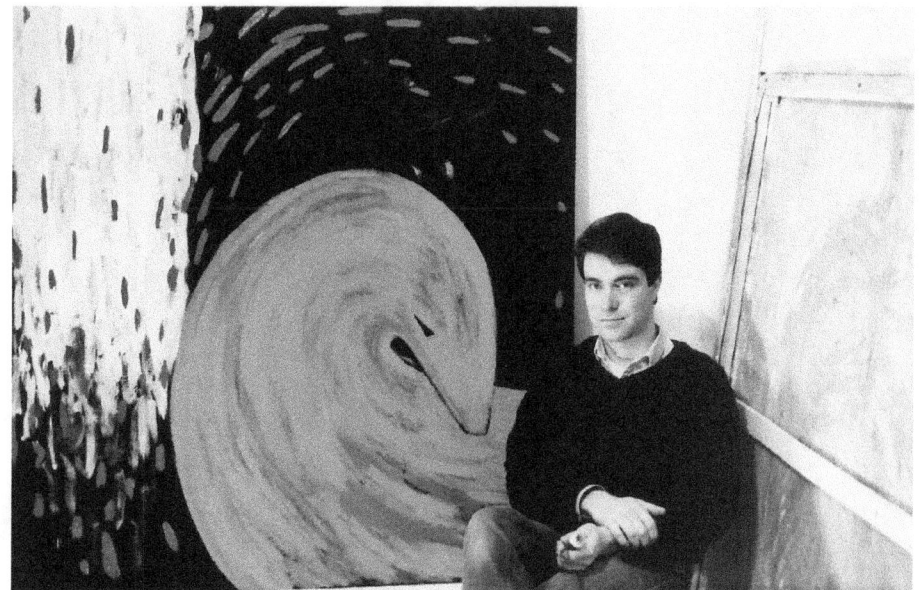

Transmythic Earth exhibitions, paintings & installations, Retrospective 1987,
19 September to 31 October,
1) Australian Embassy, Paris,
2) Centre Culturel du CROUS, Reims,
3) Espace AGF, Reims,
4) Restaurant Version Originale, Reims,
5) Café du Palais, Reims.

Official retrospective poster, Killy,
acrylic paint on canvas,
79 x 99 inches / 200 x 250 cm,
1987,
(AGF collection, Reims).

ANTIGONE EXPOSE

19 SEPT ⊚ 31 OCT ⊚ 1987

GERRY WEISE

CENTRE CULTUREL DU CROUS
ESPACE AGF
REIMS
AMBASSADE D'AUSTRALIE
PARIS
VERSION ORIGINALE - CAFE DU PALAIS

Transmythic Earth exhibitions, paintings & installations, Retrospective 1987,
19 September to 31 October,
1) Australian Embassy, Paris,
2) Centre Culturel du CROUS, Reims,
3) Espace AGF, Reims,
4) Restaurant Version Originale, Reims,
5) Café du Palais, Reims.

L'Union, newspaper article,
"Un artiste australien expose, une muse nommée Champagne",
(translation: "An Australian artist exhibits, a muse named Champagne"),
by Fabrice Littamé (editor-in-chief),
18 September 1987,
Reims.

Newspaper photo,
Gerry Weise in his second French art studio during 1987,
7 rue Jovin, Reims.

At the beginning of the eighth paragraph of the Union newspaper article, Fabrice Littamé (editor-in-chief) wrote an open invitation for people to visit Gerry Weise's art studio at 7 rue Jovin, to witness his unique artistic universe.

Due to the huge number of large artworks Weise had created during 1985-1987, and prior to his retrospective in 1987, he would work from a second art studio. Both studios were in Reims, his original studio at 10 rue Henri Paris, and the added second studio at 7 rue Jovin.

l'union

grand quotidien d'information issu de la résistance

REIMS

L'UNION/VENDREDI 18 SEPTEMBRE 1987

Un artiste australien expose

Une muse nommée Champagne

Jeune artiste australien d'une trentaine d'années, Gerry Weise va exposer dans quatre endroits différents de la ville. Cette quadruple exposition montrera comment son séjour en terre rémoise a fortement influencé depuis deux ans sa démarche artistique et l'a orientée vers l'abstrait.

Toujours en quête de nouveauté Antigone a trouvé l'oiseau rare et le fait mérite d'être souligné : le fer de lance de la peinture australienne vit à Reims depuis deux ans et tout juste l'a-t-on aperçu en 1985 dans une exposition locale.

Comment et pourquoi Gerry Weise a-t-il élu terre d'élection dans notre ville ? Il s'explique sur son choix : « Je cherchais tout d'abord une ville carrefour à mi-chemin entre la Suisse, la Belgique et Paris ». Cet artiste étonnant a ainsi quitté dans les années 1980 dans sa vingt et unième année son pays natal pour partir à la conquête de l'Ancien Monde. Il voulait ainsi mettre sa sensibilité au contact des cultures européennes, la baigner dans le patrimoine le plus ancien d'où s'est développée et a surgi toute l'aventure artistique au fil des siècles.

Ce besoin de se retremper aux sources de l'art l'a ainsi conduit dans un premier temps en R.F.A. tour à tour à Munich et Francfort, puis à Reims « ville séduisante par ailleurs par la beauté de ses monument religieux ».

Mais ce globe-trotter de la peinture, voyageur impénitent, sans cesse sur les routes, ne compte pas rester très longtemps sur le sol champenois. Il parle déjà de partir vers d'autres cieux, notamment en Italie afin d'y vivre une autre expérience.

L'inspiration rémoise

Car l'homme nourrit ainsi sans cesse son inspiration en confrontant sa démarche à d'autres cultures, en la régénérant en quelques sorte à chacun de ses voyages. Il est ainsi significatif de constater que Gerry Weise était jusqu'à présent porté vers le figuratif et que son goût pour l'abstrait est né en terre rémoise. Au cours de cette manifestation programmée en quatre lieux différents sur Reims, vous pourrez d'ailleurs apprécier la diversité de son parcours.

L'air champenois a en fait avivé son désir de sonder les étendues cosmiques. Très sensible à tous les symboles qui fleurissent dans notre civilisation, notamment l'image du cercle, intéressé entre autres par les représentations celtiques, il a épuré sa démarche, l'orientant vers des lignes très colorées saisies à travers une figure circulaire.

Gerry Weise privilégie donc dorénavant la combinaison de couleurs et le mouvement qui se dégage de cette traînée bigarrée. Il présentera aussi, mais à l'ambassade australienne à Paris, une série d'écorces d'arbres peintes. Il faut dire que pour lui tous les matériaux sont bons : métal, bois, terre et que dans le même état d'esprit il utilise toutes les techniques : huile, acrylique...

Lors si vous passez par la rue Jovin au numéro 7 où se trouve son atelier, jetez un coup d'œil sur cet univers insolite avant de le découvrir dès samedi dans les quatre expositions qui lui sont consacrées en même temps. D'ici la fin de l'année, vous le retrouverez également à la Lisière où il exposera avec un autre de ses concitoyens Jon Cockburn, représentant du courant figuratif en Australie où les peintres fourmillent. Signe d'une vitalité qui s'exporte en plus !

Fabrice LITTAMÉ

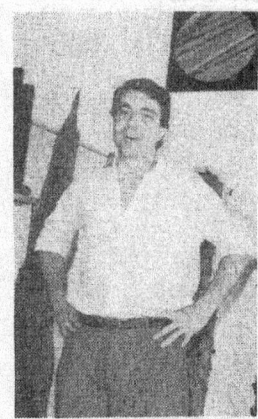

Gerry Weise dans son atelier de la rue Jovin.

Expositions du 19 septembre au 31 octobre au centre culturel du C.R.O.U.S. (lundi, mardi, mercredi, jeudi, vendredi et samedi de 13 à 19 heures), à l'espace A.G.F. (lundi, mardi, mercredi, jeudi et vendredi aux heures de bureau), au café du Palais place du Théâtre (lundi, mardi, mercredi, jeudi, vendredi et samedi de 7 h 30 à 19 heures), au restaurant Vo rue de Tambour (mardi, mercredi, jeudi, vendredi et samedi aux heures des repas) et à l'ambassade d'Australie à Paris, 4, rue Jean-Rey, Paris XVe (lundi, mardi, mercredi, jeudi et vendredi de 9 heures à 12 h 45 et de 14 heures à 17 h 30).

Transmythic Earth exhibitions, paintings & installations, Retrospective 1987,
19 September to 31 October,
1) Australian Embassy, Paris,
2) Centre Culturel du CROUS, Reims,
3) Espace AGF, Reims,
4) Restaurant Version Originale, Reims,
5) Café du Palais, Reims.

VRI, magazine article, (N#42),
"Les planètes de Gerry Weise",
(translation: "The planets of Gerry Weise"),
October 1987,
Reims.

Magazine photo,
Gerry Weise in his first French art studio in 1987, Mythopoeic,
enamel paint on triangle shaped metal,
40 x 40 inches / 100 x 100 cm,
1986,
(private collection).

VILLE DE REIMS INFORMATIONS - OCT. 87 N° 42

Les planètes de Gerry Weise

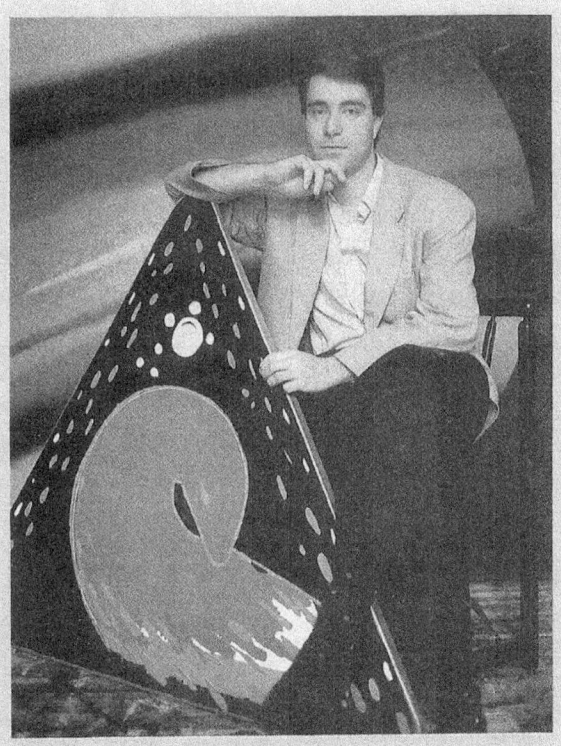

«J'aime bien travailler tout seul». Ne cherchez pas plus loin pourquoi Gerry Weise, un jeune Australien de 28 ans a délaissé la musique pour la peinture. A son départ d'Australie, à 21 ans, le virage est définitivement pris. En Allemagne, pendant quatre ans, puis depuis trois ans en France, il laisse libre cours à sa sensibilité.

«Je veux faire autre chose que ce qui existe déjà, explique-t-il. *C'est pourquoi, je peints sur toutes les matières qui le permettent».* La toile, le bois, le plastique, le métal, le verre : tous les supports l'attirent. Chacun d'entre eux traduisant une même émotion. *«Mais il faut évoluer, changer. J'ai déjà connu plusieurs périodes : aujourd'hui je vois loin. L'univers, la Planète, la Galaxie».*

Les évolutions de Gerry Weise sont cycliques. Tous les deux ans à peu près, il explore de nouveaux domaines. *«C'est la raison de ma venue en Europe. Ici il y a de nombreuses possibilités de trouver de nouvelles influences. J'aime m'imprégner sur place de l'Histoire d'un pays».*

Même s'il apprécie énormément la ville de Reims (*"une ville jeune dans l'art contemporain, chargée d'histoire, géographiquement située au centre d'Europe"*), Gerry Weise sera vite repris par sa passion des voyages, par son besoin de découvertes. Alors sa future destination ? *«La Suède ou l'Italie,* répond-il. *A moins que je ne retourne en Australie pour y exposer».* Il pourra y développer ses théories, y présenter ses combinaisons de couleurs qui *"reflètent le mélange des sentiments de la vie quotidienne".*

Transmythic Earth exhibitions, paintings & installations, Retrospective 1987,
19 September to 31 October,
1) Australian Embassy, Paris,
2) Centre Culturel du CROUS, Reims,
3) Espace AGF, Reims,
4) Restaurant Version Originale, Reims,
5) Café du Palais, Reims.

L'Union, newspaper article, (N#13170),
"L'Université affirme son rôle culturel",
(translation: "The University affirms its cultural role"),
by Fabrice Littamé (editor-in-chief),
26 October 1987,
Reims.

Newspaper photo,
Transmythic Earth exhibition installation,
canvas paintings, bark paintings, pigments on earth,
Centre Culturel du CROUS,
Reims,
1987,
(private collections).

Champagne Dimanche, newspaper article,
"Antigone fête ses 10 ans",
(translation: "Antigone celebrates 10 years"),
27 September 1987,
Reims.

Newspaper photo,
The Untitled Pointillistic Painting,
a.k.a Self-Portrait,
oil paint on canvas,
60 x 60 inches / 150 x 150 cm,
1982-84,
(private collection).

L'Université affirme son rôle culturel

Une association mène une politique culturelle au sein de l'université. Avec la nomination d'un nouveau président, Jean-Louis Villeval, qui bénéficie d'une solide expérience sur le terrain, les bouchées doubles devraient être mises dans les mois qui viennent.

JEAN-LOUIS Villeval vient d'être nommé président de l'Association culturelle de l'Université de Reims Champagne-Ardenne (A.C.U.R.C.A.) en remplacement de M. Ménager. Fondée en 1983, l'A.C.U.R.C.A. s'est donné comme vocation d'animer et de mettre en place une politique culturelle au sein de l'université en rassemblant les forces vives qui participent à cet effort et qui ont notamment comme nom Antigone, dont Jean-Louis Villeval est justement le président, Unicorne, Mobidule-Compagnie des 2 modes, Diagonales, l'Entente littéraire champenoise...

Seul candidat, cet homme dynamique bien connu dans les milieux culturels champardennais, n'en a pas moins été brillamment élu, 14 voix sur 16, attendu en quelque sorte comme le messie pour peut-être propulser le milieu universitaire vers d'autres cimes. En fait, le nouvel élu a toutes les chances d'y parvenir et de lui donner l'aura qu'elle mérite sur le plan de la culture.

Un homme de terrain

Jean-Louis Villeval, 38 ans, marié, père de trois enfants, a déjà acquis une solide expérience sur le terrain avec le centre culturel du C.R.O.U.S. créé voici trois ans où se tient actuellement la splendide exposition de Gerry Weise. Mais il a également des compétences administratives car il est directeur des affaires scolaires communales et chargé de mission culturelle auprès du conseil général de Haute-Marne, poste où il a été nommé en 1985 après avoir été nommé suite sous-directeur au C.R.O.U.S. de Reims. Dernière de cette formation et non des moindres : il a été en début de carrière professeur de lettres.

Quelle politique compte-t-il mettre en place au cours des trente-six mois de son mandat ? *« Je voudrais,* explique-t-il, *mettre en œuvre des projets d'envergure qui correspondent à la valeur d'une université de 14.000 étudiants ».* Pour ce faire, Jean-Louis Villeval désire être à l'écoute des associations universitaires. *« rassembler leur énergie et les mettre en rapport avec les partenaires culturels et les collectivités territoriales ».*

Deuxième axe de son travail : Jean-Louis Villeval estime que certaines données universitaires comme des unités de valeur sur le théâtre ou le cinéma peuvent faire l'objet d'une *« médiatisation culturelle ».* Enfin, il voudrait arriver *« à développer des espaces de pratique artistique qui permettent une confrontation permanente entre celle-ci et la recherche, à l'image de ce qui a été fait au centre culturel du C.R.O.U.S. ».*

Nul doute qu'avec de telles ambitions, l'université rémoise devrait embellir son image de marque sur le plan de la culture et prendre un essor en dehors de ses murs.

Fabrice LITTAMÉ

L'actuelle exposition au centre culturel du C.R.O.U.S. est la dernière concrétisation brillante de l'action menée par Jean-Louis Villeval.

Jean-Louis Villeval compte mettre en place une politique dynamique.

27 septembre 1987

A reims jusqu'au 31 octobre
Antigone fête ses 10 ans

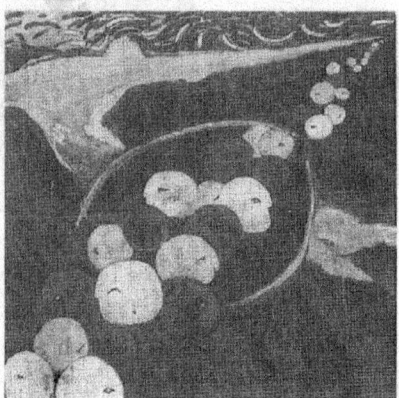

1978-1988 : Antigone fête ses dix ans.

En ouverture de cette saison anniversaire, Antigone donne carte blanche à Gerry Weise, jeune peintre australien qui a choisi notre région, et au Trio Agora.

Clins d'œil d'un art à un autre, contrepoints inattendus, animation éclatée en divers lieux, fidélité de partenaires associés, libre cours au talent de jeunes artistes, au bout de dix ans, une solide tradition d'Antigone.

Créé à Reims en 1982, le Trio Agora s'est d'abord produit en Champagne-Ardenne et en Picardie.

Le Trio Agora s'est vu confier, par le ministère de la Culture et par la région Champagne-Ardenne des missions successives de diffusion de la musique dans toute la région.

A ces occasions, sans se spécialiser dans la musique contemporaine, il fait le choix de jouer aussi la musique du XXe siècle.

Pour ouvrir encore plus son répertoire et ses possibilités, le trio utilise la géométrie variable qui offre la possibilité de jouer à deux - flûte et piano, violoncelle et piano, flûte et violoncelle - et, pour les occasions particulières, celle de s'adjoindre d'autres musiciens ou d'autres artistes pour une sorte de Trio Agora Plus.

Cette saison, le 30 octobre au centre culturel, le trio créera l'œuvre que Gérard Garcin, pensionnaire de la Casa Velasquez, a écrite pour lui.

Gerry Weise

Gerry Weise est né en 1959 à Sydney en Australie.

Il vit aujourd'hui en France. Dès l'âge de 10 ans, il entreprend l'étude de la musique et la poursuit durant plusieurs années.

En 1980, il vient s'installer en Europe et séjourne à Francfort.

De 1982 à 1984, il vient travailler à Munich où il compose son *« No wave jazz ».* Il participe à diverses activités musicales ainsi qu'à des expositions.

Se situant constamment dans le déséquilibre et l'absence de règles, il oriente ses intérêts vers les multiples méthodes et techniques nécessaires à l'élaboration de ses œuvres.

A chaque fois que son œuvre prend une dimension unique, c'est-à-dire un sens unique obligé, il se trouve en total désaccord avec elle.

C'est pourquoi Gerry Weise a changé plusieurs fois de style au cours de sa carrière artistique.

Le programme

Expositions : Gerry Weise
Centre culturel du Crous, rue de Rilly-la-Montagne, LMMJVS de 13 h à 19 h.
Espace AGF Reims, 11, bd de la Paix, LMMJV de 8 h à 18 h.
Café Le Palais, place du Théâtre à Reims, LMMJVS de 7 h 30 à 19 h.
Restaurant VO, rue du Tambour à Reims, MMMJVS heures des repas.
Ambassade d'Australie, 4, rue Jean Rey, Paris 15e, LMMJV de 9 h à 12 h 45 et 14 h à 17 h 30.

Concerts du Trio Agora

Café Le Palais, dimanche 4 octobre : 11 h.
Restaurant VO, samedi 24 octobre : 19 h (-)
Centre culturel du Crous, vendredi 30 octobre : 21 h. Exclusivement sur réservation.
Renseignements-réservations : tél. 26.82.31.91.

Transmythic Earth exhibitions, paintings & installations, Retrospective 1987,
19 September to 31 October,
1) Australian Embassy, Paris,
2) Centre Culturel du CROUS, Reims,
3) Espace AGF, Reims,
4) Restaurant Version Originale, Reims,
5) Café du Palais, Reims.

Official retrospective catalog,
Catalog articles and essays:
1) "Délibérément ou non", by Jean-Marie Le Sidaner,
(translation: "Deliberately or not"),
2) "Mythopoeic, Dreams of Mythopoeia", by Gerry Weise,
3) "Transmythic, Beyond the Myth", by Gerry Weise,
4) "Gerry Weise biography", by the Antigone Association.

"Back in the 1980s,
the reason why I was attracted to mythologies,
had been because more often than not,
it was a civilization's reading of nature."

Gerry Joe Weise
2019

ANTIGONE EXPOSE
19 Septembre - 31 Octobre 1987

GERRY WEISE

avec le concours de
la ville de reims
le département de la marne
le conseil régional et
l'office régional culturel
de champagne-ardenne
la direction régionale des
affaires culturelles
l'université de reims
les œuvres universitaires
la délégation régionale des
assurances générales de france
et jean-claude dieuleveux

centre culturel
du crous
espace AGF
reims
ambassade d'australie
paris
version originale - café du palais

RARA AVIS
crayon et fusain sur papier d'ordinateur
30 pages
280 x 111 cm.
1983

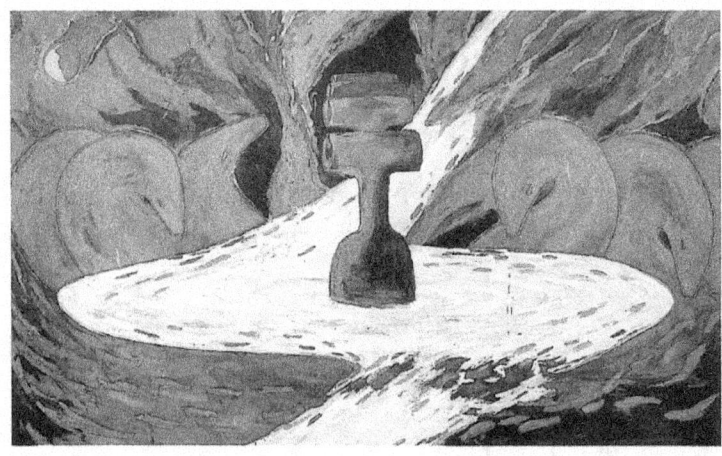

LA CÈNE
huile sur toile
150 x 250 cm.
1983-85

Délibérément ou non, les artistes ont longtemps voulu laisser une image du monde. Il leur suffisait de s'inscrire dans un système de représentation, c'est-à-dire à l'intérieur d'une vision (religieuse, métaphysique) de l'univers.
Le développement des sciences à partir du 19ème siècle n'a guère changé, dans un premier temps, cette situation. Les concepts scientifiques confirmaient l'existence d'une réalité cohérente à laquelle ils apportaient de nouveaux et non moins crédibles fondements.
Et puis le 20ème siècle a vu se produire d'innombrables crises dont naissaient, en fin de compte, des œuvres, des connaissances considérables mais de plus en plus singulières, ne valant que dans leur espace propre, relatives aux seules données de leur existence.
N'est-il pas significatif, à cet égard, de noter l'impossibilité actuelle des physiciens de définir le réel : ils ont affaire à un univers sans référence absolue, sans substrat (si l'on met de côté la question de la vitesse de la lumière) ?
Quant à la peinture, faut-il rappeler, au-delà même des crises de la représentation, combien elle n'est souvent plus appréhendée que sous l'espèce d'un simulacre d'elle-même ?
D'où ce nihilisme contemporain tout à fait paradoxal : nous sommes assaillis par les images, nous maîtrisons à peine l'abondance de nos connaissances, nous dressons avec nostalgie l'inventaire de nos croyances et nous ne pouvons nous accrocher à aucune certitude.
Pourquoi alors ne pas nous inscrire au cœur de ce monde mouvant, peuplé de catastrophes au sens que donnent aujourd'hui à ce terme les mathématiciens, pourquoi vouloir extraire des images de ce monde, au lieu de nous signifier nous-mêmes avec lui, énergies parmi les énergies, rêves de matières ?
C'est en tout cas, me semble-t-il, le choix qu'a effectué Gerry Weise depuis plusieurs

2/

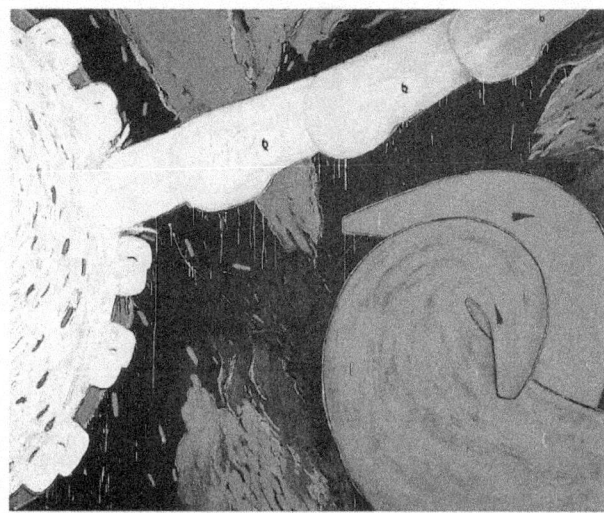

ENTER THE DRAMA
huile et acrylique sur toile
210 x 250 cm.
1983-84

années.
Tournant le dos à cette fascination du blanc, du vide, du simulacre de soi qui affecte tant d'artistes contemporains, il dispose sur les supports les plus inattendus des signes, des figures inassignables.
Ce sont des silhouettes sans identité, des paysages insituables, des blasons sans histoire.
Gerry Weise s'est débarrassé des discours et des poisseux symboles dont s'encombrent beaucoup de peintres (qu'ils y mettent de l'ironie n'y change rien).
Aussi ses images donnent-elles l'impression d'une rafraîchissante liberté : elles ne se donnent pas pour achevées, elles impriment en nous des rythmes à partir desquels nous pouvons envisager de bouger sans chercher à nous installer.
Telle figure inouïe ne nous surprend pas à cause de sa ressemblance avec quelque réalité tangible, elle nous séduit, nous ravit par la profonde musicalité de sa présence.
Certaines pièces de Gerry Weise paraissent être des vestiges énigmatiques de quelque civilisation disparue. C'est qu'à la lettre nous sommes absents de notre propre civilisation, nous nous épuisons à en compter les traces.
Il nous faudrait, au contraire, cesser de nous référer à une réalité unique dans nos représentations et nos discours pour danser le monde.
Le jour et la nuit, le silence et le vacarme, l'ordre et le désordre, loin de constituer les faces opposées d'une même vision, signifieraient une indéfinie scansion de l'être.
Il n'y a pas, en vérité, de raison pour que notre regard s'arrête : les images de Gerry Weise ne montrent aucun centre : sa "Cène", par exemple, nous invite à nous faire et à nous défaire comme de belles et improbables constellations.

Jean-Marie Le Sidaner

EURYTHMIQUE
acrylique sur toile
125 x 190 cm.
1983-84

POLYRYTHMIQUE
acrylique sur toile
118 x 245 cm.
1983-84

MYTHOPOEIC
RÊVES DE MYTHOPOEIA

La "mythorythmique" qui constitue le fondement de ces œuvres, veut s'éloigner des préoccupations ordinaires d'aujourd'hui. Elle ne se préoccupe donc pas de l'environnement immédiat dans lequel nous vivons, mais tend à le disperser délibérément.
La représentation des formes humaines, animales ou plus récemment symboliques, n'est affirmée que partiellement. Dans la réalité, ces formes ne sont pas des impressions, parce que l'esprit humain n'établit ses comparaisons que pour ce qui lui est déjà familier. Elles ne sont donc pas ce qu'elles pourraient sembler être ! Les représentations et les idées symboliques ont pour objet de faire naître et vivre nos sentiments enfouis dans notre subconscient, notre moi profond, même s'ils transcendent les cieux et sont éloignés de plus d'un million d'années lumière.
Notre monde n'est pas le leur, mais le leur est pourtant le nôtre. Leur musique et leur langage sont d'une nature transcendantale; on pourrait dire qu'il s'agit d'un savoir et d'une expérience a priori. Les œuvres n'ont par conséquent aucun lien avec l'histoire existante, même si une référence dans les titres peut conduire à le supposer. Elles sont en ce cas comparables à notre satellite qui porte à sa surface des "titres" d'origine terrestre, et qui pourtant existe depuis bien plus longtemps que les hommes ne se le rappellent.

MYTHOPOEIC
DREAMS OF MYTHOPOEIA

'Mythorhythmics', for which these works have been based upon, are a departure from the common concerns of today. In that they are not concerned with, and go beyond the immediate surroundings of which we inhabit. The representation of the human, animal, or as more recently symbolical forms are partially stated. In actuality, they are only impressions, as the human mind always compares to what is already familiar. These are not what they may seem to be ! The figurations and symbolical ideas are assigned to act out our feelings from the subconscious, our inner selves, even though they transcend the heavens and are beyond a million light years away.
Our world is not their world, yet theirs is ours. Their music and language are of a transcendental character; it could be said a priori knowledge and experience. The works therefore have no link to existing history, even though a reference in the titles may lead to imply. In this case it is likened to our moon, which carries earthly titles upon the lunar surface, a satellite that has been in existence long before the memory of man.

4/

FORTERYTHMIQUE
huile sur toile
150 x 150 cm.
1982-84

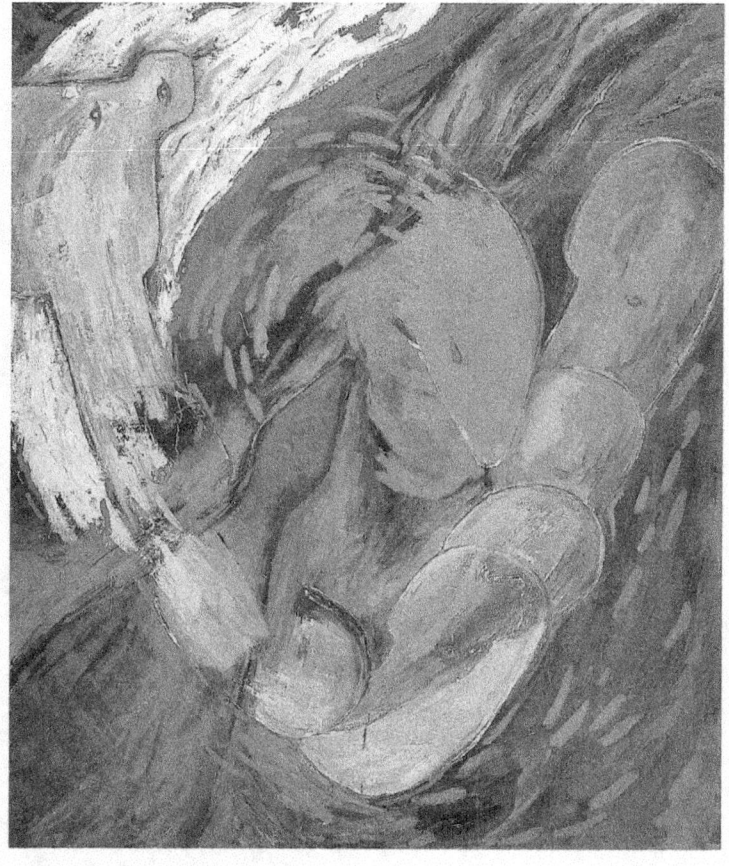

PLURIPRÉSENCE
huile sur toile
200 x 170 cm.
1983-85

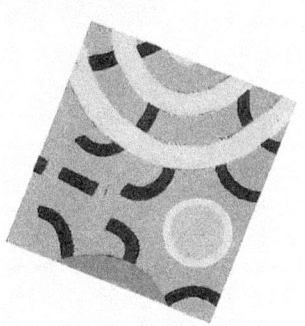

SÉRIE TRANSMYTHIQUE
installation
huile sur bois
1984-86

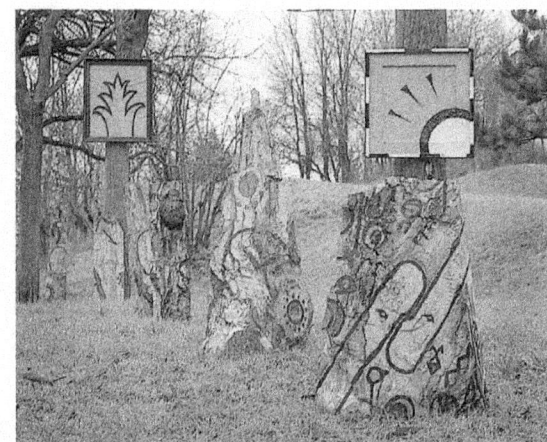

CORROBOREE
installation
huile sur bois, écorce, ardoise
1984-86

Une autre facette est constituée par le rôle que joue la création. La fusion du processus de la pensée dans ce qui a dû être le flux informe des commencements. Les conditions de la reconstruction d'un autre temps et d'un autre lieu, l'avantage de voir naître un nouveau monde, tout cela forme un vaste territoire pas encore repéré, pas encore défriché.
L'infiltration de sources rythmiques enveloppe à son tour l'élan acquis dans le fluxus, dont l'acte créateur peut abonder en Mythogenèse.

Another facet is the role creation plays. Libation of the thought process into what must have been the fluxuation in the very beginning - the terms of reconstructing another time and place, the advantage of witnessing a new world being born; all are an open field of uncharted territory.
The infiltration of rhythmic sources in turn envelopes the momentum in the fluxus, of which the act of creation may abound in Mythogenesis.

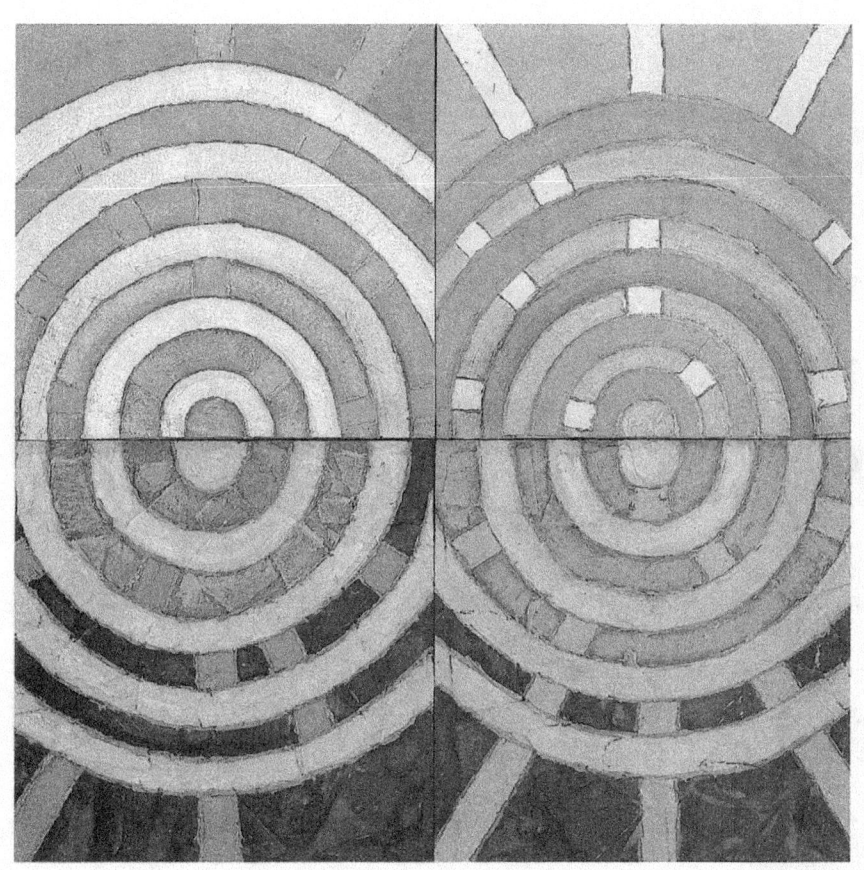

SÉRIE MYTHORYTHMIQUE
120 x 120 x 5 cm.
huile sur bois et ardoise
1985-86

IONIAN, DORIAN, PHRYGIAN, LYDIAN
technique mixte, matières photographiques
1987

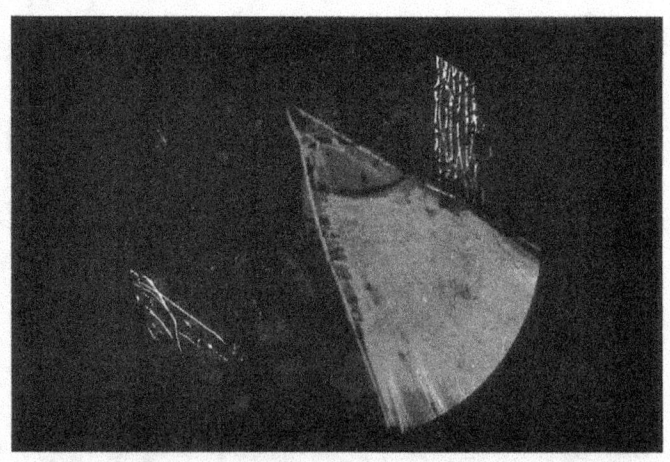

MIXOLYDIAN, AEOLIAN, LOCRIAN, NEAPOLITAN
technique mixte, matières photographiques
1987

JESSICA
acrylique sur toile
150 x 150 cm.
1987

TRANSMYTHIQUE
AU-DELA DU MYTHE

Un rôle important du symbole mythologique vivant est d'allumer la flamme qui engendre les énergies vitales. Cet élan donné, cette énergie éveillée qui est le signe qui nous "déclenche", sera ce qui nous amène à participer à la vie. Mais quand les symboles déjà disponibles sont devenus inefficaces ou alors quand les symboles finissent par appartenir à un autre type d'ordre social, l'individu désormais aliéné se désintègre. Le symbole mythologique vivant est une "image-affect". Adressée d'abord directement au système sensible, elle est, après une réaction immédiate, interprétée par le cerveau.

TRANSMYTHIC
BEYOND THE MYTH.

An important situation for a living mythological symbol is to kindle the flame for the energies of life. This guidance and wakened-energy, the sign that turns you on, will be one conducive to your participation in life. But when the provided symbols have become inefficient, or when perhaps the symbols later belong to another type of social order, the individual being alienated breaks-down.

The living mythological symbol is an "affect image". It being addressed directly to the feeling system, after an immediate reponse it is then interpreted by the brain.

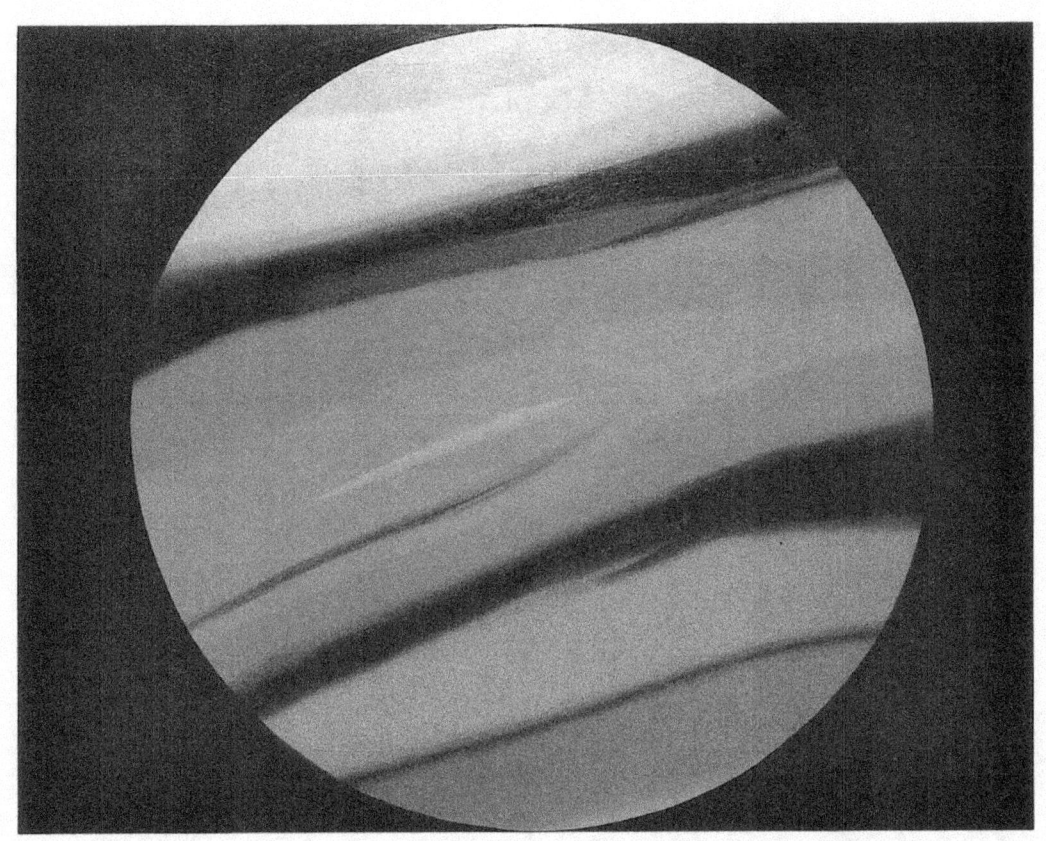

KILLY
acrylique sur toile
200 x 250 cm.
1987

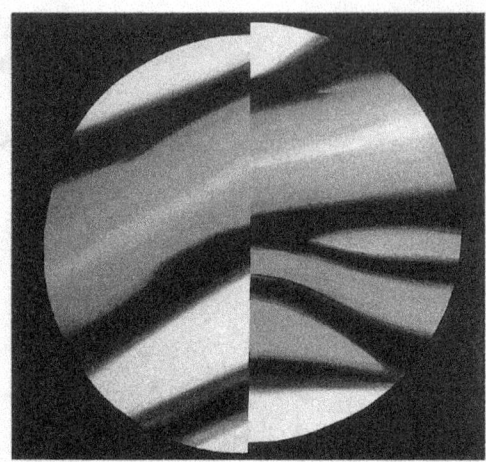

CARRIE
acrylique sur toile
140 x 150 cm.
1987

En considérant le cerveau et en l'alignant sur la mythorythmique, sur le processus créateur, sur le symbole mythologique de l'image-affect, il faut observer que le cerveau ainsi que le système nerveux et les organes des sens participent d'une fonction éliminatrice et non productive. C'est-à-dire qu'il est possible à tout instant et pour chacun de se rappeler tout ce qui s'est produit dans le passé et de percevoir tout ce qui se produit en tout lieu de l'univers. Cependant, la fonction du cerveau et du système nerveux tels que nous les connaissons est de nous empêcher instantanément d'être submergé et égaré par cette masse de savoir. En nous protégeant de tout ce qui peut être perçu et retenu par la mémoire, ils nous laissent en retour la possibilité de nous livrer à la sélection particulièrement étroite et spécifique qui sera finalement d'une utilité pratique.

In regarding the brain, and aligning it with Mythorhythmics, the process of creation, mythological symbol or the affect image, one must consider how the brain along with the nervous system and sense organs are of the eliminative function and not the productive. That is, it is possible at each moment, by anyone to remember all that has ever happened, and of perceiving everything that is going on everywhere in the universe. However the function of the brain and the nervous system as we know it, is to block us from being overwhelmed and confused by this mass of knowledge. By protecting us from all that can be perceived and remembered, it in turn leaves us with the extremely small and special selection which is to be of pratical use.

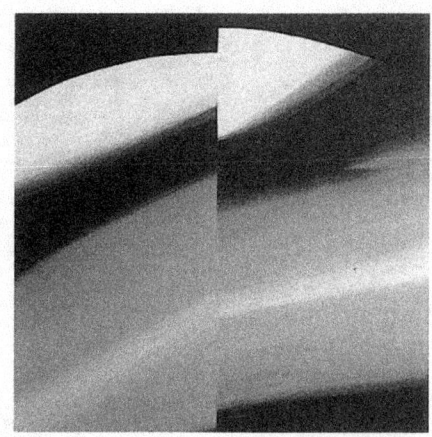

CARRIE (détail)
acrylique sur toile
1987

Cette conscience qui est le résultat du filtrage de l'information par le cerveau et le système nerveux au point de la réduire à une quantité infime, nous permet finalement de survivre sur cette planète.
La mythorythmique est le champ où s'exerce cette fonction de dépassement qui permet de contourner l'effet réducteur du cerveau et du système nerveux, et d'offrir ainsi une plus grande liberté à la conscience.
La vraie raison d'être de la mythologie, de la religion, ou d'une image-affect est de réanimer notre époque moderne, ou comme certains l'appellent, notre époque post-moderne et d'ouvrir ainsi une nouvelle voie menant à nous-même et à l'univers. Les théologiens font toujours référence au passé et les utopistes nous proposent des révélations sur un avenir désiré, mais les mythologies, ayant jailli de notre psyché, nous désignent en retour la psyché, qui est le centre d'où elles viennent. Et nous-même, nous tournant vers l'intérieur pouvons peut-être alors nous redécouvrir.

This consciousness which is the result of the filtering of information through the brain and nervous system to be systematically reduced to a pin-point, is to help us to survive on this planet.
Mythorhythmics is concerned with the by-pass quality that circumvents the reducing valve of the brain and the nervous system, allowing greater freedom of consciousness. The fulfillment of mythology, religion, or an affect image, is to waken life to our modern day, or as some call it, our post-modern day. Opening newly the way to ourselves and to the universe. Theologians are always referring to the past and Utopians offer revelations of a desired future - mythologies, having sprung from the psyche, point back to the center the psyche. And turning within, we may, rediscover ourselves.

Gerry WEISE est né en 1959 à SYDNEY (Australie) et vit aujourd'hui en FRANCE.
Après ses années d'études, notamment en musique, il séjourne en Europe à Francfort-sur-le-Main (1980) et Munich (1982-84) où il prend part à la formation d'un groupe expérimental comprenant des peintres et des musiciens.

Nombreuses expériences plastiques et musicales, performances ("No wave Jazz"), expositions.
Son œuvre est composée de multiples méthodes et techniques car toujours située dans le déséquilibre et l'absence de règles.
Refusant l'orientation unique, le sens obligé que pourrait prendre parfois sa peinture, Gerry WEISE a plusieurs fois changé de style.
La "Mythorythmique transmythique" est une théorie originale englobant une série de ses idées et réflexions sur l'univers, la création, les cultures les plus diverses et les mythologies les plus anciennes.

GERRY WEISE, who lives in France, was born in 1959 in Sydney, Australia.
During the 1970's he studied music from the age of 10 years old.
In 1980 he moved to Europe and lived in Frankfurt am Main, West Germany.
Between 1982 and 1984, he lived and worked in Munich, where he composed his "No Wave Jazz".
Participating in musical activities as well as exhibitions. Constantly in the unbalance and without rules, his pursuing interests are with the multiple skills and technique essential for his work. Each time his work takes on a single dimension, that is to say a one-way direction, he finds himself in total disagreement. That is why, in his artistic career, Gerry Weise has changed his style several times. His research has led to a grand knowledge of past and modern cultures.

He has made extensive travels, seeking out the varied cultures, the remnants of ancient mythologies, which have activated an immense fertile creative force.
Mythorhythmic/Transmythic, the name of a theory, a formula of ideas created by the artist, embracing reflections on the universe and creation, is of a primary importance for his life and work.

THE UNTITLED POINTILISTIC PAINTING (Autoportrait)
huile sur toile
150 x 150 cm.
1982-84

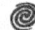

11a. Gerry Weise's art studios & Jean-Marie Le Sidaner
by Albert L. Sandberg.

A short time after arriving in Reims, early in 1985 Gerry Weise and his girlfriend, moved into their four room apartment and art studio, situated on the first floor at 10 rue Henri Paris. Weise lived and worked there from 1985 to 1990. Due to the huge number of large artworks Weise had created during 1985-1987, and prior to his retrospective in 1987, he would work from a second art studio as well. The second studio was at 7 rue Jovin, on the ground floor, which had an ancient limestone rock basement. Weise worked in the second studio from 1987 to 1990. Both of his art studios became considerably famous, they were often photographed and published in magazines and newspapers. Notable and important people from the town would visit these ateliers, as well as many artists and musicians. It is noteworthy that all of the paintings from this period have been acquired.

In the city center, rue Jovin was very close to the Notre-Dame Cathedral (built 1211-1345); while rue Henri Paris was situated near the Saint Remi Basilica (built 11th Century), and not far from the Champagne Taittinger wine caves (founded 1734). The Cathedral and the Basilica were only about a mile apart, and so too were the two art studios. Gerry Weise would often be seen walking from one studio to the other, admiring the city that was founded by the Gauls, which had been a major city during the Roman Empire.

In 1987, Gerry Weise started becoming familiar with the philosophers, poets, and art critics of the northeast region of France. These authors would live in the French countryside, teach philosophy, publish books, write poems and essays for magazines. They would often commute to Paris whenever the occasion would arise for literary events and festivals. One of the highly esteemed writers of the Champagne-Ardenne region of the Grand Est, was Jean-Marie Le Sidaner (1947-1992). He taught philosophy in Charleville-Mézières, was an art critic for national French magazines, wrote poems and essays that were published in a series of books, by Editions Larousse and Editions de la Différence in Paris, among others.

Weise had met Le Sidaner during the first drafts and their collaboration, for the Transmythic Earth retrospective catalog in 1987, organized by the Antigone Association and the CROUS. Both Weise and Le Sidaner lived in Reims, and became mutual friends. For inspiration, Le Sidaner would often visit the two art studios belonging to Weise, and he would regularly write articles, critiques about Weise's artwork for art magazines and catalogs. They also formed an avant-garde performance group, that performed at art galleries, museums, and cafes.

In 1988, Jean-Marie Le Sidaner published a philosophy book, and asked Gerry Weise to illustrate the cover and several pages. The book was titled, Flache Livre de Poche (May 1988, edition N#1). This edition was about the world famous French writer, Michel Butor (1926-2016), and published by Editions Bibliothèque Musée Rimbaud in Charleville-Mézières.

Photo 1,
Gerry Weise in his second French art studio in 1988,
ground floor,
7 rue Jovin, Reims.

Photos 2 and 3,
Experimental "In Situ" installations at the second art studio,
the basement with ancient limestone rock walls and earthen floor,
7 rue Jovin, Reims,
1989.

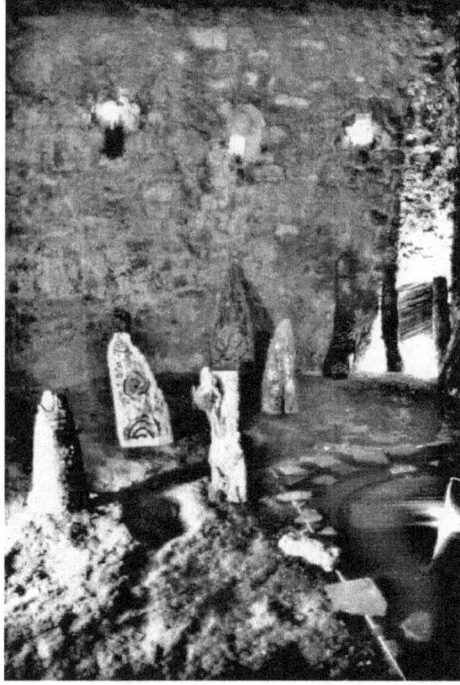
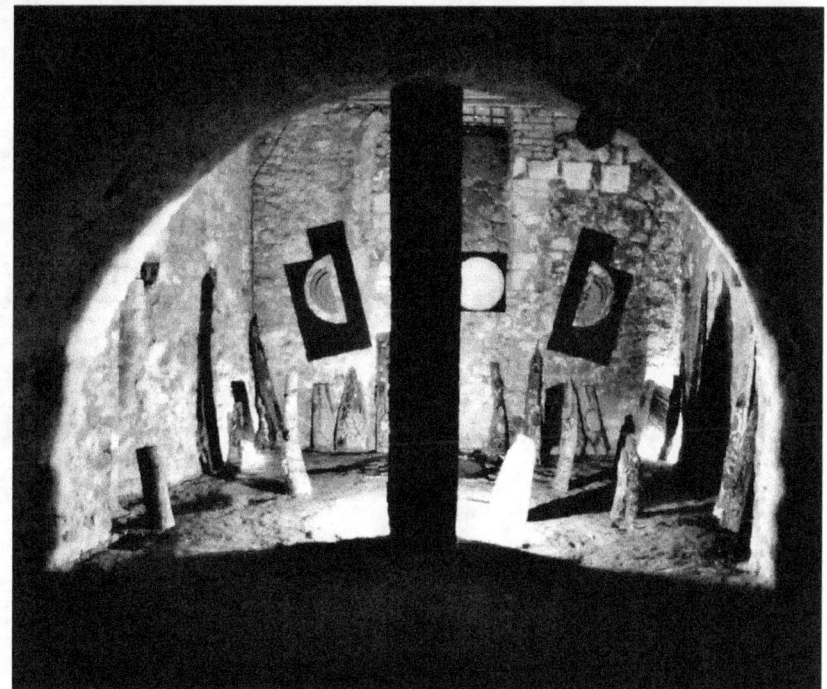

Transmythic Earth exhibitions, paintings & installations, Retrospective 1987,
19 September to 31 October,
1) Australian Embassy, Paris,
2) Centre Culturel du CROUS, Reims,
3) Espace AGF, Reims,
4) Restaurant Version Originale, Reims,
5) Café du Palais, Reims.

Artension, contemporary art magazine article, (N#1),
"Gerry Weise", by Jean-Marie Le Sidaner,
December 1987,
France.

Magazine photo,
Centre Culturel du CROUS exhibition installations,
Reims,
1987.

D'AUTRES REGARDS SUR L'ART ACTUEL

champagne

REIMS

GERRY WEISE
Café du Palais et Version Originale, Reims. Espace A.G.F., Reims Centre Culturel de CROUS, Reims Octobre 1987

Venu d'Australie (il est né à Sydney en 1959) Gerry Weise vit et travaille à Reims. Il a voyagé en Europe et en Afrique du Nord.
Attentif aux mythologies des anciennes civilisations, il cherche à construire une «expression» qui soit à la fois plastique, musicale (il a étudié très tôt la musique, a participé à diverses expériences de «No wave Jazz» en Allemagne), et au-delà : magique. Il s'agirait au fond de tenir compte de la trace laissée par les religions et les pratiques sacrées de toutes sortes pour construire une nouvelle conscience de nous-mêmes, voire un art de vivre.
«La vraie raison d'être de la mythologie, écrit-il, de la religion, ou d'une image-affect est de réanimer notre époque moderne, ou comme certains l'appellent, notre époque post-moderne, et d'ouvrir ainsi une nouvelle voie menant à nous-mêmes et à l'univers».
Cette ambition pourrait, il est vrai, inquiéter. L'effondrement en Occident des grandes idéologies religieuses ou politiques a donné parfois naissance à des utopies archaïsantes, à des fatras ésotériques cachant mal la simplicité de leurs désirs véritables !
Rien de tel chez Gerry Weise. On ne trouve chez lui aucune prétention à la totalité. Bien au contraire : son itinéraire est jalonné d'expériences picturales et plastiques différentes, critiques les unes envers les autres.
D'autre part sa manière même n'est pas passéiste : Weise peut utiliser le bois pour confectionner des sculptures-totems dont les signes peints rappellent ceux des aborigènes de son pays natal, mais aussi la pellicule photographique pour y graver des constellations imaginaires, ou même les panneaux de signalisation routiers auxquels il attribue des pouvoirs désarmants : les routes de nos sens sont grandes ouvertes !
A chaque fois nous sommes invités à dépasser nos cadres de représentation habituels. Dans un tableau intitulé : «La Cène» il installe au centre d'un tourbillon très harmonieux de lumière une sorte de ciboire retourné (une messe noire !) que contemplent (adorateurs, terrifiés ?) d'étranges créatures qui ressemblent à des serpents dont les formes dansantes provoquent le vertige : tout se passe comme si l'image constituait ici l'instant bientôt défait d'une gigantesque métamorphose cosmique. Et l'on pourrait citer plus d'une toile de Gerry Weise provoquant cet effet.
Les symboles apparents qu'il utilise se neutralisent d'une pièce à l'autre : ils sont empruntés à des mythologies innombrables et complètement transformés par l'artiste (qui d'ailleurs se plaît, de façon très borgésienne à confondre symboles authentiques et pictogrammes de son invention).
On mesure là l'humour qui donne à cette œuvre toujours ouverte sa légèreté, son anachronisme ironique : «Les œuvres (il est question des «rêves de mythopoeïa») n'ont aucun lien avec l'histoire existante, même si une référence dans les titres peut conduire à le supposer. Elles sont en ce cas comparables à notre satellite qui porte à sa surface des «titres» d'origine terrestre, ce qui pourtant existe depuis bien plus longtemps que les hommes ne se le rappellent».
Gerry Weise vient d'exposer ces travaux d'une manière originale grâce à l'aide fournie par le C.R.O.U.S. de Reims, un organisme universitaire animé, entre autres, par des gens de théâtre à qui nous devions quelques-unes des meilleures manifestations culturelles de la région depuis dix ans.
Le lieu d'exposition a été aménagé en tenant compte de la spécificité des réalisations : le sol, les plafonds, les éclairages, participent des œuvres elles-mêmes. Le visiteur foule de la terre colorée, s'aventure dans un réduit d'ombre où vibrent des plumes et de la laine, pénètre dans une pièce où, à la lettre, le monde est à l'envers (la chaise est collée au plafond etc).
L'impression générale est celle d'un vaste mouvement dont le rythme relève un peu de la spirale : tout revient identique à soi et, en même temps, se modifie insensiblement, appelle d'autres émotions.
Il en va de même dans les autres lieux investis par Weise : un café (dont la décoration baroque est déjà extraordinaire) : le palais, un restaurant : «Version Originale» (superbes néons bleus et roses), une compagnie d'assurances : les A.G.F., sans parler de l'Ambassade d'Australie à Paris.

Jean-Marie Le Sidaner

Gerry WEISE. Pictogrammes. Huile sur bois. Pelouse. 1985-86.

N° 1 NOUVELLE SERIE

Photo 1 on page 265,
1987 Transmythic Earth retrospective,
Gerry Weise and Jean-Marie Le Sidaner performance,
exhibition show opening,
performance on 19 December,
Centre Culturel du CROUS, Reims.

Photo 2 on page 265,
1989 Ardennes Poetry Festival,
Gerry Weise and Jean-Marie Le Sidaner performance rehearsal,
rehearsal on 15 March,
School of Philosophy, Charleville-Mézières.

Pages 266 and 267,
Gerry Weise art essay, for the retrospective catalog,
"Délibérément ou non", original typewriter text by Jean-Marie Le Sidaner,
(translation: "Deliberately or not").

Transmythic Earth exhibitions, paintings & installations,
Retrospective 1987,
9 September to 31 October,
1) Australian Embassy, Paris,
2) Centre Culturel du CROUS, Reims,
3) Espace AGF, Reims,
4) Restaurant Version Originale, Reims,
5) Café du Palais, Reims.

- Délibérément ou non les artistes ont longtemps voulu laissé une image du monde. Il leur suffisait de s'inscrire dans un système de représentation, c'est à dire à l'intérieur d'une vision (religieuse, métaphysique) de l'univers.

Le développement des sciences à partir du 19 ème siècle n'a guère changé dans un premier temps cette situation. Les concepts scientifiques confirmaient l'existence d'une réalité cohérente à laquelle ils apportaient de nouveaux et non moins crédibles fondements.

Et puis le XX ème siècle a vu se produire d'innombrables crises dont naissaient en fin de compte des oeuvres, des connaissances considérables, mais de plus en plus singulières, ne valant que dans leur espace propre, relatives aux seules données de leur existence.

N'est-il pas significatif à cet égard de noter l'impossibilité actuelle des physiciens de définir le réel : ils ont affaire à un univers sans référence absolue, sans substrat (si l'on met de côté la question de la vitesse de la lumière)?

Quant à la peinture, faut-il rappeler, au delà même des crises de la représentation, combien elle n'est souvent plus appréhendée que sous l'espèce d'un simulacre d'elle-même?

D'où ce nihilisme contemporain tout à fait paradoxal : nous sommes assaillis par les images, nous maîtrisons à peine l'abondance de nos connaissances, nous dressons avec nostalgie l'inventaire de nos croyances, et nous ne pouvons nous accrocher à aucune certitude.

Pourquoi alors ne pas nous inscrire au coeur de ce monde mouvant, peuplé de catastrophes au sens que donnent aujourd'hui à ce terme les mathématiciens, pourquoi vouloir extraire des images de ce monde au lieu de nous signifier nous-mêmes avec lui, énergies parmi les énergies, rêves de matières ?

C'est en tout cas, me semble-t-il, le choix qu'a effectué Gerry Weise depuis plusieurs années.

Tournant le dos à cette fascination du blanc, du vide, du simulacre de soi qui affecte tant d'artistes contemporains, il dispose sur les supports les plus inattendus des signes, des figures inassignables.

Ce sont des silhouettes sans identité, des paysages insituables, des blasons sans histoire.

Gerry Weise s'est débarrassé des discours et des poisseux symboles dont s'encombre beaucoup de peintres contemporains (qu'ils y mettent de l'ironie n'y change rien).

Aussi ses images donnent-elles l'impression d'une rafraîchissante liberté : elles ne se donnent pas pour achevées, elles impriment en nous des rythmes à partir desquels nous pouvons envisager de bouger sans chercher à nous installer.

Telle figure inouïe ne nous surprend pas à cause de sa ressemblance avec quelque réalité tangible, elle nous séduit, nous ravit par la profonde musicalité de sa présence.

Certaines pièces de Gerry Weise paraissent être des vestiges énigmatiques de quelque civilisation disparue. C'est qu'à la lettre nous sommes absents de notre propre civilisation, nous nous épuisons à en compter les traces.

Il nous faudrait au contraire cesser de nous référer à une réalité unique dans nos représentations et nos discours pour danser le monde.

Le jour et la nuit, le silence et le vacarme, l'ordre et le désordre, loin de constituer les faces opposées d'une même vision, signifieraient une indéfinie scansion de l'être. Il n'y a pas, en vérité, de raison pour que notre regard s'arrête : les images de Gerry Weise ne montrent aucun centre : sa " Cène ", par exemple, nous invite à nous faire et à nous défaire comme de belles et improbables constellations.

Jean-Marie Le Sidaner

Gerry Weise in his first French art studio during 1987,
10 rue Henri Paris, Reims.

Two Worlds Collide,
oil paint on canvas,
75 x 28 inches / 190 x 70 cm,
1987,
(private collection).

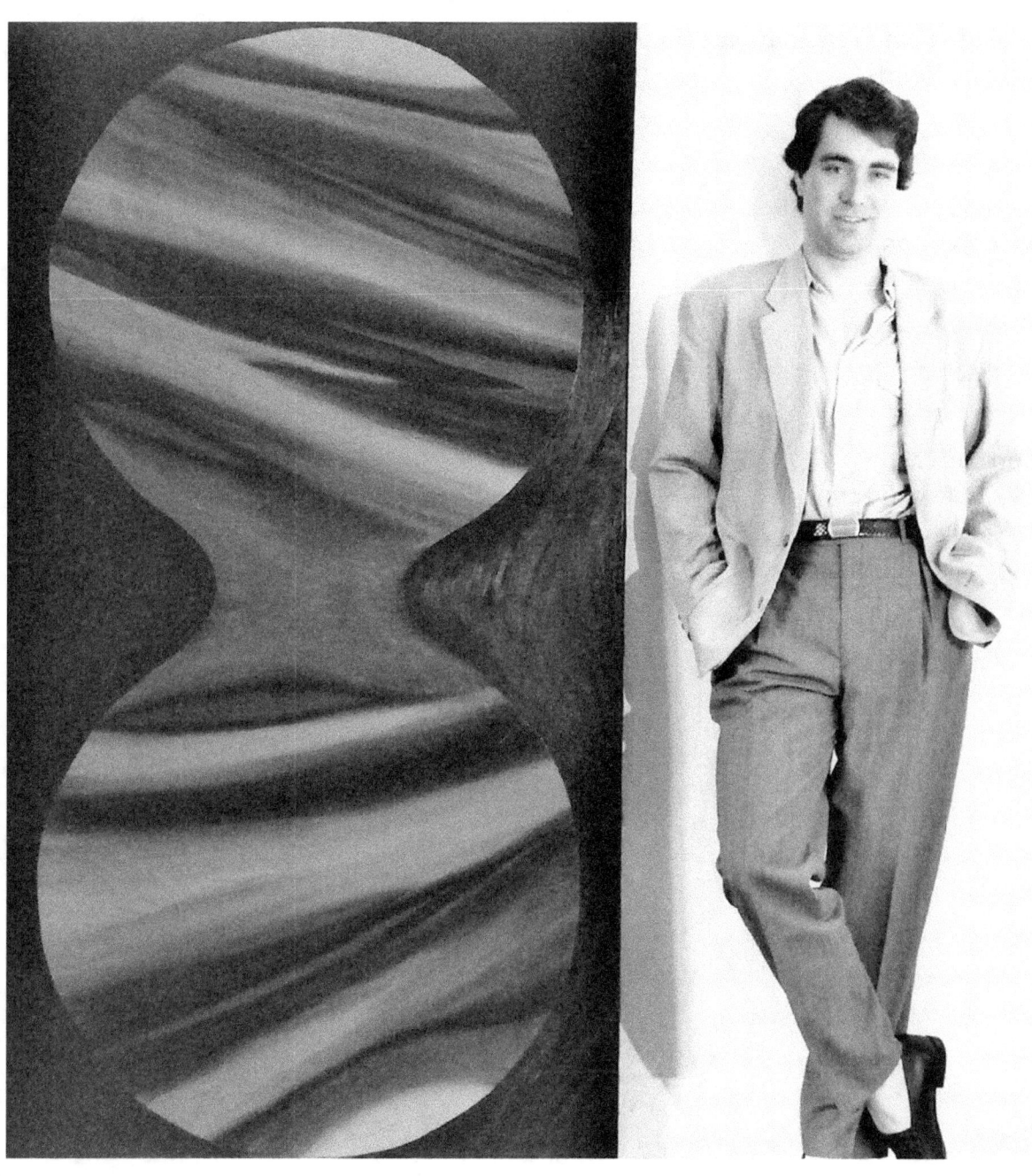

Gerry Weise in his first French art studio during 1987,
10 rue Henri Paris, Reims.

Photo 1,
Genos,
oil paint on canvas,
79 x 99 inches / 200 x 250 cm,
1987,
(private collection).

Photo 2,
Killy,
acrylic paint on canvas,
79 x 99 inches / 200 x 250 cm,
1987,
(AGF collection, Reims).

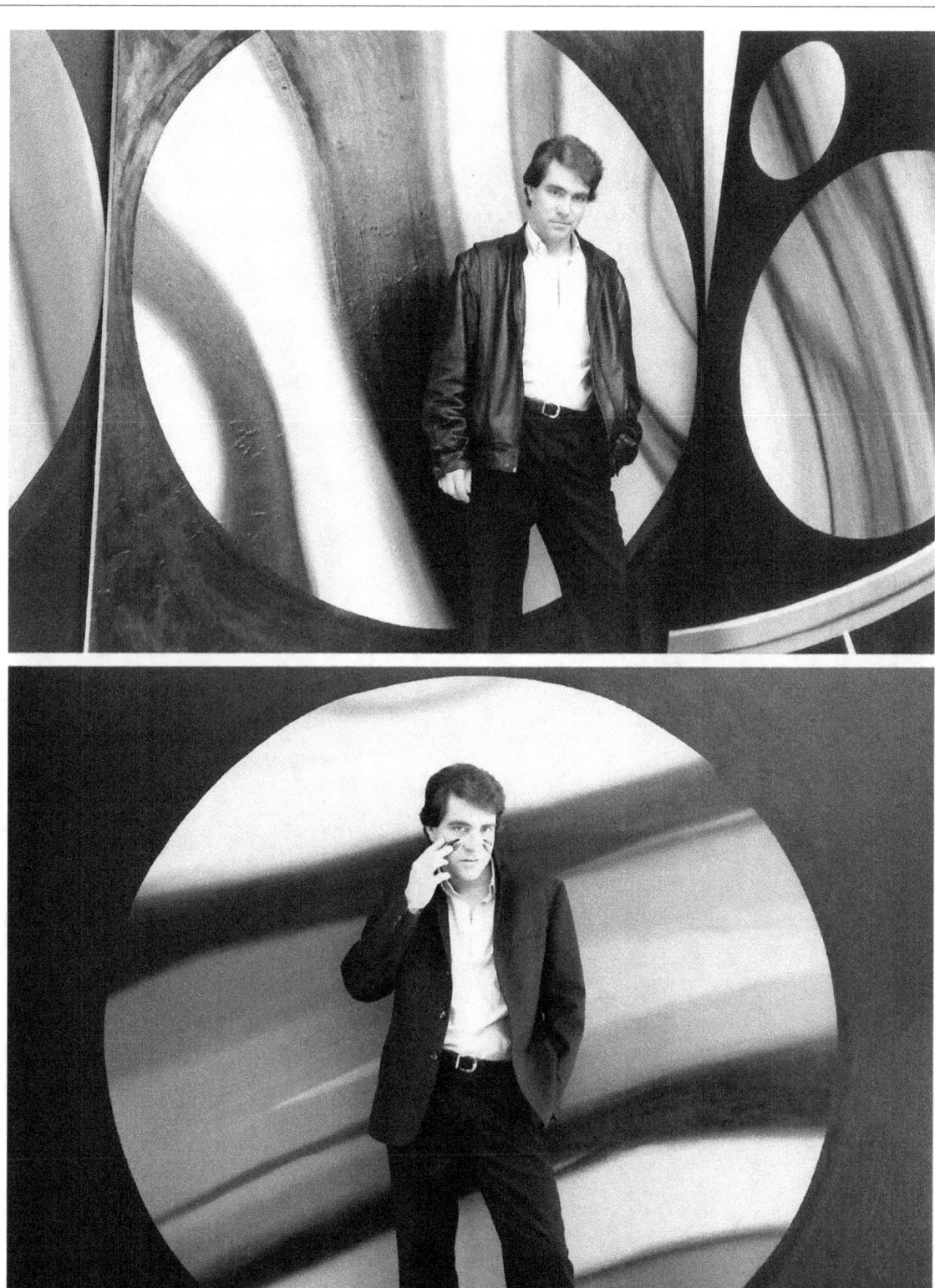

Grand Prix de France des arts plastiques 1987,
Gerry Weise was awarded the Prix du Conseil Général for painting,
a prestigious national Contemporary Art award in France,
Ancien Collège des Jésuites,
Reims.

L'Union, newspaper article,
"Trois artistes rémois récompensés",
(translation: "Three artists from Reims were awarded"),
16 September 1987,
Reims.

Newspaper photo,
Gerry Weise is 5th from the right.

L'UNION/MERCREDI 16 SEPTEMBRE 1987

Exposition interdépartementale du Grand Prix de France des arts plastiques

Trois artistes rémois récompensés

Les candidats sélectionnés pour la finale.

L'Association du Grand Prix de France des arts plastiques représentée par son président, M. Jacques Cabut a fait une halte dans les locaux de l'ancien collège des jésuites où se tenait une exposition interdépartementale.

Les œuvres de vingt-trois artistes régionaux (Marne, Moselle, Meurthe-et-Moselle, Ardennes et Meuse) participant à ce prix étaient en effet exposées.

Quatorze artistes ont été sélectionnés et cinq d'entre eux ont remporté des prix attribués par l'association, le Conseil général, la Ville de Reims et les musées de Reims.

M. Beaupuy, adjoint au maire, chargé des affaires culturelles, accompagné par Mme Mutru et M. Froidefon, conseillers municipaux a remis aux cinq heureux candidats, leurs prix. Trois Rémois, Martine Distilli (Prix de la Ville de Reims), Gerry Weise (Prix du Conseil général) et Jacqueline Menier (Prix du Musée) se sont montrés particulièrement créatifs, puisqu'ils ont remporté trois prix sur cinq. La création demeure en effet un des critères de sélection de ce Grand Prix.

La finale aura lieu à Paris, dans un mois. Souhaitons bonne chance aux représentants de la cité des sacres !

Gerry Weise and Jon Cockburn,
Two Australian artists exhibition tour,
Common Ritual / Rituel Commun exhibitions, 1987 / 1988:
1) Australian Embassy, Paris,
2) Galerie La Lisière, Reims,
3) Galerie Clin d'Oeil, Toulouse.

Artension, contemporary art magazine article, (N#2),
"Rituel Commun", by Jean-Marie Le Sidaner,
February 1988,
France.

Magazine photo,
Jon Cockburn and Gerry Weise,
photo taken in Weise's first French art studio,
Reims.

N° 2 NOUVELLE SERIE

D'AUTRES REGARDS SUR L'ART ACTUEL

REIMS

RITUEL COMMUN
*Jon Cockburn et Gerry Weise
Galerie la Lisière - 34 rue du Jard
Tél. 26.85.14.86
du 5 au 31 décembre 1987*

Gerry Weise, déjà présenté dans ces pages, accueille à Reims son ami et compatriote australien Jon Cockburn. Ils présentent un bel ensemble de peintures de petits formats dans des styles différents, mais à partir d'une même problématique : comment redonner vie au mythe, sachant l'utilisation massive que fait notre époque des symboles ?
Comment briser l'écran de l'insignifiant : les symboles à force d'être utilisés par la publicité, les médias, voire les plasticiens, finissent par se vider de leur sens, ne nous servent plus à défricher le monde.

Jon COCKBURN et Jerry WEISE

Gerry Weise, dans ses derniers travaux, joue sur des couleurs inscrites dans un cercle selon des perspectives symétriques. Effet cosmique, on pense à des photos de planètes, cependant l'aspect flatteur, un peu «clean» de ces images ne doit pas nous tromper : il s'agit, par des ruptures très subtiles de rythmes (une couleur vient à manquer soudain rompant la parfaite symétrie d'une composition) de déplacer, de déporter le regard pour ouvrir une faille dans le mental, l'amener à débloquer ses potentialités d'énergie vitale.
Jon Cockburn s'inscrit dans une perspective proche, bien que ses petits formats utilisent des symboles plus immédiatement compréhensibles dans notre champ culturel : ce sont des croix, des «aura»...
Il n'est pas question pour lui de recréer un art religieux ni de railler les systèmes sacrés. Sa grande force tient dans l'utilisation de couleurs (ocres, rouges) et de signes dont les connotations mythiques lui servent à instituer un véritable rituel plastique, une fête ambiguë dont nous sortons plus ardents et comme allégés.

Jean Marie Le Sidaner

Nouvelle série
Février 1988 - N° 2
Prix du N° : 35 F

Gerry Weise, Jon Cockburn, Jean-Marie Le Sidaner,
performance for the exhibition show opening, 5 December 1987,
Common Ritual / Rituel Commun exhibition,
Galerie La Lisière,
5 to 31 December 1987,
Reims.

Photos 1 and 2,
Trio Rituel Commun, avant-garde performance group,
Jean-Marie Le Sidaner, essay recital,
Gerry Weise, musical soundscapes,
Jon Cockburn, theatrical performance.

Left to right: Gerry Weise, Jon Cockburn, Jean-Marie Le Sidaner.

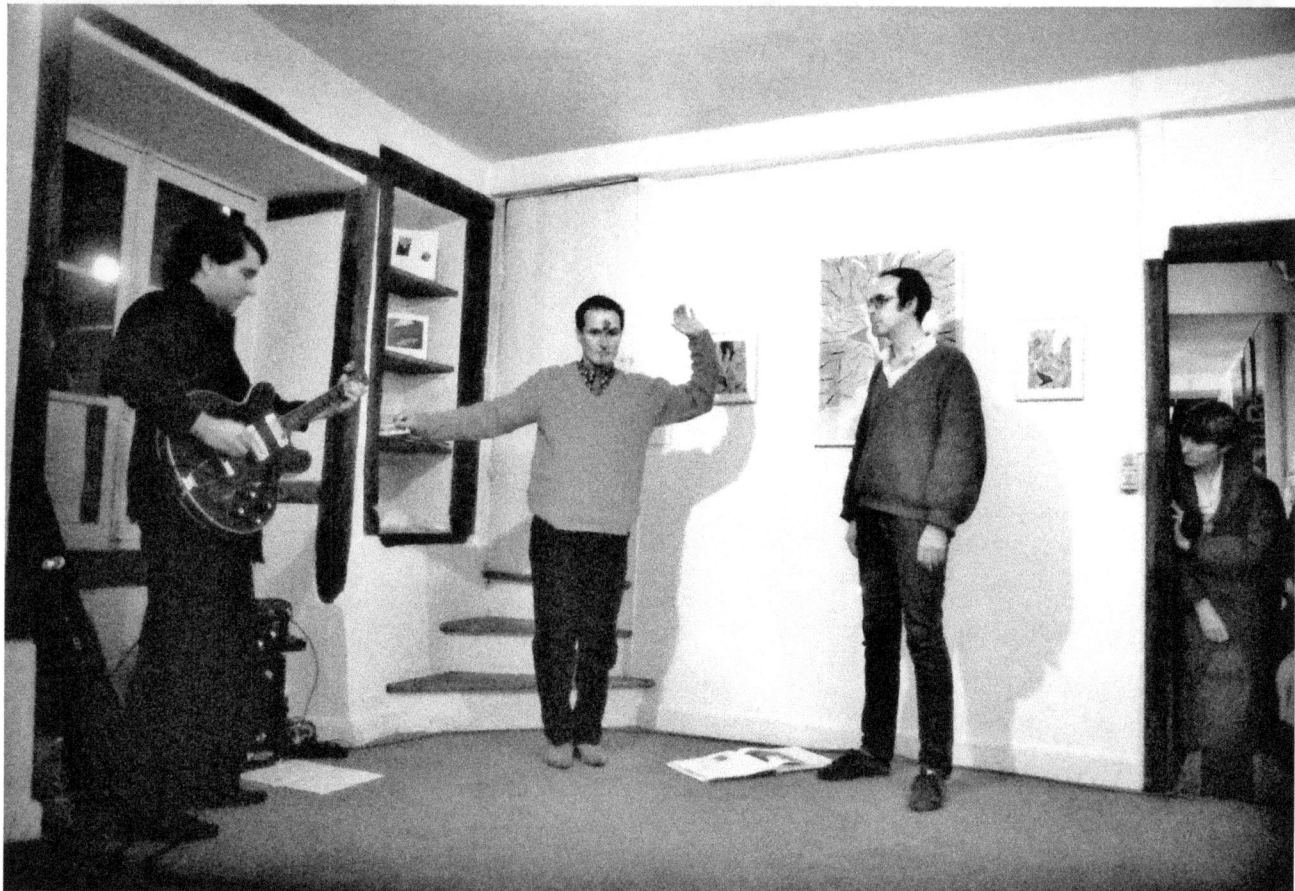

Common Ritual / Rituel Commun exhibition,
Australian paintings by Gerry Weise and Jon Cockburn,
Galerie La Lisière,
5 to 31 December 1987,
Reims.

Photo 1,
Exhibition show opening, 5 December 1987,
3rd from left: Jon Cockburn,
4th from left: Jean-Marie Le Sidaner,
far right: Gerry Weise.

Photo 2,
Exhibition show opening, 5 December 1987,
Left to right: Gerry Weise, Jean-Marie Le Sidaner, Jon Cockburn.

Art Line, International Art News, magazine article, (Vol 4 N#2),
Australia Special Issue, Oz Artists in Paris,
Source Material,
"Jon Cockburn and Gerry Weise a Common Ritual", by Andrew Nuti,
September October 1988,
United Kingdom.

Magazine photo,
A Common Ritual,
painted by Gerry Weise and Jon Cockburn,
acrylic paint, oil paint, wood collage on Masonite board,
32 x 14 inches / 80 x 35 cm,
1987,
(private collection).

ART LINE INTERNATIONAL ART NEWS

Vol 4 N°02 1988 £1.50
September/October 1988
ON SALE IN: USA Netherlands France Germany Belgium Italy Switzerland

AUSTRALIA SPECIAL ISSUE

JON COCKBURN & GERRY WEISE
A Common Ritual

INTERNATIONAL REPORT

OZ ARTISTS IN PARIS

The Australian predilection for travel is not restricted to trainee accountants working the bars of the West to fund their one great adventure. ANDREW NUTI observes progress in Paris...

SOURCE MATERIAL

But modern artists are of course very influenced by Aboriginal art, **Gerry Weise**, living in Rheims since 1986 was very much impressed by it when he returned to Australia from Germany. He asked **Jon Cockburn**, very influenced himself by the Abelam culture of Papua New Guinea (where he was born) to join him in a European venture that started in Germany in 1980.

Together they have presented their latest series of works and have done 'joint paintings' on the theme of *A Common Ritual*. In fact, they are both interested in the dimension of life that surpasses traditional urban life. The travelling exhibition, which is currently being held in Southern France, carries a double title: *Un rituel Commun/A Common Ritual*. This title illustrates Weise's more external approach juxtaposed with Cockburn's inner tensions that are revealed by the 'fire' motive in his work. Weise, playing with Movement and Space in all his works has finally started to paint planets and 'naming them after his friends'. Both artists are enticed by Energy/Creation and, more fundamentally, are guiding their artistic research through guidelines set up in response to them, rather than following 'trendy' patterns.

Weise has developed a whole body of theory, thanks to his musical practice, which evolves around the notion of rhythm. Here he has created a symbolic universe of his own, mixing figures placed in 'landscapes', he then proceeds with the installation of his works outside in parks. Rhythm meaning creation and evolution, rhythm that creates a new myth.

Cockburn, regretting the 'situation of the artist' in medieval times, where he would be working on monk's orders, is inhabited by the quest of spirituality in modern life, one that surpasses the notion of rationality and its false pretences. He thus works with *icons* coming from the cultures of Papua New Guinea; and with his elaboration of European religious figures, placed in situations of tension and of conflict, and linked closely with 'the terrestrial condition' of contemporary humans.

Cockburn has now returned to Australia, while Weise is representing Australia with his works in Poland, Germany and other European countries.

Grandeur Nature, group exhibition,
1 to 31 May 1988,
S.B.A.C. Centre d'Arts Plastiques Albert Chanot,
Clamart,
Paris.

Delphina,
acrylic paint on wood,
60 x 60 inches / 150 x 150 cm,
1987,
(S.B.A.C. collection, Paris).

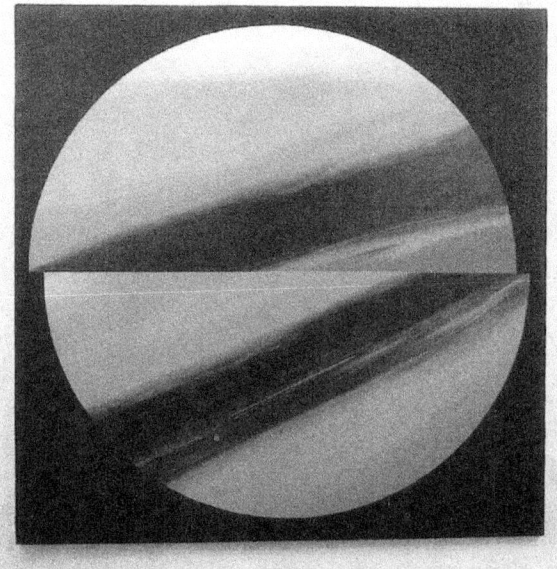

MAI A CLAMART 88 - "GRANDEUR NATURE"
S.B.A.C. Centre d'Arts Plastiques A. Chanot
33, rue Brissard 92140 CLAMART 47.36.05.89

DELPHINA 87
Gerry WEISE
10 rue Henri Paris 51100 REIMS
26.85.00.14

MAIL
Etudiants de la classe de TSI Plasticien de l'Ecole Supérieure des Arts Appliqués Duperré.
CENTRES D'ARTS PLASTIQUES ALBERT CHANOT
Gilles AUDOUX
Laurence BASTIN
François BOUILLON
Michel BORSE
Annie BRUNETOT
Christophe CARTIER
Claude CHAUSSARD
Claude CHAUTARD
CUECO
Marinette CUECO
Patrick CORDEAU
Véronique COTE
François DAIREAUX
Alice DAVAILLON
Jacques DELAHAYE
Jean-Jacques DOURNON
Jean-Michel FICHOT
René GUIFFREY
HARENBURU
Petr HEREL
Esther HESS
Jean MERCADER
Christophe MOREAU
Claude PARENT
TURMEL
Corrélia VOGEL
Gerry WEISE
CENTRE CULTUREL JEAN ARP
Georges BERNE
Frédéric SUBERT

Gerry Weise painting exhibition,
3 October to 25 November 1988,
C.D.I. Collège Notre-Dame,
Reims.

Champagne Dimanche, newspaper article, (N#1380),
"Peintures de Gerry Weise au collège Notre-Dame",
(translation: "Gerry Weise paintings at the Notre-Dame College"),
25 September 1988,
Reims.

Newspaper photo,
Gerry Weise in his first French art studio,
Genos,
oil paint on canvas,
79 x 99 inches / 200 x 250 cm,
1987,
(private collection).

expositions

Peintures de Gerry Weise au collège Notre-Dame

Après les expositions en Allemagne et en Belgique, Gerry Weise, un peintre australien, est de nouveau à Reims pour une exposition de tableaux, au collège Notre-Dame, avant de se préparer pour des expositions personnelles, à Paris et dans le Limousin.

Dans les tableaux de Gerry Weise, le mot lointain a un corps et une couleur et le mot silence fait entendre sa sonorité de façon musicale.

Les têtes émergent des empâtements de la palette et leur volume s'impose avec netteté par rapport à la confusion à l'entour. Weise ne montre pas le tableau comme une somme d'images mais comme une élaboration, une dynamique de la matière à la conscience : cette intelligence émotive que nous propose l'art.

Immédiatement après les expériences du début, nous trouvons le Weise astral. A perte de vue, la terre devenue lunaire, tandis que de forme en forme

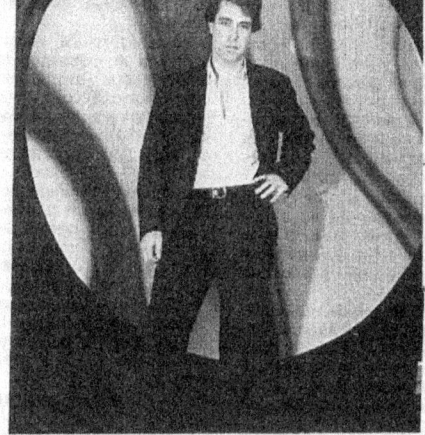

court le frémissement d'énigmatiques signes tracés au pinceau, rythme ces grands espaces d'univers.

Gerry Weise, homme du Sud, né à Sydney, s'éloigne des lieux qui sont associés à son histoire personnelle pour faire d'autres expériences et pour affiner sa sensibilité déjà aiguisée. Il peut enfin découvrir ce que voilent les habitudes : au cours de ces voyages, prend sa propre mesure et peut enfin reconnaître ses origines.

Une expérience qui est un retour à l'essentiel de la peinture, portée à son plus haut degré d'exigence. Il a déjà eu trente-trois expositions en Europe.

Du 3 octobre au 25 novembre, au collège « *Notre-Dame* », 8, rue Saint-Pierre-les-Dames, à Reims.

Gerry Weise painting exhibition,
3 October to 25 November 1988,
C.D.I. Collège Notre-Dame,
Reims.

L'Union, newspaper article, (N#13469),
"Le collège Notre-Dame à la rencontre de l'art contemporain",
(translation: "Notre-Dame College encounters Contemporary Art"),
15 October 1988,
Reims.

Newspaper photo,
Far left: Gerry Weise with painting,
The Untitled Pointillistic Painting, a.k.a Self-Portrait,
oil paint on canvas,
60 x 60 inches / 150 x 150 cm,
1982-84,
(private collection).

REIMS
Grand quotidien d'information issu de la Résistance

l'union

51083 REIMS CEDEX — Tél. 26.40.24.48
C.P.P.A.P. 59919 — I.S.S.N. 00751-6134 Paris
44ᵉ ANNÉE N° 13469
Samedi 15 octobre 1988
5,50 F

Le collège Notre-Dame à la rencontre de l'art contemporain

Provoquer la rencontre entre les jeunes et leur époque est une des grandes ambitions du collège Notre-Dame. Dans cette optique, le nouveau C.D.I. (centre de documentation et d'information), doté d'une dimension culturelle, devient aujourd'hui le berceau de manifestations artistiques. Pendant un mois, c'est l'art contemporain qui y est la tête d'affiche avec l'étonnante exposition du peintre australien Gerry Weise.

C'est la première fois que Weise expose dans l'enceinte d'un établissement scolaire et, curieusement, il en est ravi : « Pour moi, le public c'est le public. Qu'importe le lieu d'exposition. D'ailleurs, c'est très intéressant car les jeunes sont beaucoup plus réceptifs et plus ouverts que les adultes. Ils cherchent davantage à comprendre, ils me donnent beaucoup d'idées. C'est évident qu'ils sont une source d'inspiration constante. »

Pour Emmanuelle Verrier, la documentaliste, « cette rencontre est extrêmement dynamisante. L'œuvre de Weise présente une image très colorée et très profonde de la peinture contemporaine. Elle interpelle les enfants et les pousse dans une réflexion sur l'origine et le devenir du monde. Ce qui est, bien sûr, très enrichissant. »

Temps et histoire, mythe et existence, symbole et mémoire forment la constellation autour de laquelle Weise gravite. En conséquence, c'est un art monumental.

Imprégné de symbole, de couleurs, de formes et de rythmes, Weise se laisse aller à la joie de peindre. « Mon œuvre a une dimension très cosmique car elle est influencée par la nature et la musique. Je travaille dans un souci de rythme, de mélodie au travers des formes et des couleurs. J'ai davantage été influencé par les musiciens que par les peintres. »

En fait, Weise est un artiste complet. La peinture et la toile ne sont pas les seules composantes de sa palette. Bois, ardoise, pierre, plâtre, métal sont autant de matériaux qui l'inspirent et l'aident dans son besoin créatif.

C'est aussi un ethnologue qui se nourrit d'arts primitifs pour nous livrer ses propres messages. Ses références symboliques ne doivent pas être prises au sens littéral. En effet, elles sont volontairement obliques, glissant entre les cultures, les identités et les superstitions. « Je ne veux pas faire de la copie, j'utilise toutes ces images pour construire mon univers pictural. »

L'artiste et Emmanuelle Verrier qui est à l'origine de cette exposition.

Un art en perpétuel mouvement

La caractéristique principale de Weise, s'il y en a une, est la multiplicité de ses styles. « Je suis en constante recherche, c'est pourquoi mon œuvre se compose de séries. Chacune d'elles est liée à un moment précis de mon étude artistique.

« En me concentrant sur les courants originels des arts pré-

Les premiers visiteurs de cette étonnante exposition

historiques et primitifs, j'en suis arrivé à une réflexion sur le cosmos. Mes toiles se sont alors transformées en planètes, soleils multicolores. D'une certaine manière, j'ai bouclé la boucle car j'avais gagné à l'âge de 7 ans à Sydney un prix pour le dessin que j'avais fait de la planète Saturne. A l'époque j'étais déjà fasciné par le mystère de l'univers. »

Aujourd'hui, c'est donc dans une nouvelle optique que Weise va s'orienter. Tout ce qui l'entoure est matière à création. « Je suis influencé par les endroits où j'habite. Reims est un témoignage du Moyen Age avec ses églises, ses cathédrales... Alors j'ai envie de peindre avec des couleurs or et argent qui sont pour moi des couleurs religieuses ».

Pour le moment, il prépare trois exposition personnelles, à Paris, à Châteauroux et dans le Limousin. Le thème en sera la musique. A vous d'imaginer !

En attendant, il vous accueille au collège Notre-Dame.

Gerry Weise painting exhibition,
13 December 1988 to 11 January 1989,
Espace 13 Cultural Center,
Theater 13,
Paris.

Official exhibition show opening invitation card,
Mythorhythmic Image,
12 December 1988.

espace 13

Exposition du mardi 13 Décembre 1988
au mercredi 11 Janvier 1989

du lundi au vendredi de 14 h 30 à 21 h 30

VERNISSAGE le lundi 12 Décembre

de 18 h 30 à 20 h 30

GERRY WEISE
peinture

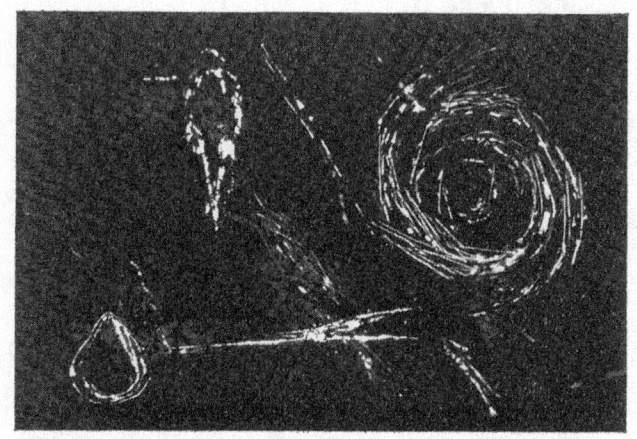

espace 13 - théâtre 13
24, rue Daviel, 75013
45 89 05 99
M° Glacière - Bus 21-62

Earth Music exhibition, paintings & installations,
18 February to 12 March 1989,
Centre Culturel Ocre d'Art,
Chateauroux.

Official exhibition catalog,
catalog article:
"Gerry Weise, Music", by Ludovic Gibsson.

GERRY WEISE

PEINTURE ET INSTALLATION

"MUSIC"

18 FÉVRIER – 12 MARS 1989

OCRE D'ART
ATELIER DE CRÉATION ET D'EXPRESSION PLASTIQUES
OUVERT DU MARDI AU DIMANCHE

51, rue de l'Indre – 36000 CHATEAUROUX
54 22 19 55 Contact : Gérard LAPLACE

"MUSIC"

Gerry Weise atteint un style personnel dans les années quatre vingt.

Temps et histoire, mythe et existence, symbole et mémoire, c'est la constellation dans laquelle l'œuvre de Weise gravite car c'est un art ambitieux, dépassant le style et la mode pour toucher à ces archétypes qui sont à la fois universels et essentiels.

Les idées, les superstitions, les émotions deviennent d'étranges choses murmurées, tandis que le mystère et la terreur de l'existence ont le droit de, lentement accéder à la conscience. De manière caractéristique, images et symboles dans l'œuvre de Gerry Weise sont positif et négatif. Il vivra dans le présent mais jouera à cache-cache avec son propre spectre au passé comme au futur. Ce sont des rappels magiques se réfléchissant sur la mortalité.

Les mythes fascinent cet artiste australien : il les adore, il les craint, il les dénonce à la fois. Il joue avec eux, il les juxtapose, puisant dans les courants originels, les arts préhistoriques, les arts primitifs ou cycladiques.

Il voudrait tout englober, il s'enfuit au bout du monde.

Cet art est à la fois sensuel et sérieux, exigeant temps, contemplation et pensée, toujours une implication gratifiante avec perspicacité.

Australie, les contrées les plus primitives du globe.

Cet artiste a toujours exprimé un goût aiguisé pour le style et rythme de vie primitive.

<p align="right">Ludovic GIBSSON</p>

OCRE D'ART
ATELIER DE CRÉATION ET D'EXPRESSION PLASTIQUES
OUVERT DU MARDI AU DIMANCHE

GERRY WEISE
Né en 1959 à Sydney
Australie

Expositions personnelles récentes
- 1987 : Antigone expose Gerry Weise, Reims
 - Version Originale
 - Café du Palais
 - Espace A.G.F.
 - Centre Culturel du C.R.O.U.S.
- 1988 : Ambassade d'Australie, Bonn, R.F.A.
- 1988 : Ambassade d'Australie, Bruxelles, Belgique
- 1988 : C.D.I. Collège Notre-Dame, Reims
- 1988 : Espace 13, Paris

Expositions collectives récentes
- 1987 : "Rituel Commun-Common Ritual"
 Ambassade d'Australie, Paris
- 1987 : "Rituel Commun-Common Ritual",
 Galerie La Lisière, Reims
- 1988 : "Rituel Commun-Common Ritual",
 Galerie Clin d'Oeil, Toulouse
- 1988 : "Grandeur Nature",
 Centre d'Arts Plastiques, A. Chanot, Clamart Paris

Collections privées, publiques, musées.

Installation Basilique St-Rémi 1986
acrylique sur ardoise

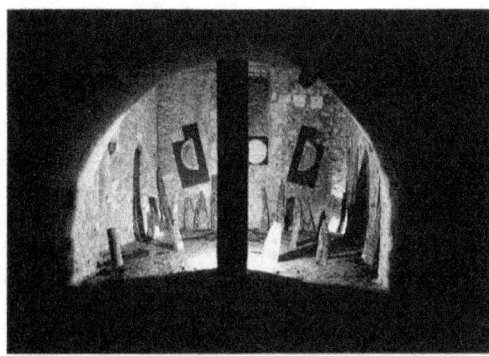

Acrylique et huile sur écorce 1987

GERRY WEISE

PEINTURE ET INSTALLATION

"MUSIC"

18 FÉVRIER – 12 MARS 1989

51, rue de l'Indre – 36000 CHATEAUROUX
54 22 19 55 Contact : Gérard LAPLACE

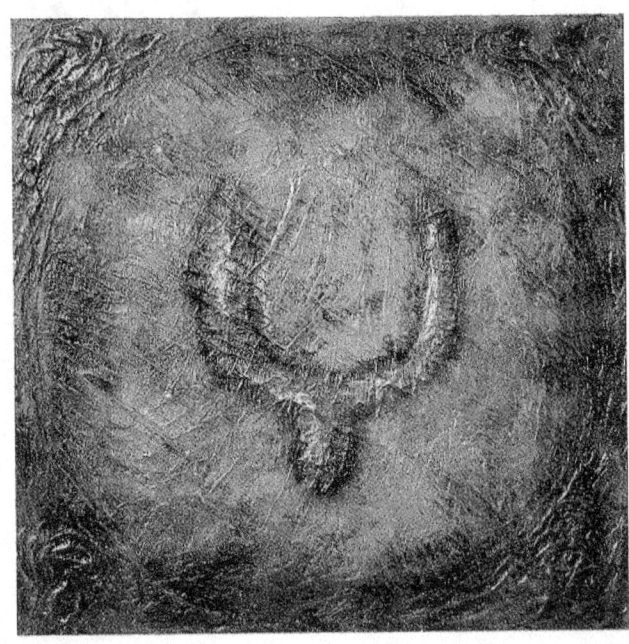

KNAVE 1988
acrylique sur bois

11b. 1989 Ardennes Poetry Festival
by Albert L. Sandberg.

In 1989, Gerry Weise took part at an important Poetry Festival in the French Ardennes. The annual festival was an eight day tribute to Arthur Rimbaud (1854-1891), French poet of the Symbolism literary movement. The festival was from 16th to 23rd March. Weise performed on the last day of the festival, at the Foyer du Théâtre in Charleville-Mézières. He provided musical soundscapes for eight celebrated contemporary poets. The high point of the evening, was his duo with Jean-Marie Le Sidaner.

The eight poets that Gerry Weise provided musical soundscapes for, were:
Yvette Barré-Barteaux, Franz Bartelt, François Squevin, Robert San Geroteo, François Hubert, Michel Mourot, Claude-Edmond Braulx, Jean-Marie Le Sidaner.

Gerry Weise's soundscapes performed on electric guitar from 1987 to 1990, were original avant-garde compositions, that laid a bed of sound for poetry and essays to be recited over. Which could be described as: the overlapping of guitar and electronic devices, with vocals. The two electric guitars he used were, a 1967 walnut Gibson ES TD 340 (acquired in Frankfurt, Germany), and a 1984 red Fender Stratocaster (acquired in Paris, France). He was influenced by Jazz Fusion, that he had performed with film composer Cezary Skubiszewski and the band Corroboree of 1978-1979 in Australia. Another inspiration, were Weise's Free Jazz performances in numerous German concerts, with Tour de Force during 1982-1984. Weise's original soundscapes paid tribute to two of his favorites: American Minimal music composer Steve Reich, and German 20th-21st Century music composer Karlheinz Stockhausen.

Avant-Garde Performance Groups in chronological order:
1) 1987. Gerry Weise and Jean-Marie Le Sidaner,
- Centre Culturel du CROUS retrospective exhibition, Reims.
2) 1987. Trio Rituel Commun: Gerry Weise, Jean-Marie Le Sidaner, and Jon Cockburn,
- Galerie La Lisière exhibition, Reims,
- Café du Palais, Reims.
3) 1989. Ardennes Poetry Festival, Gerry Weise and eight poets,
- Foyer du Théâtre, Charleville-Mézières.
4) 1989. Trio Flache: Gerry Weise, Jean-Marie Le Sidaner, and Stephen Adams,
- Opus 65, Reims.
5) 1990. Duo Flache: Gerry Weise and Jean-Marie Le Sidaner,
- Arthur Rimbaud Museum exhibition, Charleville-Mézières.

"Of all the arts, abstract painting is the most difficult. It demands that you know how to draw well, that you have a heightened sensitivity for composition and for colors, and that you be a true poet. This last is essential." Wassily Kandinsky.

Poèmes en Ardenne Festival (Ardennes Poetry Festival),
16 to 23 March 1989,
Foyer du Théâtre,
Charleville-Mézières.

L'Ardennais, newspaper article, (N#13700),
"Poèmes en Ardenne",
23 March 1989,
Charleville-Mézières.

Newspaper photo,
Announcing Gerry Weise to perform at the festival.

L'Ardennais

LA PLUS FORTE VENTE DANS LES ARDENNES

23-3-1989

Poèmes en Ardenne

Ils animent depuis un an les «mercredis de la poésie» au musée-bibliothèque Rimbaud et publient la revue Flache où les poètes consacrés côtoient les nouveaux talents.

Ils s'appellent : Yvette Barré-Barteaux, Franz Bartelt, François Squevin, Robert San Geroteo, François Hubert, Michel Mourot, Claude-Edmond Braulx et Jean-Marie Le Sidaner.

Ce soir, jeudi 23 mars, ils présenteront à 20 h 30 au foyer du théâtre leurs propres poèmes avec la complicité musicale de Gerry Weise, un artiste australien qui s'est déjà produit dans plusieurs villes d'Europe. Ils ajouteront à leur récital un choix de poèmes de tous lieux et de toutes époques.

Voici un aperçu de la vie poétique ardennaise actuelle avec ce poème dû à la plume de Franz Bartelt :

Entraînante routine, tous les jours à la tâche,
à l'établi, au champ, sous le joug des habitudes,
tirer la charrue à travers cette terre
semée de pierres précieuses
et de fruits souterrains, graines d'arbre
de lumière, pépins d'azur,
source et vie endormies dans l'oubli
ou dans l'indifférence.

Chercheur d'or, animal de trait
et de rature, tendu sous le rêve
et sous l'espérance, parcourant
inlassablement le même mètre
inépuisable, ce carré grand comme une fenêtre
vue du ciel et qui contient
l'éternité et ses trésors.

Labeur ordinaire, homme de peine,
paré de modestie, ouvrier sans spécialité
préposé au tri fabuleux,
artisan de l'infini
construit ligne à ligne
sans autres outils
que vingt-quatre heures par jour.

Franz BARTELT.

Cette soirée poétique sera accompagnée musicalement par Gerry Weise, un guitariste australien.

Poèmes en Ardenne Festival (Ardennes Poetry Festival),
16 to 23 March 1989,
Charleville-Mézières.

L'Ardennais, newspaper article, (N#13702),
"Semaine de la poésie : le bouquet final",
(translation: "Poetry Week, the final bouquet"),
25 March 1989,
Charleville-Mézières.

Newspaper photo,
Gerry Weise performing at the festival with Jean-Marie Le Sidaner,
23 March 1989,
Foyer du Théâtre,
Charleville-Mézières.

• 25 - 3 - 1989

L'Ardennais

LA PLUS FORTE VENTE DANS LES ARDENNES

Charleville-Mézières
Semaine de la poésie : le bouquet final

Les rencontres poétiques qui ont marqué cette semaine ont été diversement suivies mais toujours par un public passionné. La poésie demeure bien vivante à Charleville notamment si l'on en juge par le nombre de poètes locaux. C'est fou ce que la terre d'Ardenne suscite comme vocations d'écriture.

Charleville, berceau du cher Arthur, fonctionne aussi très largement comme signe de ralliement et les mercredis de la poésie organisés régulièrement depuis un an ont su attirer au musée-bibliothèque Rimbaud, plusieurs auteurs de renom.

Cette semaine, après Jacques Bellefroid, venu parler de René Char, c'est le poète et critique Jean-Claude Renard qui a été accueilli, mercredi soir au musée Rimbaud. Jean-Claude Renard a une œuvre importante derrière lui et, l'an passé, il a fait partie des trente poètes contemporains choisis par le ministère des Affaires Étrangères, pour une présentation à travers le monde.

A noter qu'un entretien entre Jean-Claude Renard et Jean-Marie Le Sidaner est publié dans le numéro 6 de la revue Flache.

Preuve que cette semaine de la poésie va peut-être devenir un solide et durable rendez-vous à Charleville, on a même vu cette année une manifestation auto-qualifiée de «Off» par ses intervenants Jean-Claude Mahy, Bruno Pia et Denis Delaplace, qui ont donné, mercredi après-midi, un récital de leurs œuvres à la librairie... Rimbaud.

Enfin, cette semaine, s'est achevée jeudi soir par une soirée poétique ardennaise au foyer du théâtre municipal au cours de laquelle des poètes ardennais ont donné lecture de leurs vers avec l'excellent accompagnement musical de Gerry Weise, un guitariste australien. Une soirée très appréciée.

Le poète et critique Jean-Claude Renard, lors de son intervention au musée Rimbaud, mercredi dernier.

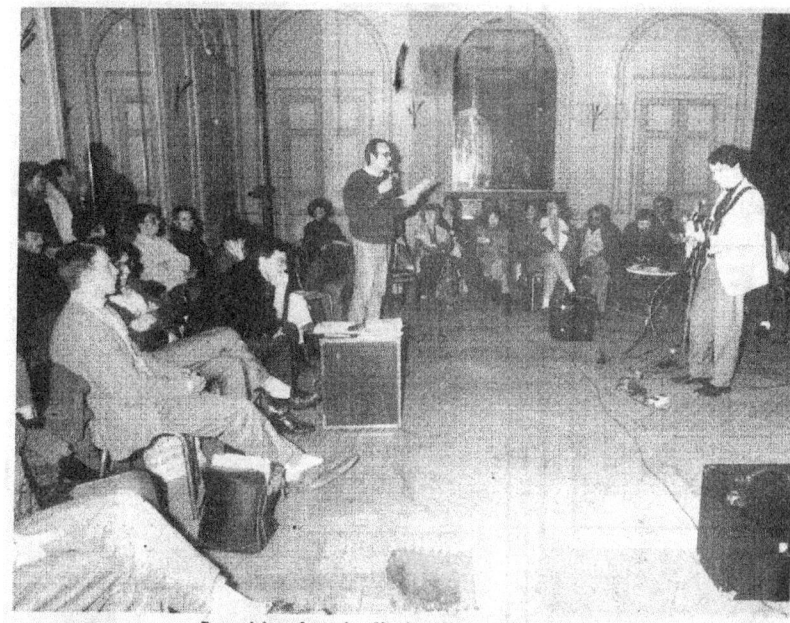
La poésie ardennaise d'aujourd'hui : bien vivante...

Photos 1 and 2,
Gerry Weise performing with Jean-Marie Le Sidaner,
Poèmes en Ardenne Festival (Ardennes Poetry Festival),
23 March 1989,
Foyer du Théâtre,
Charleville-Mézières.

Trio Flache, avant-garde performance group,
Jean-Marie Le Sidaner (France), essay recital,
Gerry Weise (Australia), musical soundscapes,
Stephen Adams (Australia), theatrical vocal singing.

Concert performance,
6 May 1989,
Opus 65,
Reims.

L'Union, newspaper article, (N#13636),
"Coup de flash sur le Trio Flache",
(translation: "Flash shot for the Trio Flasche"),
4 May 1989,
Reims.

Newspaper photo, left to right:
Gerry Weise, Stephen Adams, Jean-Marie Le Sidaner,
photo taken in Weise's first French art studio,
Reims.

REIMS

Grand quotidien d'information
issu de la Résistance

51.083 REIMS CEDEX — Tél. 26.40.24.48
C.P.P.A.P. 59919 — I.S.S.N. 00751-6134 Paris
45ᵉ ANNÉE Nº 13636

Jeudi 4 mai 1989

3,90 F

REIMS-SAMEDI 6 MAI

Coup de flash sur le « Trio Flache »

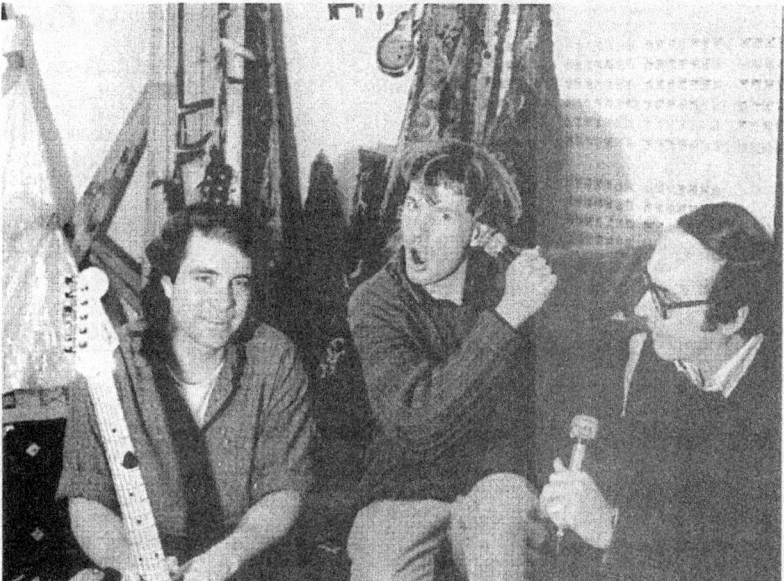

Le « Trio Flache » présentera samedi, à 20h30, à Opus, 65 bis avenue Jean Jaurès, à Reims, son spectacle musical, un récit de bonnes paroles accompagné d'une musique contemporaine.

Cette formation, unique en France sera représentée par un français et deux australiens. Leur musique très gestuelle mêle leurs instruments et leurs voix qui s'introduisent dans une combinaison jamais entendue.

Le « Trio Flache » proposera trois créations originales, interprétées en français ou en anglais par Jean-Marie le Sidaner notamment, un passionné de philosophie, qu'il enseigne d'ailleurs. Il a publié plusieurs livres : ces textes en prose, à la limite de plusieurs genres (poème, récit, essai...).

Deuxième interprète : Gerry Weise, venu d'Australie, mais vivant et travaillant en France. A Sydney, il a poursuivi des études d'arts plastiques et de musique. Il a déjà réalisé une trentaine d'expositions en Europe et certaines de ces toiles appartiennent à des collectionneurs et musées importants. En Australie, puis en Allemagne, il a intégré divers groupes de musiciens réputés où quelqu'uns avaient adopté une musique expérimentale. Quant au troisième, Stephen Adams, musicien, chanteur, compositeur, il se consacre à l'écriture musicale. En Australie, il joue dans plusieurs groupes. Bref, une « compilation » franco australienne qui méritra sans aucun doute le détour.

Concert de « Trio Flache » samedi 5 mai à 20 h 30. Pour tous renseignements : Opus 65, tél 26 40 42 82

Trio Flache, avant-garde performance group,
Jean-Marie Le Sidaner, essay recital,
Gerry Weise, musical soundscapes,
Stephen Adams, theatrical vocal singing.

Concert performance photo,
Left to right: Jean-Marie Le Sidaner, Stephen Adams, Gerry Weise,
6 May 1989,
Opus 65, Reims.

Repertoire recital programme:
1) Prélude en la mineur, (Gerry Weise),
2) L'accent de Prague, (Jean-Marie Le Sidaner),
3) Sydney Dreaming, (Stephen Adams),
4) Flag, (Jean-Marie Le Sidaner).

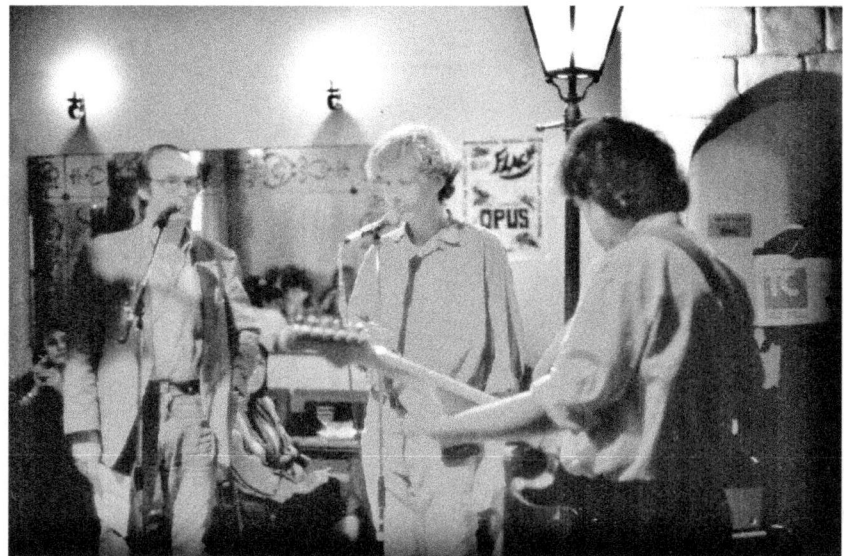

RÉPERTOIRE

1. « PRÉLUDE EN LA MINEUR »
 de Gerry Weise (1981-1989)

2. « L'ACCENT DE PRAGUE »
 de Jean-Marie Le Sidaner (1989)

3. « SYDNEY DREAMING »
 de Stephan Adams (1988)

4. « FLAG »
 de Jean-Marie Le Sidaner (1987-1989)

※ spectacle MUSICAL art performance ※

Trio Flache

EN CONCERT A L'OPUS 65
SAMEDI 6 MAI 20h30

- JEAN-MARIE LE SIDANER — VOIX
- STEPHAN ADAMS — CHANT
- GERRY WEISE — GUITARE

65 avenue Jean-Jaurès
51100 REIMS
Tél : 26 40 41 82

※ MUSICAL poème ART spectacle ※

JEAN-MARIE LE SIDANER

Né à Reims, Jean-Marie Le Sidaner, au alentour des années 70, traverse une période "avant-gardiste". Il se passionne pour la philosophie qu'il enseigne à présent. Il publie plusieurs livres : Ces textes en prose, à la limite de plusieurs genres (poème, récit , essai ...). Il poursuit dans le même temps une intense activité de critique dans des journaux et des revues. Vif intérêt pour la peinture, la photo, le cinéma.

Biblio. après :
- Élégie dans la ville, avec des photos d'Annick Le Sidaner, Éditions de la Différence
- L'effet de neige, collection "Petite Sirène", Éditions Temps Actuels
- Portraitures, Éditions La Différence
- Manuel de scène, avec des dessins de Lourdes Castro, Éditions La Différence
- Ballade en mémoire de Haris, Le Dé bleu, Louis Dubost Éditeur
- Je suis moi-même la guerre, Éditions Echolade

GERRY WEISE

Gerry Weise venu d'Australie vit et travaille en France. A Sydney, il poursuit des études d'arts plastiques et de musique. Il a déjà réalisé une trentaine d'expositions en Europe, et certaines de ses toiles appartiennent à des collectionneurs et des musées importants. En Australie et plus tard en Allemagne, il se trouve introduit dans divers groupes de musiciens réputés où quelques uns d'entre eux adoptent une musique expérimentale.

STEPHAN ADAMS

Stephen Adams, musicien, chanteur, compositeur, tout en poursuivant des études de musique à Sydney dont il obtient la maîtrise en 1986. Il se consacre à l'écriture musicale. En Autralie il joue dans plusieurs groupes.

Trio Flache, avant-garde performance group,
Jean-Marie Le Sidaner, essay recital,
Gerry Weise, musical soundscapes,
Stephen Adams, theatrical vocal singing.

Trio Flache concert recordings:
6 May 1989, Opus 65, Reims,
1) Prélude en la mineur, (Gerry Weise),
2) L'accent de Prague, (Jean-Marie Le Sidaner),
3) Radio, (Stephen Adams),
4) Sydney Dreaming, (Stephen Adams),
5) Flag, (Jean-Marie Le Sidaner),
6) L'accent de Prague II, (Jean-Marie Le Sidaner),
7) Jen Craig appearance, (Jen Craig),
8) Sydney Dreaming II, (Stephen Adams),
9) Merci Buckets!, (Stephen Adams).

Trio Flache at Gerry Weise's first French art studio in Reims,
photo 1: Weise, Le Sidaner, Adams,
photos 2 and 3: Le Sidaner, Adams, Weise.

Jean-Marie Le Sidaner
Stephan Adams
Gerry Weise

TRIO FLACHE

OPUS 65 6 May 89

1A
Prélude en la mineur
L'accent de Prague
Radio
Sydney dreaming
Flag

1B
L'accent de Prague II
Jen Craig appearance
Sydney dreaming II

2A
Sydney dreaming II (cont.)
Merci buckets !

RUE HENRI PARIS
PRODUCTIONS

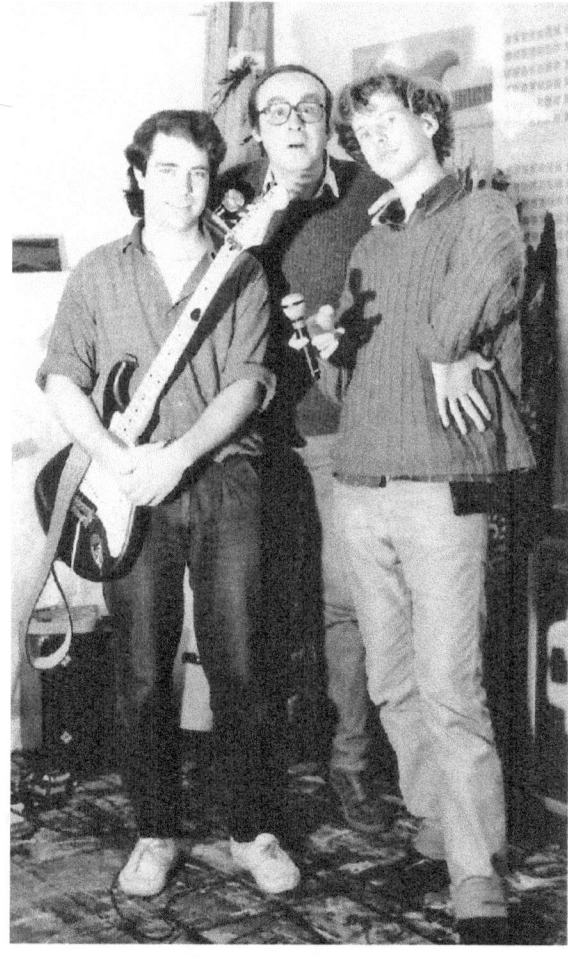

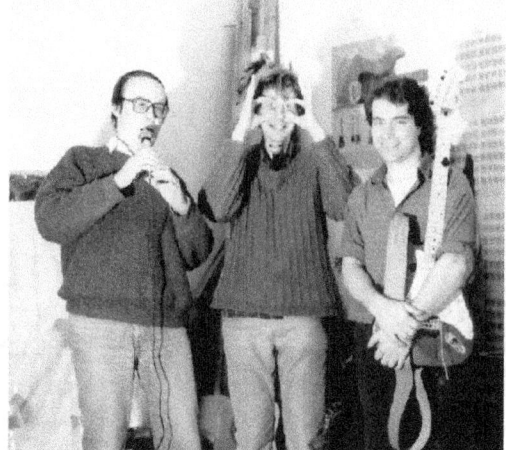

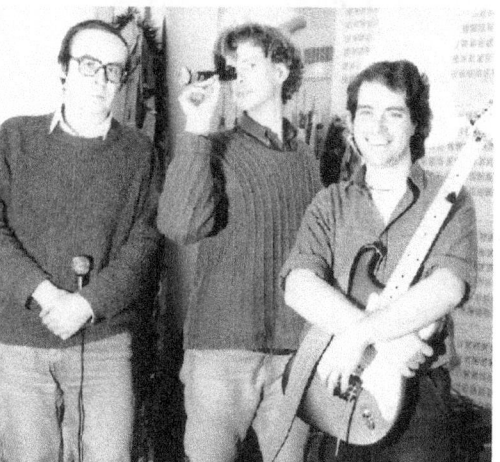

La Musique des Signes, painting exhibition,
June July 1989,
Opus Gallery,
Reims.

L'Uinon, newspaper article, (N#13682),
"Gerry Weise : entre cultures symboles et musiques",
(translation: "Gerry Weise, between cultural symbols and music"),
29 June 1989,
Chalons / Reims.

Newspaper photo,
Gerry Weise with paintings,
The Sacred,
oil paint on canvas,
71 x 63 inches / 180 x 160 cm,
1989,
(private collection).

Sacred Earth Music exhibition, paintings & installations,
October November 1989,
L'Espace Trésor,
Reims.

L'Union, newspaper article,
"Gerry Weise : l'exposition de toutes ses représentations symboliques",
(translation: "Gerry Weise, an exhibition of his symbolic depictions"),
1 November 1989,
Reims.

Newspaper photo,
Ambition,
a.k.a. Sans Titre,
oil paint on canvas,
79 x 60 inches / 200 x 150 cm,
1989,
(private collection).

CHALONS l'union

Grand quotidien d'information issu de la Résistance
51083 REIMS CEDEX — Tél. 26.40.24.48
C.P.P.A.P. 59919 — I.S.S.N. 00751-6134 Paris
45ᵉ ANNÉE N° 13682
Jeudi 29 juin 1989
3,90 F

REIMS - JUSQU'AU 3 JUILLET

Gerry Weise : entre cultures symboles et musiques

Après deux importantes expositions à Paris et de judicieuses installations à Châteauroux, Gerry Weise, le jeune artiste australien, est de nouveau à Reims pour exposer ses toiles à l'« Opus 65 », avant de se préparer pour une importante exposition personnelle à Varsovie, au musée de l'Asie et du Pacifique en fin d'année 1989.

Certaines œuvres créées par cet artiste appartiennent à des collections privées et vieillissent au cœur d'importants musées en Europe. Plus d'une vingtaine d'expositions personnelles ont été vues en Europe.

L'essentiel de l'œuvre de Gerry Weise, composée de toiles, d'installations, de dessins, de paysages est faite dans le but d'évoquer les constances fondamentales de l'expérience humaine.

Mais ces références symboliques ne doivent pas être prises au sens littéral. En effet, elles sont volontairement obliques, glissant entre les cultures, les identités et les signifiants. De manière caractéristique, images et symboles dans l'œuvre de Gerry Weise sont positifs et négatifs.

Il jouera à cache-cache avec son propre spectre, au passé comme au futur. Ce sont des rappels magiques se réfléchissant sur la mortalité. Jouant avec les mythes et la musique, d'où le nom de l'exposition : « Music », il puise en eux sa secrète inspiration. Aussi, cet art est à la fois sensuel et sérieux, une expérience qui est, en quelque sorte, un retour à l'essentiel de la peinture.

L'exposition est ouverte au public jusqu'au 3 juillet à la Galerie « Opus 65 », 65, rue Jean-Jaurès.

REIMS-JUSQU'AU VENDREDI 10 NOVEMBRE novembre 1989

Gerry Weise : l'exposition de toutes ses représentations symboliques

Gerry Weise, peintre australien, donne une nouvelle exposition, cette fois à l'Espace Trésor à Reims (Office du tourisme, rue Guillaume de Machault). On se souvient de la remarquable organisation de l'espace exposé que le peintre avait réalisé dans une salle du C.R.O.U.S. il y a deux ans, puis deux mois plus tard de l'exposition « Common Ritual » qu'avec son compatriote Jon Cockburn il avait tenu à la galerie de « la Lisière ». Entretemps, Weise a continué ses installations dans la nature, livrant ses créations aux intempéries du climat et la destruction. Inversement, trois de ses œuvres étaient immortalisées dans un musée. En dehors de tout courant théorique, poursuivant une recherche originale sans conteste, Gerry Weise, à trente ans, gagne peu à peu en reconnaissance.

Car au juste de quoi s'agit-il ? Premièrement, d'une référence explicite à l'art rituel arborigène. Mais pas seulement : sa veine « locale » s'est peu à peu, au contact d'autres cultures, ouverte à une réflexion synthétique, ou éclatée, sur les pratiques rituelles, religieuses, sur la symbolique de certains peuples disséminés sur la planète. Aussi note-t-on chez Weise une tentative de symbolisation des choses. Ses installations, avec pierres, écorces, terre, sur lesquelles il jette ses pigments, jaunes, rouges, oranges vif et bleus, sont autant de signes « invoquant » une symbolique primitive ressurgie... Ces formes obsessionnelles, qu'une série de toiles reproduit sous des angles, des formats, dans des situations différentes, ces formes qui évoquent au même des figures reconnaissables, à peine, et s'en échappent, sont autant de traces de mythologies hypothétiques, préexistantes à l'esprit moderne, mais refiltrées par lui, dont Gerry Weise se fait le médiateur.

L'œuvre toutefois n'a rien de passéiste. Pas de retour aux sources, ni l'illusion de sources miraculeuses, mais une esquisse de recompréhension de l'imaginaire post-moderne à travers ce dont il s'est apparemment débarrassé : le fétichisme, la fascination pour l'irrationnel, la magie et le monde des rêves (on sait que la culture arborigène lui est liée).

L'une des œuvres de Gerry Weise.
Le tableau « sans titre ».

La Musique des Signes, painting exhibition,
12 June to 3 July 1989,
Opus Gallery,
Reims.

Artension, contemporary art magazine article, (N#10),
"La musique des signes", by Jean-Marie Le Sidaner,
(translation: "The music of signs" or "Musical Signs"),
July 1989,
France.

Magazine photo,
Gerry Weise and paintings.

Ambition,
a.k.a. Sans Titre,
oil paint on canvas,
79 x 60 inches / 200 x 150 cm,
1989,
(private collection).

The Sacred,
oil paint on canvas,
71 x 63 inches / 180 x 160 cm,
1989,
(private collection).

champagne-ardennes

REIMS

GERRY WEISE

La musique des signes

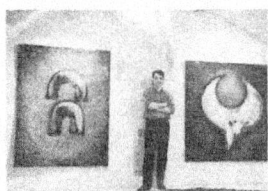

Gerry WEISE.

J'avais rendu compte ici même de la précédente exposition de ce jeune artiste Australien à Reims. Il a depuis présenté des travaux un peu partout en Europe, donné des concerts (il est aussi un remarquable guitariste), et il s'apprête à exposer à l'« Asia and Pacific Museum » de Varsovie. En attendant voici donc cette installation à la Galerie OPUS. Nous retrouvons les préoccupations majeures de WEISE : la fascination du mystère qu'il vienne des mythes ou du cosmos, le souci de construire des formes à mi-chemin du fantasme et du symbole : l'influence des arts préhistoriques, primitifs et cycladiques est ici évidente. Peu à peu l'art de Gerry WEISE gagne en intensité, grâce à la maîtrise qui est la sienne de techniques appropriées à son propos : il n'hésite pas à utiliser le bois, l'ardoise, la terre... Pour une fois le qualificatif d'« art magique » appliqué à sa démarche ne semble pas usurpé.

Jean-Marie LE SIDANER

Galerie OPUS
65, Avenue Jean-Jaurès
Tél. : 26 40 42 82

Du 12 juin au 3 juillet 1989.

Juillet 1989. N° 10

A personal letter from Jean-Marie Le Sidaner to Gerry Weise,
handwritten on the 6th of December 1989,
Reims.

Reims 6 Déc. 89

Mon cher Gerry,

Voici une copie de mon article. J'espère qu'il paraîtra bientôt (enfin!) dans ARTENSION.

Bien entendu cette petite étude ne signale que certains aspects de ton travail, mais enfin elle permettra peut-être d'attirer mieux l'attention sur toi.

Encore merci pour cette merveilleuse toile que je regarde très souvent. Tu ne peux savoir combien ton cadeau me touche.

Bon courage pour le catalogue!

Reçois toute mon amitié, ainsi que Martine,

Jean-Marie

Page 315,
"Visites, Passages à Gerry Weise", by Jean-Marie Le Sidaner,
(translation: "Visits, Passages to Gerry Weise"),
original typewriter text, written introduction for:
The Sacred – Looking Up, February to April 1990, exhibition catalog,
Arthur Rimbaud Museum,
Charleville-Mézières.

Pages 316 and 317,
"Gerry Weise : Sauver l'Infini", by Jean-Marie Le Sidaner,
(translation: "Gerry Weise, Save the Infinite"),
original typewriter text, written article for:
1) Marges, contemporary art and literary magazine,
June to August 1990, France,
2) L'Utopie, November December 1991, exhibition catalog,
Espace AGF, Reims.

VISITES, PASSAGES à Gerry Weise

Je n'ai pas refermé la porte, un courant d'air froid force le passage,
les vitres s'embuent, je pense à quelques étoiles éteintes,

je me souviens d'un feu d'herbes dont la lumière persiste sous mes
paupières baissées comme en cire froide,

je m'appelle Ishmaël, le désir parfois me prend de l'océan, j'erre sur le môle,
mais aussi la fatigue de la mer : je me jette sur la terre sèche,

ainsi je vis pour dire les choses secrètes qui sont à portée de la main,
j'aime à jamais les vents rouges.

 Jean-Marie Le Sidaner

Jean-Marie Le Sidaner

GERRY WEISE : SAUVER L'INFINI

Gerry Weise veut être un " artiste universel". Ambition justifiée pour ce jeune australien né en 1959, qui a vécu et travaillé en Allemagne, au Moyen-Orient, en France, et qui a su tirer parti des traditions et des révolutions des uns et des autres : ses peintures sur écorce s'inspirent des objets rituels aborigènes, mais il n'ignore pas les possibilités offertes par des matériaux modernes et surtout les images d'une civilisation hantée par le cosmos et l'atome.

Son " universalité" n'est pas une simple profession de foi : elle signe le rythme même de sa pratique. Parti dans les années 1980 d'une utilisation ludique et paradoxale des signes religieux traditionnels, il s'intéresse tout particulièrement quelques années plus tard aux " passages": de la figure à la forme, du matériau au signe...

Sa peinture se peuple alors d'étranges apparitions : visages à la limite des règnes humain, animal ou végétal, ectoplasmes pris dans un tourbillon cosmique ... Rien pourtant, dans les tableaux de cette époque, de surréaliste : Gerry Weise ne traque pas la beauté dans les jeux du hasard, tout au contraire il se montre attentif aux mouvements, à l'ordre souverain dont nos cauchemars mêmes laissent deviner la présence.

Ses expositions de 1986-1987 s'inscrivent à première vue dans une autre perspective. Les figures disparaissent au profit de formes géométriques, des sphères sur la surface desquelles gravitent des filaments colorés, des lambeaux de matières... On pense bien entendu à des planètes seulement habitées par le désir de prendre forme dans un espace toujours improbable.

Enfin les travaux récents font apparaître des signes encore, des symboles que chacun croit connaître déjà, mais qui appartiennent à l'imaginaire de l'artiste. Généralement c'est un croissant, une sorte de lune qui occupe le centre de la toile entourée d'une lumière rouge sur fond plus sombre : moment de déflagration cosmique, d'une formidable sérénité pourtant. L'art de Gerry Weise repose sur une tension maîtrisée : heureuse.

On s'en aperçoit peut-être davantage encore dans les compositions de terre teinte qu'il réalise sur le sol dans certains lieux d'exposition. Nous avons le sentiment alors d'être le témoins d'un rituel inconnu auquel nous sommes néanmoins conviés. N'est-ce pas ainsi que naissent les mythes? Des hommes s'approprient des formes, les font parler un langage magique. Celui dont la musique nous donne une idée assez proche.

Gerry Weise compose et exécute des morceaux de musique, seul ou avec des groupes, voire avec des poètes, depuis de nombreuses années. Il n'est pas étonnant

de l'entendre évoquer son travail plastique en terme de mélodie, de phrases, de rythme...

D'ailleurs, sa production depuis près de dix ans semble obéir à un projet musical. Une rétrospective montrerait d'évidence l'unité vivante, ouverte de cette oeuvre. Les formes, les signes, les couleurs ne se succèdent pas selon une plate linéarité, mais se répondent, se complètent les uns les autres comme autant de moments d'une symphonie.

J'ai envie de saluer Gerry Weise comme le poète Louise Herlin le fait de la mer : " Merci d'être là/ Tout étendue/ D'empêcher l'encombrement des perspectives/ De sauver l'infini."(I)

Jean-Marie Le Sidaner

(I) Louise Herlin : Huit poèmes (Cahiers de la Différence 5-6)

The Sacred - Looking Up exhibition, paintings & installations,
21 February to 15 April 1990,
Arthur Rimbaud Museum,
Charleville-Mézières.

Artension, contemporary art magazine article, (N#13),
"Gerry Weise", by Jean-Marie Le Sidaner,
January 1990,
France.

Magazine photo,
Gerry Weise with his Ground Painting,
Pigments on Earth installation,
natural pure pigments on black earth,
157 inches / 400 cm,
1989.

CHARLEVILLE-MEZIERES

GERRY WEISE

Les travaux récents de Gerry WEISE font apparaître des signes encore, des symboles que chacun croit connaître déjà, mais qui appartiennent à l'imaginaire de l'artiste. Généralement c'est un croissant, une sorte de lune qui occupe le centre de la toile entourée d'une lumière rouge sur fond plus sombre : moment de déflagration cosmique, d'une formidable sérénité pourtant. L'art de Gerry Weise repose sur une tension maîtrisée : heureuse.

On s'en aperçoit peut-être davantage encore dans les compositions de terre teinte qu'il réalise sur le sol dans certains lieux d'exposition. Nous avons le sentiment alors d'être le témoin d'un rituel auquel nous sommes néanmoins conviés. N'est-ce pas ainsi que naissent les mythes ? Des hommes s'approprient des formes, les font parler un langage magique. Celui dont la musique nous donne une idée assez proche.

J.M. LE SIDANER

MUSEE RIMBAUD

de janvier à mars 1990

Gerry WEISE - « Pigments sur terre » Installation 1989

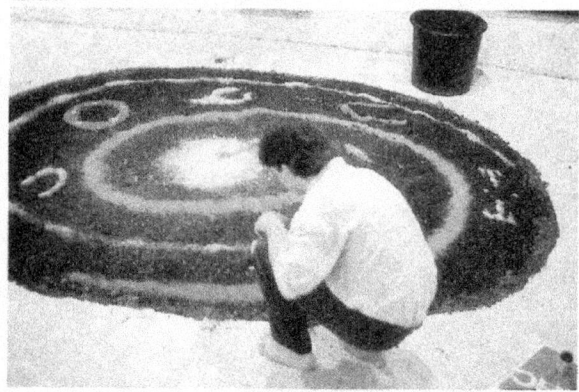

The Sacred - Looking Up exhibition, paintings & installations,
21 February to 15 April 1990,
Arthur Rimbaud Museum,
Charleville-Mézières.

L'Ardennais, newspaper article,
"Gerry Weise : un peintre australien au musée Rimbaud à partir de demain",
(translation: "Gerry Weise, starting tomorrow, an Australian artist at the Rimbaud Museum").
20 February 1990,
Charleville-Mézières.

Newspaper photo 1,
Gerry Weise in his first French art studio,
Reims.

Newspaper photo 2,
Bark Painting installation,
mixed media on bark and wood,
various sizes,
1984-1987,
(private collections).

Charleville-Mézières

• 20-2-1990

● Exposition

Gerry Weise : un peintre australien au musée Rimbaud à partir de demain

Après d'importantes expositions à Paris, Bonn, Bruxelles et de judicieuses installations à Châteauroux, Reims et en Grèce, Gerry Weise, jeune artiste australien, est à Charleville-Mézières pour exposer ses toiles et monter ses installations au musée Rimbaud.

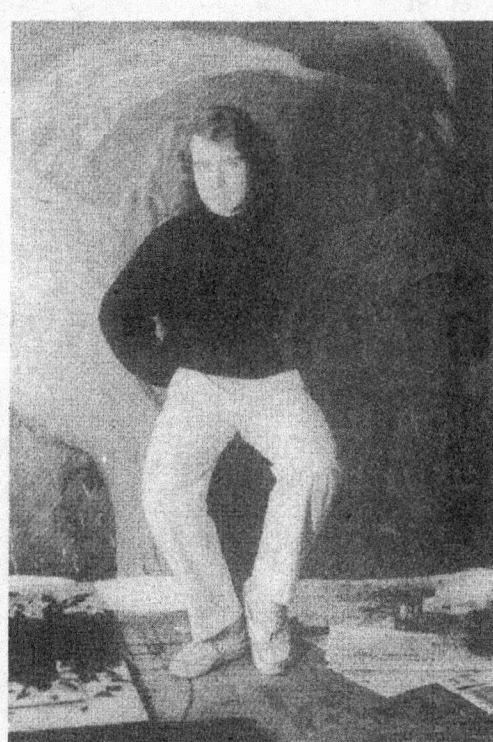

Nous retrouverons les préoccupations majeures de Weise : la fascinations du mystère, qu'il vienne des mythes ou du cosmos. Ses installations, avec pierres, écorces, terre, sur lesquelles il jette ses pigments, jaunes, rouges, verts et bleus, sont autant de signes "invoquant" une symbolique primitive ressurgie. Temps et histoire, mythe et existence, symbole et mémoire forment la constellation autour de laquelle Weise gravite. En conséquence, c'est un art monumental. Imprégné de couleurs, de formes et de rythmes, Weise se laisse aller à la joie de peindre. "Mon oeuvre a une dimension très cosmique car elle est influencée par la nature et la musique. Je travaille dans un souci de rythme, de mélodie au travers des formes et des couleurs. J'ai davantage été influencé par les musiciens que par les peintres.

HORS DU TEMPS

En fait, Gerry Weise est un artiste complet. Il gagne en intensité grâce à la maîtrise qui est la sienne de techniques appropriées à son propos$f: il n'hésite pas à utiliser le bois, le métal, l'ardoise, l'écorce...

Face à ces oeuvres, le spectateur se sent désarmé, comme hors du temps. Aucune règle, aucun équilibre pictural. Dépouillés ou confus, les tableaux de l'artiste bousculent les usages traditionnels de la peinture. Refusant l'orientation unique, le sens obligé que pourrait prendre parfois sa peinture, Gerry Weise a plusieurs fois changé de style. La "Mythorythmique Transmythique" est une théorie originale englobant une série de ses idées et réflexions sur l'univers, la création, les cultures les plus diverses et les mythologies les plus anciennes.

LE MYSTÈRE DE L'UNIVERS

"En me concentrant sur les courants originels des arts préhistorique et primitifs, j'en suis arrivé à une réflexion sur le cosmos. D'une certaine manière, j'ai bouclé la boucle car j'avais gagné à l'âge de 7 ans à Sydney (Australie) un prix pour le dessin que j'avais fait de la planète Saturne. A l'époque, j'étais déjà fasciné par le mystère de l'univers.

Gerry Weise présente une série de 33 écorces peintes, dans le cadre de l'exposition, représentant le cycle "Le chant des roches", hymne à la création du monde et à l'esprit ancestral. C'est assez dire que son ouvre, souvent faite d'environnements combinant des éléments naturels autour de grandes structures d'écorce, doit tout ensemble à l'art aborigène traditionnel. "Je suis influencé par les endroits où j'habite". L'ensemble, comme après une cérémonie, sera soigneusement démonté dans l'attente d'une prochaine et solennelle occasion.

Gerry Weise veut être un "artiste universel". Ambition justifiée pour ce jeune peintre australien.

● Du 21 février au 9 avril au musée Rimbaud du mardi au dimanche inclus de 10 h à 12 h et de 14 h à 18 h. Tél. 24.33.31.64.

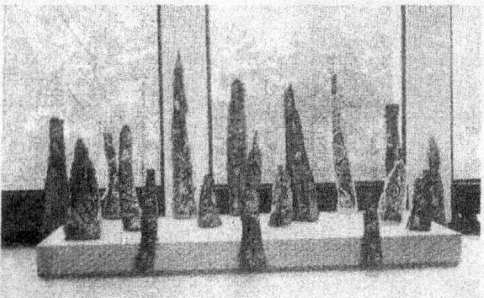

The Sacred - Looking Up exhibition, paintings & installations,
21 February to 15 April 1990,
Arthur Rimbaud Museum,
Charleville-Mézières.

L'Union, newspaper article, (N#13880),
"Un peintre australien amoureux de la terre",
(translation: "An Australian artist's love of the earth"),
20 February 1990,
Charleville-Mézières.

Newspaper photo,
Gerry Weise in his first French art studio,
Reims.

CHARLEVILLE-MÉZIÈRES

Du 21 février au 15 avril au musée Rimbaud
Un peintre Australien amoureux de la terre

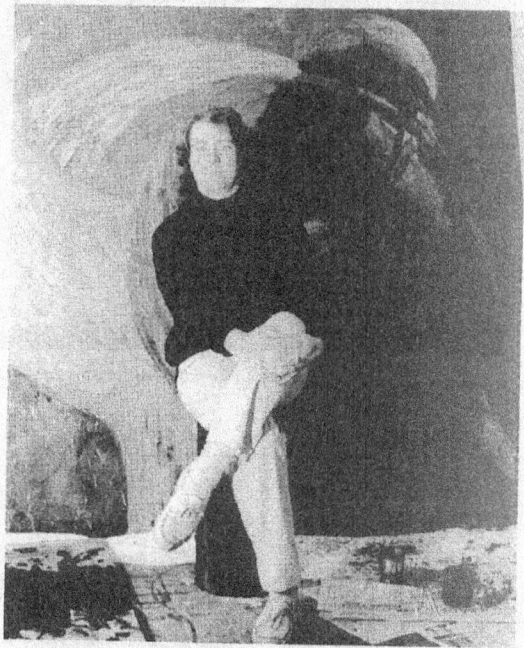

A partir du 21 février, et jusqu'au 15 avril, le musée Rimbaud accueillera les œuvres du peintre Australien Gerry Weise.

Après des expositions en Allemagne, Belgique et des importantes installations en Grèce et en France (notamment à Paris et à Reims), Gerry Weise, artiste Australien, a choisi d'exposer son œuvre à Charleville-Mézières.

L'essentiel de l'œuvre de Gerry Weise, composée de sculptures, de toiles et de dessins, est réalisée dans le but d'évoquer les constances fondamentales de l'expérience humaine.

Gerry Weise compose et exécute des morceaux de musique, seul ou avec des groupes, voire avec des poètes, depuis de nombreuses années. Il n'est pas rare de l'entendre évoquer son travail plastique en terme de mélodie, de phrases, de rythme : « Je suis en recherche constante, c'est pourquoi mon œuvre se compose de séries. Chacune d'elles est liée à un moment précis de mon étude artistique et musicale ».

Une palette fraîche, dynamique, vive, mais pas toujours sereine, Weise est un coloriste. Un coloriste qui dessine avec ses pinceaux. Il utilise pour ses sculptures et tableaux, la terre, le métal, l'ardoise, l'écorce et le bois. Son œuvre symbolique évoque la relation à la terre nourricière, les pulsions créatrices et les énergies vitales. Dans ce contexte, l'artiste a développé, depuis 10 ans, un art tout à fait personnel, en inventant ses propres signes et compositions.

Ses peintures des terres, sur lesquels il jette ses pigments jaunes, rouges et bleus, sont autant de signes « invoquant » une symbolique primitive ressurgie, révélant une dimension mystique et visionnaire.

Certaines œuvres créées par Gerry Weise appartiennent d'ailleurs à des collections privées et vieillissent au cœur d'importants musées en Europe.

The Sacred - Looking Up exhibition, paintings & installations,
21 February to 15 April 1990,
Arthur Rimbaud Museum,
Charleville-Mézières.

Official exhibition invitation card,
announcing the show opening on 21 February 1990,
with a performance by the Duo Flache:
Jean-Marie Le Sidaner, essay recital,
Gerry Weise, musical soundscapes.

Ambition,
a.k.a. Sans Titre,
oil paint on canvas,
79 x 60 inches / 200 x 150 cm,
1989,
(private collection).

AMBITION, *huile sur toile*
200 X 150, 1989

Roger MAS, Maire de Charleville-Mézières,
Député des Ardennes,
vous prie de bien vouloir honorer de votre présence le vernissage de l'exposition

GERRY WEISE
PEINTRE AUSTRALIEN

le mercredi 21 février 1990 à 17 heures au Musée RIMBAUD, Vieux-Moulin, Quai Rimbaud, Charleville-Mézières

Le DUO FLACHE présentera à 18 h 30 son spectacle musical. Un récit, de bonnes paroles accompagnés d'une musique contemporaine. Jean-Marie Le Sidaner, écrivain et Gerry Weise, peintre et musicien.

EXPOSITION DU 21 FEVRIER AU 15 AVRIL 1990

Exposition ouverte du mardi au dimanche inclus de 10 h à 12 h et de 14 h à 18 h.
Musée Rimbaud - Tél. : 24.33.31.64

Edition d'un catalogue
Textes : Jean-Marie Le Sidaner
Romuald Krzych
Gwenc'hlan Le Scouëzec
Ludovic Glisson

The Sacred - Looking Up exhibition, paintings & installations,
21 February to 15 April 1990,
Arthur Rimbaud Museum,
Charleville-Mézières.

Official exhibition catalog,
catalog articles:
1) "Visites, Passages à Gerry Weise", by Jean-Marie Le Sidaner,
(translation: "Visits, Passages to Gerry Weise"),
2) "Introduction", by Romuald Krzych,
3) "Le chant des roches", by Gwenc'hlan Le Scouëzec,
(translation: "The rocks are chanting"),
4) "Gerry Weise : l'Australien", by Ludovic Gibsson,
(translation: "Gerry Weise, the Australian").

*"The artist is idolatrous of the images he creates,
the act of assuming and idiosyncrasy are both his."*

*"L'artiste idolâtre les images qu'il crée,
l'acte d'assumer et d'idiosyncrasie sont tous deux seins."*

*Gerry Weise
Arthur Rimbaud Museum catalog 1990*

GERRY WEISE

Février - Mars - Avril
1990

Musée Rimbaud - Galerie Contemporaine - Charleville-Mézières

*"L'Artiste idolâtre les images qu'il crée,
l'acte d'assumer et d'idiosyncrasie sont tous deux siens."*
Gerry Weise

Il a été tiré de cet ouvrage
trente-trois exemplaires numérotés de 1 à 33
signés par l'artiste, accompagnés d'une œuvre originale
de Gerry Weise.
16 exemplaires numérotés de 1 à 16,
comprenant un dessin à l'acrylique.
17 exemplaires numérotés de 17 à 33,
comprenant un dessin à l'encre.

Ce catalogue a été réalisé par le Musée Arthur Rimbaud (Ville de Charleville-Mézières) conservateur Alain Tourneux, grâce aux concours de la Région Champagne-Ardenne et la collaboration de l'Office Régionale Culturel de Champagne-Ardenne (ORCCA).

Reims, le 3 décembre 1989

Visites, Passages *à Gerry Weise*

Je n'ai pas refermé la porte, un courant d'air froid force le passage, les vitres s'embuent, je pense à quelques étoiles éteintes,

je me souviens d'un feu d'herbes dont la lumière persiste sous mes paupières baissées comme en cire froide,

je m'appelle Ishmaël, le désir parfois me prend de l'océan, j'erre sur le môle, mais aussi la fatigue de la mer : je me jette sur la terre sèche,

ainsi je vis pour dire les choses secrètes qui sont à portée de la main, j'aime à jamais les vents rouges.

Jean-Marie Le Sidaner

J'imagine qu'au fil de ses nombreux voyages, le peintre Gerry Weise, au vu du caractère très particulier de ses recherches sur le sacré, a dû provoquer, dans les multiples lieux de transit qui l'ont vu passer, une succession souterraine — et peut-être comportant leur logique — de coïncidences et de hasards éclairant. Du moins, j'aime m'imaginer que de ces sortes de liens avec la vie sur lesquels ont tant glosé les surréalistes ont également ramifié, en profondeur, cette œuvre à laquelle ses détracteurs pourraient — apparemment de meilleur droit — appliquer le terme d'*anachronisme*. Je me souviens qu'au cours d'une discussion que j'eus avec l'australien, celui-ci m'assurait avoir choisi la Ville de Reims pour son emplacement stratégique qui lui tenait lieu de carrefour européen, d'où devaient commencer ses périples et vers où ils devaient le ramener. J'admirais déjà que, venu d'une terre aux antipodes de la notre, on puisse décider d'un point d'arrêt dans l'Europe comme un doigt sur une carte. C'est lorsque j'eus commencé à feuilleter les **Poésies** de Roger Gilbert-Lecomte, et de là dérivé vers les cahiers du **Grand Jeu** que j'entrevoyais la possibilité, à un point géographique précis, d'un rassemblement, et parfois d'une heureuse juxtaposition de thèmes obscurs, d'idées indéfinies, d'archetypes et d'hommes, ces rencontres magnétiques créées dans un temps cyclique et clos comme un espace sanctifié. On comprend ce qui fait de cette rencontre à travers le temps entre chercheurs de mythologies enfouies, un hasard des plus curieux : un pan de l'œuvre inaboutie des quatre "simplistes", que la postérité avait tout juste léguée au rang des bizarreries littéraires, trouvait enfin un prolongement de taille dans les recherches de Weise sur les symboles et le rythme — qui n'a probablement jamais lu aucun d'eux. En tombant sur le poème **Fatvm !** de Gilbert-Lecomte, cet espace se creusait sous mes yeux. N'y avait-il dans les huit premiers vers comme une description puis une interprétation de la série **Eurythmique, polyrythmique et forterythmique**, comme une *prémonition* du geste de Weise ?

> Les formes de mon rêve ont la simplicité
> D'une synthèse figurant l'humanité :
> Courbes fuyant au loin d'un globe en glaise sombre,
> Où les hommes — ses fils — bougent dans la pénombre
> Uniformément bruns sous le ciel noir, honni.
> Et le blême horizon recule à l'infini.
>
> Or, dans le grouillement fou de ces homoncules,
> Naissant, souffrant, mourant, comme un feu, tu circules,
> Influence versée aux êtres par les cieux,
> Magnétique regard de l'astre aux rayons bleus
> Dont le fluide épars commande aux âmes frêles.
> Et les pantins tombés sont mus par des ficelles !

Outre les parti-pris métaphysiques qu'impliquaient les théories du "Contre-Ciel", et le renoncement absolu du "Phrère" élu de René Daumal, et vis-à-vis desquels Weise ne se sent aucun droit de citer, que peut-on envier de plus coïncidant en formules hallucinées, en raccourcis déconcertants avec l'œuvre plastique du peintre australien. Ces globes en glaise sombre, ces homoncules, cette influence, ce magnétique regard de l'astre bleu sont autant de convocations des images-clés qui circulent, çà et là, dans les réalisations de Gerry Weise et participent à son échine. Ne serait-ce que la mythogénèse chère au peintre, qui consiste en "une fusion du processus de la pensée avec ce qui a dû être le flux informe des commencements", fondatrice de l'inspiration de l'australien, et qui un demi-siècle plus tôt traversait comme une colonne de hoquets foudroyants l'œuvre éparse du poète rémois.

Sous cet angle de vue, les exemples de correspondances entre Gilbert-Lecomte et Gerry Weise se succèdent en myriades : d'autres vers, d'autres fulgurances, des découvertes inconscientes de symboles ou fragments mythologiques, mais surtout cette prépondérance donnée au rythme, qui à ce seuil prend un tour incantatoire — cueillant chez l'un comme chez l'autre l'originel au passage — ouvrent la voie à une étude compacte, érudite, lançant à travers une nuit aimantée comme celles de Van Gogh, une diagonale d'une œuvre à l'autre, et, poursuivant l'élan, débouchant sur quelques formulations générales de première importance — sur quelques *révélations* incertaines, indélébiles... Elle commencerait par cette scission apparente avec l'époque, dont nous parlions plus haut — qui fut délibérément choisie — et qui apparaît comme la formulation première d'une recherche d'un tel caractère, la ligne blanche tracée sur le sol — cette zone incontournable de filtrage à l'intérieur de laquelle peut enfin se développer une mythologie *en cours*.

Mort est le monde de nos yeux éveillés. Celui que nous voyons en dormant est sommeil.
(Héraclite d'Ephèse, fragment 22)

Romuald Krzych

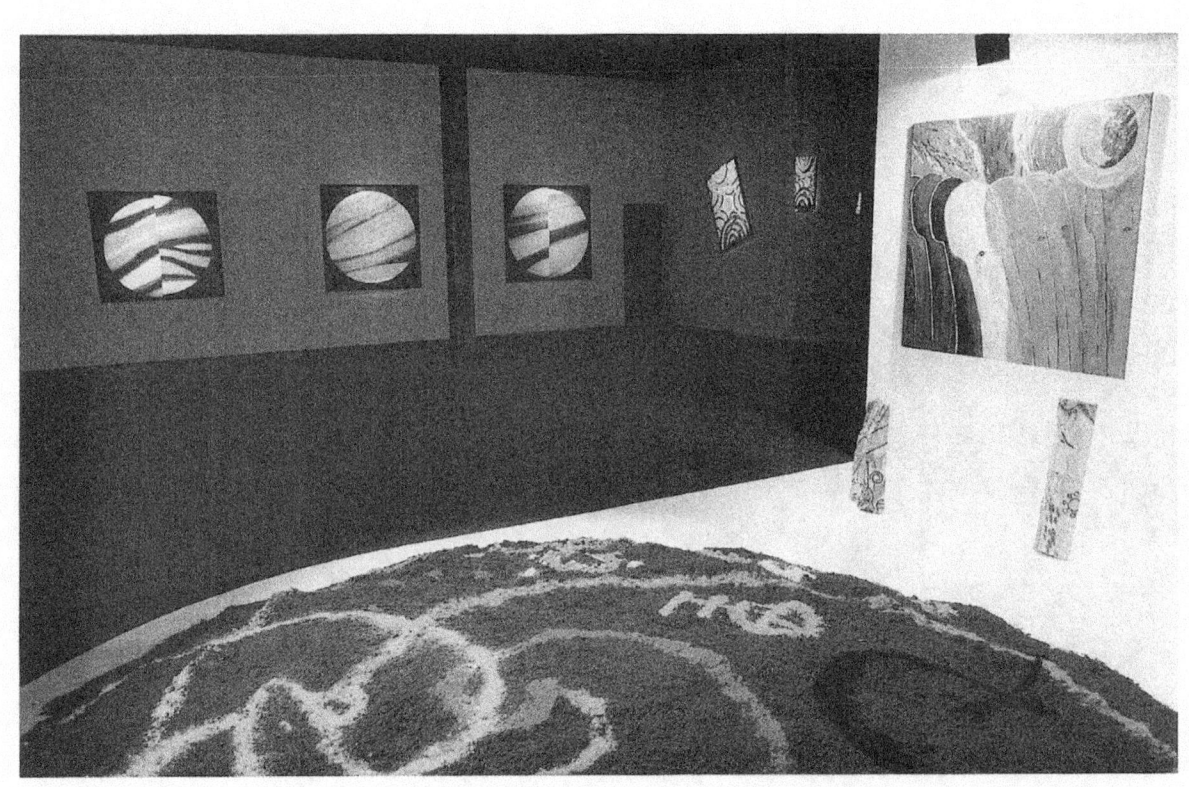

INSTALLATION 1987
Centre Culturel du C.R.O.U.S.
peintures sur toile et bois
peintures sur écorces
pigments sur terre

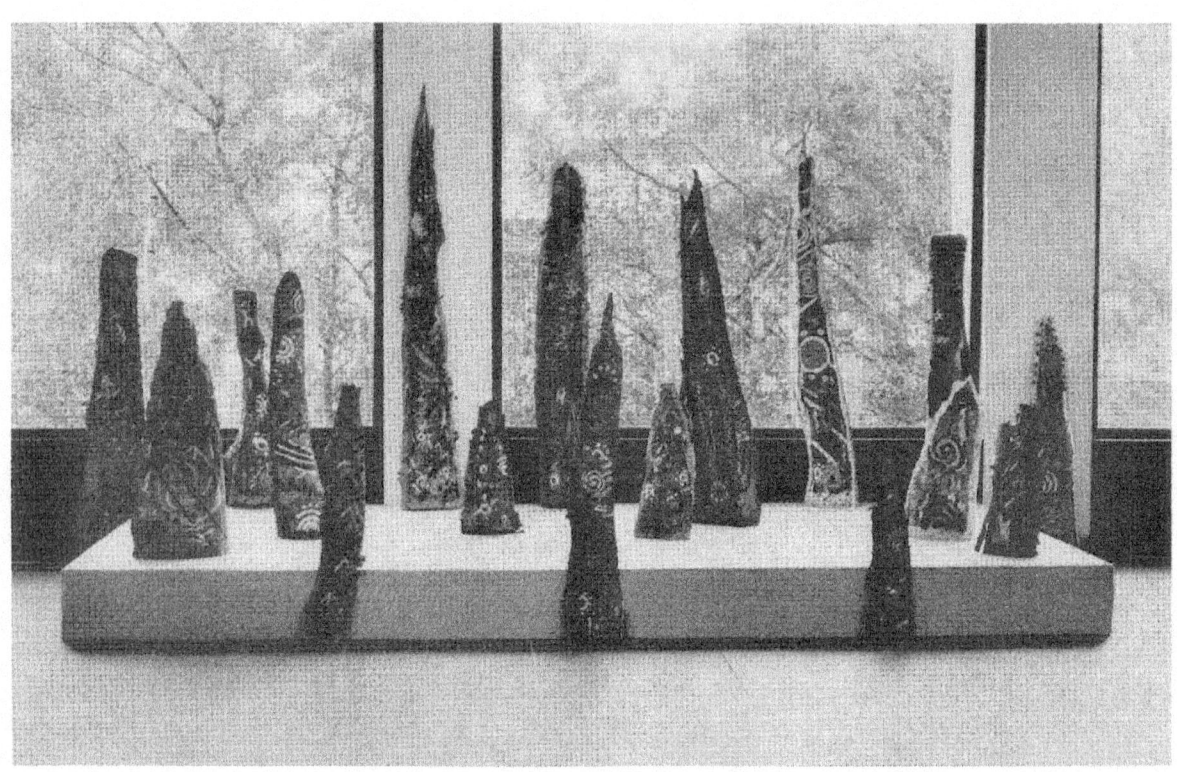

INSTALLATION 1987
Ambassade d'Australie, Paris
17 peintures sur écorces

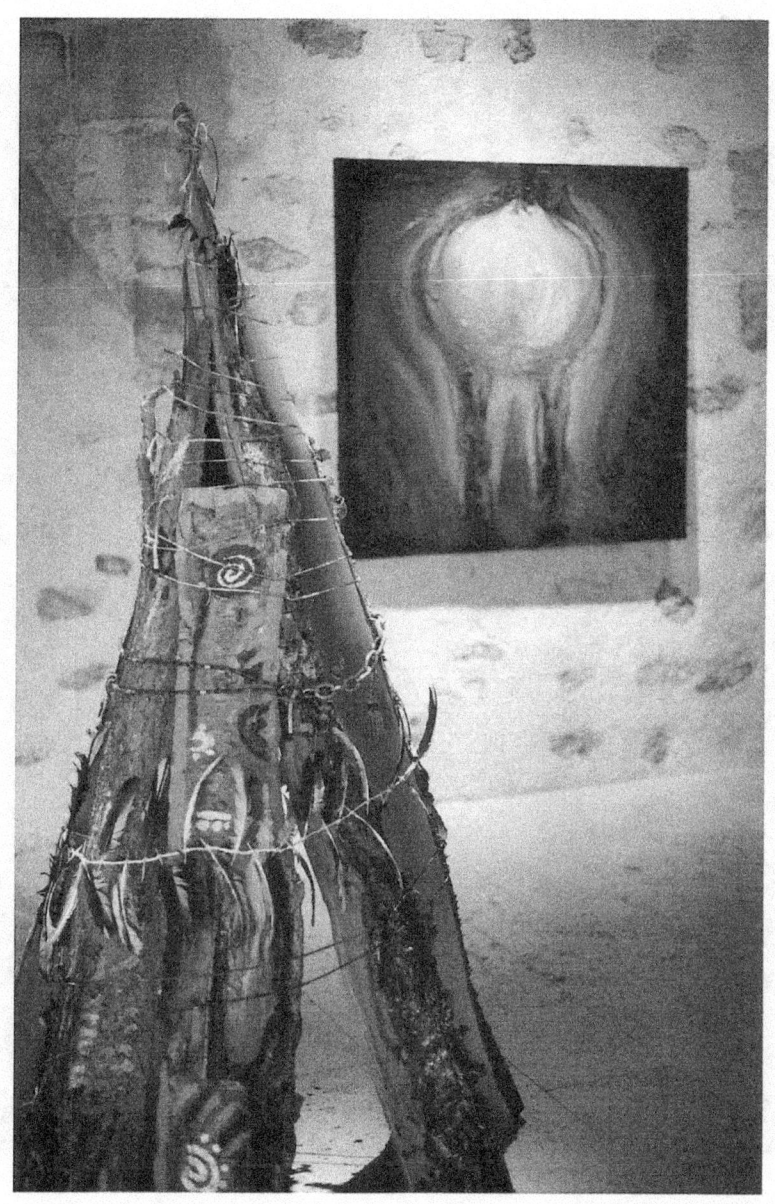

RITUAL
peintures sur écorces
hauteur 205 cm.
1987-89

INSTALLATION 1989
Espace Trésor, Reims
peintures sur toile, bois, papier et écorces

SORCERY
huile sur bois
120×120 cm.
1989

TEXTBOOK MYTHORYTHMIC
PERFORMANCE
technique mixte
matières photographiques
1989

TEXTBOOK TRANSMYTHIC
PERFORMANCE
technique mixte
matières photographiques
1989

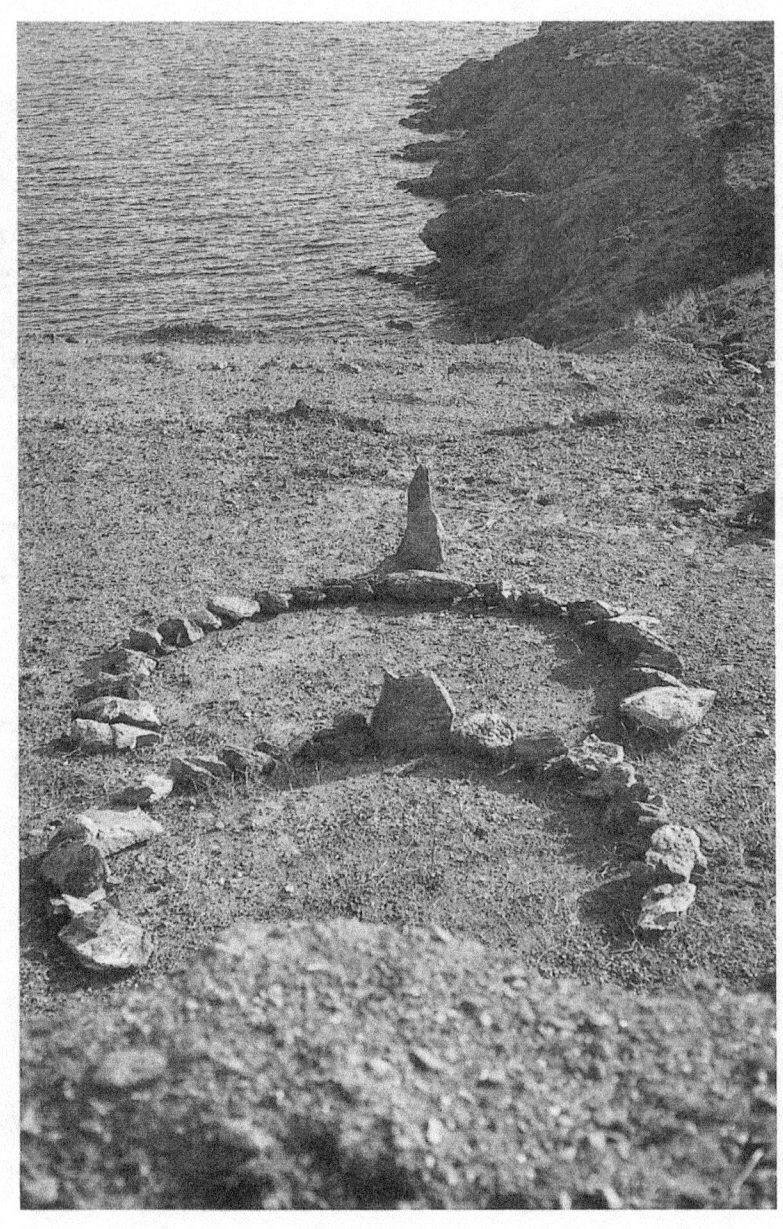

LE CHANT DES ROCHES
INSTALLATION 1989 **TINO**
Tinos (l'île sainte des pélerinages)
Cyclades, Grèce

Le chant des roches

Quatre sur la colline
"pécheresse et ses pierres"
... dalle aux cupuls
— **Men-er-Hroeh**, *Géant abattu*
idole renversée _____
... ***butte du soleil***
L'**Ankou** est dans le *cercle*
 caverne aux écritures :
 — pierre de vérité
 — pierre gravée
+ ***gardiens des sources*** +
trois temples sur la lande,
Les pierres qui parlent !
— **Beg-an-Dorchen**, *Pointe de la "Torche"*
_____ ombre d'Ossian _____
... *garde au* ...
La nuit devant soi
 O' fuyards : —
 a. pierres couchées
 b. pierres du chemin
xxx ***chemin*** des Korrigans xxx
sentinelle sur le promontoire
— **Mané-er-Groez**, *Butte-de-la-Croix*
Un mirador sur le golfe,
... ***La Grande Brousse***
XII .. *douze seins* ...
"couples et solitaires"
Un cabinet de réflexion ;
il fut le plus haut
Le dernier carré.

Gwenc'hlan Le Scouëzec

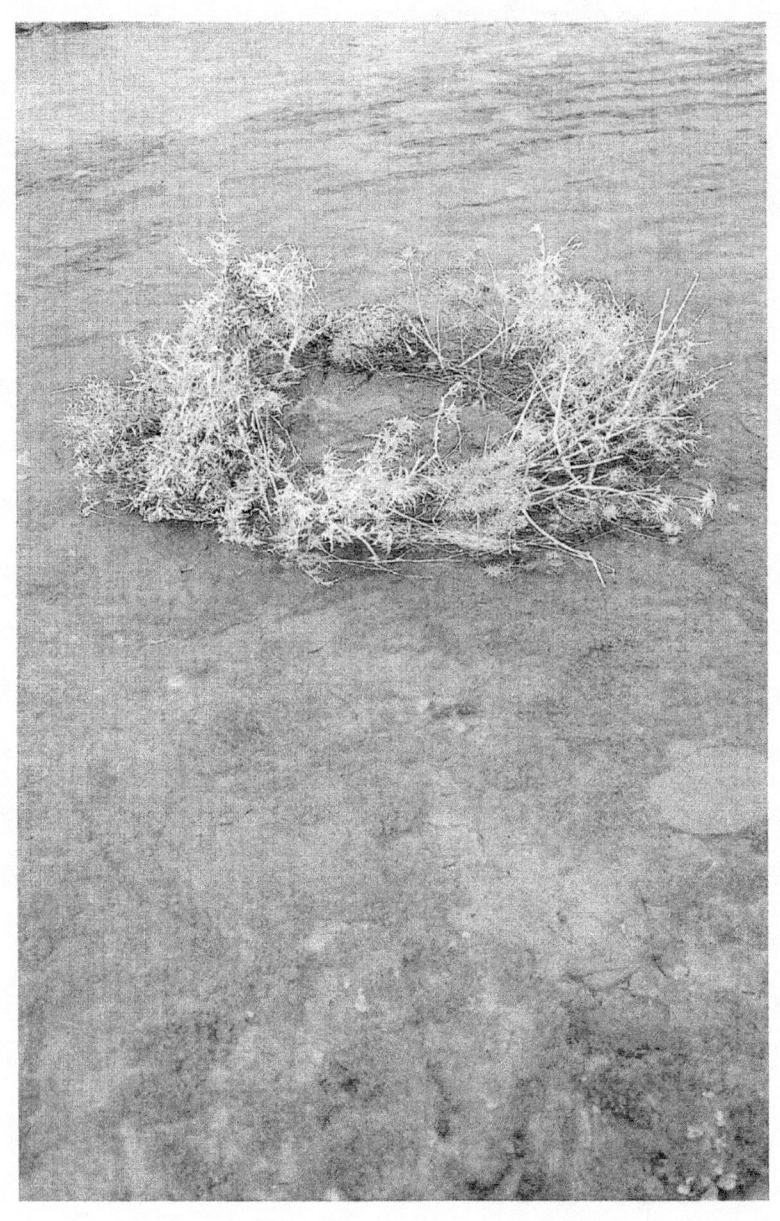

CROWN OF THORNS
INSTALLATION 1989 **ANΔPO**
Andros (l'île de Dionysos)
Cyclades, Grèce

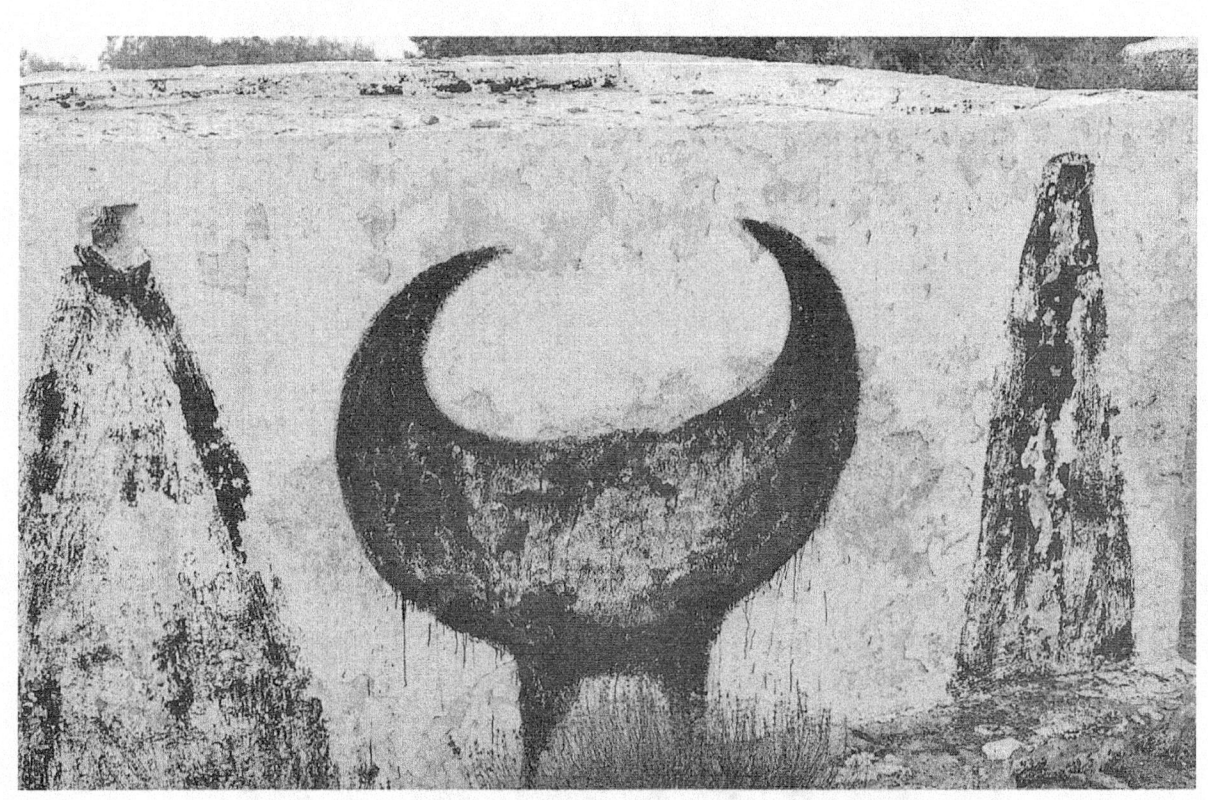

SANS TITRE
INSTALLATION 1989 **MYKONO**
Mykonos (l'île blanche)
Cyclades, Grèce

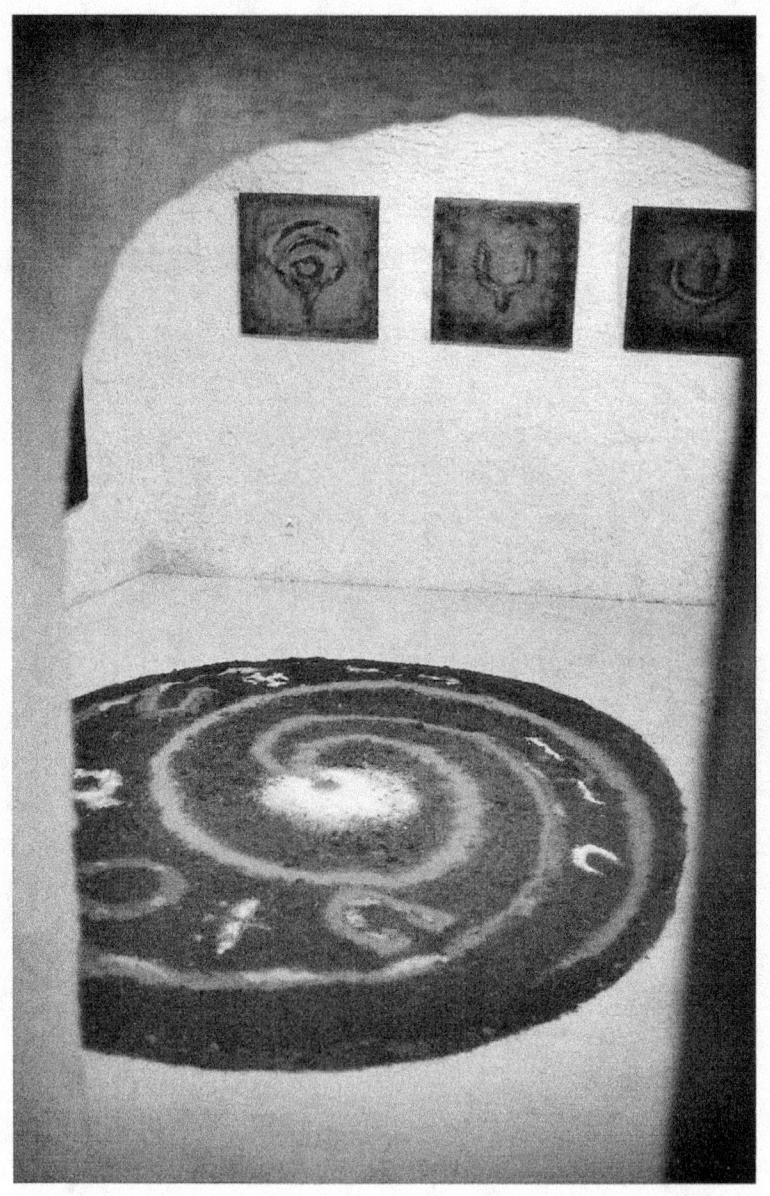

INSTALLATION 1989
Galerie Ocre d'Art, Centre Culturel, Châteauroux
peintures sur bois
pigments sur terre

— 14 —

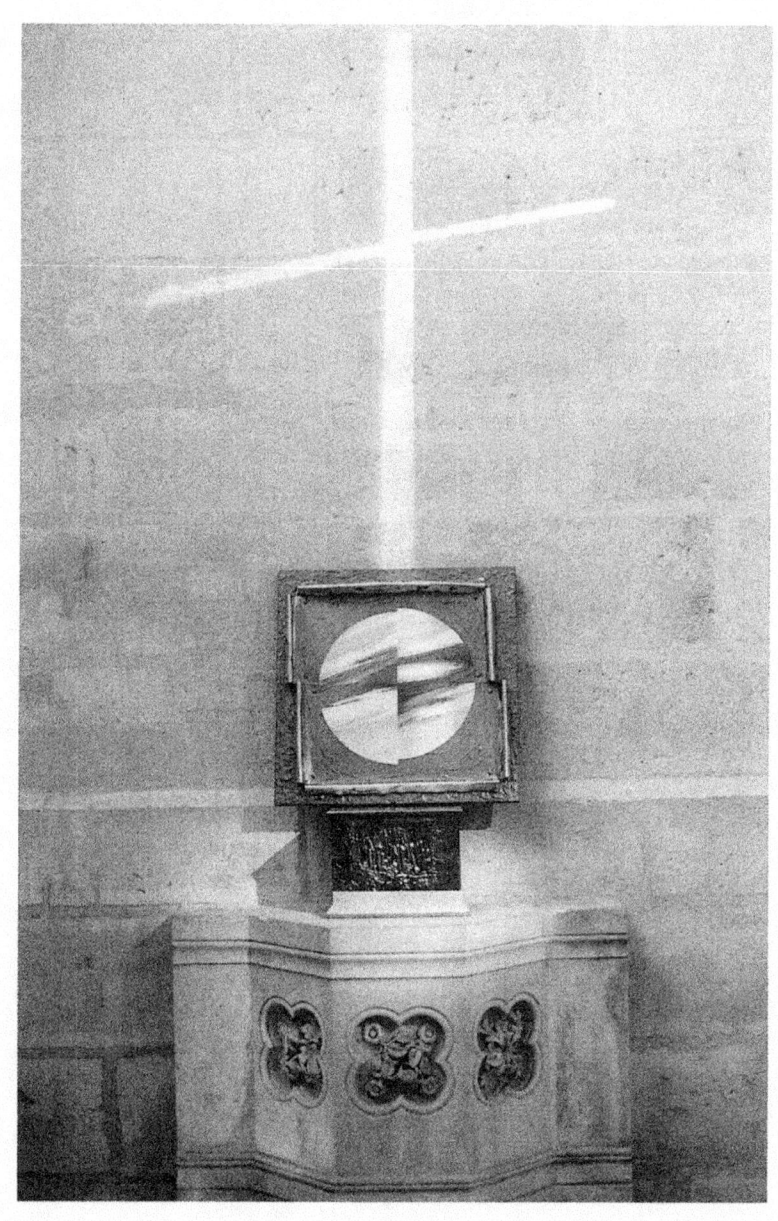

INSTALLATION 1988
Basilique Saint-Denis, Paris
acrylique sur métal

GERRY WEISE :
L'Australien

Australie, un monde à l'autre bout du monde,
la diversité du ciel,
l'exubérance de la nature,
l'outback, la brousse sculptée par le vent et le soleil,
la violence étonnante des couleurs.
La mer a coupé le dernier pont entre l'australie et le
reste du monde et l'évolution y a suivi son propre rythme.

GERRY WEISE est né en 1959 à SYDNEY (Australie) et voyage dans une Europe et Afrique du Nord encore loin d'une telle dimension futuriste pour y visiter les villes antiques.
C'est ainsi qu'il prolonge la tradition, désormais désuète, du voyage de l'Australien de part et d'autre de l'*"Ancien Monde"*. L'Australien s'éloigne des lieux qui sont associés à son histoire personnelle pour faire d'autres expériences et pour affiner sa sensibilité déjà aiguisée. Il peut enfin découvrir ce que voilent les habitudes : au cours de ces nombreux voyages, "l'étranger" prend sa propre mesure et peut enfin reconnaître ses origines. Gerry Weise quitte l'Australie au moment précis où de nouveaux ferments s'y font jour. Il arrive en Allemagne de l'Ouest en 1980, à l'âge de vingt ans.

LUDOVIC GIBSSON.

11c. Land Art in 1989
by Albert L. Sandberg.

The Sacred - Looking Up exhibition of paintings and installations from 1990, and published in the Arthur Rimbaud Museum exhibition catalog, is a testimony to great artistic change. It heralds the Land Art movement, to which Gerry Weise was working towards at the time. Taking his installations outdoors and working with landscapes, in particular Weise's Greek Cyclades Land Art works in the Aegean Sea. They were inspired by the Cyclades Archipelago and the unique ancient Mediterranean cultures and mythologies.

The Greek Cyclades Land Art works:

1) Le Chant des Roches (The Rocks are Chanting), installation THNO.
September 1989 (page 10, Rimbaud Museum exhibition catalog).
Earth Art on Tinos Island. An earthwork with large stones, rocks and gravel. A tribute to the ancient Greek legend about the terrible War of Giants, who created the Cyclades island chain by throwing massive rocks together. Exhibited at the Tinos Sculpture Park with a group of island artists.
Examples in this book: pages 126, 127, 336.

2) Crown of Thorns, installation AN∆PO.
September 1989 (page 12, Rimbaud Museum exhibition catalog).
Environmental Art on Andros Island. Thorny bush branches installation. Inspired by religion on the ancient Mediterranean coastline. Installed as an ephemeral artwork on an uncultivated seashore.
Example in this book: page 338.

3) Sans Titre (Untitled), installation MYKONO.
September 1989 (page 13, Rimbaud Museum exhibition catalog).
Land Art on Mykonos Island. Painted artwork with pigments from the area, integrated with and complimenting the surrounding landscape. Abstract designs, stimulated by the Minotaur and the Labyrinth from Greek mythology. Created on a private property, which could be viewed from the public pathway.
Examples in this book: pages 124, 125, 339.

The name "Cyclades" in English means "islands forming a circle". They are a large group of islands, that were regarded in antiquity as circling around the sacred island of Delos. Gerry Weise visited Delos in 1989, and found the archaeological sites very inspiring. It should be noted that since the very beginning, many of Weise's artworks, have often been based on circular forms and patterns.

The Sacred - Looking Up exhibition, paintings & installations,
21 February to 15 April 1990,
Arthur Rimbaud Museum,
Charleville-Mézières.

Duo Flache, avant-garde performance group,
Jean-Marie Le Sidaner, essay recital,
Gerry Weise, musical soundscapes,
performance during the exhibition show opening,
21 February 1990.

L'Ardennais, newspaper article, (N#13973),
"Gerry Weise au musée Rimbaud",
"Spectacle musical pour le vernissage mercredi prochain 21 février",
(translation: "Gerry Weise at the Rimbaud Museum". "Musical performance for the exhibition show opening, next Wednesday 21 February"),
15 February 1990,
Charleville-Mézières.

Newspaper photo,
Gerry Weise and Jean-Marie Le Sidaner,
photo taken at Weise's first French art studio,
Reims.

Charleville-Mézières

15-2-1990

Exposition

Gerry Weise au musée Rimbaud

Spectacle musical pour le vernissage mercredi prochain 21 février

Une remarquable exposition des œuvres du peintre australien Gerry Weise se tiendra au musée Rimbaud à partir du 21 février jusqu'au 15 avril. Le vernissage de l'exposition aura lieu le 21 février et le Duo Flache présentera à 18 h 30 son spectacle musical. Un récit de bonnes paroles accompagnées d'une musique contemporaine.

Inspiré par Karlheinz Stockhausen, Steve Reich, Dostoievski, Michaux : le Duo Flache est unique en France. Leur musique très gestuelle mêle leurs instruments et leurs voix qui s'introduisent dans une combinaison jamais entendue.

Né à Reims, Jean-Marie Le Sidaner, au alentour des années 70, traverse une période "avant-gardiste". Il se passionne pour la philosophie qu'il enseigne à présent. Il publie plusieurs livres : ces textes en prose, à la limite de plusieurs genres (poème, récit, essai...). Vif intérêt pour la peinture, la photo, le cinéma.

Gerry Weise venu d'Australie, expose au musée Rimbaud à Charleville-Mézières un ensemble de peintures. A Sydney, il a poursuivi des études d'arts plastiques et de musique. Il a déjà réalisé une trentaine d'expositions en Europe et certaines de ces toiles appartiennent à des collectionneurs et musées importants.

En Australie, puis en Allemagne, il a intégré divers groupes de musiciens réputés où quelques-uns avaient adopté une musique expérimentale. Un spectacle franco-australien. Le Duo Flache vous attend pour cette soirée exceptionnelle au musée Rimbaud.

Le Duo Flache : Jean-Marie Le Sidaner, écrivain et Gerry Weise, peintre et musicien !

**Marges, Revue Contemporaine, (N#2),
contemporary art and literary magazine,**
Edition Ad Hominem,
June July August 1990,
France.

**Magazine cover:
Tendency To, by Gerry Weise,**
acrylic paint on canvas,
79 x 99 inches / 200 x 250 cm,
1983-1984,
(Australian Embassy collection, Paris).

Gerry Weise, magazine cover story articles:
Aparté, Arts plastiques,
1) "Gerry Weise, Sauver l'infini", by Jean-Marie Le Sidaner,
(translation: "Gerry Weise, Save the Infinite"),
2) "Transmythique, au-delà du mythe", by Gerry Weise,
(translation: "Transmythic, Beyond the Myth"),
3) "Un entretien avec Gerry Weise artiste peintre australien",
by Alexandre Ban (editor-in-chief),
(translation: "An interview with Australian artist Gerry Weise").

N°2

MARGES
REVUE CONTEMPORAINE

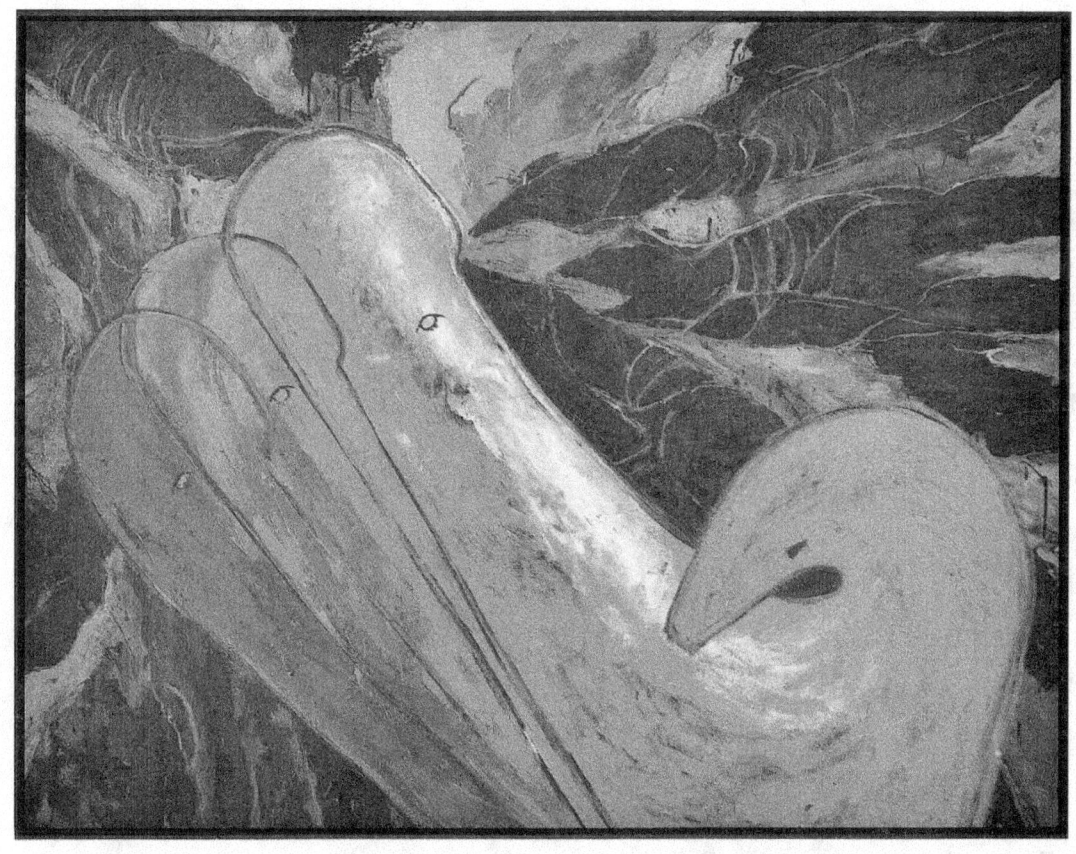

- MICHEL LEIRIS • GERRY WEISE • PAUL NIZAN •
J.M. LE SIDANER • MICHEL MOUROT • J.F. BORY • BERLIN

JUIN – JUILLET – AOUT 20F

APARTE
Arts plastiques
Gerry Weise
Sauver l'infini.

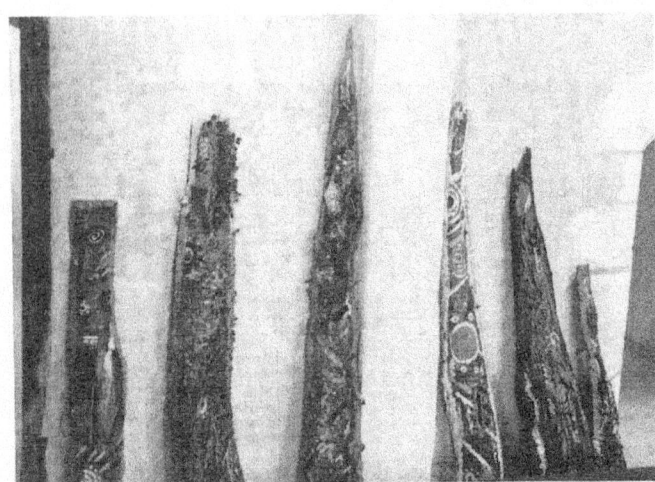

[1]
Peintures sur écorces.
1987

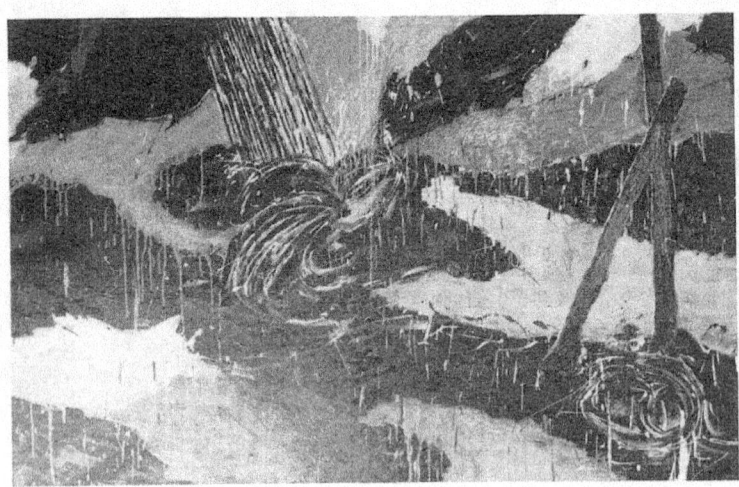

[2]
TROPICAL LANDSCAPE, acrylique sur toile
*130 * 200 cm, 1983*
Collection : l'artist.

Gerry Weise veut être un " artiste universel ". Ambition justifiée pour ce jeune australien né en 1959, qui a vécu et travaillé en Allemagne, au Moyen-Orient, en France, et qui a su tirer parti des traditions et des révolutions des uns et des autres : ses peintures sur écorce [1] s'inspirent des objets rituels aborigènes, mais il n'ignore pas les possibilités offertes par des matériaux modernes et surtout les images d'une civilisation hantée par le cosmos et l'atome.

Son " universalité " n'est pas une simple profession de foi : elle signe le rythme même de sa pratique. Parti dans les années 1980 d'une utilisation ludique et paradoxale des signes religieux traditionnels, il s'intéresse tout particulièrement quelques années plus tard aux " passages " : [2] de la figure à la forme, du matériau au signe [3] : voir notre couverture] ...

Sa peinture se peuple alors d'étranges apparitions : visages à la limite des règnes humain, animal ou végétal, ectoplasmes pris dans un tourbillon cosmique [4]... Rien pourtant, dans les tableaux de cette époque, de surréaliste : Gerry Weise ne traque pas la beauté dans les jeux du hasard, tout au contraire il se montre attentif aux mouvements, à l'ordre souverain dont nos cauchemars mêmes laissent deviner la présence.
Ses expositions de 1986-1987 s'inscrivent à première vue dans une autre perspective. Les figures disparaissent au profit de formes géométriques [5], des sphères [6] sur la surface desquelles gravitent des filaments colorés, des lambeaux de matières... On pense bien entendu à des planètes seulement habitées par le désir de prendre forme dans un espace toujours improbable.
Enfin les travaux récents font apparaître des signes encore [7] des symboles que chacun croit connaître déjà, mais qui appartiennent à l'imaginaire de l'artiste. Généralement c'est un croissant [8], une sorte de lune qui occupe le centre de la toile entourée d'une lumière rouge sur fond plus sombre : moment de déflagration cosmique, d'une formidable sérénité pourtant. L'art de Gerry Weise repose sur une tension maîtrisée : heureuse [9].

On s'en aperçoit peut-être davantage encore dans les compositions de terre teinte [10] qu'il réalise sur le sol dans certains lieux d'exposition. Nous avons le sentiment alors d'être le témoins d'un rituel inconnu auquel nous sommes néanmoins conviés. N'est-ce pas ainsi que naissent les mythes ? Des hommes s'approprient des formes, les font parler un langage magique. Celui dont la musique nous donne une idée assez proche.

Gerry Weise compose et exécute des morceaux de musique, seul ou avec des groupes, voire avec des poètes, depuis de nombreuses années. Il n'est pas étonnant de l'entendre évoquer son travail plastique en terme de mélodie, de phrases, de rythme... D'ailleurs, sa production depuis près de dix ans semble obéir à un projet musical. Une

APARTE

Arts plastiques

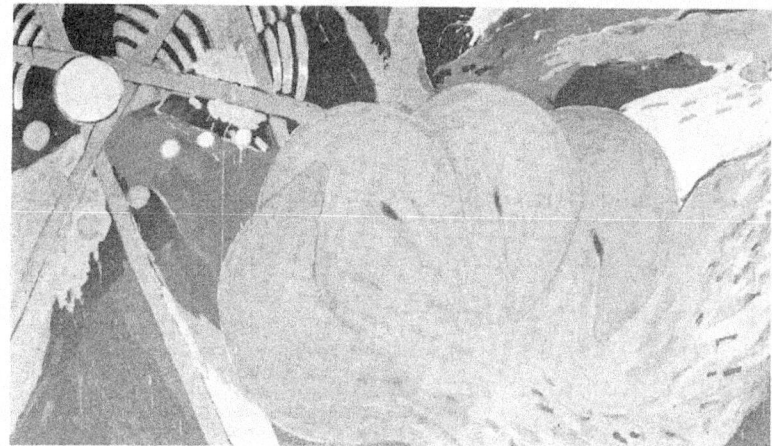

rétrospective montrerait d'évidence l'unité vivante, ouverte de cette œuvre. Les formes, les signes, les couleurs ne se succèdent pas selon une plate linéarité, mais se répondent, se complètent les uns les autres comme autant de moments d'une symphonie.

J'ai envie de saluer Gerry Weise comme le poète Louise Herlin le fait de la mer : " Merci d'être là / Tout étendue / D'empêcher l'encombrement des perspectives / De sauver l'infini. " (1)

Jean-Marie Le Sidaner

Notes :
(1) : Louise Herlin : Huit poèmes (Cahiers de la Différence 5-6).

[4]
CATAPULTIC, acrylique sur toile.
165 × 280 cm, 1985
Collection : Musée d'Art Le Prieuré Gaillon.

TRANSMYTHIQUE

AU-DELA DU MYTHE

Un rôle important du symbole mythologique vivant est d'allumer la flamme qui engendre les énergies vitales. Cet élan donné, cette énergie éveillée qui est le signe qui nous " déclenche ", sera ce qui nous amène à participer à la vie. Mais quand les symboles déjà disponibles sont devenus inefficaces ou alors quand les symboles finissent par appartenir à un autre type d'ordre social, l'individu désormais aliéné se désintègre. Le symbole mythologique vivant est une " image-affect ". Adressée d'abord directement au système sensible, elle est, après une réaction immédiate, interprétée par le cerveau.

En considérant le cerveau et en l'alignant sur la mythorythmique, sur le processus créateur, sur le symbole mythologique de l'image-affect, il faut observer que le cerveau ainsi que le système nerveux et les organes des sens participent d'une fonction éliminatrice et non productive. C'est-à-dire qu'il est possible à tout instant et pour chacun de se rappeler tout ce qui s'est produit dans le passé et de percevoir tout ce qui se produit en tout lieu de l'univers. Cependant, la fonction du cerveau et du système nerveux tels que nous les connaissons est de nous empêcher instantanément d'être submergé et égaré par cette masse de savoir. En nous protégeant de tout ce qui peut être perçu et retenu par la mémoire, ils nous laissent en retour la possibilité de nous livrer à la sélection particulièrement étroite et spécifique qui sera finalement d'une utilité pratique.

Cette conscience qui est le résultat du filtrage de l'information par le cerveau et le système nerveux au point de la réduire à une quantité infime, nous permet finalement de survivre sur cette planète.

La mythorythmique est le champ où s'exerce cette fonction de dépassement qui permet de contourner l'effet réducteur du cerveau et du système nerveux, et d'offrir ainsi une plus grande liberté à la conscience. La vraie raison d'être de la mythologie, de la religion, ou d'une image-affect est de réanimer notre époque moderne, ou comme certains l'appellent, notre époque post-moderne et d'ouvrir ainsi une nouvelle voie menant à nous-même et à l'univers. Les théologiens font toujours référence au passé et les utopistes nous proposent des révélations sur un avenir désiré, mais les mythologies, ayant jailli de notre psyché, nous désignent en retour la psyché, qui est le centre d'où elles viennent. Et nous-même, nous tournant vers l'intérieur pouvons peut-être alors nous redécouvrir.

Gerry Weise.

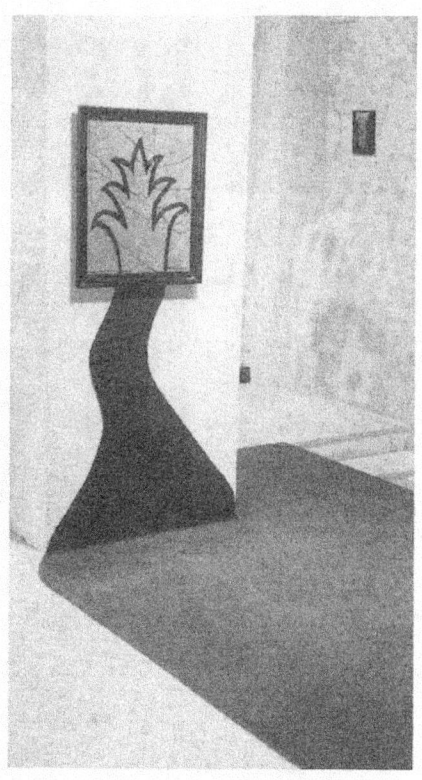

[5]
SANS TITRE, 1986
Huile sur ardoise et bois
moquette verte
Istallation 1989
Centre Culturel Ocre d'Art, Châteauroux.

APARTE

Arts plastiques
Gerry Weise

Un entretien avec Gerry Weise artiste peintre australien

Par Alexandre BAN.

Alexandre BAN - Avant que nous commencions à discuter de votre travail, je voudrais faire état de quelques faits essentiels relatifs à votre personne. D'abord vous êtes né à Sidney.

Gerry WEISE – J'ai quitté l'Australie en 1980 quand j'avais vingt ans, pour visiter ailleurs (Francfort, Munich...), puis encore voyager. Pendant cette époque j'ai pensé m'éloigner de mon lieu de naissance dans lequel je suivais une rythmique qui m'étouffe; en Europe je trouvais une nouvelle liberté : le côté professionnel, faire des expositions etc.. Parce que j'étais loin de mes origines je pouvais décider. L'Europe c'est la grande musique, c'est l'approche de ces choses si élémentaires comme un Van Gogh ou un Picasso. Puis c'est un vieux pays. La Bretagne c'est même très important pour moi, les dolmens etc. qui donnent naissance à mon travail. L'Espagne c'était vraiment intéressant, le côté religieux qui dirige le pays. L'Italie, la Grèce. Les anciennes cultures m'intéressent. Moi même je ne suis pas intéressé par l'histoire, je ne suis ni un amateur d'art ancien, mais je suis plutôt intéressé par le côté moralité, les sciences etc. Ce qui me donne des idées pour créer un autre monde, un autre univers, un autre système d'écriture.
Après ça j'ai trouvé une sorte de langage, que mon système de symboles est toujours en train de changer.
Je suis allé partout en Europe et je continuerais à voyager, à aller de plus en plus loin.

A.B - En somme embrasser toutes les cultures du monde ?

GW – Justement. Si je ne peux faire ça avec le contact physique, je m'instruis avec les livres. Les civilisations ont toujours le même but, elles parlent de Dieu, de quelque chose qui existe plus haut. Il y a toujours le même fond humain et j'ai voulu créer ça dans mon monde, moi même.

... " Je suis toujours en train de chercher l'équilibre entre le spontané et le calculé... "

[6]
GENOS, huile sur toile,
200 * 250 cm
1987

A.B - Quelle vision du monde, en quelques mots, tracez-vous après cela ?

GW – La religion, la science et les cultures; tous les trois marchent ensembles, sont reliés, même si la science n'a rien à voir avec la religion etc. Chacune complète l'autre et dans chaque civilisation cela change, c'est cela qui m'intéresse. Par exemple quand on dit que la science c'est la vérité, dans une autre civilisation la science n'est pas la même; par exemple la magie chez les aborigènes qui ont eux-mêmes leur science qui constitue leur vérité.
C'est pareil avec la religion, les arts plastiques etc. Qu'est-ce que chaque civilisation essaie de faire avec sa propre science ? C'est cela qui est intéressant et j'y trouve des idées pour faire des "Installations", de la terre noire avec des pigments purs faits avec la science d'occident par exemple, ce qui n'est pas possible chez les aborigènes. Mais mélanger de la terre noire avec des pigments purs n'est pas le seul paradoxe que j'aime utiliser : il y a toujours un paradoxe entre le contemporain et le primitif. Voilà pourquoi il est très important de voyager.
Une chose peut-être est triste c'est que beaucoup de monde pense qu'après l'école il ne faut plus penser à cela, aux civilisations, aux cultures.

A.B. - Vous avez fait votre propre théorie de l'art, concevez-vous un art sans théorie ? Est-ce une théorie de l'art en général ou bien celle de votre art ?

GW – C'est une théorie de "mon" art. La théorie est venue après, parce qu'au bout d'un moment j'avais besoin d'une direction, de quelque chose pour me diriger. Avant cela j'ai beaucoup travaillé au hasard, il est possible de travailler comme cela mais si l'on cherche une direction...
Il est difficile d'écrire une théorie en premier et de faire l'art ensuite, ce n'est même pas possible. Ma théorie est plutôt une formule, ma façon de travailler, je lui donne un nom et non pas un titre.

A.B. - En disant cela, concevez-vous une production artistique automatique,

APARTE

Arts plastiques
Gerry Weise

..." Pourquoi une ville comme Reims, avec toutes les possibilités qui existent, n'est-elle pas la première ville en France pour l'art contemporain ? "...

comme il existe une "écriture automatique ?", pour vous est-ce impossible ?

G.W. - Non. Maintenant je suis en train de travailler comme cela. Je suis passé du travail au hasard à une sorte de travail plus évident, sur un thème. Maintenant je travaille sur le même thème, même si je travaille dans plusieurs styles et domaines de l'art plastique.
A force de travailler dans plusieurs sens, la théorie ne me guide plus, et en ce sens l'on peut dire que c'est un travail "automatique"; je n'y pense plus, je ne sais même pas ce que je vais faire pour mon prochain tableau. Maintenant pour un tableau je ne fais plus d'esquisses, je le fais tout de suite et en ce sens c'est automatique.
Automatique pour moi est moins important que le mot "spontané"; je suis toujours en train de chercher l'équilibre entre le spontané et le calculé, c'est pourquoi je travaille le côté théorique mais en même temps je pratique toujours avec "feeling".

A.B. - Opérez-vous des changements dans votre art actuellement, quelque-chose de précis ?

G.W. - Il y a un changement pour moi presque tous les deux ans, des périodes d'une durée de 18 mois et 2 ans entre lesquelles je change toujours; je ne sais pas pourquoi, c'est une rythmique que je garde à peu près depuis 1980.

A.B. - Vous parlez de "rythmique" et vous êtes musicien. Quelle est la place de la musique dans votre art ?

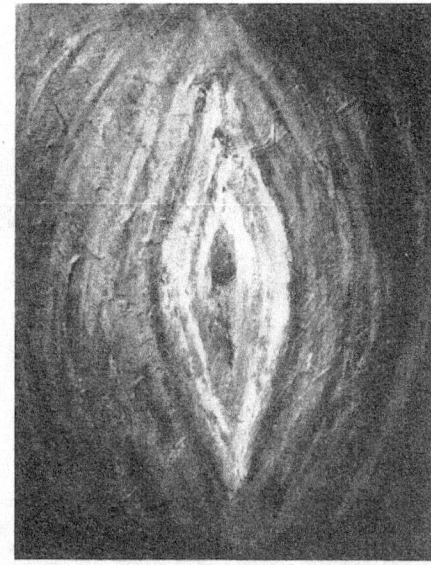

[7]
SANS TITRE, acrylique sur bois
62 * 48 cm, 1988
Collection M. et Mme F.Ph. Munos, Châteauroux.

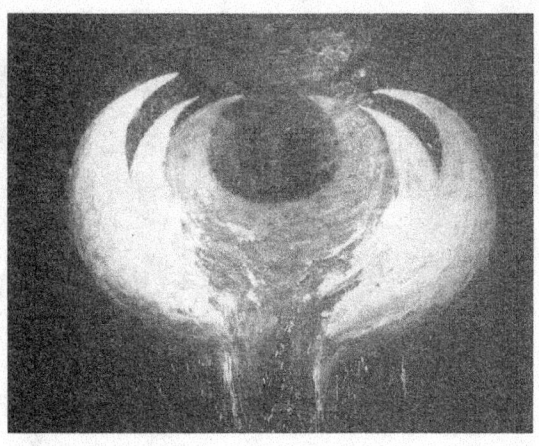

[8]
THE ALL MIGHTY, huile sur toile
200 * 250 cm
1990

G.W. - Au commencement, la première chose que j'aimais bien quand j'étais enfant c'était la musique avec l'art. J'ai commencé à pratiquer la guitare à l'âge de 9 ans, en même temps je participais à des concours artistiques où je présentais peintures et dessins, j'en ai d'ailleurs gagné quelques uns. Je me trouvais déjà dans le monde divisé de la musique et de l'art.
A 13-14 ans je me trouvais déjà introduit dans plusieurs groupes. A 16 ans j'ai continué, jusqu'à quitter l'Australie. A cette époque là j'ai tourné beaucoup avec des groupes de jazz-rock, nous avions du succès. Le groupe "Corroboree" par exemple contenait des musiciens très intéressants. C'est ainsi qu'à 18 ans je me trouvais avec des musiciens de plus de 30 ans et qui, entre autres, jouaient avec Paul Mc Cartney, Manfred Mann ou Alexis Korner. Dans cette période je me trouvais plus avec la musique qu'avec l'art. Je n'étais pas assez mûr, cela prend beaucoup plus de temps de devenir artiste-peintre. Même si je pratiquais toujours la peinture, nous avions le succès tout de suite en tant que musiciens.
Dans les années 1980 je me trouvais de plus en plus avec l'art : expositions et travaux, évolution de mes théories; mais en pratiquant toujours la musique à côté. A partir de 1984, à peu près, je me suis rendu compte qu'une grand partie de mes travaux était principalement musicale, c'est pourquoi j'ai créé des théories "mythorythmiques".

A.B. - Avec cette production énorme y-a t-il des oeuvres "cachées", que vous gardez pour vous, que vous ne montrerez ni exposerez ? Si oui quel est le sens a cela ?

G.W. - Oui, il y a les premières choses, juste avant que j'écrive

APARTE

Arts plastiques
Gerry Weise

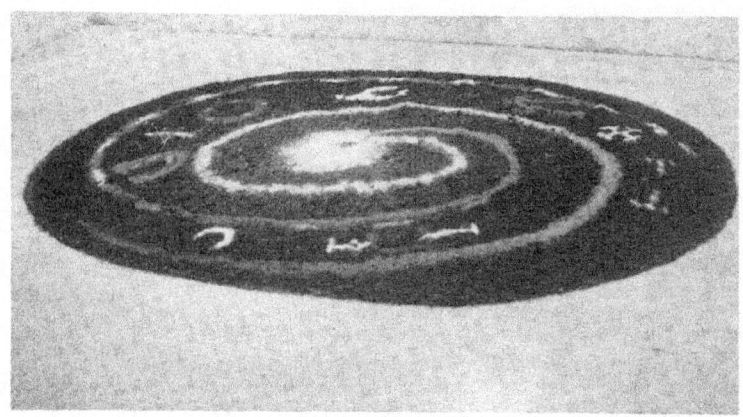

[10]
Pigments sur terre.

mes théories. C'est difficile à dire; ce sont des oeuvres qui se situent à peu près, en partie, de 1979 à 1983. Il y a quand même, issue de cette période, une série de dessins basés sur la "photo-realist" que j'ai déjà exposée. Mais il y a effectivement des choses que je garde.

A.B. - Etant établi à Reims depuis 1986, que pensez-vous de la vie artistique à Reims et plus généralement dans la région ?

G.W. - Dans cette région à mon sens il existe manifestement de grands problèmes de communication entre les artistes et les médias, les journaux ou même les centres culturels, des endroits qui peuvent être vitalisés, changés en lieux d'exposition et qui ne le sont pas.
Maintenant à Reims avec le C.N.A.T., la technologie, le laser, tout ça c'est tout à fait intéressant mais ils ont mis tellement d'argent dans ces choses là que cela n'en laisse pas assez pour faire exposer les artistes dans d'autres domaines comme la sculpture, la peinture, les arts plastiques en général. Et c'est dommage que cet argent parte seulement pour faire le "spectacle lumière" qui, à mon sens, ne comporte pas assez de choses culturelles. Je trouve que le culturel regroupe beaucoup de domaines qui ne sont pas exposés à Reims et qui manquent déjà partout dans la région.
Après tout, Reims est une ville très importante par sa population alors que Troyes, plus petite, est une ville beaucoup plus avancée pour la culture que Reims.
Reims reste déjà la ville des Sacres et le sacré m'intéresse; en particulier j'adore la Basilique Saint Rémi. Reims est un important carrefour entre Paris, la Belgique, la Suisse, l'Angleterre, l'Allemagne et la Hollande; stratégiquement c'est bien placé. Pourquoi une ville aussi bien placée et toutes les possibilités qui existent n'est pas la première ville en France pour l'art contemporain ?

A.B. - Avez-vous un matériau préféré ?

G.W. - Non. Je travaille aussi bien avec le bois, les écorces, le métal, la terre, la peinture acrylique, vynile, les pigments... tous les matériaux possibles.

A.B. - Que pensez-vous du dur, comme la pierre par exemple. Ou si vous préférez, parlez-moi du matériau comme vous le sentez.

G.W. - Si je travaille avec tous ces matériaux c'est que chacun porte une certaine valeur, une certaine qualité. Il y a une chose importante pour moi c'est ce que cela apporte comme couleur. Si c'est métallique cela apporte une certaine brillance que l'on ne trouve pas dans la peinture par exemple. Si c'est la pierre cela apporte une autre couleur, un aspect de volume, avec des stigmates, quelque chose qui dure, une fondation.
Avec la pierre on pense toujours à une fondation, à une église par exemple. Si j'utilise le pigment pur c'est parce que cela donne un aspect très léger, mystérieux, des couleurs très brillantes.

A.B. - Des projets d'exposition ?

G.W. - Je suis toujours à la recherche d'autres villes et pays. Chaque année j'expose à Reims et à Paris. Une chose très difficile c'est que j'ai une exposition qui traine en Pologne depuis deux ans à peu près et qui n'a pas encore été faite, tout ça à cause de la politique, de la douane... Je voudrais exposer dans les pays dans lesquels je n'ai pas encore exposé comme en Norvège et en Suède par exemple ; aller encore plus loin.

A.B. - Y-a t-il une chose précise à laquelle vous voulez arriver, un but ?

G.W. - Oui, toujours continuer ce que je fais maintenant, l'art et la musique, sans arrêt, jusqu'à la mort. Après tout je vis pour le travail.

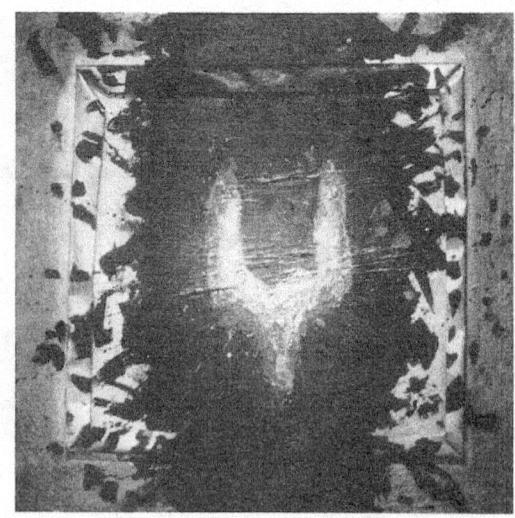

[9] IN TUNE, huile et acrylique sur bois et métal
100 * 100 cm, 1988-1990

11d. Gerry Weise, Magazine Cover Story
by Albert L. Sandberg.

It did not take Gerry Weise very long in France, to become a cover story for Marges, a French contemporary art and literary magazine in 1990 (June July August, edition N#2).

Weise deserved the recognition, due to the hard work he engaged in during those 5 years spent in France. Some of the best examples were:

1) 1985, Galerie La Grande Serre, one-man show of large paintings in Rouen; this gallery was run by Anne De Villepoix, who later opened her famous contemporary art gallery in Paris.
2) 1987, the Transmythic Earth retrospective at five exhibition sites, in Paris and Reims.
3) 1987, Prix du Conseil Général, a prestigious national Contemporary Art award.
4) 1989, Weise's soundscape performance at the Ardennes Poetry Festival with celebrated poets.
5) 1990, Arthur Rimbaud Museum, solo exhibition with installations, in Charleville-Mézières.

It is surprising that his frequenting with other writers, philosophers and poets, were by far more inspiring to him and his artwork, than it would ever be with other painters. This meant that Weise had felt he was in good company, among the pages of Marges' main literary articles of that same edition that he appeared in. Which featured: Michel Leiris (1901-1990) a renowned French surrealist writer and ethnographer, Paul Nizan (1905-1940) an illustrious French philosopher and writer, and Jean-Marie Le Sidaner (1947-1992) a distinguished French writer and art critic.

"I felt that as a painter it was much better to be influenced by a writer than by another painter." Marcel Duchamp 1912.

**Marges, Revue Contemporaine, (N#2),
contemporary art and literary magazine,**
Edition Ad Hominem,
June July August 1990,
France.

L'Union, newspaper article, (N#13991),
"Marges au coeur de la culture régionale",
(translation: "Marges at the heart of provincial culture"),
10 July 1990,
Reims.

Newspaper photo,
**Painting from Marges magazine cover,
Tendency To, by Gerry Weise,**
acrylic paint on canvas,
79 x 99 inches / 200 x 250 cm,
1983-1984,
(Australian Embassy collection, Paris).

« Marges » au cœur de la culture régionale

Dès le numéro un paru à la mi-mars, l'équipe de la revue « Marges » affirmait d'emblée la nécessité d'un repérage culturel en Champagne-Ardenne, sans régionalisme...

L'équipe de « Marges » ne s'en fait pas : une telle revue doit marcher... compte tenu de son caractère inédit dans le contexte champardennais, et — cela joue beaucoup — de sa superbe réalisation, Alexandre Ban, Romano Krzych et Florient Chappuy, les trois piliers de la revue, envisagent plutôt mal la perspective d'un échec. Les trois étudiants, assis sur le sofa du Q.G. de la rue Richelieu, affichent cet air absorbé et calme de ceux qui débutent une longue course d'obstacles : « L'un des projets consiste en un repérage des meilleurs artistes et écrivains de la région — entendons : ceux susceptibles d'atteindre un niveau national. Le malheur, dans notre région, est qu'il existe comme partout ailleurs des créateurs locaux de haut niveau, mais qu'on ne voit décidément aucun pont, aucun lieu où ceux-ci se rencontreraient, débattraient, se découvriraient quelque affinité élective. Une revue est un lieu idéal pour cela, parce qu'il est mouvant et aéré : un lieu « saint » en quelque sorte (rires).

On peut lire en effet dans le numéro deux une interview du peintre Gerry Weise (lequel a par ailleurs été chargé de l'illustration et de la couverture) qui s'interroge : « Pourquoi une ville aussi bien placée (que Reims) avec toutes les possibilités qui y existent, n'est-elle pas la première ville en France pour l'art contemporain ? »

Quant aux « découvertes » que la revue « Marges » propose, notons dans cette seconde livraison la publication d'un texte du poète rémois Michel Mourot, qui ne manquera pas d'étonner les amateurs de poésie.

Régional pas régionaliste

Le terme « régional » accolé à la revue se justifie par l'attention qu'elle entend porter aux artistes du cru. Ce qui, insistent-ils, n'implique pas une politique d'enfermement. Dans l'éditorial, Alexandre Ban, directeur de la revue écrit : « Ce qui nous semble important de signaler est que, pour dresser un état des lieux culturels, au sens où nous l'entendons, il n'est pas besoin d'avoir un statut mais d'être simplement attentif(...) Dans ce cas, il est possible d'être régional sans être régionaliste, d'user de critiques non pas négatives ou positives mais constructives,

d'être là, présents dans cette région et au-delà. » Par un processus tout à fait logique, l'équipe de « Marges » entend vivifier la vie culturelle régionale en s'ouvrant vers la production nationale et internationale, et dans la même optique, la traiter avec la même rigueur et la même indistinction que s'il s'agissait d'une production locale : « Non que nous cherchions des prête-plumes pour redorer je ne sais quel blason : cessons de considérer la vie culturelle locale comme une cause à défendre envers et contre tout. Seule la qualité de ce qu'on nous envoie nous importe, que cet envoi ait traversé trois quartiers ou trois pays. Une revue n'est pas une vitrine, c'est une conjoncture d'idées qui se croisent, le condensé de leurs mouvements. »

Parmi les écrivains internationaux qu'a accueillis la revue, on trouve, pour le numéro un, Alain Badiou, le célèbre philosophe et pour le numéro deux Jean-François Bory, John Cowper Powys, philosophe anglais, l'écrivain rémois (et national) Jean-Marie Lesidaner (qui n'a pas lésiné, dans l'enthousiasme, sur sa participation). Cependant l'équipe n'a pas hésité à rejeter une production provenant de Tchéco-

Le plasticien Gerry Weise, requis pour illustrer la couverture de ce numéro 2.

slovaquie. Rigueur, esprit de décision, mais aussi écoute et ouverture, tels sont les bases sur lesquelles s'appuient ces jeunes intellectuels champenois qui affirment, d'entrée de jeu, leur rejet de tout passéisme, de toute cloison, de tout faux problème. Une seule préoccupation, en exergue sous le logo de couverture : être contemporain, c'est-à-dire comprendre et mettre à jour les enjeux majeurs de cette fin de siècle : « Pétrir notre présent, en déceler non pas les anomalies, mais les difficultés essentielles », introduit l'éditorial de ce deuxième envoi.

« **Marges** » **est distribuée dans les principales librairies de quatre villes de la région : Reims, Châlons, Troyes et Charleville. En vente depuis le 28 juin et par abonnement.**

Le Chant des Roches, painting exhibitions,
10 December 1990 to 10 January 1991,
1) Les Loges Gallery, Reims,
2) Radio Station 93FM Gallery, Reims.

Artension, contemporary art magazine article, (N#20),
"Gerry Weise. Le chant des roches", by Jean-Marie Le Sidaner,
(translation: "Gerry Weise. The rocks are chanting"),
January 1991,
France.

Magazine photo,
Memorandum,
acrylic paint on wood,
32 x 20 inches / 80 x 50 cm,
1990,
(private collection).

REIMS

GERRY WEISE

« Le chant des roches »

« Il y a toujours un paradoxe entre le contemporain et le primitif » déclarait récemment Gerry Weise à

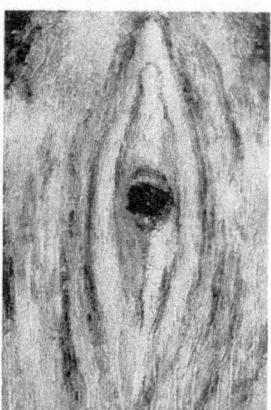

Gerry WEISE, 1990, «Memorandum». Acryl/bois (80 × 50 cm)

A. Ban («Marges», n°2). De fait ses derniers travaux montrent plus encore que les précédents, une tension entre la curiosité de cet artiste pour les cultures traditionnelles (notamment les aborigènes de son pays d'origine) et sa conscience d'un monde dominé par les sciences et la technologie. Travaillant avec des matériaux divers, bois, écorces, métal, terre, peinture acrylique, vinyle... il construit un univers à la fois archaïque (un hymne à l'esprit ancestral) et porteur des inquiétudes modernes. Une exposition à parcourir en dansant...

Jean-Marie LE SIDANER

LES LOGES

74, place d'Erlon 51100 Reims

STATION RADIO 93 FM

13, rue Flodoart - 51100 Reims
Du 10 décembre 1990 au 10 janvier 1991

11e. 1991 and 1992 in Reims

by Albert L. Sandberg.

In the city that played a prominent ceremonial role as the traditional site for the crowning of the kings of France, 80 miles / 130 km northeast of Paris; Reims offered a contemporary cultural climate that was dynamic during the 1980s. Magazines, newspapers, television and radio, offered full support for the arts: visual, literary, and performing. This became Gerry Weise's and Jean-Marie Le Sidaner's stomping ground. The trampoline needed to propel the young Weise into the art world, and the decade for Le Sidaner to publish his finest literary works.

By the early 1990s, the winds were changing, and the tides began to turn. In 1991, Gerry Weise had officially changed his name to Gerry Joe Weise, to correspond with his lancing of a busy music career under his own name, simultaneously with his art career.

The 1991 l'Utopie exhibition catalog article by Jean-Marie Le Sidaner for Weise, would also be the last to be written and published. Due to the sad fact that Le Sidaner, would tragically pass away from a fatal heart attack, the following year in February 1992.

This chapter: The Early Years in France 1987-1991, is dedicated to their friendship, and their artistic endeavors they shared. The French language is useful for multilayered meanings, it is poetic and philosophical, and Jean-Marie Le Sidaner was a master of all.

Gerry Joe Weise, l'Utopie (Utopia), painting exhibition,
18 November to 20 December 1991,
Espace AGF,
Reims.

Official exhibition catalog,
catalog article:
"Gerry Joe Weise : Sauver l'infini", by Jean-Marie Le Sidaner.
(translation: "Gerry Joe Weise, Save the Infinite").

Pigments on Earth installation,
natural pure pigments on black earth,
157 inches / 400 cm,
1990.

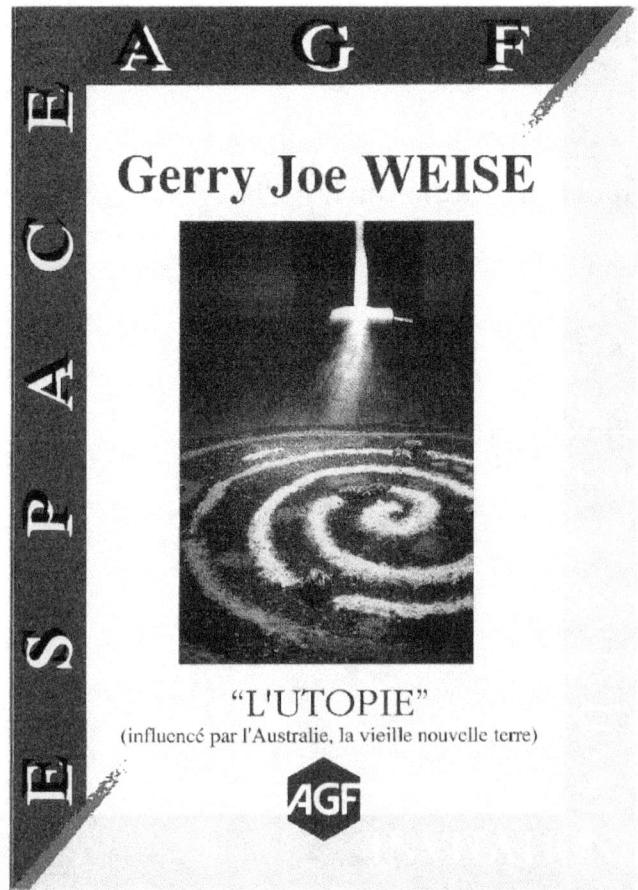

ESPACE AGF

Gerry Joe WEISE

"L'UTOPIE"
(influencé par l'Australie, la vieille nouvelle terre)

AGF

GERRY JOE WEISE : SAUVER L'INFINI

Gerry Joe Weise veut être un "artiste universel". Ambition justifiée pour ce jeune australien, qui a vécu et travaillé en Allemagne, au Moyen-Orient, en France, et qui a su tirer parti des traditions et des révolutions des uns et des autres : ses peintures sur écorce s'inspirent des objets rituels aborigènes, mais il n'ignore pas les possibilités offertes par des matériaux modernes et surtout les images d'une civilisation hantée par le cosmos et l'atome.

Son "universalité" n'est pas une simple profession de foi : elle signe le rythme même de sa pratique. Parti dans les années 1980 d'une utilisation ludique et paradoxale des signes religieux traditionnels, il s'intéresse tout particulièrement quelques années plus tard aux "passages" : de la figure à la forme, du matériau au signe...

Sa peinture se peuple alors d'étranges apparitions : visages à la limite des règnes humain, animal ou végétal, ectoplasmes pris dans un tourbillon cosmique... Rien pourtant, dans les tableaux de cette époque, de surréaliste : Gerry Joe Weise ne traque pas la beauté dans les jeux du hasard, tout au contraire il se montre attentif aux mouvements, à l'ordre souverain dont nos cauchemars mêmes laissent deviner la présence.

Ses expositions de 1986-87 s'inscrivent à première vue dans une autre perspective. Les figures disparaissent au profit de formes géométriques, des sphères sur la surface desquelles gravitent des filaments colorés, des lambeaux de matières... On pense bien entendu à des planètes seulement habitées par le désir de prendre forme dans un espace toujours improbable.

Enfin les travaux de 88/89 font apparaître des signes encore, des symboles que chacun croit connaître déjà, mais qui appartiennent à l'imaginaire de l'artiste. Généralement c'est un croissant, une sorte de lune qui occupe le centre de la toile entourée d'une lumière rouge sur fond plus sombre : moment de déflagration cosmique, d'une formidable sérénité pourtant. L'art de Gerry Joe Weise repose sur une tension maîtrisée : heureuse.

On s'en aperçoit peut-être davantage encore dans les compositions de terre teintée qu'il réalise sur le sol dans certains lieux d'exposition. Nous avons le sentiment alors d'être le témoin d'un rituel inconnu auquel nous sommes néanmoins conviés. N'est-ce pas ainsi que naissent les mythes ? Des hommes s'approprient des formes, les font parler un langage magique. Celui dont la musique nous donne une idée assez proche.

Gerry Joe Weise compose et exécute des morceaux de musique, seul ou avec des groupes, voire avec des poètes, depuis de nombreuses années. Il n'est pas étonnant de l'entendre évoquer son travail plastique en terme de mélodie, de phrases, de rythme...

D'ailleurs, sa production depuis dix ans semble obéir à un projet musical. Une rétrospective montrerait d'évidence l'unité vivante, ouverte de cette œuvre. Les formes, les signes, les couleurs ne se succèdent pas selon une plate linéarité, mais se répondent, se complètent les uns les autres comme autant de moments d'une symphonie.

J'ai envie de saluer Gerry Joe Weise comme le poète Louise Herlin le fait de la mer : "Merci d'être là / Tout étendu / D'empêcher l'encombrement des perspectives / De sauver l'infini". (1)

Jean-Marie Le Sidaner

Notes :
(1) Louise Herlin, Huit poèmes
(Cahiers de la Différence 5-6)

Les Assurances Générales de France

ont le plaisir de vous présenter les œuvres représentant

le cycle "l'Utopie" de Gerry Joe Weise

Vernissage en votre compagnie

le Mercredi 20 Novembre 1991

à partir de 18 h 30

ESPACE A.G.F.

11, Boulevard de la Paix

51075 REIMS CEDEX

du 18 NOVEMBRE au 20 DECEMBRE 1991

du lundi au vendredi de 8 h 00 à 18 h 00 - Tél. : 26.04.70.77

(parking à votre disposition 3, rue Piper)

Photo 1,
Gerry Weise in his first French art studio during 1986,
10 rue Henri Paris, Reims.

Photo 2,
Gerry Weise at his Earth Music exhibition in 1989,
Centre Culturel Ocre d'Art,
Chateauroux.

Ambition,
a.k.a. Sans Titre,
oil paint on canvas,
79 x 60 inches / 200 x 150 cm,
1989,
(private collection).

The Sacred,
oil paint on canvas,
71 x 63 inches / 180 x 160 cm,
1989,
(private collection).

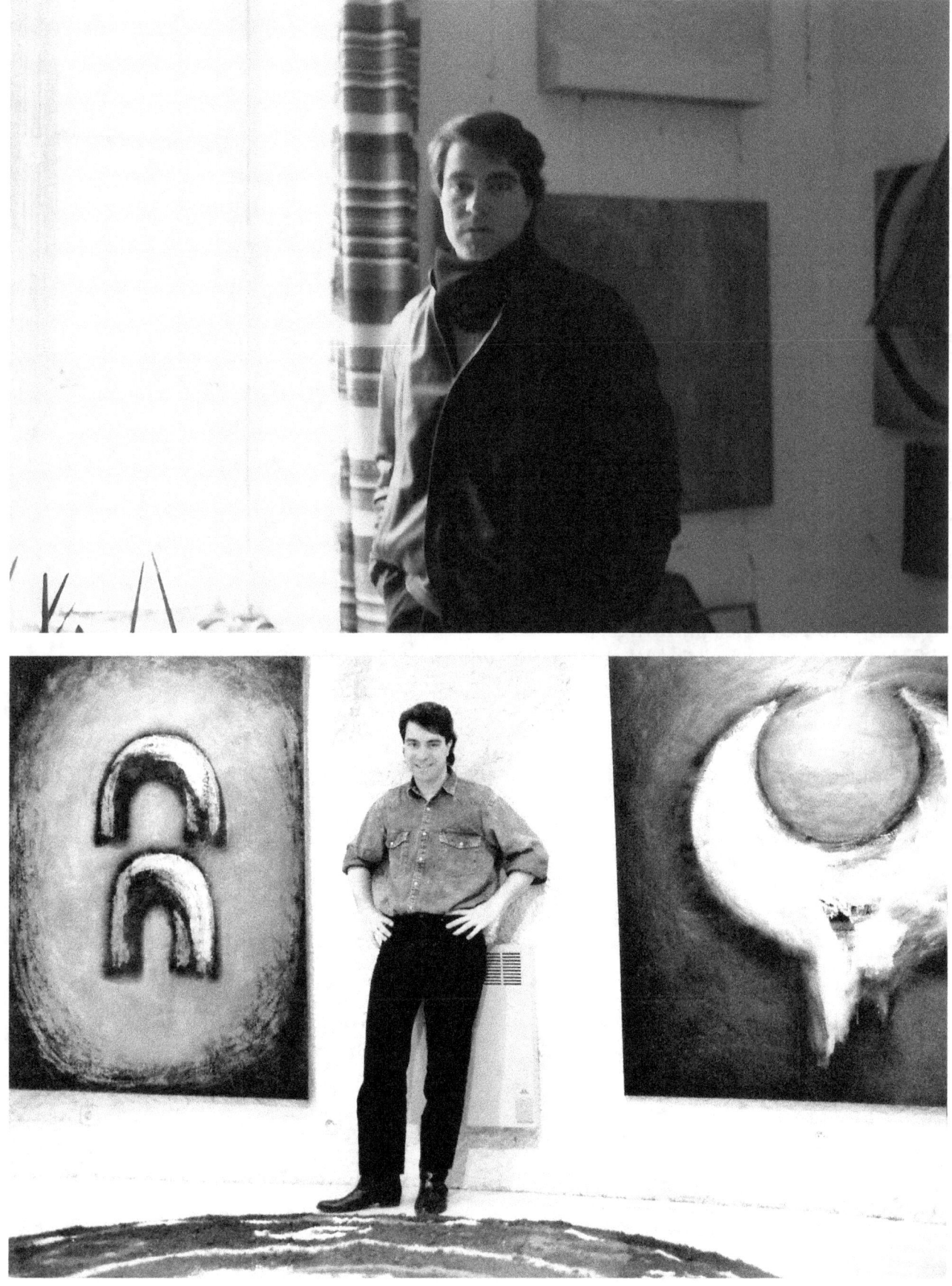

Photo 1,
Gerry Joe Weise in his third French art studio during 1991,
77 rue de Brimontel, Reims.

**Le Chant des Roches (The Rocks are Chanting),
painting series 1989-91,**
acrylic paint on wood or canvas,
various sizes,
(private collections).

Photo 2,
Gerry Joe Weise at his Earth Spirit exhibition in 2002,
Centre Culturel Les Salvages,
Castres, France.

Aboriginal Tribute series paintings,
Mimi Spirit 1 / Yawk Yawk 1 / Wandjina / Yawk Yawk 2 / Mimi Spirit 2 / Guardian,
acrylic paint on unstretched canvas,
each 95 x 20 inches / 240 x 50 cm,
painted in 2001, Darwin, Australia,
(private collections).

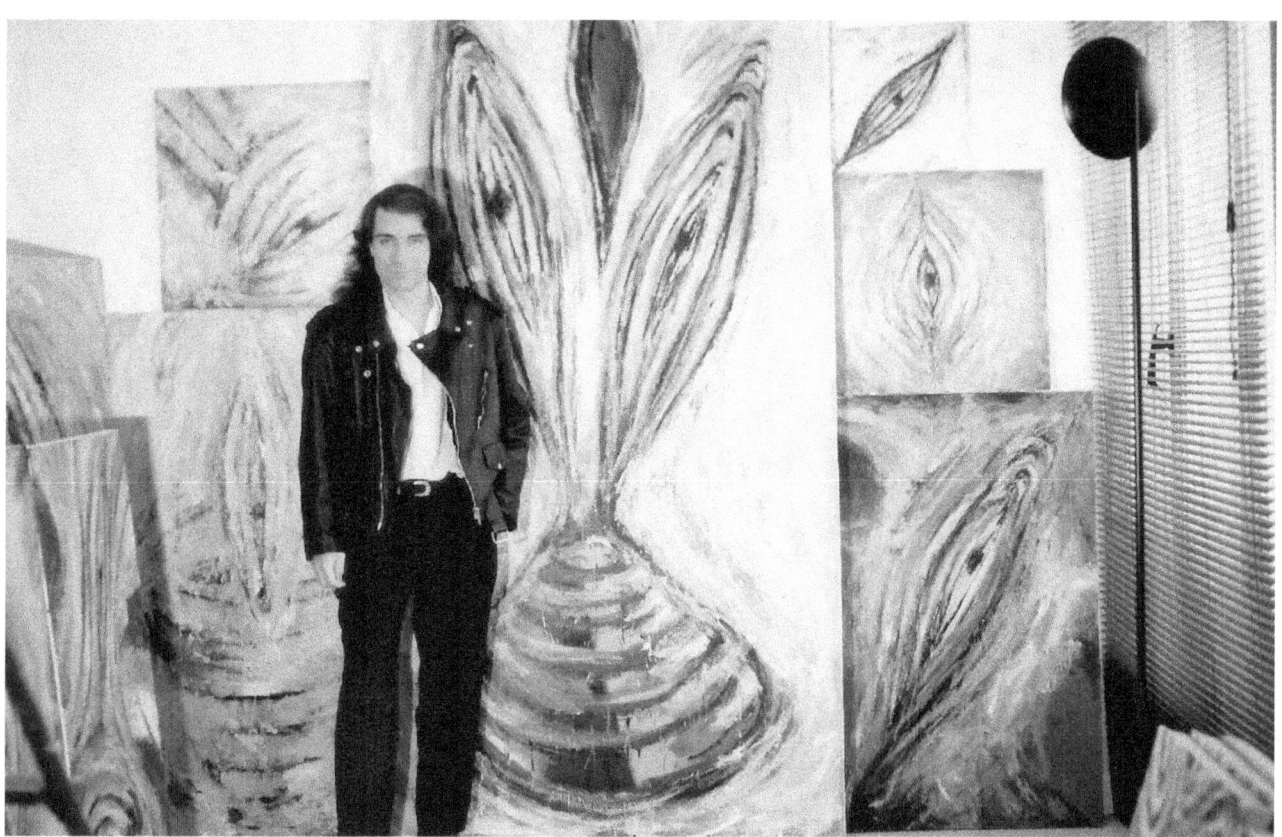
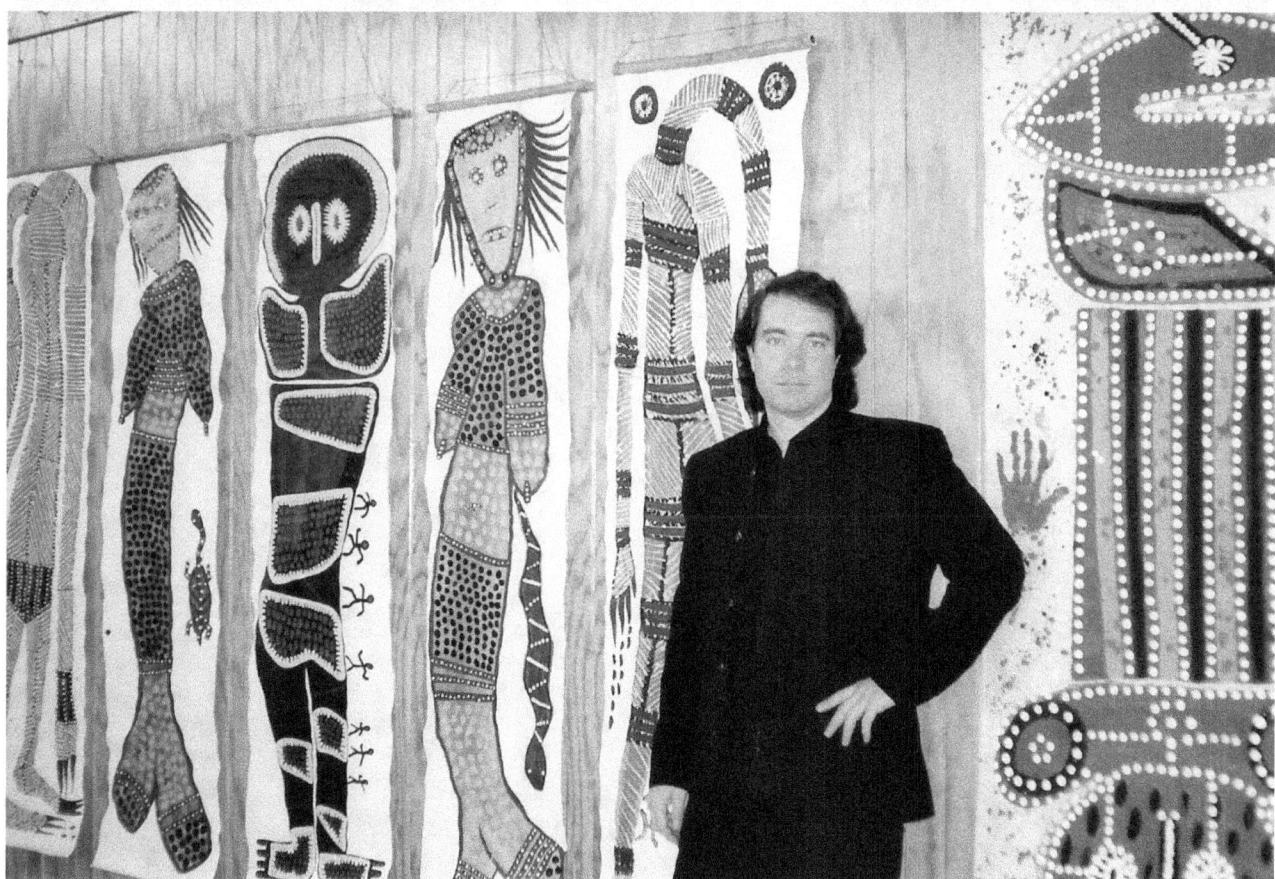

12. Curriculum Vitae, Bibliography, Credits

Selected Solo Exhibitions

1985. Galerie La Grande Serre, Rouen, France.
1986. Mythorhythmic, Centre Culturel Les Archers, Cambrai, France.
1986. Centre Culturel, Gaillon, France.
1987. Transmythic Earth Exhibitions, Retrospective:
-1. Australian Embassy, Paris, France,
-2. Centre Culturel du CROUS, Reims, France,
-3. Espace AGF, Reims,
-4. Restaurant Version Originale, Reims,
-5. Cafe du Palais, Reims.
1988. Australian Embassy, Bonn, Germany.
1988. Australian Embassy, Brussels, Belgium.
1988. C.D.I. College Notre-Dame, Reims, France.
1988. Earth Church Installations:
-1. Basilique St Denis, Paris, France,
-2. Basilique St Remi, Reims, France,
-3. Eglise, Viels St Remy, France,
-4. Eglise, Neuvizy, France.
88/89. Centre Culturel Espace 13, Paris, France.
1989. Earth Music, Centre Culturel Ocre d'Art, Chateauroux, France.
1989. La Musique des Signes, Opus Gallery, Reims, France.
1989. Sacred Earth Music, Espace Tresor, Reims, France.
1990. The Sacred - Looking Up, Arthur Rimbaud Museum, Charleville-Mezieres, France.
90/91. Expositions Le Chant des Roches:
-1. Espace AGF, Reims, France,
-2. Les Loges Gallery, Reims,
-3. Radio Station 93FM Gallery, Reims.
1991. Underworld Earth Works, BK Galerie, Frankfurt, Germany.
1991. L'Utopie, Espace AGF, Reims, France.
1993. Earth Spiral, CAC, Brussels, Belgium.
94/95. L'Utopie, Centre Culturel Ancien College, Sezanne, France.
1997. Ground Painting, CCA, Munich, Germany.
1998. LB Art Gallery, Montreux, Switzerland.
2000. Galerie Jiwini, Albi, France.
00/01. Galerie Out Of Australia, Toulouse, France.
2002. Earth Spirit, Centre Culturel Les Salvages, Castres, France.
2005. Distorted Nature, Ancien Temple, Lacaze, France.
2006. Nightscapes, Jam Factory, Adelaide, Australia.
2007. Nature Wide, Junction Gallery, New York City, USA.
2008. New Real Nature, Kunstverein, Buchholz IdN, Germany.
2013. 12 Months / Les Douze Mois, Mediatheque de Montreuil, Laon, France.

2013. Earth Lines - Land Art, pigments on outdoor ground earth, Sculpture Park, Cagliari, Sardinia, Italy.
2014. Draw a Thought / Dessiner une Pensee, Bibliotheque Municipale Patrimoniale Suzanne Martinet, Laon, France.
2015. Bark Paintings, Perspective Horizon Gallery, Sydney, Australia.
2015. Ground Paintings, Perspective Horizon Gallery, Sydney, Australia.
2015. Ground Paintings, Webster Art Gallery, Los Angeles, USA.
2016. Ground Paintings, Transient Land Art Gallery, Melbourne, Australia.
2016. Land Art Light Box Exhibition, Warehouse 80, Sydney, Australia. L.A.M.P. Land Art Multimedia Project: large-scale transparencies exhibited on translucent white surface with internal incandescent light source.
2017. 70th Exhibition Anniversary and Earth Art book presentation. Warehouse 80, Sydney, Australia. L.A.M.P. Land Art Multimedia Project: large-scale transparencies exhibited on translucent white surface with internal incandescent light source.
2018. Nature Art Lines, Wilson Gallery, London, Great Britain.
2018. Nature Art Lines, Land Art Gallery, Brisbane, Queensland, Australia.
2019. Contemporary Artist Space, San Francisco, California, USA.
2019. Land Art, CHEC, Southern Cross University Library, Coffs Harbour, Australia.

Selected Group Exhibitions

1982 to 84. Schlosspavillon Ismaning (Galerie im Schlosspavillon) Munich, Germany.
1987. Grande Prix de France des Arts Plastiques, Ancien College, Reims, France.
87/88. Common Ritual / Rituel Commun Exhibitions:
-1. Australian Embassy, Paris, France,
-2. Galerie La Lisiere, Reims, France,
-3. Galerie Clin d'Oeil, Toulouse, France.
1988. Grandeur Nature, SBAC Centre d'Arts Plastiques, Clamart, Paris, France.
1989. Installation THNO, Le Chant des Roches, Sculpture Park, Tinos Island, Greece.
1992. Sun Earth, Centre Culturel Co-Temporaire, Troyes, France.
1993 to 98. Galerie Ligne Roset, Reims, France.
2000. Parc des Expositions, Caen, France.
2000. Art Passions, Galerie d'Art, Boissezon, France.
2001. Earth Spirit / L'Esprit de la Terre, CCI, Castres, France.
2002. Earth Spirit / L'Esprit de la Terre, Centre Culturel Les Salvages, France.
2003. Earth Spirit / L'Esprit de la Terre, Chateau, Hotel de Vile, Brassac, France.
2004. Nature Nature, Sculpture Park, Lac du Merle, France.
2005. Installations, Sculpture Park, Brassac, France.
06/07. Galerie Ligne Roset, Reims, France.
2007. Where To Now?, Artist's Space Gallery, New York City, USA.
2009. Earth Spirit / L'Esprit de la Terre, Conservatoire, Laon, France.
2014. Earth Spirit / L'Esprit de la Terre, Centre Culturel Le Mail, Soissons, France.
2016. Sculpture Park 2016 edition, Bindarri National Park, Australia.
2017. World Nature, Kingston Art Gallery, New York City, USA. L.A.M.P. Land Art Multimedia Project: large-scale transparencies exhibited on translucent white surface with internal incandescent light source.
2018. Ephemeral Artworks of 12 Artists, Powerhouse Arts Centre, Liverpool, Great Britain.
2018. My Land – Your Land, Contemporary Art Gallery, Sydney, Australia.
2019. Australian Artists, House of Arts Gallery, Munich, Germany.

Selected Bibliography

1986, October. Exhibition catalog. Gerry Weise - Mythorythmic. Centre Culturel Les Archers. Edition Les Archers, Cambrai, France.
1987, September/October. Exhibition catalog. Gerry Weise - Transmythic Earth Retrospective exhibitions. Articles by Jean-Marie Le Sidaner and Gerry Weise. Centre Culturel du CROUS. Edition Antigone, Reims, France.
1987, December. Artension art magazine, N#1. Gerry Weise au CROUS by Jean-Marie Le Sidaner. Paris, France.
1988, February. Artension art magazine, N#2. Rituel Commun / Common Ritual - Gerry Weise and Jon Cockburn by Jean-Marie Le Sidaner. Paris, France.
1988, May. Philosophy book. Flache Livre de Poche, N#1, Michel Butor special. Illustrations by Gerry Weise. Arthur Rimbaud Museum Library, Charleville-Mezieres, France.
1988, May. Exhibition catalog. Grandeur Nature. Centre d'Arts Plastiques Clamart. Edition SBAC, Paris, France.
1988, September/October. Art Line magazine. Australian Artists in Paris by Andrew Nuti. AGP Press, London, England.
1989, February/March. Exhibition catalog. Gerry Weise - Music. Article by Ludovic Gibsson. Centre Culturel. Edition Ocre d'Art, Chateauroux, France.
1990, January/February. Artension art magazine, N#13. Gerry Weise by Jean-Marie Le Sidaner. Paris, France.
1990, February/April. Exhibition catalog. Gerry Weise - The Sacred. Articles by Jean-Marie Le Sidaner, Ludovic Gibsson, Romuald Krzych. Arthur Rimbaud Museum. Edition Rimbaud Museum Library, Charleville-Mezieres, France.
1990, June/August. Marges contemporary art and literary magazine, N#2. Gerry Weise cover story and interview, by Alexandre Ban. Gerry Weise - Sauver l'infini, by Jean-Marie Le Sidaner. Edition Ad Hominem, Reims, France.
1991, January. Artension art magazine, N#20. Gerry Weise - Le Chant des Roches by Jean-Marie Le Sidaner. Paris, France.
1991, April/June. Marges contemporary art and literary magazine, N#3. Peintres Du Monde by Gerry Weise. Edition Ad Hominem Reims, France.
1991, November/December. Exhibition catalog. Gerry Joe Weise – l'Utopie. Article by Jean-Marie Le Sidaner. Espace AGF. Edition AGF, Reims, France.
1993, April. CAC Mag art magazine. Gerry Joe Weise - Earth Spiral. Edition CAC, Brussels, Belgium.
1997, January/February. Exhibition catalog. Gerry Joe Weise - Earth Painting. CCA, Munich, Germany.
2006, February. JF art magazine. Nightscapes - Gerry Joe Weise. Jam Factory editions, Adelaide, Australia.
2007, October. Exhibition catalog. Where To Now. Artists Space New York. Art Now editions, NYC, USA.

2007, October/November. Art Zac magazine, N#72. Where To Now Artists by David Kellner. Art Zac editions, NYC, USA.

2007, November. Exhibition catalog. Gerry Joe Weise - Nature Wide. Junction Gallery. Zart Press, NYC, USA.

2007, December/January. Art Zac magazine, N#73. Gerry Joe Weise and Nature Art by David Kellner and Catherine Defrisco. Art Zac, New York, USA.

2015, February/March. Exhibition catalog. Ground Paintings. Perspective Horizon Gallery. Horizon Prints Ltd, Sydney, Australia.

2015, April. Exhibition catalog. Ground Paintings. Webster Art Gallery. Art Editions, Los Angeles, USA.

2016, February. Exhibition catalog. Ground Paintings. Transient Land Art Gallery. Trans Texts, Melbourne, Australia.

2016, May/June. Exhibition catalog. Land Art Multimedia Project. Warehouse 80. LAMP Editions, Sydney, Australia.

2017, February. Exhibition catalog. World Nature. Kingston Art Gallery. Jorge Contemporary Press, NYC, USA.

2017, May. Zoneone Arts magazine. A Conversation with Gerry Joe Weise by Deborah Blakeley. Melbourne, Australia.

2017, July. Book. Earth Art, by Gerry Joe Weise, Ludovic Gibsson. Earthworks Australia, USA.

2018, January. Book. Land Art, by Gerry Joe Weise, Ludovic Gibsson. Earthworks Australia, USA.

2019, April. Book. Environmental Art of Gerry Joe Weise, by Albert L. Sanberg, Chloe Mae Anders, Ludovic Gibsson. Earthworks Australia, USA.

Credits

A thousand thanks to the following people that have been important to Gerry Joe Weise:

Jean-Marie Le Sidaner
Sylvie Cugny
Jean-Louis Villevale
George Galaz
Ludovic Gibsson
Anne Devillepoix
Eduilo Barrentos
Alexandre Ban
Fabrice Littame
Alain Tourneux
Andre Munoz
Cezary Skubiszewski
Andrew Nuti
Jon Cockburn
Michel Butor
Anne Dujardin
Martine Thevenin
Emmanuelle Verrier
Bernard Lebon
Romuald Krzych
Alexis Meadowcroft
England Banggala
Bill Namundja
Celeste Robertson Nangala
Eddie Ryan Bangadi
Sondra Turner Nampanjimpa
Mary Mullins Jujabilla

www.ingramcontent.com/pod-product-compliance
Lightning Source LLC
Chambersburg PA
CBHW080228180526
45158CB00008BA/1971